傅雷谈艺录

傅敏 编

增订本

生活·讀書·新知 三联书店

Copyright © 2016 by SDX Joint Publishing Company.
All Rights Reserved.

本作品版权由生活·读书·新知三联书店所有。
未经许可，不得翻印。

图书在版编目（CIP）数据

傅雷谈艺录/傅雷著；傅敏编. —增订本. —北京：
生活·读书·新知三联书店，2016.9（2017.6 重印）
ISBN 978-7-108-05736-5

Ⅰ.①傅⋯　Ⅱ.①傅⋯②傅⋯　Ⅲ.①艺术评论-文集
Ⅳ.J05-53

中国版本图书馆 CIP 数据核字（2016）第 134062 号

傅雷谈艺录　增订本

责任编辑　王　竞
装帧设计　蔡立国
责任校对　张　睿
责任印制　张雅丽

850 毫米 ×1168 毫米 32 开本
14.375 印张　320,000 字
2016 年 9 月北京第 1 版
2017 年 6 月北京第 2 次印刷
印数　08,001-13,000 册
定价　48.00 元

刊 行 者
生活·讀書·新知
三联书店
地址：北京市东城区美术馆东街 22 号
网址：www.sdxjpc.com
印刷者
北京铭传印刷有限公司
发行者
新华书店
印装查询：01064002715
邮购查询：01084010542

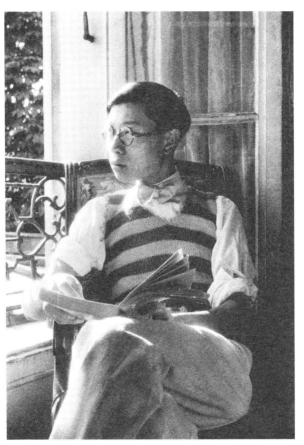

傅雷在法国(一九三〇年)

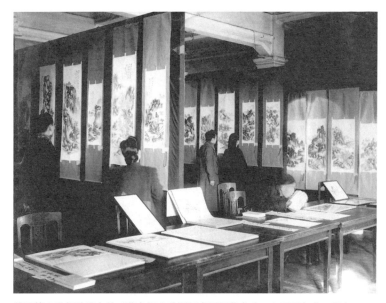

傅雷等人发起并举办的"黄宾虹八秩诞辰书画展览会(一九四三年十一月)

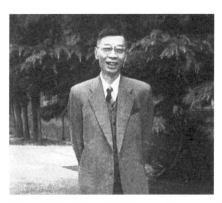

傅雷在杭州访问黄宾虹期间(一九五四年十一月)

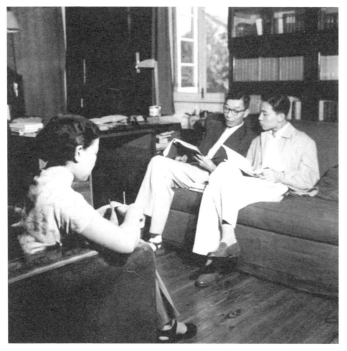

傅雷与傅聪在研究诗词（一九五六年九月）

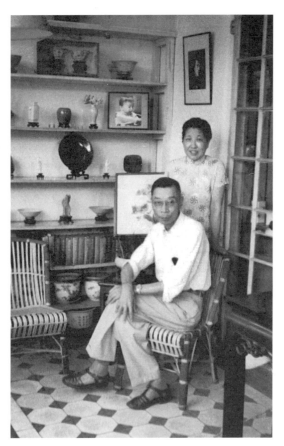

傅雷夫妇于家中（一九六五年夏）

傅雷与宋奇在信中谈翻译（一九五一年十月九日，参看本书第163页）

旧存此帖,穹 芳:贤伉俪作临池用,初可任择性之所近之一种,日写数行,不必描头画角,但求得神气,有那麽一点兒帖上的意思就好。临帖不过是一规模,非作古人奴隶。一種临至半年八個月後,可再换一種。字寧拙毋巧,寧厚毋薄,保持天真与本色,切忌搔首弄姿,故意取媚。劃平豎直是最基本原則。

一九六一年四月 怒庵識

傅雷与萧芳芳在信中谈书法(一九六一年四月,参看本书第274页)

新璋先生：方接 尊译稿数件陆续收到 Rene 与 Amelia 皆十二岁时

书信归国後逐渐对浪漫派感到厌倦自己不喜，而非但懒得校阅尚

望惠寄。鄙人精力衰退，日课外尚有其他私人校订工作亦须排

比。星期日为之而反覆见访又多打搅。尊稿必须相当时日方能细

读。尚盼 宽假为幸。

翻译对自己译文从未满意，苦闷之处亦复与 先生同感。传神云云，

谈何容易！年岁经验愈增，锐气愈减，而传神倍感不足。领

悟为一事，用中文表达又一事。况东方人与西方人之思想方式有基

本分歧，吾人重综合，重归纳，重暗示，重含蓄；西方人则重分析，细微曲

折，挖掘唯恐不尽，描写唯恐不周，此两种 mentalities 殊难彼此融洽交

流。同为 exotisme，在我们是 "陶潜笔下"一种意味，在他们是 Pierre Loti 或

air français 之类。往往取资於东方的神秘思想不若西欧文

字之同源比邻也。即令最优秀之译文，其韵味较之原作或多或少总

要打打折扣。访佛 rendering 只能 approximate，绝不能 adequate。

况东方文字具有西方文字没有之灵活诡变，许多难言之意可以

不言而喻（此处"难言"非 delicate 之谓，而是 inexpressible 之谓）。倘钟嵘

之诗品，刘勰之文心雕龙，陆机之文赋，要译成西文，且做到传神

达意，尚非易事，则用西文著作译成中文之难盖可想见。

而中文作为一种工具，自有其毛病；例如句法转来转去，

语气不够分明，俚俗语与文言之分有时不易辨，文言中又

有艰深平易之别，此外如双声迭韵，平仄对仗之配置等等，均

须熟思默想，反覆 推敲而後得之。……鄙人所以

自由 Renaissance 以後作家所写散文犹有沾染 euphuistic style

之病，文须悄朗，上口求音节和谐匀者均以原作为依归。

尊礼所称"傅译"似可成为一家一派，愧不敢当，以行文流畅，用字丰富色

彩变化

傅雷与刘抗在信中谈美术（一九六一年七月三十一日，参看本书第248页）

音樂筆記

關於莫扎爾德

法國音樂批評家（女）Hélène Jourdan-Morhange:

"That's why it is so difficult to interpret Mozart's music, which is extraordinarily simple in its melodic purity. This simplicity is beyond our reach, as the simplicity of La Fontaine's Fables is beyond children's understanding." 要找到這種自然的境界必須把我們的感覺（sensations）澄清到 fantastique 的程度。這是挺不容易的，因為勉強做出來的樸素一望而知，正如臨畫之於原作。例如斷音（staccato）不一定都要作實聲，有時可能表示遲疑，有時可能表示遺憾，但提琴家一看見有斷音標記的音符（用弓來表現，斷音的 nuances 格外凸出）就把樂句表現為快樂（gay）這種例子實在太多。表現快樂的時候，演奏家也往往過份作態，以致歪曲了莫扎爾德的風格。鋼琴家別出機械的 swinging 而且速度如飛，把 arabesque 中所有的 grace 或 joy 完全忘了。〇四（一九五六年法國「歐羅巴雜誌莫扎爾德專號」）

關於表達莫扎爾德的當代演奏家，舉世公認指揮莫扎爾德最好的是 Bruno Walter，其次有是 Thomas Beecham。另外 Fricsay 也獲好評。—— Keips 以 Viennese Classicism 出名，Schnabel 則以 romantic 出名。

傅雷谈音乐手稿（一九六〇年）

傅雷为傅聪钢琴独奏会撰写的"乐曲说明"手稿
（一九五六年，参看本书第374页）

傅雷撰写的唯一谈翻译的文章《翻译经验点滴》
（一九五七年，参看本书第148页）

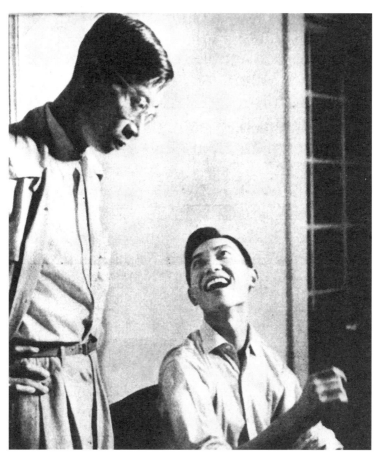

傅聪回国度假,父子在钢琴旁切磋琴艺(一九五六年)

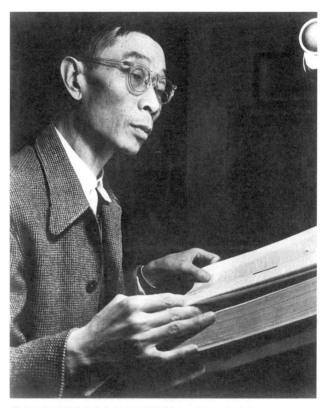

傅雷在自己设计的字典架上翻阅资料(一九六一年春)

出版说明

三联书店出版傅雷先生的著译作品始于1945年。那年傅雷完成了他的译作《约翰·克利斯朵夫》，皇皇四册，由生活书店的分支上海骆驼书店出版，随后又出版了他翻译的《高老头》《贝多芬传》等。解放后，根据上级安排，傅雷翻译的文学作品移交至人民文学出版社出版。改革开放后，傅聪第一次回国时，三联书店的负责人范用了解到，傅雷生前曾写给傅聪百余封长信，内容很精彩，即动员他和弟弟傅敏把这批信整理发表，后摘录编成一集，约十五万字，名为《傅雷家书》。彼时，傅聪50年代出国不归的事情还没有结论，但范用认为："出版一本傅雷的家书集，在政治上应不成问题，从积极的意义上讲，也是落实政策，在国内外会有好的影响。"范用还说，这本书对年轻人、老年人都有益处（怎样做父亲，怎样做儿子），三联书店出这样的书，很合适。

《傅雷家书》于1981年8月由三联书店出版，广受好评，持续畅销，至2000年销售达一百一十六万册，并获得全国首届优秀青年读物一等奖(1986)，入选"百年百种中国优秀文学图书"(1999)。《傅雷书信选》即在"家书"的基础上，加入一组"给朋友的信"，而这些给朋友的信，也大多是谈论傅聪的（如给傅聪岳父、著名音乐家梅纽因的信，给傅聪的钢琴老师杰维茨基的信等），因而从另

一个角度丰富了"父亲"和"儿子"的形象,可以说是对"家书"的一个补充。

80年代,三联书店还相继出版过《傅译传记五种》(1983)和《人生五大问题》(1986),均受到读者的欢迎。前者收入了傅雷翻译的罗曼·罗兰《贝多芬传》《弥盖朗琪罗传》《托尔斯泰传》,莫罗阿《服尔德传》以及菲列伯·苏卜《夏洛外传》,借他们克服苦难的故事,让我们"呼吸英雄气息",由钱锺书题写书名,杨绛作序。后者原名《情操与习尚》,是阐述人生和幸福的五个演讲,1936年经傅雷定名为《人生五大问题》初版,80年代三联书店在"文化生活译丛"中推出;傅雷曾经将它与莫氏的《恋爱与牺牲》一起,推荐给年轻的傅聪和弥拉阅读。此次合为一册,一齐呈现给读者,以"明智"为旨,"高明的读者自己会领悟"。

《世界美术名作二十讲》是傅雷于30年代写的美术讲义,1979年"从故纸堆里"被发现后,由三联书店委托中国艺术研究院的吴甲丰加以校订、配图,于1985年推出;1998年复推出彩色插图版。《艺术哲学》是傅雷精心翻译的艺术史通论,"采取的不是一般教科书的形式,而是以渊博精深之见解指出艺术发展的主要潮流",彼时,傅雷忍着腰酸背痛、眼花流泪,每天抄录一部分译文,寄给傅聪;其情殷殷,其书精妙。

作为优秀的文学翻译家和高明的艺术评论家,傅雷早年对张爱玲的评价和中年对黄宾虹的评价均独具慧眼,为后世所证明;他对音乐的评论更是深入幽微,成大家之言,《与傅聪谈音乐》(1984)曾辑录了部分精彩文字。我们特邀请傅敏增编了傅雷的艺术评论集,并从信札中精选出相关内容,辑为"文学手札""翻译

手札""美术手札""音乐手札"附于其后,名之为《傅雷谈艺录》,展示一位严谨学者一生的治学经验,相信同样会得到读者的喜爱。

今年,傅雷先生逝世五十周年,我们特别推出三联纪念版傅雷作品,以此纪念傅雷先生,以及那些像他一样"又热烈又恬静、又深刻又朴素、又温柔又高傲、又微妙又率直"的灵魂。

∽·∽·∽·∽·∽

《傅雷谈艺录[增订本]》中所选文章中,有些标点和字词的用法与现在的规范有所不同,如"的""地""那末""原素""浪漫底克"等,除个别错字和笔误,均未作改动,以存原貌。傅雷的原注,均以小字的形式标注于正文;页下脚注以及文中方括号内的翻译,均为傅敏所加。

生活·讀書·新知 三联书店编辑部
2016年6月

目 录

谈文学

关于乔治·萧伯讷的戏剧　　003

雨果的少年时代　　008

莫罗阿《恋爱与牺牲》译者序　　026

罗素《幸福之路》译者弁言　　028

读剧随感　　030

论张爱玲的小说　　048

《勇士们》读后感　　067

杜哈曼《文明》译者弁言　　073

评《三里湾》　　076

亦庄亦谐的《钟馗嫁妹》　　090

评《春种秋收》　　093

巴尔扎克《赛查·皮罗多盛衰记》译者序　　107

巴尔扎克《搅水女人》译者序　　116

巴尔扎克《都尔的本堂神甫》《比哀兰德》译者序　　121

文学书札　　126

谈翻译

巴尔扎克《高老头》重译本序　　143

巴尔扎克《贝姨》译者弁言　　145

关于服尔德《老实人》一书的译名　　147

翻译经验点滴　　148

对于译名统一问题的意见　　153

翻译书札　　158

谈美术

泰纳《艺术论》译者弁言（初译本）　　191

塞尚　　195

薰琹的梦　　203

现代中国艺术之恐慌　　207

《世界美术名作二十讲》序　　213

我们已失去了凭藉　　216

观画答客问　　219

艺术与自然的关系　　227

庞薰琹绘画展览会序　　240

丹纳《艺术哲学》译者序　　241

《宾虹书简》前言　　246

美术书札　　248

谈音乐

音乐之史的发展　　279
罗曼·罗兰《约翰·克利斯朵夫》译者献辞　　292
罗曼·罗兰《约翰·克利斯朵夫》译者弁言　　293
罗曼·罗兰《贝多芬传》译者序　　300
贝多芬的作品及其精神　　302
萧邦的少年时代　　339
萧邦的壮年时代　　349
独一无二的艺术家莫扎特　　359
乐曲说明三则　　366
与傅聪谈音乐　　379
傅聪的成长　　391
已故作曲家谭小麟简历及遗作保存经过　　399

音乐书札　　401

谈文学

关于乔治·萧伯讷的戏剧[*]

乔治·萧伯讷(George Bernard Shaw)于一八五六年生于爱尔兰京城都柏林。他的写作生涯开始于一八七九年。自一八八〇年至一八八六年间,萧氏参加称为费边社(Fabian Society)的社会主义运动,并写了他的《未成年四部曲》。一八九一年,他的批评论文《易卜生主义的精义》(*The Quintessence of Ibsenism*)出版。一八九八年,又印行他的音乐论文 *The Perfect Wagnerite*。一八八五年开始,他就写剧本,但他的剧本的第一次上演,是一八九三年间的事。从此以后,他在世界舞台上的成功,已为大家所知道了。在他数量惊人的喜剧中,最著名的《华伦夫人之职业》(一八九三)、《英雄与军人》(一八九四)、*Candida*(一八九七)、*Caesar and Cleopatra*(一九〇〇)、*John Bull's Other Island*(一九〇三)、《人与超人》(一九〇三)、《结婚去》(*Getting Married*,一九〇八)、《*The Blanco Posnet* 的暴露》(*The*

* 本文初刊于一九三二年二月十七日的《时事新报·欢迎萧伯讷氏来华纪念专号》,题为《乔治·萧伯讷评传》,后经修改,又刊于一九三三年二月的《艺术旬刊》第二卷第二期,改用此题目。萧伯讷(George Bernard Shaw,1856—1950),爱尔兰剧作家,又译"萧伯纳"。

Shewing Up of Blanco Posnet，一九〇九）、Back to Methuselah（一九二〇）、《圣耶纳》（一九二三）。一九二六年，萧伯讷获得诺贝尔文学奖金。

本世纪初叶的英国文坛，有一个很显著的特点，就是大作家们并不努力于美的修积，而是以实际行动为文人的最高的终极。这自然不能够说英国文学的传统从此中断了或转换了方向，桂冠诗人的荣衔一直有人承受着；自丁尼生以降，有阿尔弗莱特·奥斯丁和罗伯特·布里吉斯等。但在这传统以外，新时代的作家如吉卜林（Kipling）、切斯特顿（Chesterton）、韦尔斯（Wells）、萧伯讷等，各向民众宣传他们的社会思想、宗教信仰……

这个世纪是英国产生预言家的世纪。萧伯讷便是这等预言家中最大的一个。

在思想上，萧并非是一个孤独的倡导者，他是塞缪尔·巴特勒（Samuel Butler，一八三五——一九〇二）的信徒，他继续巴氏的工作，对维多利亚女王时代的文物法统重新加以估价。萧的毫无矜惜的讽刺便是他唯一的武器。青年时代的热情又使他发现了马克思与亨利·乔治（按，乔治名著《进步与贫穷》出版于一八七七年）。他参加当时费边社的社会主义运动，一八八四年，他并起草该会的宣言。一八八三年写成他的名著之一《一个不合社会的社会主义者》(An Unsociable Socialist)。同时，他加入费边运动的笔战，攻击无政府党。他和诗人兼戏剧家戈斯（Edmond Gosse）等联合，极力介绍易卜生，他的《易卜生主义的精义》即在一八九一年问世。由此观之，萧伯讷在他初期的著作生涯中，即明白表现他所受前人的影响而急于要发展他个人的反动。因为萧生来是一个勇敢的战

士,所以第一和易卜生表同情,其后又亲切介绍瓦格纳(他的关于瓦格纳的著作于一八九八年出版)。他把瓦氏的 Le Crépuscule des Dieux 比诸十九世纪德国大音乐家梅耶贝尔(Meyerbeer)的最大的歌剧。他对于莎士比亚的研究尤具独到之见:他把属于法国通俗喜剧的 Comme il Vous Plaira(莎氏原著名 As You Like It)和纯粹莎士比亚风格的 Measure for Measure 加以区别。但萧在讲起德国民间传说尼伯龙根(Nibelungen)的时候,已经用簇新的眼光去批评,而称之为"混乱的工业资本主义的诗的境界"了。这自然是准确的,从某种观点上来说,他不免把这真理推之极度,以至成为千篇一律的套语。

萧伯讷自始即练成一种心灵上的试金石,随处应用它去测验各种学说和制度。萧自命为现实主义者,但把组成现实的错综性的无重量物(如电、光、热等)摒弃于现实之外。萧宣传社会主义,但他并没有获得信徒,因为他的英雄是一个半易卜生半尼采的超人,是他的思想的产物。这实在是萧的很奇特的两副面目:社会主义者和个人主义者。在近代作家中,恐怕没有一个比萧更关心公众幸福的了,可是他的关心,只用一种抽象的热情,这为萧自己所否认,但的确是事实。

很早,萧伯讷放弃小说。但他把小说的内容上和体裁上的自由赋予戏剧。他开始编剧的时候,美国舞台上正风靡着阿瑟·波内罗(Arthur Pinero)、阿瑟·琼斯(Arthur Jones)辈的轻佻的喜剧。由此,他懂得戏剧将如何可以用作他直接针砭社会的武器。他要触及一般的民众,极力加以抨击。他把舞台变作法庭,变作讲坛,把戏剧用作教育的工具。最初,他的作品很被一般人所辩论,但他的幽

默的风格毕竟征服了大众。在表面上，萧是胜利了；实际上，萧不免时常被自己的作品所欺骗：观众接受了他作品中幽默的部分而疏忽了他的教训。萧知道这情形，所以他怒斥英国民众为无可救药的愚昧。

然而，萧氏剧本的不被一般人了解，也不能单由观众方面负责。萧氏的不少思想剧所给予观众的，往往是思想的幽灵，是历史的记载，虽然把年月改变了，却并不能有何特殊动人之处。至于描写现代神秘的部分，却更使人回忆起小仲马而非易卜生。

萧氏最通常的一种方法，是对于普通认可的价值的重估。这好像是对于旧事物的新估价，但实际上又常是对于选定的某个局部的坚持，使其余部分，在比较上成为无意义。在这无聊的反照中便产生了滑稽可笑。这方法的成功与否，全视萧伯讷所取的问题是一个有关生机的问题或只是一个迅暂的现象而定。例如《人与超人》把唐·璜（Don Juan）表现成一个被女子所牺牲的人，但这种传说的改变并无多大益处。可是像在《凯撒与克莉奥佩特拉》（*Caesar and Cleopatra*）、《康蒂姐》（*Candida*）二剧，人的气氛浓厚得多。萧的善良的观念把"力强"与"怯弱"的争执表现得多么悲壮，而其结论又是多么有力。

萧伯讷，据若干批评家的意见，并且是一个乐观的清教徒，他不信 metaphysique 的乐园，故他发愿要在地球上实现这乐园。萧氏宣传理性、逻辑，攻击一切阻止人类向上的制度和组织。他对于军队、政治、婚姻、慈善事业，甚至医药，都尽情地嬉笑怒骂，萧氏整部作品建筑在进化观念上。

然而，萧伯讷并不是创造者，他曾宣言："如果我是一个什么人

物,那么我是一个解释者。"是的,他是一个解释者,他甚至觉得戏剧本身不够解释他的思想而需要附加与剧本等量的长序。

离开了文学,离开了戏剧,离开了一切技巧和枝节,那末,萧伯讷在本世纪思想上的影响之重大,已经成为不可动摇的史迹了。

这篇短文原谈不到"评"与"传",只是乘他东来的机会,在追悼最近逝世的高尔斯华绥之余,对于这个现代剧坛的巨星表示相当的敬意而已。

在此破落危亡、大家感到世纪末的年头,这个讽刺之王的来华,当更能引起我们的感慨吧!

<div style="text-align:right">一九三二年二月九日</div>

雨果的少年时代

一、父　亲

维克托·雨果(Victor Hugo)的曾祖，是法国东北洛林(Lorraine)州的农夫，祖父是木匠，父亲是拿破仑部下的将军。

雨果将军(Général Léopold Hugo)于一七七三年生于法国东部南锡城（Nancy）。一七八八年从朗西中学出来之后，不久便投入行伍，数十年间，身经百战，受伤数次：从莱茵河直到地中海，从科西嘉岛(Corse——即拿破仑故乡)远征西班牙。一八一二年法国军队退出西班牙后，雨果将军回到故国，度着差不多是退休的生活，一八二八年病死巴黎。

论到将军的为人，虽然是一个勇武的战士，可并非善良的丈夫。如一切大革命时代的军人一样，心地是慈悲的，慷慨的，但生性是苛求的，刚愎的，在另一方面又是肉感的，在长年远征的时候，不能保守对于妻子的忠实。

一七九三年革命军与王党战于旺代(Vendée)的时候，利奥波德·雨果还只是一个大尉，他结认了一个名叫索菲·特雷比谢

(Sophie Trébuchet)的女子，两人渐渐相悦，一七九七年十一月十五日在巴黎结了婚。最初，夫妇颇相得，一七九八年在巴黎生下第一个儿子阿贝尔(Abel)，一八〇〇年于南锡生下次子欧仁(Eugène)。一八〇二年于贝桑(Besançon)复生下我们的大诗人维克托。

结缡六载，夫妇的感情，还和初婚时一样热烈，一样新鲜。丈夫出征莱茵河畔的时候，不断的给留在家里的妻子写信，这些信至今保留着，那是卢梭的《新哀洛绮思》(*Nouveile Hèloîse*)式的多愁善感的情书。妻子的性情似乎比较冷静，但对于丈夫竭尽忠诚。一八〇二年，维克托生下不久，他们正在南方的口岸马赛预备出发到科西嘉去；她为了丈夫的前程特地折回巴黎去替他疏通。她一直逗留了九个月，回来的时光，热情的丈夫耐不住这长期的孤寂，"不能远远地空洞地爱她"（这是丈夫信中的话），已经另觅了一个情妇，从此，直到老死，就和妻妇化离了。雨果夫人从马赛到科西嘉，从科西嘉到易北河岛(Elbe)，从易北河到意大利，到西班牙，转辗跟从着丈夫，想使他回心转意，责备他忘恩负义，可是一切的努力，只是加深了夫妇间的裂痕。

父亲一向只欢喜长子阿贝尔，两个小兄弟，欧仁和维克托，从小就难得见到父亲，直到一八二一年母亲死后，父亲才渐渐注意到两个孤儿，也在这时候，维克托发现了他父亲的"伟大处"，才感觉到这个硕果仅存的老军人，带有多少史诗的神秘性和英雄气息。但在母亲生存的时期，幼弱的儿童所受到父亲的影响，只有生活的悲苦，从一八一五年起，雨果将军差不多是退伍了，收入既减少，供给妻子的生活费也就断绝了：母亲和两个小儿子的衣食须

得自己设法。幼年所受到的人生的磨难，数十年后便反映在《悲惨世界》(*Les Misérables*)里。维克托·雨果描写玛里于斯·蓬曼西(Marius Pontmercy)从小远离着父亲的生活：父亲是拿破仑部下的一个大佐，早年丧妻，远游在外，又因迫于穷困，把儿子玛里于斯寄养在有钱的外祖家。这是一个保王党的家庭，周围的人对于拿破仑的名字都怀着敌意，因为父亲是革命军人，故孩子亦觉得到处受人歧视："终于他想起父亲时，心中充满着羞惭悲痛……一年只有两次，元旦日和圣乔治节（那是父亲的命名纪念日），他写信给父亲，措辞却是他的姨母读出来教他录写的……他确信父亲不爱他，故他亦不爱父亲……"这段叙述，只要把圣乔治节换做圣莱沃博节，把姨母换做母亲，便是维克托·雨果自己的历史了。如玛里于斯一般，维克托想着不为父亲所爱而难过。见到自己的母亲活守寡般的痛苦，孤身为了一家生活而奋斗，因了母亲的受难，觉得自己亦在受难，这种思想对于幼弱的心灵是何等残酷！雨果早岁的严肃，在少年作品中表现的悲愁，便可在此得到解释。他在一八三一年（二十九岁）刊行的《秋叶》(*Feuilles d'Automne*)诗集中颇有述及他苦难的童年的句子，例如：

> Maintenant, jeune encore et souvent éprouvé,
> J'ai plus d'unl souvenir profondément gravé,
> Et l'on peut distinguer bien des choses passées,
> Dans ces plis de mon front que creusent mes pensées,
> （大意）
> 年少磨难多，回忆心头锁，

额上皱痕中，往事曷胜数。

父亲赐予儿童的，除了早岁便识得人生悲苦以外，还有是长途的旅行，当后来雨果逃亡异国的时候，他的夫人根据他的口述写下那部《一个伴侣口中的维克托·雨果》（*Victor Hugo raconté par un témoin de sa vie*），其中便有多少童年的回忆，尤其是关于一八一一年维克托九岁时远游西班牙的记录，无异是一首儿童的史诗。

一八一一年三月十日，他们从巴黎出发，但旅行的计划在数星期前已经决定了；三个孩子也不耐烦地等了好久了，老是翻阅那部西班牙文法，把大木箱关了又开，开了又关。终于动身了，雨果夫人租一辆大车，装满了箱笼行李，车内坐着母亲，长子阿贝尔，男仆一名，女仆一名。两个幼子虽然亦有他们的位置，却宁愿蹲在外面看野景。他们经过法国南部的各大名城，布卢瓦（Blois），图尔（Tours），博蒂埃（Poitiers）。昂古莱姆（Angoulême）的两座古塔的印象一直留在雨果的脑海里，到六十岁的时候，还能清清楚楚的凭空描绘下来。至于那西部的大商埠波尔多（Bordeaux），他只记得那些巨大无比的沙田鱼和比蛋糕还有味的面包。每天晚上，他们随便在乡村旅店中寄宿。多少日子以后，到达西南边省的首府巴约纳（Bayonne）。从此过去，得由雨果将军调派的一队卫兵护送的了，可是卫兵来迟了，不得不在城里老等。等待，可也有它的乐趣，巴约纳有座戏院，雨果夫人去买了长期票。第一个晚上，孩子们真是快乐得无以形容："那晚上演的剧，叫做《巴比仑的遗迹》，是一出美好的小品歌剧……可喜第二晚仍是演的同样的戏！再来一遍，正

好细细玩味……第三天仍旧是《巴比仑的遗迹》,这未免过分,他们已全盘看熟了;但他们依旧规规矩矩静听着……第四天戏目没有换,他们注意到青年男女在台下喁喁做情话。第五天,他们承认太长了些;第六天,第一幕没有完,他们已睡熟了;第七天,他们获得了母亲的同意不再去了。"

对于维克托,时间究竟过得很快;因为他们寄住的寡妇家里,有一个比他年纪较长的女孩,大约是十四五岁,在他眼里,已经是少女了。他离不开她:终日坐在她身旁听她讲述美妙的故事,但他并不真心的听,他呆呆地望着她,她回过头来,他脸红了。这是诗人第一次的动情……一八四三年,他写 Lise 一诗,有言:

> Jeunes amours si vite épanouies,
> Vous êtes l' aube et le matin du coeur,
> Charmez nos coeurs, extases inouîes,
> Et quand le soir vient avec la douleur,
> Charmez encor nos âmes éblouies,
> Jeunes amours si vite évanouies!

(大意)
> 转瞬即逝的童年爱恋,
> 无异心的平旦与晨曦,
> 抚慰我们的心灵吧,恍惚依稀,
> 即是痛苦与黄昏同降,
> 仍来安抚我们迷乱的魂灵,
> 啊,转瞬即逝的童年爱恋!

三月过去了，卫兵到了，全家往西班牙京城进发。

这是雨果将军一生最得意的时代，他把最爱的长子阿贝尔送入王宫，当了西班牙王何塞(Joseph)的侍卫。欧仁和维克托被送入一所贵族学校。那里的课程幼稚得可怜，弟兄俩在一星期中从七年级直跳到修辞班。那些当地的同学都是西班牙贵族的子弟，他们都怀恨战胜的法国人。雨果兄弟时常和他们打架，欧仁的鼻子被他们用剪刀戳伤了，维克托觉得很厌烦，忧忧郁郁的病倒了。母亲来看他，抚慰他。有一天，他在膳厅里和贝那王德侯爵夫人的四个孩子一起玩耍时，忽然看见一个穿着绣花袍子的妇人高傲地走进来，严肃地伸手给四个孩子亲吻，依着年龄长幼的次序。维克托看到这种情景，益发觉得自己的母亲是如何温柔如何真切了。日子一天一天的过去，法国人在西班牙的势力一天一天的瓦解了。雨果一家人启程回国，孩子们在归途上和出发时一样高兴。

这些经过不独在雨果老年时还能历历如绘般讲述出来，且在他的许多诗篇(如 *Orientales*)许多剧本(如 *Hernani, Ruy Blas*)中，留下西班牙的鲜艳明快的风光和强悍而英武的人物。东方的憧憬，原是浪漫派感应之一，而东方色彩极浓厚的西班牙景色，却在这位巨匠的童稚的心中早已种下了根苗。

二、母　亲

凡是世间做了母亲的女子，至少可以分成二类：一是母性掩蔽不了取悦男子的本能的女子，虽然生男育女，依旧卖弄风情，要博

取丈夫的欢心；一是有了孩子之后什么都不理会的女子，她们觉得自己的使命与幸福，只在于抚育儿女，爱护儿女。

维克托·雨果的母亲便是这后一类的女子，不消说，这是一个贤母，可是她为了孩子，不知不觉的把丈夫的爱情牺牲了。

关于她的出身，我们知道得很少。索菲·特雷比谢于一七七二年生于法国西部海口南特(Nantes)。她的父亲从水手出身做到船长，在她十一岁上便死了，她的母亲却更早死三年，故她自幼即由姑母罗班(Robin)教养。姑母家道寒素，由此使她学得了俭省。姑母最爱读书观剧，使她感染了文学趣味。嫁给雨果将军的最初几年，可说是她一生最幸福的岁月，我们在上文已提及。但自一八〇三年起，丈夫便和她分居了，他亦难得有钱寄给她，只有在一八〇七到一八一二年中间，因为雨果将军在意大利西班牙很有权势，故陆续供给她相当的生活费。一八〇七年，她收到全年的费用三千法郎，一八〇八年增至四千法郎，一八一二年竟二千法郎。但一八〇五年时她每月只有一百五十法郎，一八一二年十月到一八一三年九月之间也只收到二千五百法郎，从此直到一八一八年分居诉讼结束时，她的生活费几乎是分文无着。但这最艰苦的几年，亦是她一生最快乐的几年。她自己操作，自己下厨房，省下钱来充两个小儿子的教育费。但她受着他们热烈的爱戴，弟兄俩早岁已露头角，使她感到安慰，感到骄傲。对于一个可怜的弃妇，还有比这更美满的幸福么！

她的性格，也许缺少柔性，夫妇间的不睦，也许并非全是将军的过错，也许她不是一个怎样的贤妻，但她整个心身都交给孩子了。从一八〇三年为了丈夫的前程单身到巴黎勾留了九个月回来以

后，她从没有离开孩子。虽然经济很拮据，她可永远不让孩子短少什么，在巴黎所找的住处，总是为了他们的健康与快乐着想。

她是一个思想自由，意志坚强的女子，尽管温柔地爱着儿子，可亦保持着严厉的纪律。在可能范围内，她避免伤害儿童的本能与天性，她让他们尽量游戏，在田野中奔跑，或对着大自然出神。但她亦限制他们的自由，教他们整饬有序，教他们勤奋努力；不但要他们尊敬她，还要他们尊敬不在目前的父亲，这是有维克托兄弟俩写给将军的信可以证明的。她老早送他入学，维克托七岁时已能讲解拉丁诗人的名作。他十一二岁时，母亲让他随便看书，亦毫不加限制，她认为对于健全的人一切都是无害的。她每天和他们长时间的谈话，在谈话中她开发他们的智慧，磨炼他们的感觉。

不久，父母间的争执影响到儿童了。雨果将军以为他们站在母亲一边和他作对；为报复起见，他于一八一四年勒令把欧仁和维克托送入 Decotte et Cordier 寄宿舍，同时到路易中学 (Lycée Louis le Grand) 上课。他禁止两个儿子和母亲见面，把看护之责付托给一个不相干的姑母。母子间的信札，孩子的零用亦都经过她的手。这种行为自然使小弟兄俩非常愤懑，他们觉得这不但是桎梏他们，且是侮辱他们的母亲。他们偷偷和母亲见面，写信给父亲抗议，诉说姑母从中舞弊，吞没他们的零用钱。一八一八年分居诉讼的结果，把两个儿子的教养责任判给了母亲，恰巧他们的学业也修满了，便高高兴兴离开了寄宿舍重新回到慈母的怀抱里。维克托表面上是在大学法科注册，实际已开始过着著作家生活。雨果将军原要他进理科，进国立多艺学校 (Ecole Polytechnique)，维克托还是仗着母亲回护之力，方能实现他自己的愿望。

知子莫若母,她的目力毕竟不错。十五岁,维克托获得法兰西学院(Académie Française)的诗词奖;十七岁,又和于也纳创办了一种杂志,叫做 *Le Conservateur Littéraire*;一八二三年,二十一岁时,又加入 *Muse Française* 杂志社。未来的文坛已在此时奠下了最初的基础,因为缪塞,维尼,拉马丁辈都和这份杂志发生关系,虽然刊物存在的时候很短,无形中却已构成了坚固的文学集团(Cénacle)。

像这样的一位慈母,雨果自幼受着她的温柔的爱护,刚柔并济的教育,相依为命的直到成年,成名,自无怪这位诗人在一生永远纪念着她,屡次在诗歌中讴歌她,颂赞她,使她不朽了。

三、弗伊朗坦斯

现在我们得讲述维克托·雨果少年时代最亲切的一个时期。

治法国文学的人,都知道在十八九世纪的法国文学史上有三座著名的古屋。第一是夏多布里昂(Chateaubriand)的孔布(Combourg)古堡:北方阴沉的天色,郁郁苍苍的丛林,荒凉寂寞的池塘环绕着两座高矗的圆塔,这是夏多布里昂童时幻想出神之处,这凄凉忧郁的情调确定了夏氏全部作品的倾向。第二是拉马丁(Lamartine)在米里(Milly)的住处,这是在法国最习见的乡间的房屋,一座四方形的二层楼,墙上满是葡萄藤,前面是一个小院落,后面是一个小园,一半种菜一半莳花,远景是两座山头。这是拉马丁梦魂萦绕的故乡,虽然他并不在那里诞生,可是他的心"永远留在那边"。

夏多布里昂和拉马丁的古屋至今还很完好,有机会旅行的人,从法国南方到北方,十余小时火车的途程,便可到前述的两处去巡礼。至于第三处的旧居,却只存在于雨果的回忆与诗歌中。那是巴黎的一座女修道院,名字铿锵可诵,叫做Feuillantines,建于一六二二至一六二三年间,到十八世纪的末叶大革命的时候,修道院解散了,雨果夫人领着三个儿子于一八〇九年迁入的辰光,园林已经荒芜了十七年。

一八〇九年,雨果母亲和他们从意大利回到巴黎,住在Rue du faubourg St-Jacques二五〇号。母亲天天在街上跑,想找一所有花园的屋子,使孩子们得以奔驰游散。一天,母亲从外面回来,高兴地喊道:"我找到了!"翌日,她便领着孩子们去看新居,就在同一条街上,只有几十步路,一条小街底上,推开两扇铁门,走过一个大院落,便是正屋,屋子后面是座花园,二百米长,六十米宽。园子里长满了高高矮矮的丛树和野草,孩子们无心细看正屋里的客厅卧室,只欣喜欲狂地往园里跑,他们计算着刈除蔓草,计算着在大树的枝桠上悬挂秋千。这是他们的新天地啊。

从此他们便迁居在这座几百年的古屋中。维克托和兄长们,除了每天极少时间必得用功读书之外,便可自由在园子里嬉游。他们在那里奔驰,跳跃,看书,讲故事。周围很静穆,什么喧闹都没有,只听见风在树间掠过的声音,小鸟啼唱的声音。仰首只是浮云,一片无垠的青天,虽然巴黎天色常多阴暗,可亦有晨曦的光芒,灿烂的晚霞夕照。一八一一年他们到西班牙去了,回来依旧住在这里。四年的光阴便在这乐园似的古修院中度过了,虽然四年不能算长久,对于诗人心灵的启发和感应也已可惊了。在雨

果一生的作品里，随处可以见出此种痕迹。一八一五年十六岁时，他在《别了童年》(Adieux à l'enfance) 一诗中已追念那弗伊朗坦斯 (Feuillantines) 的幸福的儿时。

四、学 业

虽然雨果是那么的自由教养的，他的母亲对于他的学业始终很关心，很严厉。在出发到意大利之前，他们住在 Rue de Clichy，那时孩子每天到 Mont Blanc 街上的一个小学校去消磨几小时。只有四五岁，他到学校去当然不是真正为了读书，而是和若干年纪同他相仿的孩子玩耍。雨果在老年时对于这时代的回忆，只是他每天在老师的女儿，罗思小姐的房里——有时竟在她的床上——消磨一个上午。有一次学校里演戏用一顶帷幕把课室分隔起来。罗思小姐扮女主角，而他因为年纪最小的缘故，扮演戏中的小孩。人家替他穿着一件羊皮短褂，手里拿着一把铁钳。他一些也不懂是怎么一回事，只觉得演剧时间冗长乏味，他把铁钳轻轻地插到罗思小姐两腿中间去，以至在剧中最悲怆的一段，台下的观众听见女主角和她的儿子说："你停止不停止，小坏蛋！"

到十二岁为止，他真正的老师是一个叫做特·拉·里维埃 (De la Riviére) 的神甫。这是一个奇怪好玩的人物，因为大革命推翻了一切，他吓得把黑袍脱下了还不够，为证明他从此不复传道起见，他并结了婚，和他一生所熟识的唯一的女子——他以前的女佣结了婚。夫妇之间却也十分和睦，帝政时代，他俩在 St.Jacques 路设

了一所小学校，学生大半是工人阶级的子弟，学校里一切都像旧式的私塾，什么事情都由夫妇合作。上课了，妻子进来，端着一杯咖啡牛奶放在丈夫的面前，从他手里接过他正在诵读的默书底稿(dictée)代他接念下去，让丈夫安心用早餐。一八〇八至一八一一年间，维克托一直在这学校里；一八一二年春从西班牙回来后，却由里维埃到弗伊朗坦斯来教他兄弟两人。

思想虽是守旧，里氏的学问倒很有根基。他熟读路易十四时代的名著，诗也作得不错，很规矩，很叶韵，自然很平凡。他懂得希腊文亦懂得拉丁文。维克托从那里窥见了异教的神话，懂得了鉴赏古罗马诗人。这于雨果将来灵智的形成，自有极大的帮助。

法国文学一向极少感受北方的影响，英德两国的文艺是法国作家不十分亲近的，拉丁思想才是他们汲取不尽的精神宝库。雨果是拉丁文学的最光辉的承继人，他幼年的诗稿，即有此种聪明的倾向。他崇拜维尔吉尔(Virgile)，一八三七年时他在《内心的呼声》(*Les Voix Intérieures*)中写道："噢，维尔吉尔！噢，诗人！噢，我的神明般的老师！"他不但在古诗人那里学得运用十二缀音格(alexandrin)，学习种种作诗的技巧，用声音表达情操的艺术，他尤其爱好诗中古老的传说。希腊寓言，罗马帝国时代伟大的气魄，苍茫浑朴的自然界描写；高山大海，丛林花木，晨曦夕照，星光日夜的吟咏；田园劳作，农事苦役的讴歌。一切动物，从狮虎到蜜蜂，一切植物，从大树到一花一草，无不经过这位古诗人的讽咏赞叹，而深深地印入近代文坛宗师的童年的脑海里。

一八一四年九月，雨果兄弟进了寄宿舍，一切都改变了。这是一座监狱式的阴沉的房子，如那时代的一切中学校舍一样，维克托

虽比欧仁小二岁,但弟兄俩同在一级。普通的功课在寄宿舍听讲,数学与哲学则到路易中学上课。一八一六年他写信给父亲,叙述他一天的工作状况,说:"我们从早上八时起上课,直到下午五时,八时至十时半是数学课,课后是吉亚尔教授为少数学生补习,我亦被邀在内。下午一时至二时,有每星期三次的图书课;二时起,到路易中学上哲学,五时回到宿舍。六时至十时,我们或是听德科特先生的数学课,或是做当天的练习题。"

实际说来,六时至十时这四小时,未必是自修。维克托也很会玩,兄弟俩常和同学演戏,各有各的团体,各做各的领袖。但他毕竟很用功,四年终了,大会考中,获得了数学的第五名奖。

一八一七年他十五岁时,入选法兰西学士院的诗词竞赛,他应征的诗是三百五十句的十二缀音格,一共是三首,合一千零五十句。一个星期四的下午,寄宿舍的学生循例出外散步,维克托请求监护的先生特地绕道学士院,当别的同学在门外广场上游散时,他一直跑进学士院,缴了应征的诗卷。数星期后,长兄阿贝尔从外面回来感动地说:"你入选了!"学士院中的常任秘书雷努阿尔(Raynouard)并在大会中把他的诗朗诵了一段,说:"作者在诗中自言只有十五岁,如果他真是只有十五岁……"接着又恭维了一番。以后,雷努阿尔写信给维克托,说很愿认识他。学士院院长纳沙托(Neufchâteau)回忆起他十三岁时亦曾得到学士院的奖,当时服尔德(Voltaire)曾赞美他,期许他做他的承继人,此刻他亦想做什么人的服尔德了;他答应接见维克托,请他吃饭。于是,各报都谈论起这位少年诗人,雨果立地成名了。两年以后,他又获得外省学会的 Jeux Floraux 奖。

五、罗曼斯

雨果的母族特雷比谢，在故乡有一家世交，姓福希（Foucher）。在雨果大佐结婚之前，福希先生已和雨果交往频繁，他们在巴黎军事参议会中原是同事。雨果婚后不久，福希也结了婚。在婚筵上，雨果大佐举杯祝道："愿你生一个女儿，我生一个儿子，将来我们结为亲家。"

维克托生后一年，福希果然生了一个女儿，取名阿代勒（Adèle）。一八〇九至一八一一年间，在雨果夫人住在弗伊朗坦斯的时候，两家来往颇密，福希夫人带着六岁的阿代勒来看他们。大人在室内谈话，小孩便在园中游戏。他们一同跳跃奔驰，荡秋千，有时也吵架，阿代勒在母亲前面哭诉，说维克托把她推跌了，或是抢了她的玩具。可是未来的热情，已在这儿童争吵中渐渐萌芽。

一八一二年雨果一家往西班牙去了一次回来，仍住在弗伊朗坦斯。福希夫人挈着阿代勒继续来看他们，但此时的维克托已经不同了，罢伊翁的女郎，在讲述美好的故事给他听的时候，已经使他模模糊糊的懂得鉴赏女性的美，感受女性魅力。他不复和阿代勒打架了。两人之间开始蕴藉着温存的友谊和雏形的爱恋。当雨果晚年回忆起这段初恋的情形时曾经说过：

> 我们的母亲教我们一起去奔跑嬉戏；我们便到园里散步……
>
> "坐在这里吧。"她和我说。天还很早，"我们来念点什么吧。你有书么？"

我袋里正藏着一本游记,随便翻出一面,我们一起朗诵;我靠近着她,她的肩头倚着我的肩头……

慢慢地,我们的头挨近了,我们的头发飘在一处,我们互相听到呼吸的声音,突然,我们的口唇接合了……

当我们想继续念书时,天上已闪耀着星光。

"喔!妈妈妈妈,"她进去时说,"你知道我们跑的多起劲!"

我,一声不响。

"你一句话也不说,"母亲和我说,"你好像很悲哀。"

"可是我的心在天堂中呢!"

寄宿舍的四年岁月把他们两小无猜的幸福打断了,然而他们并未相忘。雨果的学业终了时,正住在 Petits-Augustins 街十八号,福希先生一家住在 Cherche-Midi 街,两家距离不远。每天晚上,雨果夫人领了两个儿子,携了针黹袋去看她的老友福希夫人。孩子在前,母亲在后,他们进到福希的卧室,房间很大,兼作客厅之用。福希先生坐在一角,在看书或读报,福希夫人和女儿阿代勒在旁边织绒线。一双大安乐椅摆在壁炉架前,等待着每晚必到的来客。全屋子只点着一支蜡烛,在曚暗的光线下,雨果夫人静静地做着活计。福希先生办完了一天的公事,懒得开口,他的夫人生性很沉默,主客之间,除了进门时的日安,出门时的晚安以外,难得交换别的谈话。在这枯索乏味,冗长单调的黄昏,维克托却不觉得厌倦,他幽幽地坐在椅子上尽量看着阿代勒。

有一次——那是一八一九年四月二十六日,阿代勒大胆地要求维克托说出他心中的秘密,答应他亦把她的秘密告诉他。结果是两

人的隐秘完全相同，读者也明白他们是相爱了。但他只有十七岁，她十六岁，要谈到结婚自然太早。他们必得隐瞒着，知道他们的父母一旦发觉了，会把他们分开。从此他们格外留神，偷偷地望几眼，交换一二句心腹话。阿代勒很忠厚，也很信宗教，觉得欺瞒父母是一件罪过，一方面又恐扮演这种喜剧会使维克托瞧她不起。一年之中，维克托只请求十二次亲吻，把一首赠诗作交换品，她在答应的十二次中只给了他四次，心中还怀着内疚。

虽然雨果夫人那么精细，毕竟被儿子骗过了；阿代勒没有维克托巧妙，终于使她的母亲起了疑窦。一经盘诘，什么都招供了。

一八二〇年四月二十六日，恰巧是他们倾诉秘密后的周年纪念日，福希夫妇同到雨果家里来和雨果夫人讲明了。如一切母亲一样突然发现自己的孩子成了人，未免觉得骇异。雨果夫人更是抱有很大的野心，确信维克托的前程定是光荣灿烂的，满望要替他找一个优秀的妻子，配得上这头角峥嵘的儿子的媳妇。阿代勒，这平凡的女孩，公务员的女儿，维克托爱她，热情地爱她！不，不，这是不可能的。这是要不得的。虽然她和福希夫妇是多年老友，她亦不能隐蔽这种情操。他们决裂了，大家同意从此不复相见，把维克托叫来当场宣布了。他，当着客人前面表示很顺从，一切都忍耐着，但一待他和母亲一起时，他哭了。他爱母亲，不愿拂逆她的意志，可亦爱他的阿代勒，永远不愿分离：他不知如何是好，尽自流泪。

隔离了一年，他担心阿代勒的命运，他不知道福希夫妇曾想强把她出嫁，但他猜到会有这样的事。偶巧福希先生发表了一篇关于征兵问题的文字，机会来了，年轻的雨果运用手段，在他自办的 *Le Conservateur Littéraire* 杂志上面写了一篇评论，着实恭维了一番。

他没有忘记福希曾订阅他的刊物,他发表了多少的情诗和剧本,表白他矢志不再爱别的女子,自然,这是预备给阿代勒通消息,保证他的忠诚的。他又探听得阿代勒一星期数次到某处去学绘画,他候在路上,有机会遇到时便偷偷交谈几句,递一封信。

一八二一年六月,雨果夫人突然病故。在维克托与阿代勒中间,她是唯一的障碍,她坚持反对这件婚事。现在她死了,障碍去了,可是维克托依旧哀毁逾恒:母亲是他一生最敬爱的人,最可靠的保护者。葬礼完了,欧仁发疯似的出门去了,父亲住在布卢瓦,一时不来理睬他们。他们是孤儿。其间,虽然福希先生曾来看过他们,唁慰他们,但为了尊重死者生前的意志之故,他并未和维克托提起阿代勒。

同年七月,终竟和福希夫妇见了面,正式谈判他的婚事。福希先生答应他可以看阿代勒,但必须当了母亲的面。他们的订婚,也只能在维克托力能自给时方为正式成立。

这是第一步胜利,他从此埋头工作,加倍热心,加倍勤奋。这是他的英雄式的奋斗时期。他经济来源既很枯竭,卖得的稿费又用作购办订婚的信物,他只有尽力节省。他自己煮饭,一块羊肉得吃三天:第一天吃瘦的部分,第二天吃肥的部分,第三天啃骨头。

一八二二年六月,他的《颂歌集》(Odes)出版了,路易十八答应赐他一千二百法郎的年俸,在当时,这个数目,刚好维持一夫一妻的生活,福希先生因此还要留难。加以部里领俸手续又很麻烦,不知怎样,数目又减到一千法郎。九月杪,福希夫人又生了第二个女儿,还要等待……小女儿的洗礼举行过了,雨果与阿代勒,经过了多年的相恋,多少的磨难周折,终于同年十月十二日在巴黎 St.

Sulpice 教堂中结合了。拉马丁和当时知名的青年作家都在场参与。

雨果的罗曼斯实现为完满的婚姻以后,我们可以展望到诗人未来的荣光,将随 Cromwell 剧的序言,Hemani 的诞生而逐渐肯定,但他少年时代的历史既已告一段落,本文便以下列的参考书目作为结束。

〔研究雨果少年时代的主要参考书目〕

一 *Victor Hugo raconté* par un témoin de sa vie.

二 *Oeuvres de Victor Hugo* (édition Gustave Simon).

三 *L'Enfance de V. Hugo*,par G. Simon.

四 *Le Général Hugo*,par G. Simon.

五 *V. Hugo et son père le Général Hugo à Blois, V. Hugo à la pension De Cotte et Cordier*,par P. Dufay.

六 *V. Hugo à Vingt ans*, par P. Dufay.

七 *Bio-bibliographie de V. Hugo*,par l'Abbé P. Dubois.

八 *La Jeunesse de Victor Hugo*,par A. Le Breton.

一九三五年九月七日于上海

莫罗阿《恋爱与牺牲》译者序[*]

 幻想是逃避现实，是反抗现实，亦是创造现实。无论是逃避或反抗或创造，总得付代价。

 幻想须从现实出发，现实要受幻想影响，两者不能独立。

 因为总得付代价，故必需要牺牲：不是为了幻想牺牲现实，便是为了现实牺牲幻想。

 因为两者不能独立，故或者是幻想把现实升华了变做新的现实，或者是现实把幻想抑灭了始终是平凡庸俗的人生。

 彻底牺牲现实的结果是艺术，把幻想和现实融合得恰到好处亦是艺术；唯有彻底牺牲幻想的结果是一片空虚。

 艺术是幻想的现实，是永恒不朽的现实，是千万人歌哭与共的现实。

 恋爱足以孕育创造力，足以产生伟大的悲剧，足以吐出千古不

 * 莫罗阿的《恋爱与牺牲》，系傅雷早期译著，完成于一九三五年十二月，一九三六年八月由商务印书馆出版。莫罗阿（André Maurois, 1885—1967），法国作家，又译"莫洛亚"。

散的芬芳；然而但丁、歌德之辈寥寥无几。

恋爱足以养成平凡性，足以造成苦恼的纠纷：这样的人有如恒河沙数。

本书里四幅历史上的人物画，其中是否含有上述的教训，高明的读者自己会领悟。

<div style="text-align: right;">一九三五年岁杪　译者</div>

〔译者附注〕

本书第一篇叙述歌德写《少年维特之烦恼》的本事，第二篇叙作者一个同学的故事，第三篇叙英国名女优西邓斯夫人（Mrs. Siddons，一七五五——一八三一）的故事，第四篇叙英国名小说家爱德华·皮尔卫-李顿爵士（Sir Edward-Bulwer Lytton，一八○五——一八七三）的故事，皆系真实史绩。所记年月亦与事实相符，证以歌德之事可知。

本书初版时附有木版插图数十幅，书名《曼伊帕或解脱》，后于Grasset书店版本中改名《幻想世界》，译者使中国读者易于了解计擅改今名。

本书包含中篇小说四篇，但作者于原著中题为《论文集》，可见其用意所在。

罗素《幸福之路》译者弁言*

人尽皆知戏剧是综合的艺术；但人生之为综合的艺术，似乎还没被人充分认识，且其综合意义的更完满更广大，尤其不曾获得深刻的体验。在戏剧舞台上，演员得扮演种种角色，追求演技上的成功，经历悲欢离合的情绪。但在人生舞台上，我们得扮演更多种的角色，追求更多方面的成功，遇到的局势也更光怪陆离，出人意外。即使在长途的跋涉奔波，忧患遍尝之后，也不一定能尝到甘美的果实——这果实我们称之为人生艺术的结晶品，称之为幸福。

症结所在，就如本书作者所云，有内外双重的原因。外的原因是物质环境，现存制度，那是不在个人能力范围以内的；内的原因有一切的心理症结，传统信念，那是在个人能力之内而往往为个人所不知或不愿纠正的。精神分析学近数十年来的努力，已驱除了不少内心的幽灵；但这种专门的科学智识既难于普遍，更难于运用。而且人生艺术所涉及的还有生物学，伦理学，社会学，历史，经

* 一九四二年一月傅雷译毕《幸福之路》，撰此弁言，该书于一九四七年一月由南国出版社出版。罗素（Bertrand Arthur William Russell, 1872—1970），英国哲学家，同时又是著名的数学家、散文作家和社会活动家。

济,以及无数或大或小的智识和——尤其是——智慧。能综合以上的许多观点而可为我们南针的,在近人著作中,罗素的《幸福之路》似乎是值得介绍的一部。他的现实的观点,有些人也许要认为卑之无甚高论,但我认为正是值得我们紧紧抓握的关键。现实的枷锁加在每个人身上,大家都沉在苦恼的深渊里无以自拔;我们既不能鼓励每个人都成为革命家,也不能抑压每个人求生和求幸福的本能,那末如何在现存的重负之下挣扎出一颗自由与健全的心灵,去一尝人生的果实,岂非当前最迫切的问题?

在此我得感谢几位无形中促使我译成本书的朋友。我特别要感激一位年轻的友人,使我实地体验到:人生的暴风雨和自然界的一样多,来时也一样的突兀;有时内心的阴霾和雷电,比外界的更可怕更致命。所以我们多一个向导,便多一重盔甲,多一重保障。

这是我译本书的动机。

<div style="text-align:right">译者
一九四二年一月</div>

读剧随感 *

决心给《万象》写些关于戏剧的稿件,是好久以前的事了。因为笔涩,疏懒,一直迁延到现在。朋友问起来呢,老是回答他:写不出。写不出是事实,但一部分,也是推诿。文章有时候是需要逼一下的,倘使不逼,恐怕就永远写不成了。

这回提起笔来,却又是一番踌躇:写什么好呢?题目的范围是戏剧,自己对于戏剧又知道些什么呢?自然,我对"专家"这个头衔并不怎样敬畏,有些"专家",并无专家之实,专家的架子却十足,动不动就引经据典,表示他对戏剧所知甚多,同时也就是封住有些不知高下者的口。意思是说:你们知道些什么呢?也配批评我么?这样,专家的权威就保了险了。前些年就有这样的"专家",在报纸上发表文章,号召建立所谓"全面的"剧评:剧评不但应该是剧本之评,而且灯光、装置、道具、服装、化装……举凡有关于演出的一切,都应该无所不包地加以评骘。可惜那篇文章发表之后,"全面的"剧评似乎至今还是影踪全无。我倒抱着比较偷懒的想法,

* 本文原载《万象》一九四三年十月号。

以为"全面"云云不妨从缓，首先是对于作为文艺一部门之戏剧须有深切的认识，这认识，是决定一切的。

我所考虑的，也就是这个认识的问题。

平时读一篇剧本，或者看一个戏剧的演出，断片地也曾有过许多印象和意见。后来，看到报上的评论，从自己一点出发——也曾有过对于这些评论的意见。但是，提起笔来，又有点茫茫然了。从苏联稗贩来的似是而非的理论，我觉得失之幼稚；装腔作势的西欧派的理论，我又嫌它抓不着痒处。自己对于戏剧的见解究竟如何呢？一时又的确回答不上来。

然而，文章不得不写。没有法子，只好写下去再说。

这里，要申明的，第一，是所论只限于剧本，题目冠以"读剧"二字，以示不致掠"专家"之美；第二，所说皆不成片段，故谓之"随感"，意云想到哪里，写到哪里也。

释题即意，请入正文。

一、不是止于反对噱头

战后，话剧运动专注意"生意眼"，脱离了文艺的立场很远（虽然营业蒸蒸日上，竟可以和京戏绍兴戏媲美），这是众所周知的事实。特别是"秋海棠"演出以后，这种情形更为触目，以致使一部分有心人慨叹起来，纷纷对于情节戏和清唱噱头加以指摘。综其大成者为某君一篇题为"圮忧"的文章，里面除了对明星制的抨击外，主要提出了目前话剧倾向上两点病象：一曰"闹剧第一主义"，

一曰"演出杂耍化"。

刚好手头有这份报纸,免得我重新解释,就择要剪贴在下面:

闹剧第一主义

其实,这是一句老生常谈的话,不过现在死灰复燃,益发白热化罢了。主要,我想这是基于商业上的要求;什么类型的观众最欢迎?这当然是剧团企业化后的先决问题。于是适应这要求,剧作家大都屈尊就辱。放弃了他们的"人生派"或"艺术派"的固守的主见,群趋"闹剧"(melodrama)的一条路上走去,因为只有这玩意儿:情节曲折,剧情热闹,苦——苦个痛快,死——死个精光,不求合理,莫问个性。观众看了够刺激,好在他们跑来求享受或发泄;自己写起来也方便,只要竭尽"出奇"和"噱头"的能事!

……岂知这种荒谬的无原则的"闹剧第一主义",不仅断送了剧艺的光荣的史迹,阻碍了演出和演技的进步,使中国戏剧团堕入万劫不复的深渊,嗣后只有等而下之,不会再向上发展一步,同时可能得到"争取观众"的反面——赶走真正热心拥护它的群众,因之,作为一个欣赏剧艺的观众,今后要想看一出有意义的真正的悲剧或喜剧,恐怕也将不可能了!

演出"杂耍化"

年来,剧人们确是进步了,懂得观众心理,能投其所好。导演们也不甘示弱,建立了他们的特殊的功绩,这就是演出"杂耍化"。安得列夫的名著里,居然出现了一段河南杂耍,来

无踪去无影，博得观众一些愚蠢的哄笑！其间，穿串些什么象舞，牛舞，马舞——纯好莱坞电影的无聊的噱头。最近，话剧里插京剧，似乎成了最时髦的玩意儿，于是清唱，插科打诨，锣鼓场面，彩排串戏……甚至连夫子庙里的群芳会唱都搬上了舞台，兴之所至，再加上这么一段昆曲或大鼓，如果他们想到申曲或绍兴戏，又何尝安插不上？我相信不久的将来，连科天影的魔术邓某某的绝技，何什么的扯铃……独角戏，口技，或草裙舞等，都有搬上舞台的可能，这样，观众花了一次代价，看了许多有兴味的杂耍，岂不比上游戏场还更便宜，经济！……

上面所引，大部分我是非常同感的。但我以为：光是这样指出，还是不够。固然，"闹剧第一"和"杂耍化"等都是非常要不得的，但我想反问一句：不讲情节，不加噱头，难道剧本一定就"要得"了么？那又不尽然。

在上文作者没有别的文章可以被我征引之前，我不敢说他的文章一定有毛病，但至少是不充分的。

一个非常明显的破绽，他引《大马戏团》里象舞、牛舞、马舞为演出杂耍化作佐证，似乎就不大妥当。事实如此，《大马戏团》是我一二年来看到的少数满意戏中的一个，这样的戏而被列为抨击的对象，未免不大公允。也许说的不是剧本，但导演又有什么引起公愤的地方呢？加了象舞、牛舞、马舞，不见得就破坏了戏剧的统一的情调。演员所表达的"惜别"的气氛不大够，这或许是事实，但这决不是导演手法的全盘的失败。同一导演在《阿Q正传》中所用的许多样式化（可以这样说吗？）手法，说实话，我是不大喜欢的。

我对《大马戏团》的导演并无袒护之处,该文作者将《大马戏团》和《秋海棠》等戏并列,加以攻击,我总觉得不能心服。

然而,抱有这样理论的人,却非常之多。手头没有材料,就记忆所及,就有某周刊上"一年来"的文章,其中列为一年来好戏者有四五个,固然,《称心如意》是我所爱好的,其余几个,我却不但不以为好戏,而且对之反感非常之深。我奇怪:"一年来"的作者为什么欣赏《称心如意》呢?外国人的虚构而被认为"表现大地气息",外国三四流的作品而被视作"社会教化名剧"……抱有这样莫名其妙的文艺观的人,他对《称心如意》是否真的欣赏呢?其理解是否真的理解呢?在这些地方,我不免深于世故而有了坏的猜测。我想一定是为了《称心如意》中没有曲折情节或京剧清唱之故。这样,就成了为"反对"而反对。对恶劣倾向的反对的意义也就减弱了。

我并不拥护噱头。相反,我对噱头有同样深的厌恶。但是,我想提起大家注意,这样一窝风的去反对噱头是不好的。我们不应该止于反对噱头,我们得更进一步,加深对戏剧的文学的认识,加深对人物性格的把握。一篇乌七八糟的充文艺的作品,并不一定比噱头戏强多少。反之,如果把噱头归纳成几点,挂在城门口,画影图形起来,说:凡这样的,就是坏作品,那倒是滑天下之大稽的。

二、内容与技巧孰重?

新文艺运动上一个永远争论,但是永远争论不出结果来的问题——需要不需要"意识"?或者换一种说法:内容与技巧孰重?

对这问题，一向是有三种非常单纯的答案。

一、主张意识（亦即内容——他们以为）超于一切的极左派；

二、主张技巧胜于一切的极右派；

三、主张内容与技巧并重的折衷派。

其中，第二种技巧论是最落伍的一种。目前，它的公开的拥护者差不多已经绝迹，但"成名作家"躲在它的羽翼下的，还是非常之多。第一种最时髦，也最简便，他像前清的官吏，不问青红皂白，把犯人拉上堂来打屁股三十了事，口中念念有词，只要背熟一套"意识"呀"社会"呀的江湖诀就行。第三种更是四平八稳，"意识要，技巧也要"，而实际只是从第一派支衍出来的调和论而已。

说得刻薄点，这三派其实都是"瞎子看匾"，争论了半天，匾根本还没有挂出来哩。

第一第三派的理论普遍，刊物上、报纸上到处可以看到不少。这一点，如《海国英雄》上演时有人要求添写第五幕以示光明之到来，近则有某君评某剧"……主人公之恋爱只写到了如'罗亭'一样而缺乏'前夜'的写实"云云的妙语。尤其有趣的，是两个人对《北京人》的两种看法，一个说他表达出了返璞归真的"意识"——好！一个又说他表达出了茹毛饮血的"意识"——不好！这哪里是在谈文艺？简直是小学生把了笔在写描红格，写大了不好，写小了不好，写正了不好，写歪了也不好，总之，不能跳出批评老爷们所"钦定"的范围才谓之"好"。可惜批评老爷们的意见又是这样地歧异，两个人往往就有两种不同的批示！

写到这里，我不禁又要问一句了：譬如《海国英雄》吧，左右是那么一出戏，加了第五幕怎样？不加第五幕又怎样？难道一个

"尾巴"的去留就能决定一篇作品价值之高下吗？《北京人》是一部好作品，有优点，也有缺点，但是，优点就在返璞归真，缺点就在茹毛饮血吗？

光明尾巴早已是被申斥了的，但这种理论是残余，却还一直深印在人们的脑海，久久不易拔去。人们总是要求教训——直接的单纯的教训（此前些年"历史剧"之所以煊赫一时也）。《秋海棠》的观众们（大概是些小姐太太之流）要求的是善恶分明的伦理观念，戏子可怜，姨太太多情，军阀及其走狗可恶……等等。前进派的先生们看法又不同了，但是所要求的伦理观念还是一样，戏子姨太太不过换了"到远远的地方去……"的革命青年罢了。

我这样说，也许有人觉得过分。前进派的批评家到底不能和姨太太小姐并提呀！自然，前者在政治认识上的进步，是不容否认的。但是，政治认识尽管"正确"，假使没有把握住文艺的本质，也还是徒然。这样的批评家是应该淘汰的。这样的批评家孵育下所产生的文艺作家，更应该被淘汰。

现在要说到第二派了。前面说过，他们的理论是非常落伍的。目下凡是一些不自甘于落伍的青年，大都一听见他们的理论就要头痛。但是，我又要说一句不合时流的话：这也不能一概而论。唯技巧论是应该反对的，但也得看你拿什么来反对。如果为了反技巧而走入标语口号或比标语口号略胜一筹的革命伦理剧，那正是单刀换双鞭，半斤对八两，我以为殊无从判别轩轾。

总括地说，第一第三派的毛病是根本不知文艺为何物，第二派的毛病则在亲王尔德、莫里哀等人作品，而同样没有认清楚这些作家的真面目——至多只记熟一些警句，以自炫其博学而已。

那么，文艺到底是什么东西呢？

第一，它的构成条件决不是一般人所说的政治"意识"。历史上许多伟大的文艺作家，他们的意识未必都"正确"，甚至还有好些非常成问题的。

第二，也决不是为了他们技巧好，场面安排得紧凑，或者对白写得"帅"。事实上，有许多伟大作家是不讲辞藻的，而中国许多斤斤于修辞锻句的作家，其在文学上的成就，却非常可怜（这里得补充一点，技巧倘指均衡，谐和，节奏等所构成的那整个的艺术效果而言，自然我也不反对，文体冗长如杜思妥益夫斯基，他的作品还是保持着一定的基调的。但这，与其说杜氏的技巧如何如何好，倒不如说他作品里另外有感人的东西在）。

第三，当然更不是因为什么意识与技巧之"辩证法的统一"。这些人大言不惭的谈辩证法，其实却是在辩证法的旗帜下偷贩着机械论的私货。

曹禺的成功处，是在他意识的正确么？技术的圆熟么？或者此二者的机械的糅合么？都不是的。拿《北京人》来说，愫芳一个人在哭，陈奶妈进来，安慰她……这样富有感情的场面，我们可以说一句：是好场面。前进作家写得出来么？艺术大师写得出来么？曹禺写出来了，那就是因为曹禺蘸着同情的泪深入了曾文清、曾思懿、愫芳等人的生活了之故。意识需要么？需要的。但决不是一般人所说的那种单纯的政治"意识"。决定一件艺术品优胜劣败的，说了归齐，乃是通过文艺这个角度反映出来的——作家对现实之认识。

这里，就存在着一切大作家成功的秘诀。

作品不是匠人的东西。在任何场合，它都展示给我们看作家内

在的灵魂。当我们读一篇好作品时，眼泪不能抑制地流了下来，但是还不得不继续读下去，我们完全被作品里人物的命运抓住了。这样，一直到结束，为哭泣所疲倦，所征服，我们禁不住从心窝里感谢作者——是他，使我们的胸襟扩大，澄清，想抛弃了生命去爱所有的人！……

在这种对比之下，字句雕琢者、文字游戏者……以及"打肿脸充胖子"的口头革命家之流，岂不要像浪花一样显得生命之渺小么？

三、关于"表现上海"

大约三四年前吧，正是大家喊着"到远远的地方去……"（或者"大明朝万岁"之类）沉醉于一些空洞的革命词句的时候，"表现上海"的口号提出来了。

但是，结果如何呢？还是老毛病：大家只顾得"表现上海"，却忘记从人物性格，人与人的关系上去表现上海了。比"到远远的地方去……"或者"大明朝万岁"自然实际多了，这回的题材尽是些囤米啦，投机啦……之类，但人物同样的是架空的，虚构的。这样的作家，我们只能说他是观念论者，不管他口头上"唯物论，唯物论……"喊得多起劲。

发展到极致，更造成了"烦琐主义"的倾向（名词是我杜造的）。这在戏剧方面，表现得最显明。黄包车夫伸手要钱啦，分头不用，用分头票啦，铁丝网啦，娘姨买小菜啦，等等。上海气味诚然十足，但我不承认这是作家对现实的透视。相反，这只是小市民对

现实的追随。

"吴友如画宝"现在是很难买到了。里面就有这样的图文:《拔管灵方》,意谓将臭虫捣烂,和以面粉,插入肛门,即能治痔疮。图上并画出一张大而圆的屁股来,另一人自后将药剂插入。另有二幅,一题《医生受毒》,一题《粪淋娇客》,连呕吐的醒醒东西以及尿粪都一并画在图上。我人看后,知道清末有这样的风俗、传说,对民俗学的研究上不能说绝无裨助,然而艺术云乎哉!

我不想拿"吴友如画宝"和某些表现上海的作品比拟,从而来糟蹋那些作品的作者。我只是指出文学上"冷感症"所引起的许多坏结果,希望大家予以反省而已。

这许多病象,现在还存在不存在呢?还存在的。谓余不信,不妨随手举几个例子:

一、"关灯,关灯,空袭警报来啦",戏中颇多这样的噱头。这不显明地是烦琐主义的重复么?这和整个的戏有什么关系呢?由此可以帮助观众了解上海的什么呢?

二、关于几天内雪茄烟价格的变动,作者调查得非常仔细,并有人在特刊上捧之为新写实主义的典范。作者的心血,我们当然不可漠视,但也得看看心血花在了一些什么地方。如果新写实主义者只能为烟草公司制造一张统计表,那么,我宁取旧写实主义。

三、对话里面硬加许多上海白,如"自说自话","搅搅没关系"等,居然又有"唯一的诗情批评家"之某君为之吹嘘,"活的语言在作家笔下开了花了……"云云。这实在让人听了不舒服。比之作者,我是更对这些不负责任的批评家们不满的。捧场就捧场得了,何苦糟蹋"新写实主义""活的语言"呢?

这类例子，实在是举不胜举。而这意见的出入，就在对"现实"两个字的诠释。

我对企图表现上海的作家的努力，敬致无上的仰慕。但有一点要请求他们注意：勿卖弄才情，或硬套公式，或像《子夜》一样，先有了一番中国农村崩溃的理论再来"制造"作品。而是得颠倒过来：热烈地先去生活，在生活里，把到现在为止只是书斋的理论加以深化，糅合著作者的血泪，再拿来再现在作品里。

且慢谈表现什么，或者给观众带回去什么教训。只要作者真有要说的话，作者能自身也参加在里面，和作品里的人物一同哭，一同受难，有许多话自然而然的奔赴笔尖，一个字一个字，像活的东西一样蹦跳到纸上，那便是好作品的保证。也只有那样，才能真到"表现"出一些什么东西来。

什么都是假的。决定一件艺术品的品格的，就是作者自身的品格。

四、论鸳鸯蝴蝶派小说之改编

鉴于《秋海棠》卖座之盛，张恨水的小说也相继改编上演了。无论改编者有怎样的口实，至少动机是为了"生意眼"，那是不可否认的。其实"生意眼"也不是什么可耻的事，只要是对得起良心的生意就成。

张恨水的小说改编得如何，不在本文讨论之列。本文只想对鸳鸯蝴蝶派作一简单的评价。既有评价，鸳鸯蝴蝶派之是否值得改编

以及应该怎样改编，就可任凭读者去想象了。

对于《秋海棠》，说实话，我是没有好感的——虽然秦瘦鸥自己不承认《秋海棠》是鸳鸯蝴蝶。张恨水就不同了。我始终认为他是鸳鸯蝴蝶派中较有才能的一个。在体裁上，也许比秦瘦鸥距离新文艺更远（如章回体，用语之陈腐……），但这都没有关系，主要的在处理人物的态度上，他是更为深刻，更为复杂的。因此一点，也就值得我们向他学习。

张恨水的小说我看的并不多。有许多也许是非常无聊的。但读了《金粉世家》之后，使我对他一直保持着相当的崇敬，甚至觉得还不是有些新文艺作家所能企及于万一的。在这部刻画大家庭崩溃没落的小说中，他已经跳出了鸳鸯蝴蝶派传统的圈子，进而深入到对人物性格的刻画。

然而张恨水的成功只是到此为止。我不想给予他过高的估价。

最近，刊物上开始有人丑诋所谓"新文艺腔"了。新文艺腔也许真有，亦未可知，但那种一笔抹煞的态度，窃未敢引为同调。一位先生引了萧军小说中一段描写，然后批道：全篇废话！其实用八个字就可以说完（大概是"日落西山""大雪纷飞"之类非常笼统的话，详细已忘）。这是历史的倒退，在他们看来，新文艺真不如"水浒""三国志"了。

萧军行文非常疙瘩，且有故意学罗宋句法之嫌。但这不能掩盖他其余的优点。

同样，张恨水对生活的确熟悉之至，但这许多优点，却不能掩盖他主要的弱点——他对生活的看法，到底，不免鸳鸯蝴蝶气啊！

鸳鸯蝴蝶的特点到底是什么呢？

我以为那就是"小市民性"。

张恨水是完全小市民的作家。他写金家的许多人物，父母、子女、兄弟、妯娌、姑嫂……以及金家周围的许多亲戚朋友，都是站在和那些人同等的地位去摄取的。他所发的感慨正是金家人的感慨。他所主张的小家庭主义正是金家人所共抱的理想。实际上他就是那些人中间的一个。他不能站在更高的角度去理解他们，批判他们。

我并不要求张恨水有什么"正确的世界观"，或者把主人公写得怎么"觉悟"，怎么"革命"，而是说，作者得跳出他所描写的人物圈子，站在作家的立场上去看一看人。

曹雪芹在文学上的成就，就大多了。那就是因为他有了自己的哲学——不管这哲学是多么无力，多么消极，他能从自己的哲学观点去分析笔下的那些人。

写作的诀窍就在这里：得深入生活，同时又得跳出生活！

五、驳斥几种谬论

上面几节已经把我的粗浅的意见说了个大概。就是，我认为，决定一篇作品好坏的，乃是作家对现实之深刻的观察和分析（当然得通过文艺这个特殊的角度）。

遗憾的是，合乎标准的作品，却少得可怜。不但少而已，还有人巧立名目和这原则悖逆，那就更其令人痛心了。

这种巧立名目的理论，我无以名之，名之为"谬论"。

第一种谬论说：这年头儿根本用不着谈文艺。尤其是戏剧，演出了完事，就是赚钱要紧。因此，公开地主张多加噱头。

这种议论，乍看也未尝不头头是道。君不见，天天挤塞在话剧院里的人何止千万，比起从前"剧艺社"时代来，真是不可同日而语。不加噱头行吗？

然而，这是离开了文艺的立场来说话的，和他多辩也无益。

也有人说：这是话剧的通俗化，那就不得不费纸墨来和他讨论一下。

首先，我对"通俗化"三字根本就表示怀疑。假使都通俗到《秋海棠》那样，那何不索性上演话剧的《山东到上海》，把大世界的观众也争取了来呢？事实上，《称心如意》那样的文艺剧，据我所知，爱看的人也不少（当然不及《秋海棠》或《小山东》）。那些大都是比较在生活里打过滚的人，他们的口味幸还不曾被海派戏所败倒，他们感兴趣的是戏中人的口吻，神情，所以看到阔亲戚的叽叽喳喳，就忍不住笑了。当然，抱了看噱头的眼光来看这出戏是要失望的。

"通俗化"的正确的诠释，应该就是人物的深刻化。从人物性格的刻画上去打动观众，使观众感到亲切。脱离了人物而抽象地谈什么"通俗不通俗"，无异是向低级观众缴械，结果，只有取消了话剧运动完事。

事实上，现在已经倾向到这方面来了。不说普通的观众，连一部分指导家们也大都有这样的意见，似乎不大跳大叫、白刀子进红刀子出就不成其为戏剧似的。喜剧呢，那就一律配上音乐，打一下头，咕咚的一声；脱衣服时，钢琴键子卜龙龙龙的滑过去。兴趣都

被放在这些无聊的东西上面,话剧的前途真是非常可怕的。说起来呢,指导家们会这样答复你:不这样,观众不"吃"呀!似乎观众都是天生的屠种,不配和文艺接近的。这真是对观众的侮辱,同时也是对文学机能的蔑视。我不否认有许多观众是为了看热闹来的,给他们看冷静点的戏,也许会掉头不顾而去,但这样的观众即使失去,我以为也并不值得惋惜。

第二种谬论,比前者进了一步。他们不否认话剧运动有上述的危机,他们也知道这样发展下去是不好的,但是"……没有法子呀!一切为了生活!"淡淡"生活"两个字,就把一切的责任推卸了!

对说这话的人,我表示同情。事实如此,现在有许多剧本,拿了去,被导演们左改右改,你也改,我也改,弄得五牛崩尸,再不像原来的面目。生活程度又如此之昂贵。怎么办呢?当然只有敷衍了事的一法。

然而,还是那句话:尽可能的不要脱离人物性格。

文艺究竟不是"生意经",粗制滥造些,是可被原谅的,但若根本脱离了性格,那就让步太大了。

我不劝那些作家字斟句酌地去写作。那样做,别的不说,肚子先就不答应。不过,话又说回来,这并不能作玩弄噱头的借口。生活的担子无论怎么压上来,我们的基本态度是不能改变的。

第三种谬论,可以说是谬论之尤。他们干脆撕破了脸,说道:我这个是……剧,根本不能拿你那个标准来衡量的!前两种谬论,虽然也在种种借口下躲躲闪闪,但文艺的基本原则,到底还没有被否认。到这最后一种,连基本的原则都被推翻了,他们的大胆,不

能不令人吃惊。

什么作品可以脱离现实呢？无论你的才思多么"新奇"，那才思到底还是现实的产物。既是现实的产物，我们就可以拿现实这个标准来批评它。

一个人对现实的看法，是无在而无不在的。文以见人，从他的文章里，也一定可以看出为人的态度来——无论那篇文章写得多么渺茫不可捉摸。不是吗？在许多耀眼的革命字眼之下，结果还是发现了在妓院里打抱不平的章秋谷（见《九尾龟》）式的英雄……

六、并非"要求过高"

回过头来一看，觉得自己似乎是在旷野里呐喊。喊完之后，回答你的，只是自己的回声的嘲笑。

有几个人会同意我的话呢？说不定还会冷冷地说一句，这是要求过高。

前些年就有这样冷眼旁观的英雄。当"历史剧"评价问题正引起人们激辩的时候，他出来说话了：历史剧固然未必好，但是应该满意的了——要求不可过高呀！

后来又有各种类似的说法：

一、批评应该宽恕；

二、须讲"统一战线"；

三、坏的，得评，好的，也应该指出……，等等。

这样，一场论战就被化为面子问题，宽恕问题了。

不错，东西有好的，也有坏的，梅毒患到第三期的人，说不定还有几颗好牙齿哩！但是，这样的批评有什么意思呢？我顶恨的就是这种评头品足的批评。因为它们只有使问题愈弄愈不明白。

我的意见正相反，我以为斤斤于一件作品哪一点好，哪一点坏，是毫无意义的。主要的，我们须看它的基本倾向如何，基本倾向倘是走的文艺的正路，其余枝节尽可以不管，否则，饶你有更大的优点，我也要说它是件坏作品。

这何尝是"要求过高"！这明明是各人对文艺的认识的不同。

譬如不甚被人注意的《称心如意》，我就认为是一二年来难得的一部佳作。也许有人要奇怪：我为什么在这短文里要一再提到它？难道就没有比它更好的作品了？这样想的人，说不定正是从前骂人要求过高的人亦未可知。

《大马戏团》因为取材较为热闹之故，比较容易使观众接受。顶倒楣的是《称心如意》这类作品。左派说它"温开水"，不如《结婚进行曲》有意义。右派比较赞成它，但内心也许还在鄙薄它，说它不如自己的有些"肉麻当有趣"的作品那样结构完密，用词富丽。《称心如意》得到这样的评论，这也就是我特别喜爱它的原因。

别瞧《称心如意》这样味道很淡的作品，上述两派人恐怕就未必写得出来。这是勉强不来的事。《称心如意》的成功，是杨绛先生日积月累观察人生深入人生后的结果。这和空洞的政治意识不同，是可望而不可求的。同时，也和技巧至上论者的技巧不同，不是看几本书就可"雕琢"出来的。

《称心如意》不可否认的有它许多写作上的缺点和漏洞。但我完全原谅它。

这何尝是"要求过高"!

七、尾 声

写到此处,拉拉杂杂,字数已经近万了。还有许多话,只好打住。

最后,我要申明一句:因为是抽空出来说的原故,凡所指摘的病征,也许甲里面有一些,乙里面也有一些,然而,这不是"人身攻击"。请许多人不必多疑,以为这篇文章是专对他而发的,那我就感激不尽了。

倘仍有人老羞成怒,以为失了他作家的尊严者,那我就没有办法——无奈,只好罚他到《大马戏团》里去饰那个慕容天锡的角色罢。

论张爱玲的小说 *

前　　言

在一个低气压的时代，水土特别不相宜的地方，谁也不存什么幻想，期待文艺园地里有奇花异卉探出头来。然而天下比较重要一些的事故，往往在你冷不防的时候出现。史家或社会学家，会用逻辑来证明，偶发的事故实在是酝酿已久的结果。但没有这种分析头脑的大众，总觉得世界上真有魔术棒似的东西在指挥着，每件新事故都像从天而降，教人无论悲喜都有些措手不及。张爱玲女士的作品给予读者的第一个印象，便有这情形。"这太突兀了，太像奇迹了"，除了这类不着边际的话以外，读者从没切实表示过意见。也许真是过于意外而怔住了。也许人总是胆怯的动物，在明确的舆论未成立以前，明哲的办法是含糊一下再说。但舆论还得大众去培植；而且文艺的长成，急需社会的批评，而非谨慎的或冷淡的缄默。是非好恶，不妨直说。说错了看错了，自有人指正——无所谓尊

* 本文以笔名"迅雨"刊于《万象》一九四四年五月号，第三卷第十一期。

严问题。

我们的作家一向对技巧抱着鄙夷的态度。"五四"以后,消耗了无数笔墨的是关于"主义"的论战。仿佛一有准确的意识就能立地成佛似的,区区艺术更是不成问题。其实,几条抽象的原则只能给大中学生应付会考。哪一种主义也好,倘没有深刻的人生观,真实的生活体验,迅速而犀利的观察,熟练的文字技能,活泼丰富的想象,决不能产生一件像样的作品。而且这一切都得经过长期艰苦的训练。《战争与和平》的原稿修改过七遍——大家可只知道托尔斯泰是个多产的作家(仿佛多产便是滥造似的);巴尔扎克一部小说前前后后的修改稿,要装订成十余巨册,像百科辞典般排成一长队,然而大家以为巴尔扎克写作时有债主逼着,定是匆匆忙忙赶起来的。忽视这样显著的历史教训,便是使我们许多作品流产的主因。

譬如,斗争是我们最感兴趣的题材。对,人生一切都是斗争。但第一是斗争的范围,过去并没包括全部人生。作家的对象,多半是外界的敌人:宗法社会,旧礼教,资本主义……可是人类最大的悲剧往往是内在的。外来的苦难,至少有客观的原因可得而诅咒,反抗,攻击;且还有赚取同情的机会。至于个人在情欲主宰之下所招致的祸害,非但失去了泄仇的目标,且更遭到"自作自受"一类的谴责。第二是斗争的表现。人的活动脱不了情欲的因素;斗争是活动的尖端,更其是情欲的舞台。去掉了情欲,斗争便失掉活力。情欲而无深刻的勾勒,一样失掉它的活力,同时把作品变成了空的躯壳。

在此我并没意思铸造什么尺度,也不想清算过去的文坛;只是

把已往的主要缺陷回顾一下,瞧瞧我们的新作家把它们填补了多少。

一、《金锁记》

由于上述的观点,我先讨论《金锁记》。它是一个最圆满肯定的答复。情欲(passion)的作用,很少像在这件作品里那么重要。

从表面看,曹七巧不过是遗老家庭里一种牺牲品,没落的宗法社会里微末不足道的渣滓。但命运偏偏要教渣滓当续命汤,不但要做她儿女的母亲,还要做她媳妇的婆婆——把旁人的命运交在她手里。以一个小家碧玉而高举簪缨望族,门户的错配已经种下了悲剧的第一个远因。原来当残废公子的姨奶奶的角色,由于老太太一念之善(或一念之差),抬高了她的身份,做了正室;于是造成了她悲剧的第二个远因。在姜家的环境里,固然当姨奶奶也未必有好收场,但黄金欲不致被刺激得那么高涨,恋爱欲也就不致被抑压得那么厉害。她的心理变态,即使有,也不致病入膏肓,扯上那么多的人替她殉葬。然而最基本的悲剧因素还不在此。她是担当不起情欲的人,情欲在她心中偏偏来得嚣张。已经把一种情欲压倒了,才死心塌地来服侍病人,偏偏那情欲死灰复燃,要求它的那份权利。爱情在一个人身上不得满足,便需要三四个人的幸福与生命来抵偿。可怕的报复!

可怕的报复把她压瘪了。"儿子女儿恨毒了她",至亲骨肉都给"她沉重的枷角劈杀了",连她心爱的男人也跟她"仇人似的";她的

惨史写成故事时，也还得给不相干的群众义愤填胸的咒骂几句。悲剧变成了丑史，血泪变成了罪状：还有什么更悲惨的？

当七巧回想着早年当曹大姑娘时代，和肉店里的朝禄打情骂俏时，"一阵温风直扑到她脸上，腻滞的死去的肉体的气味……她皱紧了眉毛。床上睡着她的丈夫，那没有生命的肉体……"当年的肉腥虽然教她皱眉，究竟是美妙的憧憬，充满了希望。眼前的肉腥，却是刽子手刀上的气味。这刽子手是谁？黄金——黄金的情欲。为了黄金，她在焦灼期待，"啃不到"黄金的边的时代，嫉妒妯娌姑子，跟兄嫂闹架。为了黄金，她只能"低声"对小叔嚷着："我有什么地方不如人？我有什么地方不好？"为了黄金，她十年后甘心把最后一个满足爱情的希望吹肥皂泡似的吹破了。当季泽站在她面前，小声叫道："二嫂！……七巧！"接着诉说了（终于！）隐藏十年的爱以后——

> 七巧低着头，沐浴在光辉里，细细的音乐，细细的喜悦……这些年了，她跟他捉迷藏似的，只是近不得身，原来还有今天！

"沐浴在光辉里"，一生仅仅这一次，主角蒙受到神的恩宠。好似伦勃朗笔下的肖像，整个的人都沉没在阴暗里，只有脸上极小的一角沾着些光亮。即是这些少的光亮直透入我们的内心。

> 季泽立在她跟前，两手合在她扇子上，面颊贴在她扇子上。他也老了十年了。然而人究竟还是那个人呵！他难道是哄

她么?他想她的钱——她卖掉她的一生换来的几个钱?仅仅这一念便使她暴怒起来了……

这一转念赛如一个闷雷,一片浓重的乌云,立刻掩盖了一刹那的光辉;"细细的音乐,细细的喜悦",被暴风雨无情地扫荡了。雷雨过后,一切都已过去,一切都已晚了。"一滴,一滴,……一更,二更,……一年,一百年……"完了,永久的完了。剩下的只有无穷的悔恨。"她要在楼上的窗户里再看他一眼。无论如何,她从前爱过他。她的爱给了她无穷的痛苦。单只这一点,就使她值得留恋。"留恋的对象消灭了,只有留恋往日的痛苦。就在一个出身低微的轻狂女子身上,爱情也不曾减少圣洁。

七巧眼前仿佛挂了冰冷的珍珠帘,一阵热风来了,把那帘紧紧贴在她脸上,风去了,又把帘子吸了回去,气还没透过来,风又来了,没头没脸包住她——一阵凉,一阵热,她只是淌着眼泪。

她的痛苦到了顶点(作品的美也到了顶点),可是没完。只换了方向,从心头沉到心底,越来越无名。愤懑变成尖刻的怨毒,莫名其妙只想发泄,不择对象。她眯缝着眼望着儿子,"这些年来她的生命里只有这一个男人,只有他,她不怕他想她的钱——横竖钱都是他的。可是,因为他是她的儿子,他这一个人还抵不了半个……"多怆痛的呼声! "……现在,就连这半个人她也保留不住——他娶了亲。"于是儿子的幸福,媳妇的幸福,女儿的幸福,在她眼里全

变作恶毒的嘲笑,好比公牛面前的红旗。歇斯底里变得比疯狂还可怕,因为"她还有一个疯子的审慎与机智"。凭了这,她把他们一齐断送了。这也不足为奇。炼狱的一端紧接着地狱,殉难者不肯忘记把最亲近的人带进去的。

最初她把黄金锁住了爱情,结果却锁住了自己。爱情磨折了她一世和一家。她战败了,她是弱者。但因为是弱者,她就没有被同情的资格了么?弱者做了情欲的俘虏,代情欲做了刽子手,我们便有理由恨她?作者不这么想。在上面所引的几段里,显然有作者深切的怜悯,唤引着读者的怜悯。还有:"多少回了,为了要按捺她自己,她逼得全身的筋骨与牙根都酸楚了。""十八九岁做姑娘的时候……喜欢她的有……如果她挑中了他们之中的一个,往后日子久了,生了孩子,男人多少对她有点真心。七巧挪了挪头底下的荷叶边洋枕,凑上脸去揉擦一下,那一面的一滴眼泪,她也就懒怠去揩拭,由它挂在腮上,渐渐自己干了。"这些淡淡的朴素的句子,也许为粗忽的读者不会注意的,有如一阵温暖的微风,抚弄着七巧墓上的野草。

和主角的悲剧相比之下,几个配角的显然缓和多了。长安姊弟都不是有情欲的人。幸福的得失,对他们远没有对他们的母亲那么重要。长白尽往陷坑里沉,早已失去了知觉,也许从来就不曾有过知觉。长安有过两次快乐的日子,但都用"一个美丽而苍凉的手势"自愿舍弃了。便是这个手势使她的命运虽不像七巧的那样阴森可怕,影响深远,却令人觉得另一股惆怅与凄凉的滋味。Long long ago 的曲调所引起的无名的悲哀,将永远留在读者心坎。

结构，节奏，色彩，在这件作品里不用说有了最幸运的成就。特别值得一提的，还有下列几点：

第一是作者的心理分析，并不采用冗长的独白，或枯索烦琐的解剖，她利用暗示，把动作、言语、心理三者打成一片。七巧，季泽，长安，童世舫，芝寿，都没有专写他们内心的篇幅；但他们每一个举动，每一缕思维，每一段谈话，都反映出心理的进展。两次叔嫂调情的场面，不光是那种造型美显得动人，却还综合着含蓄、细腻、朴素、强烈、抑止、大胆，这许多似乎相反的优点。每句说话都是动作，每个动作都是说话。即在没有动作没有言语的场合，情绪的波动也不曾减弱分毫。例如童世舫与长安订婚以后——

……两人并排在公园里走着，很少说话，眼角里带着一点对方的衣服与移动着的脚，女子的粉香，男子的淡巴菰气，这单纯而可爱的印象，便是他们的阑干，阑干把他们与大众隔开了。空旷的绿草地上，许多人跑着，笑着，谈着，可是他们走的是寂寂的绮丽的回廊——走不完的寂寂的回廊。不说话，长安并不感到任何缺陷。

还有什么描写，能表达这一对不调和的男女的调和呢？能写出这种微妙的心理呢？和七巧的爱情比照起来，这是平淡多了，恬静多了，正如散文、牧歌之于戏剧。两代的爱，两种的情调。相同的是温暖。

至于七巧磨折长安的几幕，以及最后在童世舫前毁谤女儿来离间他们的一段，对病态心理的刻画，更是令人"毛骨悚然"的精彩

文章。

第二是作者的节略法（raccourci）的运用——

> 风从窗子里进来，对面挂着的回文雕漆长镜被吹得摇摇晃晃，磕托磕托敲着墙。七巧双手按住了镜子。镜子里反映着翠竹帘子和一幅金绿山水屏条依旧在风中来回荡漾着，望久了，便有一种晕船的感觉。再定睛看时，翠竹帘子已经褪色了，金绿山水换了张丈夫的遗像，镜子里的人也老了十年。

这是电影的手法：空间与时间，模模糊糊淡下去了，又隐隐约约浮上来了。巧妙的转调技术！

第三是作者的风格。这原是首先引起读者注意和赞美的部分。外表的美永远比内在的美容易发现。何况是那么色彩鲜明，收得住，泼得出的文章！新旧文字的糅合，新旧意境的交错，在本篇里正是恰到好处。仿佛这利落痛快的文字是天造地设的一般，老早摆在那里，预备来叙述这幕悲剧的。譬喻的巧妙，形象的入画，固是作者风格的特色，但在完成整个作品上，从没像在这篇里那样的尽其效用。例如："三十年前的上海，一个有月亮的晚上……年轻的人想着三十年前的月亮，该是铜钱大的一个红黄的湿晕，像朵云轩信笺上落了一滴泪珠，陈旧而迷糊。老年人回忆中的三十年前的月亮是欢愉的，比眼前的月亮大，圆，白，然而隔着三十年的辛苦路往回看，再好的月色也不免带些凄凉。"这一段引子，不但月的描写是那么新颖，不但心理的观察那么深入，而且轻描淡写的呵成了一片苍凉的气氛，从开场起就罩住了全篇的故事人物。假如风格没有

这综合的效果,也就失掉它的价值了。

毫无疑问,《金锁记》是张女士截至目前为止的最完满之作,颇有《猎人日记》中某些故事的风味。至少也该列为我们文坛最美的收获之一。没有《金锁记》,本文作者决不在下文把《连环套》批评得那么严厉,而且根本也不会写这篇文字。

二、《倾城之恋》

一个"破落户"家的离婚女儿,被穷酸兄嫂的冷嘲热讽撵出母家,跟一个饱经世故,狡猾精刮的老留学生谈恋爱。正要陷在泥淖里时,一件突然震动世界的变故把她救了出来,得到一个平凡的归宿——整篇故事可以用这一两行包括。因为是传奇(正如作者所说),没有悲剧的严肃、崇高,和宿命性;光暗的对照也不强烈。因为是传奇,情欲没有惊心动魄的表现。几乎占到二分之一篇幅的调情,尽是些玩世不恭的享乐主义者的精神游戏:尽管那么机巧,文雅,风趣,终究是精练到近乎病态的社会的产物。好似六朝的骈体,虽然珠光宝气,内里却空空洞洞,既没有真正的欢畅,也没有刻骨的悲哀。《倾城之恋》给人家的印象,仿佛是一座雕刻精工的翡翠宝塔,而非哥特式大寺的一角。美丽的对话,真真假假的捉迷藏,都在心的浮面飘滑;吸引,挑逗,无伤大体的攻守战,遮饰着虚伪。男人是一片空虚的心,不想真正找着落的心,把恋爱看作高尔夫与威士忌中间的调剂。女人,整日担忧着最后一些资本——三十岁左右的青春——再吃一次倒账;物质生活的迫切需求,使她无

暇顾到心灵。这样的一幕喜剧，骨子里的贫血，充满了死气，当然不能有好结果。疲乏，厌倦，苟且，浑身小智小慧的人，担当不了悲剧的角色。麻痹的神经偶尔抖动一下，居然探头瞥见了一角未来的历史。病态的人有他特别敏锐的感觉——

　　……从浅水湾饭店过去一截子路，空中飞跨着一座桥梁，桥那边是山，桥这边是一块灰砖砌成的墙壁，拦住了这边的山……柳原看着她道："这堵墙，不知为什么使我想起地老天荒那一类的话……有一天，我们的文明整个的毁掉了，什么都完了——烧完了，炸完了，坍完了，也许还剩下这堵墙。流苏，如果我们那时候再在这墙根底下遇见了……流苏，也许你会对我有一点真心，也许我会对你有一点真心。"

好一个天际辽阔，胸襟浩荡的境界！在这中篇里，无异平凡的田野中忽然显现出一片无垠的流沙。但也像流沙一样，不过动荡着显现了一刹那。等到预感的毁灭真正临到了，完成了，柳原的神经却只在麻痹之上多加了一些疲倦。从前一刹那的觉醒早已忘记了。他从没再加思索。连终于实现了的"一点真心"也不见得如何可靠。只有流苏，劫后舒了一口气，淡淡的浮起一些感想——

　　流苏拥被坐着，听着那悲凉的风。她确实知道浅水湾附近，灰砖砌的那一面墙，一定还屹然站在那里……她仿佛做梦似的，又来到墙根下，迎面来了柳原……在这动荡的世界里，钱财，地产，天长地久的一切，全不可靠了。靠得住的只有她

腔子里的这口气,还有睡在她身边的这个人。她突然爬到柳原身边,隔着他的棉被拥抱着他。他从被窝里伸出手来握住她的手。他们把彼此看得透明透亮。仅仅是一刹那彻底的谅解,然而这一刹那够他们在一起和谐地活个十年八年。

两人的心理变化,就只这一些。方舟上的一对可怜虫,只有"天长地久的一切全不可靠了"这样淡漠的惆怅。倾城大祸(给予他们的痛苦实在太少,作者不曾尽量利用对比),不过替他们收拾了残局;共患难的果实,"仅仅是一刹那彻底的谅解",仅仅是"活个十年八年"的念头。笼统的感慨,不彻底的反省。病态文明培植了他们的轻佻,残酷的毁灭使他们感到虚无,幻灭。同样没有深刻的反应。

而且范柳原真是一个这么枯涸的(fade)人么?关于他,作者为何从头至尾只写侧面?在小说中他不是应该和流苏占着同等地位,是第二主题么?他上英国去的用意,始终暧昧不明;流苏隔被拥抱他的时候,当他说"那时候太忙着谈恋爱了,哪里还有工夫恋爱"的时候,他竟没进一步吐露真正切实的心腹。"把彼此看得透明透亮",未免太速写式的轻轻带过了。可是这里正该是强有力的转捩点,应该由作者全副精神去对付的啊!错过了这最后一个高峰,便只有平凡的,庸碌鄙俗的下山路了。柳原宣布登报结婚的消息,使流苏快活得一忽儿哭一忽儿笑,柳原还有那种cynical的闲适去"羞她的脸";到上海以后,"他把他的俏皮话省下来说给旁的女人听";由此看来,他只是一个暂时收了心的唐·裴安,或是伊林华斯勋爵一流的人物。

"他不过是一个自私的男子,她不过是一个自私的女人。"但他们连自私也没有迹象可寻。"在这兵荒马乱的时代,个人主义者是无处容身的。可是总有地方容得下一对平凡的夫妻。"世界上有的是平凡,我不抱怨作者多写了一对平凡的人。但战争使范柳原恢复一些人性,使把婚姻当职业看的流苏有一些转变(光是觉得靠得住的只有腔子里的气和身边的这个人,是不够说明她的转变的),也不能算是怎样的不平凡。平凡并非没有深度的意思。并且人物的平凡,只应该使作品不平凡。显然,作者把她的人物过于匆促的送走了。

勾勒的不够深刻,是因为对人物思索得不够深刻,生活得不够深刻;并且作品的重心过于偏向俏皮而风雅的调情。倘再从小节上检视一下的话,那末,流苏"没念过两句书"而居然够得上和柳原针锋相对,未免是个大漏洞。离婚以前的生活经验毫无追叙,使她离家以前和以后的思想引动显得不可解。这些都减少了人物的现实性。

总之,《倾城之恋》的华彩胜过了骨干:两个主角的缺陷,也就是作品本身的缺陷。

三、短篇和长篇

恋爱与婚姻,是作者至此为止的中心题材;长长短短六七件作品,只是 variations upon a theme。遗老遗少和小资产阶级,全都为男女问题这恶梦所苦。恶梦中老是淫雨连绵的秋天,潮腻腻的,灰

暗，肮脏，窒息与腐烂的气味，像是病人临终的房间。烦恼，焦急，挣扎，全无结果。恶梦没有边际，也就无从逃避。零星的磨折，生死的苦难，在此只是无名的浪费。青春，热情，幻想，希望，都没有存身的地方。川嫦的卧房，姚先生的家，封锁期的电车车厢，扩大起来便是整个的社会。一切之上，还有一只瞧不及的巨手张开着，不知从哪儿重重的压下来，要压瘪每个人的心房。这样一幅图画印在劣质的报纸上，线条和黑白的对照迷糊一些，就该和张女士的短篇气息差不多。

为什么要用这个譬喻？因为她阴沉的篇幅里，时时渗入轻松的笔调，俏皮的口吻，好比一些闪烁的磷火，教人分不清这微光是黄昏还是曙色。有时幽默的分量过了分，悲喜剧变成了趣剧。趣剧不打紧，但若沾上了轻薄味（如《琉璃瓦》），艺术就给摧残了。

明知挣扎无益，便不挣扎了。执著也是徒然，便舍弃了。这是道地的东方精神。明哲与解脱，可同时是卑怯，懦弱，懒惰，虚无。反映到艺术品上，便是没有波澜的寂寂的死气，不一定有美丽而苍凉的手势来点缀。川嫦没有和病魔奋斗，没有丝毫意志的努力，除了向世界遗憾的投射一眼之外，她连抓住世界的念头都没有。不经战斗的投降。自己的父母与爱人对她没有深切的留恋。读者更容易忘记她。而她还是许多短篇[1]中刻画得最深的人物！

微妙尴尬的局面，始终是作者最擅长的一手。时代，阶级，教育，利害观念完全不同的人相处在一块时所有暧昧含糊的情景，没有人比她传达得更真切。各种心理互相摸索，摩擦，进攻，闪避，显得那么自然而风趣，好似古典舞中一边摆着架式（figure）一边交

[1]《心经》一篇只读到上半篇，九月期《万象》遍觅不得，故本文特置不论。好在这儿写的不是评传，挂漏也不妨。

换舞伴那样轻盈,潇洒,熨帖。这种境界稍有过火或稍有不及,《封锁》与《年轻的时候》中细腻娇嫩的气息就要给破坏,从而带走了作品全部的魅力。然而这巧妙的技术,本身不过是一种迷人的奢侈;倘使不把它当作完成主题的手段(如《金锁记》中这些技术的作用),那末,充其量也只能制造一些小骨董。

在作者第一个长篇只发表了一部分的时候就来批评,当然是不免唐突的。但其中暴露的缺陷的严重,使我不能保持谨慎的缄默。

《连环套》的主要弊病是内容的贫乏。已经刊布了四期,还没有中心思想显露。霓喜和两个丈夫的历史,仿佛是一串五花八门,西洋镜式的小故事杂凑而成的。没有心理的进展,因此也看不见潜在的逻辑,一切穿插都失掉了意义。雅赫雅是印度人,霓喜是广东养女:就这两点似乎应该是《第一环》的主题所在。半世纪前印度商人对中国女子的看法,即使逃不出"玩物"二字,难道竟没有旁的特殊心理?他是殖民地种族,但在香港和中国人的地位不同,再加是大绸缎铺子的主人。可是《连环套》中并无这两三个因素错杂的作用。养女(而且是广东的养女)该有养女的心理,对她一生都有影响。一朝移植之后,势必有一个演化蜕变的过程;决不会像作者所写的,她一进绸缎店,仿佛从小就在绸缎店里长大的样子。我们既不觉得雅赫雅买的是一个广东养女,也不觉得广东养女嫁的是一个印度富商。两个典型的人物都给中和了。

错失了最有意义的主题,丢开了作者最擅长的心理刻画,单凭着丰富的想象,逗着一支流转如踢踏舞似的笔,不知不觉走上了纯粹趣味性的路。除开最初一段,越往后越着重情节:一套又一套的戏法(我几乎要说是噱头),突兀之外还要突兀,刺激之外还要

刺激,仿佛作者跟自己比赛似的,每次都要打破上一次的纪录,像流行的剧本一样,也像歌舞团里的接一连二的节目一样,教读者眼花缭乱,应接不暇。描写色情的地方(多的是),简直用起旧小说和京戏——尤其是梆子戏——中最要不得而最叫座的镜头!《金锁记》的作者竟不惜用这种技术来给大众消闲和打哈哈,未免太出人意外了。

至于人物的缺少真实性,全都弥漫着恶俗的漫画气息,更是把taste"看成了脚下的泥"。西班牙女修士的行为,简直和中国从前的三姑六婆一模一样。我不知半世纪前香港女修院的清规如何,不知作者在史实上有何根据;但她所写的,倒更近于欧洲中世纪的丑史,而非她这部小说里应有的现实。其次,她的人物不是外国人,便是广东人。即使地方色彩在用语上无法积极的标识出来,至少也不该把纯粹《金瓶梅》《红楼梦》的用语,硬嵌入西方人和广东人嘴里。这种错乱得可笑的化装,真乃不可思议。

风格也从没像在《连环套》中那样自贬得厉害。节奏,风味,品格,全不讲了。措辞用语,处处显出"信笔所之"的神气,甚至往腐化的路上走。《倾城之恋》的前半篇,偶尔已看到"为了宝络这头亲,却忙得鸦飞雀乱,人仰马翻"的套语;幸而那时还有节制,不过小疵而已。但到了《连环套》,这小疵竟越来越多,像流行病的细菌一样了:"两个嘲戏做一堆","是那个贼囚根子在他跟前……","一路上凤尾森森,香尘细细","青山绿水,观之不足,看之有余","三人分花拂柳","衔恨于心,不在话下","见了这等人物,如何不喜","……暗暗点头,自去报信不提","他触动前情,放出风流债主的手段","有话即长,无话即短","那内侄如同箭穿雁

嘴，钩搭鱼鳃，做声不得"……这样的滥调，旧小说的渣滓，连现在的鸳鸯蝴蝶派和黑幕小说家也觉得恶俗而不用了，而居然在这里出现。岂不也太像奇迹了吗？

在扯了满帆，顺流而下的情势中，作者的笔锋"熟极而流"，再也把不住舵。《连环套》逃不过刚下地就夭折的命运。

四、结　论

我们在篇首举出一般创作的缺陷，张女士究竟填补了多少呢？一大部分，也是一小部分。心理观察，文字技巧，想象力，在她都已不成问题。这些优点对作品真有贡献的，却只《金锁记》一部。我们固不能要求一个作家只产生杰作，但也不能坐视她的优点把她引入危险的歧途，更不能听让新的缺陷去填补旧的缺陷。

《金锁记》和《倾城之恋》，以题材而论似乎前者更难处理，而成功的却是那更难处理的。在此见出作者的天分和功力。并且她的态度，也显见对前者更严肃，作品留在工场里的时期也更长久。《金锁记》的材料大部分是间接得来的：人物和作者之间，时代，环境，心理，都距离甚远，使她不得不丢开自己，努力去生活在人物身上，顺着情欲发展的逻辑，尽往第三者的个性里钻。于是她触及了鲜血淋漓的现实。至于《倾城之恋》，也许因为作者身经危城劫难的印象太强烈了，自己的感觉不知不觉过量的移注在人物身上，减少了客观探索的机会。她和她的人物同一时代，更易混入主观的情操。还有那漂亮的对话，似乎把作者首先迷住了：过度的注意局

部，妨害了全体的完成。只要作者不去生活在人物身上，不跟着人物走，就免不了肤浅之病。

小说家最大的秘密，在能跟着创造的人物同时演化。生活经验是无穷的，作家的生活经验怎样才算丰富是没有标准的。人寿有限，活动的环境有限；单凭外界的材料来求生活的丰富，决不够成为艺术家。唯有在众生身上去体验人生，才会使作者和人物同时进步，而且渐渐超过自己。巴尔扎克不是在第一部小说成功的时候，就把人生了解得那么深，那么广的。他也不是对贵族，平民，劳工，富商，律师，诗人，画家，荡妇，老处女，军人……那些种类万千的人的心理，分门别类的一下子都研究明白，了如指掌之后，然后动笔写作的。现实世界所有的不过是片段的材料，片段的暗示；经小说家用心理学家的眼光，科学家的耐心，宗教家的热诚，依照严密的逻辑推索下去，忘记了自我，化身为故事中的角色（还要走多少回头路，白花多少心力），陪着他们作身心的探险，陪他们笑，陪他们哭，才能获得作者实际未曾经历的经历。一切的大艺术家就是这样一面工作一面学习的。这些平凡的老话，张女士当然知道。不过作家所遇到的诱惑特别多，也许旁的更悦耳的声音，在她耳畔盖住了老生常谈的单调的声音。

技巧对张女士是最危险的诱惑。无论哪一部门的艺术家，等到技巧成熟过度，成了格式，就不免要重复他自己。在下意识中，技能像旁的本能一样时时骚动着，要求一显身手的机会，不问主人胸中有没有东西需要它表现。结果变成了文字游戏。写作的目的和趣味，仿佛就在花花絮絮的方块字的堆砌上。任何细胞过度的膨胀，都会变成癌。其实，彻底的说，技巧也没有止境。一种题材，一种

内容，需要一种特殊的技巧去适应。所以真正的艺术家，他的心灵探险史，往往就是和技巧的战斗史。人生形相之多，岂有一两套衣装就够穿戴之理？把握住了这一点，技巧永久不会成癌，也就无所谓危险了。

文学遗产的记忆过于清楚，是作者另一危机。把旧小说的文体运用到创作上来，虽在适当的限度内不无情趣，究竟近于玩火，一不留神，艺术会给它烧毁的。旧文体的不能直接搬过来，正如不能把西洋的文法和修辞直接搬用一样。何况俗套滥调，在任何文字里都是毒素！希望作者从此和它们隔离起来。她自有她净化的文体。《金锁记》的作者没有理由往后退。

聪明机智成了习气，也是一块绊脚石。王尔德派的人生观，和东方式的"人生朝露"的腔调混合起来，是没有前程的。它只能使心灵从洒脱而空虚而枯涸，使作者离开艺术，离开人生，埋葬在沙龙里。

我不责备作者的题材只限于男女问题。但除了男女之外，世界究竟还辽阔得很。人类的情欲不仅仅限于一二种。假如作者的视线改换一下角度的话，也许会摆脱那种淡漠的贫血的感伤情调；或者痛快成为一个彻底的悲观主义者，把人生剥出一个血淋淋的面目来。我不是鼓励悲观。但心灵的窗子不会嫌开得太多，因为可以免除单调与闭塞。

总而言之，才华最爱出卖人！像张女士般有多方面的修养而能充分运用的作家（绘画，音乐，历史的运用，使她的文体特别富丽动人），单从《金锁记》到《封锁》，不过如一杯兑过几次开水的龙井，味道淡了些。即使如此，也嫌太奢侈，太浪费了。但若取悦大

众（或只是取悦自己来满足技巧欲——因为作者可能谦抑地说：我不过写着玩儿的）到写日报连载小说（fuilleton）的所谓 fiction 的地步，那样的倒车开下去，老实说，有些不堪设想。

宝石镶嵌的图画被人欣赏，并非为了宝石的彩色。少一些光芒，多一些深度，少了一些辞藻，多一些实质：作品只会有更完满的收获。多写，少发表，尤其是服侍艺术最忠实的态度。（我知道作者发表的决非她的处女作，但有些大作家早年废弃的习作，有三四十部小说从未问世的记录。）文艺女神的贞洁是最宝贵的，也是最容易被污辱的。爱护她就是爱护自己。

一位旅华数十年的外侨和我闲谈时说起："奇迹在中国不算希奇，可是都没有好收场。"但愿这两句话永远扯不到张爱玲女士身上！

<div style="text-align:right">一九四四年四月七日</div>

《勇士们》读后感[*]

刚结束的战争已经把人弄糊涂了,方兴未艾的战争文学还得教人糊涂一些时候。小说,诗歌,报告,特写,新兵器的分析,只要牵涉战争的文字,都和战争本身一样,予人万分错综的感觉。战事新闻片《勇士们》一类的作品,仿佛是神经战的余波,叫你忽而惊骇,忽而叹赏,忽而愤慨,忽而感动,心中乱糟糟的,说不出是什么情绪。人,这么伟大又这么渺小,这么善良又这么残忍,这么聪明又这么愚蠢……

然而离奇矛盾的现象下面,也许藏着比宗教的经典诫条更能发人深省的真理。

厮杀是一种本能。任何本能占据了领导地位,人性中一切善善恶恶的部分都会自动集中,来满足它的要求。一朝入伍,军乐,军旗,军服,前线的几声大炮,把人催眠了,领进一个新的境界——原始的境界。心理上一切压制都告消灭,道德和教育的约束完全解

[*] 本文原载《新语》半月刊一九四五年十一月第三期。《勇士们》,美国厄尼·派尔(Ernie Pyle)著,林疑今译,生活书店出版。

除，只有斗争的本能支配着人的活动。生命贬值了，对人生对世界的观念一齐改变。正如野蛮人一样，随时随地有死亡等待他。自己的生命操在敌人手里，敌人的生命也操在自己手里。究竟谁主宰着谁，只有上帝知道。恐怖，疑虑，惶惑，终于丢开一切，满不在乎（这是新兵成为老兵的几个阶段，也是"勇士们"的来历）。真到了满不在乎的时候，便勇气勃勃，把枪林弹雨看做下雾刮风一样平常，屠杀敌人也好比掐死一个虱子那么简单。哪怕对方是同乡，同胞，亲戚，也不会叫士兵软一软心肠。一个意大利人，移民到美国不过七年光景，在西西里岛上作战毫不难过，"我们既然必须打仗，打他们和打旁的人们还不是一样。"他说。勇气是从麻木来的，残忍亦然。故勇敢和残忍必然成双作对。自家的性命既轻于鸿毛，别人的性命怎会重于泰山？在这种情形之下，超人的勇敢和非人的残酷，同样会若无其事的表现出来。我们的惊怖或钦佩，只因为我们无法想象赤裸裸的原人的行为，并且忘记了文明是后天的人工的产物。

论理，战争的本能还是渊源于求生和本能。多杀一个敌人，只为减少一分自己的危险，老实说，不过是积极的逃命而已。因此，休戚相关的感觉在军队里特别锐敏。对并肩作战的伙伴的友爱，真有可歌可泣的事迹，使我们觉得人性在战争中还没完全澌灭。对占领区人民的同情，尤其像黑夜中闪出几道毫光，照射着垂死的文明。

 军队在乡村或农庄附近发饭的行列边，每每有些严肃有耐性的孩子，手里端着锡桶子在等人家吃剩下来的。有位兵士对我说："他们这样站在旁边看，我简直吃不下去。有好几次我领

到饭菜后，走过去望他们的桶子里一倒，奔回狐狸洞去。我肚子不饿。"

这一类的事情使我想到，倘使战争只以求生为限，战争的可怕性也可有一个限度。例如野蛮民族的部落战，虽有死伤，规模不大，时间不久，对于人性也没有致命的损害。但现代的战争目标是那么抽象，广泛，空洞，跟作战的个人全无关联。一个兵不过是战争这个大机构中间的一个小零件，等于一颗普通的子弹，机械的，盲目的，被动的。不幸人究非子弹。你不用子弹，子弹不会烦闷焦躁，急于寻觅射击的对象。兵士一经训练，便上了非杀人不可的瘾。

第四十五师的训练二年有半，弄得人人差一点发疯，以为永远没有调往海外作战的机会。

我们的兵士对于义军很生气。"我们连开一枪的机会都没有"，有个兵士实在厌恶地说……他又说他本人受训练得利如刀锋，现在敌人并无顽强的抵抗，失望之余，坐卧不安。

久而久之，战争和求生的本能、危险的威胁完全脱节，连憎恨敌人都谈不到。

巴克并不恨德国人，虽然他已经杀死不少。他杀死他们，只为要保持自己的生命。年代一久，战争变成他唯一的世界，作战变成他唯一的职业……"这一切我都讨厌死了，"他安静地说，"但是诉苦也没用。我心里这么打算：人家派我做一件事，

我非做出来不可。要是做的时候活不了，那我也没法子想。"

人生变成一片虚无，兵士的苦闷是单调、沉寂、休战，所害怕的不是死亡，而是不堪忍受的生活。唯有高速度的行军，巨大的胜仗，甚至巨大的死伤，还可以驱散一下疲惫和厌烦。这和战争的原因——民族的仇恨，经济的冲突，政治的纠纷，离得多远！上次大战，一个美国兵踏上法国陆地时，还会迸出一句充满着热情和友爱，兼有历史意义的话："拉斐德，我们来了。"此次大战他们坐在诺曼底滩头阵地看报，还不知诺曼底滩头阵地在什么地方。人为思想的动物，这资格被战争取消了。

兵士们的心灵，也像肉体那样疲惫……总而言之，一个人对于一切都厌烦。
例如第一师的士兵，在前线日夜跑路作战了二十八天……兵士们便超越了人类疲惫的程度。从那时起，他们昏昏的干去，主要因为别人都在这么干，而他们就是不这么干，实在也不行。

连随军记者也受不了这种昏昏沉沉的非人非兽的生活，时间空间都失去了意义。

到末了所有的工作都变成一种情感的绣帷，上面老是一种死板不变的图样——昨天就是明天，特路安那就是兰达索，我们不晓得什么时候可以停止，天啊，我太累了。《勇士们》作

者的自述）

这种人生观是战争最大罪恶之一。它使人不但失去了人性，抑且失去了兽性。因为最凶恶的野兽也只限于满足本能。他们的胃纳始终是凶残的调节器。赤裸裸的本能，我们说是可怕的；本能灭绝却没有言语可以形容。本能绝灭的人是什么东西，简直无法想象。

固然，《勇士们》一书中有的是战争的光明面。硬干苦干的成绩（"他们做的比应当做的还要多"），合作互助的精神（那些工兵），长官的榜样（一位师长黑夜里无意中妨碍了士兵的工作，挨了骂，默不作声的走开了），都显出人类在危急之秋可以崇高到不可思议的地步。还有世人熟知的那种士兵的幽默，在阴惨或紧张的场面中格外显得天真，朴实。那么无邪的诙谐，叫后方的读者都为之舒一口苏慰的气，微微露一露笑容。可是话又说回来，这种诙谐实在是人性最后的遗留，遮掩着他们不愿想的战争的苦难。

是的，兵士除了应付眼前的工作，大都不用思想。但他们偶尔思想的时候，即是我们最伟大的宗教家也不能比他们想得更深刻、更慈悲。

"看着新兵入营，我总有些不好过，"巴克有一天夜里用迟缓的声调对我说，话声里充满着一片精诚，"有的脸上刚刚长了毛，什么事都不懂，吓又吓得要死，不管怎么样，他们中间有的总得死去……他们的被杀我也知道不是我的错处……但是我渐渐觉得杀死他们的不是德国人，而是我。我逐渐有了杀人犯的感觉……"

这种释迦牟尼似的话，却出自于一个美国军曹之口。他并不追究真正的杀人犯。

可是我读完了《勇士们》，觉得他，他们，我们，全世界的人都应当追究真正的杀人犯。我们更要彻底觉悟：现代战争和个人的生存本能已经毫不相关，从此人类不能再受政治家的威胁利诱，赴汤蹈火地为少数人抓取热锅中的栗子。试想：那么聪明、正直、善良、强壮的"勇士们"，一朝把自己的命运握在自己手里，把他们在战争中表现的超人的英勇，移到和平事业上来的时候，世界该是何等的世界！

杜哈曼《文明》译者弁言*

假如战争是引向死亡的路,战争文学便是描写死亡的文学。这种说法,对《文明》似乎格外真切。因为作者是医生,像他所说的,是修理人肉机器的工匠。医院本是生与死的缓冲地带,而伤兵医院还有殡殓与墓地的设备。

伤兵撤离了火线,无须厮杀了,没有了眼前的危险;但可以拼命的对象,压抑恐惧的疯狂,也随之消灭。生与死的搏斗并没中止,只转移了阵地:从庞大的军事机构转到渺小的四肢百体,脏腑神经。敌人躲在无从捉摸无法控制的区域,加倍的凶残,防御却反而由集团缩为个人。从此是无穷尽的苦海,因为人在痛苦之前也是不平等的。有的"凝神壹志使自己尽量担受痛苦";有的"不会受苦,像一个人不会说外国话一样";有的靠了坚强的意志,即使不能战胜死亡,至少也暂时克服了痛楚;有的求生的欲望和溃烂的皮肉对比之下,反而加增了绝望。到了忍无可忍的时候,死亡变成解放

* 一九四二年四月傅雷译毕《文明》,至一九四七年三月,又"花了一个月的功夫把旧译痛改一遍",并撰此弁言。《文明》一书于一九四七年五月由南国出版社出版。杜哈曼(Georges Duhamel, 1884—1966),法国作家。

的救星，不幸"死亡并不肯服从人的愿望，它由它的意思来打击你：时间，地位，都得由它挑"——这样的一部战争小说集，简直是血肉淋漓的死的哲学。它使我们对人类的认识深入了一步，"见到了他们浴着一道更纯洁的光，赤裸裸的站在死亡前面，摆脱了本能，使淳朴的灵魂恢复了它神明的美。"

可是作者是小说家，他知道现实从来不会单纯，不但沉沦中有伟大，惨剧中还有喜剧。辛酸的讽喻，激昂的抗议，沉痛的呼号，都抑捺不了幽默的微笑，人的愚蠢、怪僻、虚荣，以及偶然的播弄，一经他尖刻辛辣的讽刺（例如《葬礼》、《纪律》、《装甲骑兵居佛里哀》），在那些惨淡的岁月与悲壮的景色中间，滑稽突梯，宛如群鬼的舞蹈（dance macabre）。

作者是冷静的心理分析者，但也是热情的理想主义者。精神交感的作用，使他代替杜希中尉挨受临终苦难。没有夸张，没有噱恸，两个简单的对比，平铺直叙的刻画出多么凄凉的悲剧。"这个局面所有紧张刺激的部分，倒由我在那里担负，仿佛这一大宗苦难无人承当就不成其为人生。"

有时，阴惨的画面上也射入些少柔和的光，人间的嬉笑教读者松一口气。例如《邦梭的爱情》：多少微妙的情绪互相激荡、感染，温馨美妙的情趣，有如华多的风情画。剖析入微的心理描写，用的却是婉转蕴藉的笔触：本能也罢，潜意识也罢，永远蒙上一层帷幕，微风飘动，只透露一些消息。作者是外科医生，知道开刀的时候一举一动都要柔和。轻松而端庄的喜剧气氛，也是那么淡淡的，因为骨子里究竟有血腥味；战争的丑恶维持着人物的庄严。还有绿衣太太那种似梦似幻的人物，连爱国的热情也表现得那么轻灵。她

给伤兵的安慰，就像清风明月一样的自然，用不到费心，用不到知觉就接受了。朴素的小诗，比英勇的呼号更动人。

然而作者在本书中尤其是一个传道的使徒。对死亡的默想，对痛苦的同情，甚至对长官的讽刺，都归结到本书的题旨，文明！个人的毁灭，不但象征一个民族的，而且是整个文明的毁灭。"我用怜悯的口气讲到文明，是经过思索的，即使像无线电那样的发明也不能改变我的意见……今后人类滚下去的山坡，决不能再爬上去。"他又说："文明，真正的文明，我是常常想到的，那应该是齐声合唱着颂歌的一个大合唱队……应该是会说'大家相爱'，'以德报怨'的人。"到了三十年后的今日，无线电之类早已失去魅力，但即使像原子能那样的发明，我相信仍不能改变作者对文明的意见。

《文明》所描写的死亡，纵是最丑恶的场面，也有一股圣洁的香味。但这德性并不是死亡的，而是垂死的人类的。就是这圣洁的香味格外激发了生命的意义。《文明》描写死亡，实在是为驳斥死亡，否定死亡。

一九四二年四月我译完这部书的时候，正是二次大战方酣的时候。如今和平恢复了快两年，大家还没意思从坡上停止翻滚。所以，本书虽是第一次大战的作品，我仍旧花了一个月的功夫把旧译痛改了一遍。

<div style="text-align:right">译者
一九四七年三月</div>

评《三里湾》*

以农业合作化为题材的创作近来出现不少,《三里湾》无疑是最受欢迎的作品之一。任何读者一上手就放不下,觉得非一口气读完不可。一部小说没有惊险的故事,没有紧张的场面,居然能这样的引人入胜,自不能不归功于作者的艺术手腕。唯有具备了这种引人入胜的魔力,文艺作品才能完成它的政治使命,使读者不知不觉的,因而是很深刻的,接受书中的教育。农民的日常生活和家庭琐事写得那么生动,真切,他们的劳动热情写得那么朴素而富有诗意,不但先进人物的蓬勃的朝气和敦厚的性格特别可爱,便是落后分子的面貌也由于他们的喜剧性而加强了现实感:这都是同类作品中少有的成就。表面上,作者好像竭力用紧凑热闹的情节抓住读者,骨子里却反映着三里湾农业的演变,把新事物与旧事物的交替织成一幅现实与理想交融的图画。

谁都知道文艺创作的主题思想要明确,故事要动人;但作者的任务还要把主题融化在故事中间,不露一点痕迹;要把精神食粮调

* 本文原载《文艺日报》一九五六年七月。

制得既美观，又可口，叫人看了非爱不可，非吃不可。《三里湾》中大大小小，琐琐碎碎的情节，既不显得有心为题材作说明，也不以卖弄技巧为能事。作者写青年男女的恋爱，夫妇的争执，婆媳妯娌之间的口角，顽固人物的可笑，积极分子的可爱，没有一个细节不是使读者仿佛亲历其境。而那些细节所反映的时代背景和包含的教育意义，又出之以蕴蓄暗示的手法，只教人心领神会。表现农民学习文化并不从正面着手，但玉梅在黑板上练字那一幕把求知欲表现得何等具体！情景又何等天真，何等妩媚！三里湾农村的经济情况是借了一个极有风趣的插曲，用金生笔记上"高、大、好、剥、拆"五个字说明的。合作社的全貌是由张信与何科长两人视察的时候顺便介绍出来的。美丽的远景是教老梁画给我们看的。运用了这一类好像漫不经意，轻描淡写的手法，富有思想性的内容才没有那副干枯冰冷的面目，才有具体的感性形象通过浓郁的诗情画意感染读者。

赵树理同志深切地体会到，农民是喜欢听有头有尾的故事的；其实不但农民，我国大多数读者都是如此。但赵树理同志把"从头讲起"的办法处理得极尽迂回曲折，避免了平铺直叙的单调的弊病。故事开头固然"从旗杆院说起"，可是很快的转到民校，引进玉梅和其他两个年轻的角色；再由玉梅带我们到她家里，认识了现代农村中的一个模范家庭，再由这个家庭慢慢地看到全局的发展。不但这种技巧的选择投合了读者的心理，而且作者在实践中把传统的写作办法推陈出新了。

一般读者都喜欢热闹的场面，所以作者在十四万五千字的中等篇幅之内，讲了那么多富有戏剧性的故事。丰富的内容一经压缩，

节奏当然快了。结构也紧凑了。但那家常琐碎的事并没因头绪纷繁而混乱；相反，线条层次都很清楚，前后照应很周到，上下文的衔接像行云流水一般的顺畅。作者一方面借每个有趣的插曲反映人物的性格与相互的关系，一方面把日常细故发展成重大的事故，而归结到主题。玉生夫妇为了买棉绒衣而吵架，小俊听了母亲的唆使而兴风作浪，都是微不足道的生活小节。结果却竟至于离婚，从而改变了几对青年男女的关系。离婚、结婚也是人生常事，不足为奇；但玉生与小俊的离异，与灵芝的结合，小俊的嫁给满喜，有翼的革命以及他的娶玉梅，都反映出新社会与旧社会的斗争，新社会的胜利与年轻一代的进步。"两个黄蒸，面汤管饱"的趣剧不但促成了菊英的分家，还促成了糊涂涂那个顽固堡垒的崩溃；军属的支持菊英，附带表现了农村妇女的觉悟与坚强。可见书中连最猥琐的情节都有巨大的作用，像无数细小的溪水最后汇合成长江大河一样。

以上的几个例子提高到理论上，大可说明作者从实际生活中体会到的生活规律，从复杂的事例中挑出的具有概括性的典型，的确是通过了生动活泼的形象表达出来的。虽然我们不熟悉赵树理同志的生活，也不难想象他为了实现这个目的，如何抱着真诚严肃的态度和热烈的情绪投入生活，如何以极大的谦虚和耐性磨练他的目光和感觉，客观的了解一切，主观的热爱一切；同时还在那里继续不断地作着艰苦的努力，在实践中提高他的写作艺术。

作者自己说常用"保留关节"[1]的办法，并举出"刀把上"一块地，一张分单，范登高问题等等为例，说那是

[1] 见赵树理作：《〈三里湾〉创作前后》第三段。原载《文艺报》一九五五年第十九号，收入中国青年出版社编印的《作家谈创作》中，列为第七篇。

吸引读者的一个办法。其实吸引读者只是一个副作用；不立刻说明底蕴主要是为一个并不曲折的故事创造曲折，或者为曲折的故事创造更多的曲折，在主流的几个大浪潮之间添加一些小波浪；情节的变化一多，节奏也有了抑扬顿挫，故事的幅度也跟着大大的扩张了。越是与主题的关系密切，越是对全局的发展有推动作用的情节，便越需要用一波三折的笔法。因为这缘故，赵树理同志才在"刀把上"一块地，一张分单等等的大题目上尽量保留关节。

为了说明这个技巧的作用，我想举一个例：《三里湾》第五面上，满喜找不到房子安排何科长，玉梅便出主意，叫他去找袁天成老婆，"悄悄跟她说……专署法院来了个干部，不知道调查什么案子，"央她去向她姊姊马多寿老婆借房子，"管保她顺顺当当就去替你问好了。因为……"话说到这里就被满喜截住，说道："我懂得了，这个法子行！……"作者在此留了一个大关节，让读者对玉梅的主意，案子跟借房子的关系，完全摸不着头脑。到二十七面末，二十八面初，才点出多寿老婆两个月前告过副村长张永清一状。但糊涂涂又拦着常有理不让说下去，"案子"的关节便继续保留，直到六十一面上何科长在田里遇到张永清才交代清楚。

这儿的关节是双重的：第一是为了表现玉梅的精灵，善于利用人家的心理；第二是为了强调"刀把上"一块地对马家和对扩社开渠的重要。两个不同的目的对主题的作用也不同。表现玉梅聪明事小，所以到二十八面上，谜就揭穿了。"刀把上"一块地是全书的主眼之一，从头至尾隐隐约约的出现过几回，又消失过几回，直到书末才完全显露；"案子"的关节不到相当的阶段而太早的点破，是会破坏"主眼"的作用的。关节的保留与揭穿不仅仅服从主题的要

求,也得服从全局各阶段发展的要求。最初提到玉梅出主意的时候,最重要的几个正面人物尚未登场,自然不能随便把事情扯到马家去。在二十八面上,何科长的住处只解决了一半,小俊与玉生打架的事也只讲了一半,也没有余暇来说明"案子"的底细。

不是为吸引读者,但同样能扩大故事幅度的是旧小说中所谓的"伏笔"。顾名思义,伏笔正与保留关节相反,是闲处落墨,有心在读者不经意的地方轻轻打个埋伏。有了埋伏,故事就显得源远流长,气势足,规模大,加强了它在书中的比重。小俊在范登高处挑了棉绒衣,声明没有带钱;范登高紧接着说:"一会你就送过来!这是和人家合伙做的个生意。"这两句都是伏笔,又各有各的用意。前一句暗示范登高手头不宽,作为以后和王小聚争执,以及向供销合作社贷款的张本;后一句点出范登高雇工做买卖的情虚,成为以后屡次听人说他做买卖,跟王小聚是东家伙计而着急的伏线。伏笔不限于一句两句,有时整个插曲都等于伏笔;运用巧妙的话,往往带有连环性质,还能和保留关节同时并用。上面提到的玉梅出主意,一方面保留了关节,一方面也埋伏了满喜和天成老婆的喜剧;这幕喜剧又埋伏了满喜和有余老婆的一幕活剧("惹不起遇一阵风");这幕活剧又埋伏了菊英分家胜利的一个因素。

赵树理同志的作品中从来没有"冷场"。他用十八面以上的篇幅,分四章来写三里湾的全景。集中介绍的办法是不容易讨好的,很可能成为一篇流水账。但我们读那四章,一点不觉得沉闷,倒像电影院中看一张农村短片那样新鲜。我们对各个小组的工作,菜园与粮田的不同情况,玉生的小型试验场,开渠的路线,都有了一个鲜明的印象;还感染到社员们开朗的心情,劳动的愉快,仿佛能听

见他们欢乐的笑声和嘻嘻哈哈的打趣。这个效果显然是靠许多小插曲得来的。那些插曲多数是用的侧笔,只会增加色彩的变化而不至于喧宾夺主。何科长刚到田里,张信便介绍概况,说到第一组外号叫武装组,因为组员"大部分是民兵——民兵的组织性、纪律性强一点,他们愿意在一处保留这个特点"。以后作者写武装组的"一个小男青年,用嘴念着锣鼓点儿给她们帮忙(按她们是民兵与军干部的家属,也是组员)";看见何科长来了,又向妇女们"布置了一下,大家高喊:欢——迎——何——科——长!接着便鼓了一阵掌"。这小小的一幕,不是从侧面把武装组的特色——组织性与纪律性——活活表现出来了吗?

运用侧笔的例子触目皆是:糊涂涂外号的来历,我们是从范登高老婆那里听到的;范登高之所以称为翻得高,是马有翼说明的。侧面描写是一种比较轻灵的笔触,含蓄多,偏重于暗示,特别宜于写恋爱场面。灵芝与有翼的"治病竞赛",袁小旦的取笑玉梅"成了人家的人了",取笑有翼"你放心走吧!跑不了她!"等等,都是用侧笔极成功的例子。

描写的细腻是《三里湾》受到欣赏的另一原因。玉生与小俊吵架,插入一段棉绒衣与木板的误会;趁吵架还没正式开展,先来一番跌宕,在大吹大擂之前来一番细吹细打,为那个打架的场面添了不少风趣。这小小的曲折还把玉生的专心一意于工作,跟小俊的专心一意于衣服构成一个强烈的对比。接着小俊去找母亲,跑到范家,马有翼对她说:"大概到我们家去了。"灵芝插嘴问:"你怎么知道?"有翼说:"你忘记了玉梅跟满喜说的是什么了?"灵芝一想便笑着说:"你去吧!准在!"作者在这儿好像是专为小俊安排找母亲

的路由,却顺手把玉梅出主意的那个关节虚提一笔,作为前后脉络的贯串。同样的技巧也表现在"回目"上:第十九章叫做"出题目",里面写的是:玉生要老梁画三里湾的远景,灵芝要有翼作检讨。老梁的三张画对扩社开渠帮助很大,灵芝叫有翼检讨是两人感情的转捩点;因此这回目除了含有双关意义,还连带标出了内容的重要。

作者的笔墨很经济:写玉梅与大嫂的和睦,同时写了她们与小俊的不和睦;写万宝全,同时写了王申老汉;讲玉生夫妇的争吵,顺便把范登高做买卖的事开了头。菊英的分家与马氏父子的打算;"刀把上"一块地与合作社的开渠问题;袁天成贪多嚼不烂的苦闷与有翼的不会做活;农村对机械农具的想望与张永清的形象;张永清与常有理的对照跟"案子"的交代,差不多全是双管齐下,一笔照顾了几方面的。

以下预备谈谈《三里湾》中的人物。

糊涂涂与常有理等几个外号特别有趣的角色,早已脍炙人口,公认为最生动的形象。但他们和所有的人物有一个共同的特点,就是没有一星半点的生理标志:关于他们的高矮肥瘦,面长面短,声音笑貌,举动步履,作者始终不着一字。勉强搜寻,只有两处例外:十五面上说到袁小俊"从小是个胖娃娃,长大了也不难看",说到玉生"模样儿长得很漂亮"[1]。这情形出现在一个老作家笔下,尤其在一部很精彩的小说中,不能不令人奇怪。

塑造人物的技巧很多,如何运用并没有一定的规律,只要能尽量烘托人物的性格。可是也有几个基本项目只能在用多用少之间伸

[1] 一四〇面上又说玉生"漂亮",一七三面又说小俊"长得满好看",但都是重复前文。

缩，而不能绝对摒弃。有的小说，人物难得说话，但决不是哑巴；有的人物动作不多，或是相貌的描写很少，但决不是完全没有，除非是书信体的作品。以上的话特别是指主角而言。当然，我们并不要求人物的出现像旧戏中的武将登场，先来一个"亮相"，再来一套"起霸"；但毫无造型的骨干，只靠语言——哪怕是最精彩的独白和对话——生存的人物，毕竟是难以想象的。没有血肉的纯粹的灵魂，能在读者心目中活多久呢？马多寿为人精明，偏偏由于一个特殊的习惯和闹了一次笑话，得了个"糊涂涂"的外号：这对比非常有力；假如让大家知道他的长相和他的性格是相符的或是相反的，他的造像岂不更有力吗？人物的举动面貌和他的性格不是相反，便是相成；而两者都能使形象格外突出。有翼，灵芝，玉梅，考虑他们的感情关系时从来不想到对方的美丑；新时代的农村青年因为重视了道德品质与劳动积极性，就连一点点审美感都没有了，难道是合乎情理的吗？有些作家把人物的状貌举动处理得很机械化，像印版一样；或是一味的烦琐，无目的地拖拖拉拉。这两种办法，我们都反对；但若因此而把外形描写减缩到绝无仅有，也未免矫枉过正，另走极端了。

值得考虑的还有一些更重要的问题，就是作者所创造的人物是否完全实现了作者的意图（至少是相去不远）？是否充分反映了主题思想？在整部小说中，各个人物的比例是否相称？

据赵树理同志的自白[1]，他在本书中要写的人物，一种是"好党员"，他们"在办社工作中显示出高尚的品质，丰富的智慧和耐心，细致的作风……为了表现这种人，所以我才写了王金生这个人物"；一种是"在生产上创造

[1] 见《〈三里湾〉创作前后》第二段。

性大的人",或是"心地光明,维护正义"的人,"为了表现这两种人,所以我才写王宝全、王玉生、王满喜等人";一种是青年学生,"为了表现这种新生力量,我所以才写范灵芝这个人";一种是被农民的小生产者根性和资本主义倾向侵蚀的人,"为了批判这种离心力,我所以又写了马多寿夫妇、袁天成夫妇、范登高、马有翼等人"。

为方便起见,以上四种人物不妨归纳为作者所批判的,和他所表扬的两大类。前一类人物中写得成功的是马多寿夫妇,马有余夫妇,袁天成夫妇,王小聚,袁丁未等等,而以马有翼为最出色。一个天性懦弱,立场不坚定,没有斗争精神,沾染旧习气的知识青年,最后为了失恋才闹"革命",走出顽固落后的家庭,投入积极分子的队伍:他从灰暗逐渐转向光明的过程写得非常细致,自然,因而前后的发展很完整。马多寿的刻画就没有这样圆满了;它后半不及前半,令人有草草终场之感。老二(马有福)捐献土地的家信,对糊涂涂应当是个很大的打击;老夫妻俩为"刀把上"那块地始终作着"顽强的斗争",到了被老二扯腿,前功尽弃的关头,即使不再挣扎,总该有几声绝望的呻吟吧?可是作者只让铁算盘对他母亲说话中间("妈!……老二来了信!又出下大事了!")透露了一些消息,而绝对没有描写这个富农精神上的震动。固然,马多寿是个精明家伙,他最后的不坚持留在社外,一则因为大势已去,二则入社的利益比不入社多;固然,他接到老二来信以后也曾"和有余商量了一个下午,结果他们打算等社里打发人来说的时候,再让有余他妈出面拒绝";但这些都不足以成为马多寿失却土地的一刹那不感到紧张的理由,更不足以成为不描写这个紧张心情的理由。即使马多寿是个老谋深算、见风扯篷、不动声色的人,但要说他心里

毫无波动究竟是不大可能的。

范登高占的篇幅不少,足见作者对他的重视;事实上这个人物却好像只有身体,没有头脚。在当地开辟工作的老干部,村子里第一任的党支书,现任的村长,竟会留在互助组,不参加合作社,还做小买卖,走富农路线:那决不是一朝一夕所致的。我们对这段历史知道得太少了。开头只晓得他土改时多分了土地,得了个"翻得高"的外号。后来张乐意在党内批评他,翻了翻他的老账,举出了几桩事实;但在全书已经到了三分之二的阶段才追述他蜕变的过程,而且还不甚详细,给人的印象势必是很淡薄的。范登高的变质,据我们推想,可能有好几个原因:一个是小生产者的根性,一个是他的个性,一个是受的党的教育不够,也就是当地的党组织不强。作者提到他"为什么要写《三里湾》"的时候[1],曾经说:"一到战争结束了,便产生革命已经成功的思想。"可惜作者没有把他的理性认识在艺术实践中表达出来。假定这个背景能和范登高联系在一起,范登高立刻可以成为更突出、更有血肉的典型。他在党内作了两次检讨;第三次当着群众检讨,态度又不老实,又受了县委批评,他"在马虎不得的情况下,表示以后愿意继续检查自己的思想"。以后检查了没有呢?作者没有告诉我们;只说他当天(就是九月十日开群众大会的那一天)晚上连人带骡子入了社。看到范登高事件这样结束,我们不禁怀疑:他的入社究竟只是无可奈何的低头呢,还是真心悔改的表现?一个变质的党员不经过剧烈的思想斗争,可能在半天之内彻底觉悟,丢掉他背了多年的包袱吗?对于早先的蜕化和最后的回头,作者没有一个明确的交代,范登高的形象便显得残缺不全了。

[1] 见《〈三里湾〉创作前后》第一段。

书中的进步分子,和落后分子一样是次要角色比较成功。满喜那股"一阵风"的劲头,为了争是非"可以不收秋不过年"的脾气,他的风趣,他的旺盛的生命力,写得都很传神。秦小凤与玉梅,理性与感情很平衡,见事敏捷,有决断,有作为,不愧为新生力量;玉梅尤其在刚强中带着妩媚,给读者留下深刻的印象。灵芝的性格略嫌软弱,不完全能担负作者给她的使命。她发誓要治父亲的思想病,但只在范登高被支部大会整了一顿以后才劝过一阵是不够的。玉生的造像还可以加强些;书中用的多半是侧面手法,笔触太轻飘,色调太柔和,跟他应有的地位不大相称。但他到底是有个性的,会跟小俊离婚。

金生照理是跟范、马、袁等落后分子作斗争的领导,在实际行动中却是作用不大。虽然出场的机会极多,但始终像个陪客。在公开的场合也罢,跟私人接触也罢,在内部开会也罢,讨论扩社开渠也罢,批判范登高也罢,金生都不大有领导的气魄。便是要表现集体领导,金生的分量也不能太轻;因为集体领导并不等于没有中心人物,而张乐意、魏占奎等等骨干分子的形象也得相当加强才说得上。"耐心"和"作风细致"两个优点,在金生身上有点近于息事宁人的"和事佬"作风。最显著的是他在马家入社以后,劝玉梅与有翼不要再向马多寿闹分家。作者的解释是他一时"顾不上详细考虑……当秦小凤一提出来,他觉着是不分对,可是和玉梅辩论了一番之后,又觉得是分开对了"。我认为问题不是来不及详细考虑,也不是金生头脑迟钝,而是由于他的本性带点儿婆婆妈妈,看事情偏重于团结而不大问实际的效果。我决不说党员只应该有理智;相反,人情味正是党员最优秀的品质之一;但领导一个比较进步的农

村的党支书,总不能像金生那样的带点姑息的作风。范登高的小买卖已经做了一年之久,金生从来没有正面批评他,帮助他,更证明金生的软弱。

因为被批判和被表扬的主要角色不是发展不完全,便是刻画得不够有力,所以先进与落后的对比不够分明,矛盾不够尖锐,解决得太容易。矛盾的尖锐不一定要靠重大的事故:落后的农民不一定都勾结反革命分子作穷凶极恶的破坏,先进分子也不一定要出生入死,在险恶的波涛中打过滚而后胜利。平凡的事只要有深度,就不平凡。三里湾是老解放区,有十多年的斗争史[1],落后农民的表现不像旁的

[1]《三里湾》第一面末了,说到汉奸地主刘老五在一九四二年就被枪毙了。

地方那样见之于暴烈的行动:那也是一个典型环境。唯其上中农与富农发展资本主义的倾向不表面化,像慢性病一样潜伏在人的心里,所以更需要深入细致的挖掘。暴露了这种内心的戏剧(例如范登高被整以后的思想情况,糊涂涂接到老二来信以后的苦闷),自然能显出深刻的矛盾,批判也可以更彻底;而落后与先进两个因素的斗争,尽管没有剧烈的行动,本质上就不会不剧烈。唯有经过这种剧烈的艰苦的斗争,才有辉煌的、激动人心的、影响深远的胜利。何况矛盾的尖锐与否也是从大处衡量一部作品的艺术尺度呢!

作者决非体会不到这些,他在无数细小的场合都暗示了两种力量的冲突。不幸他似乎太顾到农民读者的口味,太着重于小故事的组织、交错、安排,来不及把"冲突"的主题在大关键上尽量发挥,使主要人物不能与次要人物保持适当的比重,作品的思想性不能与艺术性完全平衡。他不是主观的在思想与艺术之间有所轻重,而是没有把两者掌握得一样好。因为在大关节上注意力松了一些,

上文所列举的许多高明的艺术手腕，在某个程度之内倒反成为作者的一个负担。丰富多彩，生动有趣的情节，也许把他犀利的目光掩蔽了一部分。另外一个原因，可能是篇幅限得太小了，容纳了那么多的素材，再没有让主流充分发展的余地。

可是人物的塑造有了缺陷，主题的表现不够显著，《三里湾》又怎么能成为一部杰出的小说，为读者大众喜爱呢？本文前半段的评价是不是过高了呢？我的解答是这样：除了人物比例所引起的结构问题以外，本书的艺术价值之高是绝对可以肯定的。除了几个大关节表现薄弱之外，本书的思想性还是很充沛的。作者处理每个插曲的时候，从来没有放过暗示主题的机会。花团锦簇的故事，无一不是用敏锐的观察与审慎的选择，凭着长期的体验与思考，从现实生活中提炼出来的典型。就是这点反公式化、反概念化、同时也反自然主义的成绩，加上作者对农民深刻的了解与浓厚的感情（作者自己就是农民出身），发出一股强烈的温暖的气息，生活的气息，大大的补偿了《三里湾》的缺点。而且某些形象的笔触软弱，也并不等于完全失败。说明白些，《三里湾》的优点远过于缺点，所谓"瑕不掩瑜"；何况那些优点是有目共赏的，它的缺点却不是每个人都能清清楚楚的感觉到。

有人说《三里湾》中的恋爱故事"缺乏爱情"，我认为这多半由于人物缺乏外形描写；同时或许是作者故意不从一般的角度来描写爱情，也多少犯了些矫枉过正的毛病。但基本上还是写得很成功。情节的安排不落俗套，又有曲折，又很自然。真正关心恋爱的只有灵芝、有翼与玉梅；玉生、小俊、满喜三人的结局都不是主动争取的，甚至是出乎他们意料的。前半段写灵芝、玉梅与有翼之间的三

角关系非常微妙。中国人谈恋爱本来比较含蓄，温婉；新时代的农村青年对爱情更有一种朴素与健全的看法。康濯同志写的那篇《春种秋收》也表现了这种蕴藉的诗意。灵芝选择对象偏重文化水平，反映出目前农村青年中普遍存在的一个现象；灵芝的觉悟对他们是个很好的教训。

附带提一笔：赵树理同志还是一个描写儿童的能手。他的《刘二和与王继圣》[1]，以及在《三里湾》中略一露面的大胜、十成和玲玲三个孩子，都是最优美最动人的儿童画像。

[1]《刘二和与王继圣》是赵树理同志写的一个短篇。

总而言之，以作者的聪明、才力、感情、政治认识、艺术修养而论，只要把纲领性的关键再抓紧一些，多注意些大的项目，多从山顶上高瞻远瞩；只要在作品完成以后多搁几个月，再拿出来审阅一遍，琢磨一番，他一定有更高的成就，一定能创造出更完美的艺术品为伟大的社会主义事业服务。《三里湾》虽还有些美中不足的地方可以让我们吹毛求疵，但仍不失为近年来的创作界一个极大的收获，一部反映现阶段农村的极优秀的作品。明朗轻快的气氛正是全国农村中的基本情调。作者怀着满腔热爱，用朴素的文体和富有活力的语言，歌颂了我国农民的高贵品质：勤劳，耐苦，朴实；还有他们的政治觉悟，伟大的时代感应他们的积极性与创造性。书中有的是欢乐的气象，美丽的风光，不伤忠厚的戏谑，使读者于低徊叹赏之余，还被他们纯朴温厚的心灵所感动而爱上了他们。

<p align="center">一九五六年五月三十日</p>

亦庄亦谐的《钟馗嫁妹》*

喜剧要轻松愉快而不流于浅薄,滑稽突梯而不坠入恶趣,做到亦庄亦谐,可不是容易的;所谓穷愁易写,欢乐难工。神鬼剧要不以刺激为目的而创造出一个奇妙的幻想世界,叫人不恐怖惊骇而只觉得有情趣,在非现实气氛中描写现实,入情入理的反映生活,便是求诸全世界的戏剧宝库也不可多得。昆剧中短短的一折《钟馗嫁妹》却兼备了上述条件,值得我们的艺术界引以自豪。

钟馗以貌丑而科名被革,愤而自尽。神灵悯其受屈,封为捉拿邪魔的神道,这总算给了他补偿吧?钟馗也该扬眉吐气,可以安慰了吧?可是不,好死不如恶活——何况还是恶死!他世界的荣华毕竟代替不了此世界的幸福,怪不得一开场,那大鬼捧的瓶上题着"恨福来迟"四个字。他是进士,又不是进士,说不清究竟是什么资历;只能在灯笼上把"进士"二字倒写,聊以说明他不尴不尬的身份。文章虽好,功名得而复失,但他死抱书本的脾气依然不改,小鬼仍替主人挑着书籍。这些细节说是温婉的讽刺也可以,主要却是

* 本文原载《解放日报·朝花》一九五六年十一月十五日。

表现剧中人对现世的留恋,对事业的执著。当时的"高人"也许会说他至死不悟;在现代人看来,倒是一个彻底的"积极分子",大可钦佩。

钟馗固然天真豪放,爱动,爱跳,爱笑,浑身都是一股快活劲儿,骨子里尤其是一个情谊深厚,讲究孝悌忠信的人。这些地方,他固执得厉害,死了还要对活人负责:他不能忘了手足,因为弱妹还在闺中待字;他不能忘了故旧,因为杜平曾有德于他。他想把妹子嫁给杜平,妹子没有马上接受,他便暴跳起来,露出他另一副主观的面目:偏执,急躁。本来嘛,不偏执不急躁,他不会自杀的,他性格如此。

喜剧中的伦理观念,往往不是把人生大事当作儿戏而变成笑料,便是摆出一副道学面孔而破坏了喜剧气氛。"嫁妹"偏偏把伦理作为主题,处理得那么含蓄,平易,既不宣传礼教,也不揶揄礼教,只是在诙谐嬉笑中见出人情,朴实温厚的人情。

但钟馗能有这样动人的喜剧效果,除了性格的矛盾,还有他那种朴素健康的欢乐。充沛的精力有时不免粗犷,但这粗犷只显出他正直豪迈的本色;同时也粗中带细,因为他毕竟是个书生。他不是天生丑陋,而是为病魔所害,所以对妹子叙旧的时候不禁伤心流泪;这不幸的遭遇使整个人物又带上些悲壮的情调。在作者把欢乐与遗憾,细腻与粗鲁,风趣与悲壮交融之下,才给我们塑造出一个如此可爱,如此亲切,如此富有诗意的形象。

剧本以鬼的面目出现的人物,一不可怖,二不荒诞,在观众心目中还是讨人喜欢的呢。捉鬼将军既是幽默风雅的读书人出身,无怪他收罗的全是生动活泼,饶有兴趣的小鬼了。跟主人一样,他们

有的是温厚的人性,爱跳爱玩儿的快活脾气。主人要办喜事了,他们便来一套"杂技"以示庆祝。把杂技与舞蹈融合为一,作为剧情的一部分,原是中国戏剧的特色之一;可惜有时过于繁缛,有单纯卖弄技巧的倾向。"嫁妹"中小鬼的表现可是不多不少,恰到好处,还随时带着幽默的表情,与全剧的气氛非常调和。

这样一折歌舞剧,画面之美是难以想象的。无论是静态还是动态,都可比之于最美的雕塑。富丽而又清新的色彩,在强烈的对比之外,更有素净的色调(群鬼的服装)与之配合——二十余年前我初次见到这幅绚烂的画面,至今还印象鲜明。

《钟馗嫁妹》在戏剧艺术上的成功,决不是由于作者一人之力,同时也依靠了历代艺人辛勤琢磨的苦心。这次扮演钟馗的侯玉山,表演技巧的确是达到炉火纯青的境地了。当然,我们也没有忘了几位扮演群鬼的演员。

以我的愚见,倘若叫钟馗在见妹时补充几句话而从头至尾不让杜平露面,在群鬼献技以后就以送妹登程结束,全剧也许可以更完整,诗情画意更浓郁,同时仍丝毫无损于作品的人情味与现实性。

<div style="text-align:right">一九五六年十一月十五日</div>

评《春种秋收》[*]

《春种秋收》

近年来的农村青年,随着时代的转变,一反过去那种安土重迁的保守思想:人生观改变了,天地扩大了,表现出一股蓬蓬勃勃的朝气和前所未有的热情。他们因为生长在乡间,见闻有限,对于水利、交通、矿山、电业和一切现代工业的计划,好奇心特别强,期望特别高,参加建设的要求特别迫切;但由此而产生的性急病也大大扰乱了他们的情绪。在农业发展纲要颁布以前,大家特别注意到乡村干部的不安于位,农村青年的不耐烦从事农业生产,婚姻不得解决等等。这个复杂的问题至今存在;而康濯同志早在一九五四年写的一篇《春种秋收》,就以婚姻问题为中心有所反映。

刘玉翠苦闷的起因是不能升学,又看不起"笨劳动"而不做活,不工作。求知与恋爱原是发育时期两股最强烈的欲望,互相关联,互相影响的。所以刘玉翠会从闷恹恹的闹情绪,进一步变为专

[*] 本文原载《文艺日报》一九五七年一月。

门打扮起来找对象。可是她并不虚荣,眼界相当高,动机又离不开对"城市,学习,建设"的向往:她自以为找对象只是追求这些美妙理想的一种手段,没有意识到其中也有感情的需要。但便是追求前途的热情也已近于盲目的、执着的、难以抑制的冲动。单靠理性决不能廓清她好高骛远的空想,决不会使她对参加社会主义建设有什么正确的理解与信念;必须有一天,"对自己养种的地开始感觉亲切,对劳动好的人也开始有些佩服"了,她才真正能回心转意,而学习与感情方面的要求才能同时满足。

康濯同志的作品当然不像我的分析这样枯索;相反,他用活泼的笔调,素淡的色彩,把这些问题写成一首别有风趣的牧歌。说它牧歌,也许把作品和现实拉得太远了些;但的确是这种艺术境界使人物的劳动热情,思想转变,婚姻苦闷,融合在一起,显得那么浑成。略嫌冗长的《开头》[1],以半正经半诙谐的口吻给一件"又是恼人,可又是新鲜漂亮的事儿"布置了一个序曲,暗示出通篇的气氛。《故事》本身交错的说着两位主角的恋爱史与玉翠的思想过程;时而追述过去的根由,时而叙说事情的发展,极尽纡回曲折而仍脉络贯通,衔接得很自然。正文中间有一个关于团委副书记的大插曲和一个关于百货公司干部的小插曲,内容因之更充实,事态的演变更合逻辑。《结尾》则用轻快的调子点出《春种秋收》的含义:恋爱成功,耕作成功,八对男女婚姻的成功;这三重收获更加强了牧歌的意味。

正因为《春种秋收》是恋爱故事,作者把女主人公的思想变化只当作一股暗流处理,虽然占的篇幅不少,但主客关系分得很清

[1] 《春种秋收》原来分为《开头》《故事》和《结尾》三个部分。

楚。副书记对玉翠的思想帮助，玉翠是在追求另一个目的时无意中得来的，在她已经开始醒悟的时候接受的，所以故事毫无板着脸孔说教的气味。

当然，玉翠情绪的好转是由于周昌林的实际教育。要不是眼看他干活的本领强，庄稼种得好，玉翠是不会喜欢自己养种的地的。农村的团员应该热爱农村的话，副书记早在前年说过，她不是当作耳边风吗？但昌林给她的启发也出于无心，他的许多行动又掺杂在两人微妙的关系中间。可见作者写周昌林的帮助和写副书记的帮助，用的都是同样的手法——把思想性与情节的逻辑化为一片，而且都用得成功：作品所以能有强烈的感染力与说服力，关键就在这里。

除了积极因素，玉翠的觉悟也有消极因素，例如几次找对象的经验和高小同学进城以后的苦闷。这些大小事故，不管是仅仅从回忆中映过一个镜头，带过一笔，还是用较多的笔墨正面描写，都结合着主题的发展，一点不露出有心穿插的痕迹，好像一切都是客观环境的推移。有了这样的现实性与必然性，故事的转捩与结束便显得是水到渠成的应有文章了。

作者写恋爱故事，从他的少作《我的两家房东》起，就有独到的地方。他不但极细腻地刻画了女性心理，还能体贴入微的勾勒出许多微妙的感情波动：波动的幅度既大小不一，方向也常常在转换，不是直线进行，而是转弯抹角，忽隐忽现，慢慢的归向一点的。按照玉翠过去的思想情况，她的感情必然先倾向副书记；所以第二次见到他，玉翠听了人家的打趣，"笑着扯开了别的。但是胸口里头却丝丝地发颤，正跟黑夜做梦梦见考上了中学的情景差不

多"；副书记进省受训，没有来信，她就心怀怨望，想着："你瞧不起我，莫非我还硬要找你？……看你去城市里找女学生去吧"；后来又看到他了，玉翠"脸上起了一层粉嫩粉嫩的云彩，胸脯卜卜卜的乱动"。除了正面描写，作者还用旁敲侧击的方法：副书记进省以前，说玉翠也该常常写信报告学习情况，妇联会的一位同志在旁插嘴："当然好哇！玉翠你说是不是？一来一往，理所应当啊！"不难想象，最后两句会引起玉翠多么甜蜜的幻想，体验到比"丝丝地发颤"更醉人的快感！

为什么要这样三番四复的写玉翠对副书记的感情呢？显然是为了烘托她和周昌林的关系；但更重要的是说明玉翠的感情与思想钻过了多少牛角尖才走上正路的。农村姑娘也有她的精神历险记。

因此，在两个主角中，玉翠的心情要复杂得多；首先她是女性，其次她有苦闷。第二回跟昌林相遇，昌林只是继续发窘，玉翠却想着："他不也跟我一样，拒绝了咱们的事么？莫非他还口是心非？他还就是对我有意思，故意要找个机会跟我接近接近……哼，要那么着呀，他才是更没出息哩！"她第二天清早就下地，"倒要看看周昌林是不是还会在坡上的地里等她……直闹到半前晌，她的地都刨完了，昌林可还没去。玉翠禁不住有点儿难过。觉着人家对自己还怕就是没什么想头……"她对副书记是直线上升的单相思，对周昌林却是纡回曲折，一刹那间感情也千变万化。这固然表现了女性的矛盾心理：人家追求她，她自高声价；不追求她，她又伤心难过；同时也指出真正的爱情往往在开始别扭，甚至于互相厌恶，继而心中七上八下，矛盾百出的情形中抽芽的；而在另一角度上也说明了一个人必须经过多少考验，做过多少反省的工夫，才能弄清楚

自己感情的深浅。

直到她在城里和昌林谈过话，回到村里"天天直着脖子等昌林"为止，作者只是隐隐约约的点染，始终不让高潮出现。最后一段是急转直下的局面，作者也跟着换了一种口吻；两个主角毕竟是现代的青年，到了某个阶段会用直率、爽朗、俏皮的作风谈情的——

> 快到秋收的时候……有一天……只听得玉翠说："你今年多大啦？"昌林说："你问这干什么？"玉翠说："就不能问问？唔，我知道，你快满二十三啦！"昌林说："你知道又还用问？好，我也问问你：你多大啦？"玉翠说："你问这干什么？"昌林说："就不能问问？我也知道，你刚满了二十岁！"

等到玉翠说出已经找定了对象，昌林问："谁？"玉翠干脆就回答说："你！"

康濯同志的文字好比白描：只凭着遒劲的线条勾出鲜明的形象，在朴素中见出妩媚，在平淡中藏着诗意，像野草闲花一般有种天然的风韵；尤其可爱的是那种疏疏落落，非常灵活的节奏，例如写昌林与玉翠第二次相遇："又是两个人刨开了地。不用说，两个人的劲头都绷得像梆子戏上的琴弦。简直是在闹什么竞赛一般，可又都发了誓——决不注意对方。不过……工夫一大，这眼睛就变成了个怪东西！不定怎么一来，就会要你眇我两下，我眇你两下……这么眇来眇去，昌林发现了玉翠干的那么欢实——不喘，不哼，镢头不偏歪，不摇晃，稳扎扎地刨一下是一下，还满像个干活的派头……

昌林差点要叫出声来,赶紧搓了搓巴掌,给镢头上更加了分量……"这段节奏优美的文字同时写出了人物的心理、表情,和田野操作的健美的姿态;一举数得才是高度的艺术手腕。又如两人一块儿播种那一回,昌林"不免也就咬住牙根,稳扎扎地撒着籽,细致得一抬腿一动手都不冒失;他那一身的力气也扑扑扑往外直冒……昌林干了一阵,觉着穿着鞋,鞋里光进土,就一踢一踢把鞋踢到地边上,光着脚播种":这不像短打武生的身段与把式么?不堆砌,不夸张,只是老老实实的写生,结果却写出了一首歌颂劳动的诗篇,充满着泥土味。原来劳动与爱情在这个故事里是靠了浓郁的诗意结合的,怪不得效果会这样调和。

作者的笔调有时也机智、潇洒、飘逸:昌林与玉翠订婚以前的那次谈话,还躲着个精灵鬼怪的周天成在偷听;谈话中间,昌林好像生了气要走开,"把个躲在陡岩后面的天成急的差点没摔下来。亏的是给玉翠抓住了……不是抓住了天成,是抓住了昌林。"这种聪明的手法给读者一个出其不意的刺激,平添了不少风趣。并且从全局来说,在这一幕中插入天成的镜头,用天成从岩上跳下,先吓了别人,然后自己跑掉来收场,整个画面的色调立刻有了变化,添了光彩;而这一点淡淡的喜剧气氛,也使故事的结尾显得更丰腴,更明快。

其 他 各 篇

任何一个作家,作品不能篇篇好;好的里头也还有参差。康濯

同志收在这本集子里的几篇，艺术水平高下不一的情况很显著；因此我下面预备着重分析缺点。我的主观当然不一定符合实际；赞美尚且可能过分，何况是指摘。

各篇都以农村过渡时期的人物为题材，不论思想情况如何，他们都有特殊的面貌与性格。从写作的年代看，我们不能不佩服作者对农村问题的感觉敏锐。最明显的缺陷是没有接触到深刻的矛盾，有点儿"浅尝即止"；对待人物与事件的演变太偏于乐观，因而教育意义不够强。动人的段落固随处可见，通篇完整的也不是没有。但作者在《春种秋收》中显露的才能并没全部发挥。有些作品近于特写，往往平铺直叙，不大注意关节、高潮、层次的处理；结构松懈，剪裁不甚讲究，尤其是舍不得割弃材料，以致文字拖沓，影响了主题的发展。

《牲畜专家》是好像内容很丰富，其实作品很空虚的典型例子。我们看不出重心在哪里，究竟是牲畜市场的问题呢，还是牲畜专家刘春堂这个人物？

开头写牲口交易的情况，牙行经纪人的嘴脸，买主的惶惑，卖主的苦恼，都写得淋漓尽致，的确是极精彩的段落。以后叙述二毛卖骡驹的原因；从二毛嘴里说出刘春堂的好处和本领；又由刘春堂谈到市场；最后写刘春堂的家庭。在所有的情节里头，重点仍离不开牲口市场：第一段是正写，刘春堂的叙述是侧写，内容都是谈的同一现象，问题根本不曾有什么进展。

再看故事的主角：写市场的一段从侧面反映刘春堂；二毛的话分量固然重，但还是侧面反映；正面写到他与他家庭的时候，一半是回溯过去，一半是不重要的细节。刘春堂话说得很多，但既没有

深入分析市场问题,也没说出第一段以外的新材料,仅仅在篇末重复几句上级的纲领性的指示;对二毛的劝告也浮光掠影。除了二毛口述的情节以外,刘春堂自己再没有显露出别的精神面貌。因此,我们对这个人物的认识始终局限于第一段。

因为故事开头就出现了紧张热闹的场面,以后没有其他的高潮或低潮;因为问题与人物都停留在一个圈子里打回旋;也因为中间夹着不必要的穿插,作者露面的次数也太多;所以给人的印象更近于一篇报导,而不是苦心经营的小说。

瑕瑜互见,前后不大匀称的另外一篇是《在白沟村》。放羊的孤儿白成茂是个挺可爱的模范青年;在他旁边有个贪吃懒做,迂腐不堪的老头儿作陪衬。题材好,人物好,对比好,满可以成为一个杰出的短篇。

羊倌与杠老汉一出场便是一幅清新秀丽的图画。热情的成茂有股英俊之气扑人眉宇;老杠见了人却拿出一副玩世不恭的轻薄口吻,问:"在北京也没享福?怎么还是两条腿当交通?就不能开个汽车来?"这一段文字干净利落,非常轻灵可爱。第二段写羊倌对羊的感情,笔触沉着,正好与上文的风格遥遥相对,同时也切合内容。不幸自此以下,再也看不见紧凑的结构;成茂的苦学没有集中处理,线条太轻飘,大好题材不曾尽量发挥;老杠与羊倌的对比没有充分利用;整个作品被后半部拉松了,变得软弱无力。

篇中的闲文也还不少,如第二段的三行开场白:"村公所里的一伙干部热热火火地欢迎着我……";第三段末:"又谈了一阵,我忽然想再问问这两个人恋爱的事。又一想:他们的事不是已经很清

楚了么？倒是我应该赶紧走开，让他们在一起说说话才对。"这不仅是赘疣，而且平凡庸俗，破坏了全篇的气氛。

短篇小说不怕内容少，只怕拉扯；不怕情节平凡，只怕七拼八凑。《最高兴的时候》与《往来的路上》正好是两个一正一反的例证。

在三分之二的篇幅以内，七次提到邮递员小吴长久没收到妻子来信，结果只是她要等自己学会了写信亲自动笔。用这样雷声大、雨点小的方法写报导文章尚且嫌拖拉，何况是最讲究以少胜多的短篇！表现小吴对本位工作的热心，不用具体形象而用长篇累牍的抽象文字（开头第三至第四面）；刘洪的形象很空洞；不必要的枝节太多；都是这个故事失败的原因。写何老大娘过于理想化；而且跟小吴妻子久不来信的情节一样，把些少的材料尽量铺排，便是用许多鼓动性的篇章渲染，也掩盖不了内容的贫乏。何家老三在朝鲜受伤立功，应该是全篇的高潮，但放在黄继光的英勇事迹以后便黯淡无光，收束不住一万二千字的一篇小说了。

反之，《往来的路上》材料更少：不过是一个老头儿去看拖拉机耕田，晚上回来，对合作化有了信心；可是作品写得紧凑，结实，精神饱满。因为言之有物，没有多余的笔墨；必要的穿插都紧紧的扣住题目，不拉慢节奏；所以材料少而内容不单薄，篇幅多而不是勉强拉扯。老头儿在路上的谈话有分量，有实质，有根据，逻辑严密，一步一步的向前推进，终于暴露出他带着三分怀疑的症结，是在于不相信牲口和农具能"变成神仙的宝物"，土地能"变成金板银板"。到了现场，他把手伸进泥沟量深浅，抓起泥土细瞧，细闻，用

舌头舐过。这一下，土地可真成了金板银板啦！临走对拖拉机手嚷着：'同志！同志！歇歇吧……哈哈！这小伙子可真是干啦！干吧！干吧！……喂，歇歇吧……'又叫人家歇，又叫人家干。一边嚷，一边还平地跳三跳。"作者所有的长处在这儿又都显出来了：他从头至尾都用着奔放的笔力塑造了一个生龙活虎般的形象，把人物的言语、思想、举动、表情，都朝着一个方向推动。

费解的是结尾两句："我（作者自称）很满意我今天走的这一条一往一来的路。这也许是一条人人都要往来的路。"故事说的是一个老农在一往一来的路上思想有了转变，与作者有什么相干？但上一句好像说作者也在一天之中经历了从怀疑到肯定的过程。不管这两句的意义何在，放在这儿总是画蛇添足。

挖掘了矛盾而半途而废的是《第一步》。

两个交错的主题：在大旱的季节，合作社主任徐满存以实际行动帮助一个落后的农民向前迈进了一步；但贫农出身的人也有强烈的个人英雄主义。作者一再强调来顺认为生产上的潜力是人，而除了两个社干部以外，群众都不行。不是为了攒钱做富农，因为只相信自己而跟合作社赌气，要在生产上见个高低的农民，当然也是一种类型。要这等人觉悟，必须让他看到群众的力量胜过个人、集体组织能提高个人的事实。如今来顺因偷水不受处分，社里又慷慨的替所有的单干户浇地，才重新加入了互助组：这是他受了感动的表现，也是报答徐满存的情谊，而非思想真正改变。但满存劝铁根的话只笼笼统统地说："咱们这是刚走这条道儿，才走了第一步，又不是走得挺好的，人家当然要不放心啊！人家不放心，你急有什么

用？"他既不点破来顺的思想症结是在于个人逞强，自然说不出彻底帮助他的办法。上文徐满存对来顺提过组织的力量，但撞见来顺偷水的时候没有再拿这个论点去教育他；全篇的紧要关节就此错过了。作者一再描写徐满存指导有方，而从来不正面提到开渠与节省用水也靠了群众的觉悟。不把集体主义跟个人英雄主义明白对立起来，教育作用就不大，作品也不完整不深刻了。

康濯同志最擅长写尴尬场面与尴尬人物，《一同前进》中的王老庆与儿媳闹别扭的几幕，便是出色的例子。可惜结构有了问题，这些美妙的笔墨像别的几篇中一样，只能成为孤立的片段了。

王老庆是个性情古怪，说话老像吵架，有许多思想疙瘩而感情又极丰富的老头儿。他不顽固，不落后；但对于翻身以后得来的土地与牲口，感情特别重；即使土地入了社，还老是挂在心上，怕别人种不好；他还亲眼看见有些地耕得不匀实呢。自己愈重视，愈觉得别人不重视，尤其是自己的儿媳；可是又不敢暴露心事，怕人笑他落后。这是一个特别有意义的人物。

作者在第一、第二段中只交代了老人的思想情况，没有充分挖掘他的矛盾：面上粗暴而心地仁厚；虽不自私而丢不开一个"我"字——"我"的地，"我"的牲口；不愿落后而又不敢信任群众。第三段写他思想疙瘩的解除也就跟着太平淡，太轻松了。第四段加了两个插曲，王老庆帮着收麦子和发觉一个偷麦秸的人，但插曲的作用很模糊。假如要借此表现老人心情快活，家庭和睦以后的新气象，则不该紧接在他看见麦子丰收而高兴的一节之后，令人觉得老头儿是为了丰收而兴奋。说是参加了社员大会而格外积极吧，帮助

收麦子的情形不过是顺便插一手。送柴火给偷麦秸的人,也说明不了什么,因为老人本来不是吝啬的。凡是作用不明确的插曲,唯一的后果是妨碍主题的发展,分散读者的注意力。

第三段的结尾是全局的转捩点;王老庆的苦闷一朝解除,就该着重写出与心情好转直接有关的事,就是牲口入社那件大事;这一段,作者的确用着深厚的感情写得非常动人。在此以前,插进自留地的问题,仿佛雨过天晴的局面几乎又罩上乌云,在接近圆满结束的阶段多一个波折,倒是很好的办法;但原文仍嫌松散,显不出这个作用。儿子说父亲封建顽固的话,应当清清楚楚加以批判;老人舍不得舅舅——也是一个穷人——遗下的一亩几分地,完全从感情出发,他实际还是吃亏的,事先又不知道作为自留地会妨碍合作社的并地。作者对这一点含混过去,青年读者可能以为老人的想法真是封建顽固的。

始终以第一人称写的《第一次知心话》,近于书信体,没有什么特殊技术可言。

故事与人物打成一片,笔墨经济,可称为短小精悍的作品,是第二篇《放假的日子》:严肃与诙谐,朴实与风趣交相辉映,很富于人情味。

最后一篇《竞赛》,用了许多小插曲而都没有越出衬托的范围;节奏明快,正好配合主题的性质。第一到第四段,把东花台西花台两村的事轮番分叙,章法却并不呆板。主要人物与次要人物的地位都分配恰当,层次分明。美中不足的是王小旺的错误思想解决得太容易;没有影响到别的青年,似乎也不合情理。第六节写万连夫妇

的感情，太琐碎，篇幅太多；而像"丈夫一边吃，一边说"那一节，更有许多庸俗猥琐的话，降低了全篇的格调。

在不够完美的作品中，可以归纳出作者的主要缺点是思考不够，逻辑不严，刮垢磨光的工作不曾做到家，特别对布局与剪裁没有加以应有的注意。或许他和时下许多作家一样，还不曾深刻体会到短篇比长篇难写的关键，不曾严格分清报导文学与短篇（或中篇）小说在艺术上的界限，因此也没感到文字精练与结构严密的重要。我相信这不是他见不及此，而是感受得不够深切，掌握原则不够坚强；也不是限于才力，否则《春种秋收》怎么会写得那样精彩？作者对付单独的段落很能运用"笔简意繁"的手腕，只是不曾贯彻到全篇，因为缺少一番从大处着眼，照顾整体的工夫。可是只要对每篇作品多花一些时间，他一定能发现并克服现有的缺点而做出更优越的成绩的。

上面提过，作者在《春种秋收》中把思想性与艺术性结合得十分圆满；但他在别的几篇中没有完全做到，反而有时露出说教的口吻，喜欢在故事的结尾标出它的政治意义。例如《牲畜专家》的结束："听着他的话，我在心里对他说：你开头开得很好，你真是老百姓说的'牲畜专家'。你自己说牲畜这也是一条战线，你就正是这条战线上的战士。"又如《在白沟村》的结尾："我觉得我应该走得更快些。"诸如此类的句子，以《最高兴的时候》一篇为最多。

说话太露，用笔太实，会减少作品的韵味。最有说服力的——也就是最能发挥教育作用的，是写得完美的、活生生的故事，是光芒四射的艺术品，而不是火暴的辞藻和鼓动性的文句。已经由故事

说明了的真理或原则,读者是不喜欢从抽象的话里再听一遍的;因为读小说的心情不同于读社论、听报告的心情。这些都是老生常谈,不足为奇,但在创作实践上真能贯彻的例子还很少见。

最后,我还想举几个例,说明"形象化"的格调也大有高低。如《竞赛》第一段第二节末了:"他们的劲头鼓的当当响,真是逢山开路,遇水架桥,一气儿跑步向前。"《最高兴的时候》中:"把脑门子大大地张开,使出一切力量,兴奋地迎接各式各样的新鲜的养料",都是与康濯同志清新朴素的风格不相称的,甚至不相容的。这在康濯同志仅仅是一时的疏忽,但一般文艺青年往往因为识见不足,还有意模仿印版式的滥调和庸俗的比拟与夸张,以糟粕为精华呢。

<p style="text-align:right">一九五六年十二月七日</p>

巴尔扎克《赛查·皮罗多盛衰记》译者序 *

一八四六年十月,本书初版后九年,巴尔扎克在一篇答复人家的批评文章中提到:

"赛查·皮罗多在我脑子里保存了六年,只有一个轮廓,始终不敢动笔。一个相当愚蠢相当庸俗的小商店老板,不幸的遭遇也平淡得很,只代表我们经常嘲笑的巴黎零售业:这样的题材要引起人的兴趣,我觉得毫无办法。有一天我忽然想到:应当把这个人物改造一下,叫他做一个绝顶诚实的象征。"

于是作者就写出一个在各方面看来都极平凡的花粉商,因为抱着可笑的野心,在兴旺发达的高峰上急转直下,一变而为倾家荡产的穷光蛋,但是"绝顶诚实"的德性和补赎罪过的努力,使他的苦难染上一些殉道的光彩。黄金时代原是他倒楣的起点,而最后胜利来到的时候,他的生命也到了终局。这么一来,本来不容易引起读者兴趣的皮罗多,终究在《人间喜剧》[1]的舞台

* 傅译巴尔扎克《赛查·皮罗多盛衰记》于一九五八年译毕,并撰写《译者序》。一九七八年该书作为遗译,由人民文学出版社出版。

上成为久经考验,至今还没过时的重要角色之一。

[1] 《人间喜剧》是巴尔扎克所作九十四部小说的总称。按照作者的计划,还有五十部小说没有写出。

乡下人出身的赛查·皮罗多,父母双亡,十几岁到巴黎谋生。由于机会好,也由于勤勤恳恳的劳动,从学徒升到店员,升到出纳,领班伙计,最后盘下东家的铺子,当了老板。他结了婚,生了一个女儿;太太既贤慧,女儿也长得漂亮;家庭里融融泄泄,过着美满的生活。他挣了一份不大不小的家业,打算再过几年,等女儿出嫁,把铺子出盘以后,到本乡去买一所农庄来经营,就在那里终老。至此为止,他的经历和一般幸运的小康的市民没有多大分别。但他年轻的时候参加过一次保王党的反革命暴动,中年时代遇到拿破仑下台,波旁王朝复辟,他便当上巴黎第二区的副区长。一八一九年,政府又给他荣誉团勋章。这一下他得意忘形,想摆脱花粉商的身份,踏进上流社会去了。他扩充住宅,大兴土木,借庆祝领土解放为名开了一个盛大的跳舞会;同时又投资做一笔大规模的地产生意。然后他发觉跳舞会的代价花到六万法郎,预备付地价的大宗款子又被公证人卷逃。债主催逼,借贷无门,只得"交出清账",宣告破产。接着便是一连串屈辱的遭遇和身败名裂的痛苦:这些折磨,他都咬紧牙关忍受了,因为他想还清债务,争回名誉。一家三口都去当了伙计,省吃俭用,积起钱来还债。过了几年,靠着亲戚和女婿的帮助,终于把债务全部了清,名誉和公民权一齐恢复;他却是筋疲力尽,受不住苦尽甘来的欢乐,就在女儿签订婚约的宴会上中风死了。

巴尔扎克把这出悲喜剧的教训归纳如下:

"每个人一生都有一个顶点,在那个顶点上,所有的原因都

起了作用，产生效果。这是生命的中午，活跃的精力达到了平衡的境界，发出灿烂的光芒。不仅有生命的东西如此，便是城市，民族，思想，制度，商业，事业，也无一不如此；像王朝和高贵的种族一样，都经过诞生，成长，衰亡的阶段。……历史把世界上万物盛衰的原因揭露之下，可能告诉人们什么时候应当急流勇退，停止活动……赛查不知道他已经登峰造极，反而把终点看做一个新的起点……结果与原因不能保持直接关系或者比例不完全相称的时候，就要开始崩溃：这个原则支配着民族，也支配着个人。"[1]

[1] 见本书第二章。

这些因果关系与比例的理论固然很动听，但是把人脱离了特定的社会而孤立起来看，究竟是抽象，空泛而片面的，决不能说明兴亡盛衰的关键。资本主义的商业总是大鱼吃小鱼的残酷斗争，赛查不过是无数被吞噬的小鱼之中的一个罢了。巴尔扎克在书里说："这里所牵涉的不止是一个单独的人，而是整个受苦的人群。"这话是不错的，但受苦的原因决不仅仅在于个人的聪明才智不够，或者野心过度，不知道急流勇退等等，而主要是在于社会制度。巴尔扎克说的"受苦的人群"，当然是指小市民，小店主，小食利者，在资本主义社会里注定要逐渐沦为无产者的那个阶层。作者在这本书里写的就是这般可怜虫如何在一个人吃人的社会里挣扎：为了不被人吃，只能自己吃人；要没有能力吃人，就不能不被人吃。他说："在有些人眼里，与其做傻瓜，宁可做坏蛋。"傻瓜就是被吃的人，坏蛋就是有足够的聪明去吃人的人。个人的聪明才智只有在这个意义上才有作用。从表面看，赛查要不那么虚荣，就不会颠覆。可是他的叔岳不是一个明哲保身的商人么？不是没有野心没有虚荣

的么？但他一辈子都战战兢兢，提防生意上的风浪，他说："一个生意人不想到破产，好比一个将军永远不预备吃败仗，只算得半个商人。"既然破产在那个社会中是常事，无论怎样的谨慎小心也难有保障，可见皮罗多的虚荣，野心，糊涂，莽撞等等的缺点，只是促成他灾难的次要因素。即使他没有遇到罗甘和杜·蒂埃这两个骗子，即使他听从了妻子的劝告，安分守己，太平无事的照原来的计划养老，也只能说是侥幸。比勒罗对自己的一生就是这样看法。何况虚荣与野心不正是剥削社会所鼓励的么？争权夺利和因此而冒的危险，不正是私有制度应有的现象么？

而且也正是巴尔扎克，凭着犀利的目光和高度写实的艺术手腕，用无情的笔触在整部《人间喜剧》中暴露了那些血淋淋的事实。尤其这部《赛查·皮罗多盛衰记》的背景完全是一幅不择手段，攫取财富的丑恶的壁画。他带着我们走进大小商业的后台，叫我们看到各色各种的商业戏剧是怎么扮演的，掠夺与并吞是怎么进行的，竞争是怎样诞生的……所有的细节都归结到一个主题：对黄金的饥渴。那不仅表现在皮罗多身上，也表现在年轻的包比诺身上；连告老多年的拉贡夫妻，以哲人见称的比勒罗叔叔，都不免受着诱惑，几乎把养老的本钱白白送掉。坏蛋杜·蒂埃发迹的经过，更是集卑鄙龌龊，丧尽天良之大成。他是一个典型的"冒险家"，"他相信有了钱，一切罪恶就能一笔勾销"，作者紧跟着加上一句按语："这样一个人当然迟早会成功的。"在那个社会里，不但金钱万能，而且越是阴险恶毒，越是没有心肝，越容易飞黄腾达。所谓银行界，从底层到上层，从掌握小商小贩命脉的"羊腿子"起，到亦官亦商，操纵国际金融的官僚资

本家纽沁根和格莱弟兄，没有一个不是无恶不作的大大小小的吸血鬼。书中写的主要是一八一六到一八二〇年间的事，那时的法国还谈不上近代工业；蒸汽机在一八一四年还不大有人知道，一八一七年罗昂城里几家纺织厂用了蒸汽动力，大家当做新鲜事儿；大批的铁道建设和真正的机械装备，要到一八三六年后才逐步开始[1]。可是巴尔扎克告诉我们，银行资本早已统治法国社会，银行家勾结政府，利用开辟运河之类的公用事业大做投机的把戏，已经很普遍；交易所中偷天换日，欺骗讹诈的勾当，也和二十世纪的情况没有两样。现代资本主义商业的黑幕，例如股份公司发行股票来骗广大群众的金钱，银行用收回信贷的手段逼倒企业，加以并吞等等，在十九世纪初叶不是具体而微，而是已经大规模进行了。杜·蒂埃手下的一个傀儡，无赖小人克拉巴龙，赤裸裸的说的一大套下流无耻的人生观[2]和所谓企业界的内情，应用到现在的资本主义社会仍然是贴切的。克拉巴龙给投机事业下的一个精辟的定义，反映巴尔扎克在一百几十年以前对资本主义发展的预见：

[1] 见拉维斯主编《法国近代史》第四卷"王政复辟"第三〇四页、第五卷"七月王朝"第一九八页。
[2] 见本书第十二章。——我想借此提醒一下青年读者，巴尔扎克笔下的一切冒险家都有类似杜·蒂埃和克拉巴龙的言论，充分表现愤世嫉俗，或是玩世不恭，以人生为一场大赌博的态度。我们读的时候不能忘了：那是在阶级斗争极尖锐的情形之下，一些不愿受人奴役而自己想奴役别人的人向他的社会提出的挑战，是反映你死我活的斗争的疯狂心理。

"花粉商道：'投机？投机是什么样的买卖？'——克拉巴龙答道：'投机是抽象的买卖。据金融界的拿破仑，伟大的纽沁根说……它能叫你垄断一切，油水的影踪还没看见，你就先到嘴了。那是一个惊天动地的规划，样样都用如意算盘打好的，反正是一套簇新的魔术。懂得这个神通的高手一共不过十来个。'"[3]

[3] 见本书第十二章。

杜·蒂埃串通罗甘做的地产生意,自己不掏腰包,牺牲了皮罗多而发的一笔横财,便是说明克拉巴龙理论的一个实例。怪不得恩格斯说,巴尔扎克"汇集了法国社会的全部历史,我从这里,……甚至在经济细节方面……所学到的东西,也要比从当时所有职业的历史学家、经济学家和统计学家那里学到的全部东西还要多"[1]。

而《赛查·皮罗多》这部小说特别值得我们注意的一点是:早在王政复辟时代,近代规模的资本主义还没有在法国完全长成以前,资本主义已经长着毒疮,开始腐烂。换句话说,巴尔扎克描绘了资产阶级的凶焰,也写出了那个阶级灭亡的预兆。

[1] 恩格斯一八八八年四月初致哈克纳斯的信。

历来懂得法律的批评家一致称道书中写的破产问题,认为是法律史上极宝贵的文献。我们不研究旧社会私法的人,对这一点无法加以正确的估价。但即以一般读者的眼光来看,第十四章的《破产概况》所揭露的错综复杂的阴谋,又是合法又是非法的商业活剧,也充分说明了作者的一句很深刻的话:"一切涉及私有财产的法律都有一个作用,就是鼓励人勾心斗角,尽量出坏主意。"——在这里,正如在巴尔扎克所有的作品中一样,凡是他无情的暴露现实的地方,常常会在字里行间或是按语里面,一针见血,挖到资本主义社会的病根,而且比任何作家都挖得深,挖得透。但他放下解剖刀,正式发表他对政治和社会的见解的时候,就不是把社会向前推进,而是往后拉了。很清楚,他很严厉的批判他的社会;但同样清楚的是他站在封建主义立场上批判。他不是依据他现实主义的分析做出正确的结论,而是拿一去不复返

的，被历史淘汰了的旧制度作批判的标准。所以一说正面话，巴尔扎克总离不开封建统治的两件法宝：君主专制和宗教，仿佛只有这两样东西才是救世的灵药。这部小说的保王党气息还不算太重，但提到王室和某些贵族，就流露出作者的虔敬，赞美，和不胜怀念的情绪，使现代读者觉得难以忍受。而凡是所谓"好人"，几乎没有一个不是虔诚的教徒，比勒罗所以不能成为完人，似乎就因为思想左倾和不信上帝。陆罗神甫鼓励赛查拿出勇气来面对灾难的时候，劝他说："你不要望着尘世，要把眼睛望着天上。弱者的安慰，穷人的财富，富人的恐怖，都在天上。"当然，对一个十九世纪的神甫不是这样写法也是不现实的；可是我们清清楚楚感觉到，那个教士的思想正是作者自己的思想，正是他安慰一切穷而无告的人，劝他们安于奴役的思想。这些都是我们和巴尔扎克距离最远而绝对不能接受的地方。因为大家知道，归根结蒂他是一个天才的社会解剖家，同时是一个与时代进程背道而驰的思想家。

顺便说一说作者和破产的关系。巴尔扎克十八九岁的时候，在一个诉讼代理人的事务所里当过一年半的见习书记，对法律原是内行。在二十六至二十九岁之间，他做过买卖，办过印刷所，结果亏本倒闭，欠的债拖了十年才还清。他还不断欠着新债，死后还是和他结婚只有几个月的太太代为偿还的。债主的催逼使他经常躲来躲去，破产的阴影追随了他一辈子。这样长时期的生活经验和不断感受的威胁，对于他写《皮罗多》这部以破产为主题的小说，不能说没有影响。书中那个苛刻的房东莫利奈说的话："钱是不认人的，钱没有耳朵，没有心肝"，巴

尔扎克体会很深。

本书除了暴露上层资产阶级,还写了中下层的小资产阶级(法国人分别叫做布尔乔亚和小布尔乔亚)。这个阶层在法国社会中自有许多鲜明的特色与风俗,至今保存。巴尔扎克非常细致生动的写出他们的生活,习惯,信仰,偏见,庸俗,闭塞,也写出他们的质朴,勤劳,诚实,本分。公斯当斯,比勒罗,拉贡夫妻,包比诺法官,以及皮罗多本人,都是这一类的人物。巴尔扎克在皮罗多的跳舞会上描写他们时,说道:

"这时,圣·但尼街上的布尔乔亚正在耀武扬威,把滑稽可笑的怪样儿表现得淋漓尽致。平日他们就喜欢把孩子打扮成枪骑兵,民兵,买《法兰西武功年鉴》,买《士兵归田》的木刻……上民团值班的日子特别高兴……他们想尽方法学时髦,希望在区公所里有个名衔。这些布尔乔亚对样样东西都眼红,可是本性善良,肯帮忙,人又忠实,心肠又软,动不动会哀怜人……他们为了好心而吃亏,品质不如他们的上流社会还嘲笑他们的缺点;其实正因为他们不懂规矩体统,才保住了那份真实的感情。他们一生清白,教养出一批天真本色的女孩子,刻苦耐劳,还有许多别的优点,可惜一踏进上层阶级就保不住了。"[1]

作者一边嘲笑他们,一边同情他们。最凸出的当然是他对待主角皮罗多的态度,他处处调侃赛查,又处处流露出对赛查的宽容与怜悯,最后还把他作为一个"为诚实而殉道的商人"加以歌颂。

倘若把玛杜太太上门讨债的一幕跟纽沁根捉弄皮罗多的一幕做一个对比,或者把皮罗多在破产前夜找克拉巴龙时心里想的"他平

[1] 见本书第七章。

民大众的气息多一些,说不定还有点儿心肝"的话思索一下,更显出作者对中下阶层的看法。

所以这部作品不单是带有历史意义的商业小说,而且还是一幅极有风趣的布尔乔亚风俗画。

<div style="text-align:right">一九五八年六月五日</div>

巴尔扎克《搅水女人》译者序[*]

《搅水女人》最初发表第一部，题作《两兄弟》，第二部发表的时候标题是《一个内地单身汉的生活》，写完第三部印成单行本，又改用《两兄弟》作为总题目。巴尔扎克在遗留的笔记上又改称这部小说为《搅水女人》，在他身后重印的版本便一贯沿用这个题目。

因为巴尔扎克一再更改书名，有些学者认为倘若作者多活几年，在他手里重印一次全部《人间喜剧》的话，可能还要改动名字。原因是小说包含好几个差不多同样重要的因素（或者说主题），究竟哪一个因素或主题最重要，连作者自己也一再踌躇，难以决定。

按照巴尔扎克生前手订的《人间喜剧》总目，这部小说列在"风俗研究编"的"内地生活栏"，在"内地生活栏"中又作为写"独身者"生活的第三部：可见当时作者的重点是在于约翰·雅各·罗日

[*] 此系傅雷一九五九年底译毕《搅水女人》后，于一九六〇年一月撰写的序文。该书于一九六二年十一月由人民文学出版社出版。

这个单身汉。

在读者眼中，罗日的故事固然重要，他的遗产和他跟搅水女人的关系当然是罗日故事的主要内容；可是腓列普的历史，重要的程度有过无不及；而两兄弟从头至尾的对比以及母亲的溺爱不明也占着很大的比重。《搅水女人》的标题与小说的内容不相符合，至少是轻重不相称。作者用过的其他两个题目，《两兄弟》和《一个内地单身汉的生活》，同样显不出小说的中心。可怜的罗日和腓列普相比只是一个次要人物，争夺遗产只是一个插曲，尽管是帮助腓列普得势的最重要的因素。

再以本书在《人间喜剧》这个总体中所占的地位而论，以巴尔扎克在近代文学史上创造的人物而论，公认的典型，可以同高老头，葛朗台，贝姨，邦斯，皮罗多，伏脱冷，于洛，杜·蒂埃等并列而并传的，既非搅水女人，亦非脓包罗日，而是坏蛋腓列普·勃里杜。腓列普已是巴尔扎克笔下出名的"人妖"之一，至今提到他的名字还是令人惊心动魄的。

检阅巴尔扎克关于写作计划的文件以及他和友人的通信，可以断定他写本书的动机的确在于内地单身汉，以争夺遗产为主要情节，其中只是牵涉到一个情妇，一个外甥和其他有共同承继权的人。但人物的发展自有他的逻辑，在某些特殊条件之下，有其势所必然的发展阶段和最后的归宿。任何作家在创作过程中都不免受这种逻辑支配，也难免受平日最感兴趣的某些性格吸引，在不知不觉中转移全书的重心，使作品完成以后与动笔时的原意不尽相符，甚至作者对书名的选择也变得迟疑不决了。巴尔扎克的《搅水女人》便是这样一个例子。大家知道，巴尔扎克最爱研究也最擅长塑造的

人物,是有极强烈的情欲,在某个环境中畸形的发展下去,终于变做人妖一般的男女!情欲的对象或是金钱,结果就有葛朗台那样的守财奴;或是儿女之爱,以高老头为代表;或是色情,以于洛为代表;或是口腹之欲,例如邦斯。写到一个性格如恶魔般的腓列普,巴尔扎克当然不会放过机会,不把他尽量发展的。何况在所有的小说家中,巴尔扎克是最富于幻境的一个:他的日常生活常常同幻想生活混在一起,和朋友们谈天会忽然提到他所创造的某个人物现在如何如何,仿佛那个人物是一个实有的人,是大家共同认识的,所以随时提到他的近状。这样一个作家当然比别的作家更容易被自己的假想人物牵着走。作品写完以后,重心也就更可能和原来的计划有所出入。

他的人物虽然发展得畸形,他却不认为这畸形是绝无仅有的例外。腓列普就不是孤立的;玛克斯对搅水女人和罗日的命运起着决定性的作用,明明是腓列普的副本;在腓列普与玛克斯背后,还有一批拿破仑的旧部和在书中不露面的、参加几次政治阴谋的军人。为了写玛克斯的活动和反映伊苏屯人的麻痹,作者加入一个有声有色的插曲——逍遥团的捣乱。要说明逍遥团产生的原因,不能不描绘整个伊苏屯社会,从而牵涉到城市的历史;而且地方上道德观念的淡薄,当局的懦弱无能,也需要在更深远的历史中去找根据。内地生活经过这样的写照,不但各种人物各种生活有了解释,全书的天地也更加扩大,有了像巨幅的历史画一样广阔的视野。

与腓列普作对比的约瑟也不是孤立的。一群优秀的艺术家替约瑟做陪衬,也和一般堕落的女演员作对比。应当附带提一句的是,

巴尔扎克在阴暗的画面上随时会加几笔色调明朗的点染：台戈安太太尽管有赌彩票的恶习，却是古道热肠的好女人，而且一举一动都很可爱；便是玛丽埃德也有一段动人的手足之情和向社会英勇斗争的意志，博得读者的同情。巴尔扎克的人物所以有血有肉，那么富于人情味与现实感，一部分未始不是由于这种明暗的交织。

巍然矗立在这些错综复杂的景象后面的，一方面是内地和巴黎的地方背景；一方面是十九世纪前期法国的时代背景：从大革命起到一八三〇年七月革命以后一个时期为止，政治上或明或暗的波动，金融与政治的勾结，官场的腐败，风气的淫靡，穷艺术家的奋斗，文艺思潮的转变，在小说的情节所需要的范围之内都接触到了。

巴尔扎克在《人间喜剧》的总序中说，他写小说的目的既要像动物学家一般分析人的动物因素，就是说人的本性，又要分析他的社会因素，就是说造成某一典型的人的环境。他认为："人性非善非恶，生来具备许多本能和才能。社会决不像卢梭说的使人堕落，而能使人进步、改善，但利害关系往往大大发展了人的坏倾向。"巴尔扎克同时自命为历史家，既要写某一时代的人情风俗史，还要为整个城市整个地区留下一部真实的记录。因此他刻画人物固然用抽丝剥茧的方式尽量挖掘；写的城市，街道，房屋，家具，衣着，装饰，也无一不是忠实到极点的工笔画。在他看来，每一个小节都与特定时期的物质生活、精神生活密切相关。这些特点见之于他所有的作品，而在《搅水女人》中尤其显著，也表现得特别成功。

环绕在忍心害理、无恶不作的腓列普周围的，有脓包罗日的行

尸走肉的生活,有搅水女人的泼辣无耻的活剧,有玛克斯的阴险恶毒的手段,有退伍军人的穷途末路的挣扎,有无赖少年的无法无天的恶作剧,又有勃里杜太太那样糊涂没用的好人,有腓列普的一般酒肉朋友,社会的渣滓,又有约瑟和一般忠于艺术的青年,社会的精华……形形色色的人物与场面使这部小说不愧为巴尔扎克的情节最复杂,色彩最丰富的杰作之一。有人说只要法国小说存在下去,永远有人会讨论这部小说,研究这部小说。

<p style="text-align:right">一九六〇年一月十一日</p>

巴尔扎克《都尔的本堂神甫》《比哀兰德》译者序[*]

一八三三年《都尔的本堂神甫》初次出版,题目叫做《独身者》;独身者一词用的是多数,因为书中几个主角都是单身人。作品未写成时,巴尔扎克曾想命名为《老姑娘》[1];用《独身者》为书题出版以后,一度又有意改为《脱罗倍神甫》;直到一八四三年以《人间喜剧》为全部小说总名的计划完全确定的时候,才改作《都尔的本堂神甫》,而把《独身者》作为《比哀兰德》《搅水女人》和这篇小说的总标题[2]。作者身后,一切版本都合《都尔的本堂神甫》与《比哀兰德》为一册,《搅水女人》单独一册;只有全集本才合印三部作品为一册。

> [1] 一八三六年巴尔扎克另外写了一部题作《老姑娘》的小说,按性质也可归在《独身者》的总标题下,但作者列为《竞争》的第三部。
> [2] 一八四五年作者编定的《人间喜剧》总目,共有一百四十三部小说,分作"风俗研究"、"哲学研究"、"分析研究"三编。"风俗研究"编又分为"私生活场面","内地生活场面","巴黎生活场面","政治生活场面","军事生活场面","乡下生活场面"六大项目。在"内地生活场面"中,《都尔的本堂神甫》《比哀兰德》和《搅水女人》三部小说另成一组(以几部小说合为一组的编制方式,在《人间喜剧》中是常用的),称为《独身者》之一、之二、之三。

这部小说的三个主要人物,一个是老姑娘,一个是脱罗倍神甫,

[*] 傅译巴尔扎克《都尔的本堂神甫》《比哀兰德》,一九六三年由人民文学出版社出版。

一个原来为大堂的副堂长,后来降级为郊外小堂的本堂神甫。作者一再更动题目,足见他对于小说的重心所在有过长时期的犹豫,最后方始采用他对待《赛查·皮罗多》和《邦斯舅舅》[1]的办法,决定以不幸的牺牲者,无辜受辱的可怜虫作为故事的主体。

迦玛小姐是承包脱罗倍和皮罗多两个神甫膳宿的房东,她气量狭小,睚眦必报,又抱着虚荣的幻想。脱罗倍是工于心计的阴谋家,只想在教会中抓权势。皮罗多则是天真无知的享乐主义者,也是率直笨拙的自私自利者。同居的摩擦使迦玛小姐和脱罗倍通同一气,花了很大的力量,使尽卑鄙恶毒的手段,迫害一个忠厚无用,不堪一击的弱者。琐碎无聊的小事所引起的仇恨不但酿成一幕悲惨的戏剧,还促发了内地贵族和布尔乔亚的党争,甚至影响到远在巴黎的政客。不管内容多么单调平凡,巴尔扎克塑造的人物,安排的情节,用极朴素而极深刻的手法写出的人情世故和社会的真相,使这个中篇成为一个非常有力和悲怆动人的故事,在《人间喜剧》中占着重要地位。

正如作者用过几个不同的书名,我们研究的时候也可以有几个不同的线索:老处女的心理特征和怪僻,脱罗倍的阴狠残忍,皮罗多的懦弱与愚蠢,都可作为探讨各种典型面貌的中心。像巴尔扎克那样的作家,几乎没有一部作品不是有好几个人物刻画得同样深刻,性格发展得同样充分,每个角色都能单独成为一个主体的。但我们现在看来,最有意义的或许并不在于分析单身人的心理,而尤其在于暴露政治和教会的内幕。出家人而如此热衷于名位,对起居饮食的舒适如此恋恋不舍,脱罗倍为此而不择手段(他除了在教会

[1] 《邦斯》一书原来他想题作《两个朋友》。

中希图高位以外，还觊觎皮罗多的住屋），皮罗多为此而身败名裂：岂不写尽了教士的可笑可怜，可鄙可憎！开口慈悲，闭口仁爱，永远以地狱吓唬人的道学家，原来干得出杀人不见血的勾当！自命为挽救世道，超度众生的教会，不仅允许宣教师与政府相互勾结利用，为了满足私欲而颠倒是非，陷害无辜，教会本身还做脱罗倍的帮凶，降了皮罗多的级位，还要宣布他为骗子。虽然巴尔扎克又是保王党，又是热心的旧教徒，事实所在，他也不能不揭发君主政体的腐败与教会的黑暗。即使他不愿，也不敢明白指出教会的伪善便是宗教的伪善，作品留给读者的印象终究逃不过这样一个结论。

《比哀兰德》是另一情调的凄凉的诗篇，像田间可爱的野花遭到风雨摧残一样令人扼腕，叹息，同时也是牛鬼蛇神争权夺利的写照。主要事实很简单，交织在一起的因素却是光怪陆离；因为人的外部表现可能很单纯，行事可能很无聊，不值一谈，他的精神与情绪的波动永远是复杂的。以比哀兰德来说，周围大大小小的事故从头至尾造成她的悲剧，她遭遇不幸好像是不可解释的；以别的人物来说，一切演变都合乎斗争的逻辑，不但在意料之中，而且动机和目标都很明确，经过深思熟虑的策划和有意的推动：比哀兰德不过是他们在向上爬的阶梯上踩死的一个虫蚁而已。在并无感伤气质的读者眼中，与比哀兰德的悲剧平行的原是一场由大小布尔乔亚扮演的丑恶的活剧。

巴尔扎克写《人间喜剧》的目标之一，原要替一个时代一个民族留下一部完整的风俗史，同时记录各个城市的外貌，挖掘各种人物的内心，所以便是情节最简单的故事，在他笔下也要牵涉到几个

特殊的社会阶层和特殊背景。在这部书里，作者分析了小商人，也分析了各个不同等级的布尔乔亚；写了一对少年男女的纯洁的爱，也写了老处女和老单身汉的鄙俗的情欲——他并不一味谴责他们的褊狭、自私、鄙陋、庸俗，也分析造成这些缺点的社会原因，家庭教育的不足和学徒生活的艰苦，流露出同情的口吻；他既描绘了某个内地城市的风土人情，又考证历史，作了一番今昔的对比。贯串全篇的大波澜仍然是私生活的纠纷所引起的党派斗争，只是规模比《都尔的本堂神甫》更大，作配角的人物更多罢了。置比哀兰德于死命的还是那些复杂而猥琐的情欲和求名求利的野心。农民出身的小商人有了钱，得不到地位名誉而嫉妒同是小商人出身、但早已升格为上层布尔乔亚的前辈；穷途潦倒的律师痛恨当权的帮口；所谓的进步党千方百计反对政府，拿破仑的旧部表示与王政复辟势不两立，骨子里无非都想取而代之，或至少分到一官半职。一朝金钱、权势、名位的欲望满足了，昔日的政敌马上可以握手言欢，变为朋友。拥护路易十八与查理十世的官僚为了保持既得利益和继续升官发财，迫不及待地向七月革命后的新政权卖身投靠。反之，利害关系一有冲突，同一阵营的狐群狗党就拔刀相向，或者暗箭伤人，排挤同伴：古罗上校与维奈律师的明争暗斗便是一例。至于蒂番纳派和维奈派的倾轧，其实只是布尔乔亚内部分赃不均的斗争；因为当时贵族阶级已败落到只有甘心情愿向布尔乔亚投降的份儿——世家旧族的特·夏日伯甫小姐还不是为了金钱嫁了一个脓包的针线商？

作者在《都尔的本堂神甫》中揭破了教会的假面具，在《比哀兰德》中又指出司法界的黑幕。法律既是统治阶级压迫人民的工具，也是统治阶级内讧的武器。资产阶级动辄以司法独立为幌子，

不知他们的法律即使不用纳贿或请托的卑鄙手段，仅仅凭那些繁复的"程序"已足以使穷而无告的人含冤莫诉。不幸巴尔扎克还死抱着天网恢恢、疏而不漏的信念，认为人间的不义，小人的得志，终究逃不过上帝的惩罚。这种永远不会兑现的正义只能使被压迫的弱者隐忍到底，使残酷的刽子手横行无忌到底。用麻醉来止痛，以忍耐代反抗而还自以为苦口婆心，救世救人，是巴尔扎克最大的迷惑之一。因为这缘故，他在《都尔的本堂神甫》中只能暴露教会而不敢有一言半语批判宗教，在《比哀兰德》中妄想以不可知的神的正义来消弭人的罪恶；也因为这缘故，他所有的小说随时随地歌颂宗教，宣传宗教；不用说，在巴尔扎克的作品中，除了拥护君主专政以外，这是我们最需要加以批判的一点。

<div style="text-align:right">一九六〇年十二月</div>

文学书札

　　川戏中的《秋江》，艄公是做得好，可惜戏本身没有把陈妙常急于追赶的心理同时并重。其余则以《五台会兄》中的杨五郎为最妙，有声有色，有感情，唱做俱好。因为川戏中的"生"这次角色都差。唱正派的尤其不行，既无嗓子，又乏训练。倒是反派角色的"生"好些。大抵川戏与中国一切的戏都相同，长处是做功特别细腻，短处是音乐太幼稚，且编剧也不够好；全靠艺人自己凭天才去咂摸出来，没有经作家仔细安排。而且tempo〔节奏〕松弛，不必要的闲戏总嫌太多。

<p style="text-align:right">致傅聪，一九五四年三月十九日</p>

　　你说到李、杜的分别，的确如此。写实正如其他的宗派一样，有长处也有短处。短处就是雕琢太甚，缺少天然和灵动的韵致。但杜也有极浑成的诗，例如"风急天高猿啸哀，渚清沙白鸟飞回，无边落木萧萧下，不尽长江滚滚来……"那首胸襟意境都与李白相仿佛。还有《梦李白》、《天末怀李白》几首，也是缠绵悱恻，至情至性，非常动人的。但比起苏、李的离别诗来，似乎还缺少一

些浑厚古朴。这是时代使然,无法可想的。汉魏人的胸怀比较更近原始,味道浓,苍茫一片,千古之下,犹令人缅想不已。杜甫有许多田园诗,虽然受渊明影响,但比较之下,似乎也"隔"(王国维语)了一层。回过来说:写实可学,浪漫底克不可学;故杜可学,李不可学;国人谈诗的尊杜的多于尊李的,也是这个缘故。而且究竟像太白那样的天纵之才不多,共鸣的人也少。所谓曲高和寡也。同时,积雪的高峰也令人有"琼楼玉宇,高处不胜寒"之感,平常人也不敢随便瞻仰。

词人中苏、辛确是宋代两大家,也是我最喜欢的。苏的词颇有些咏田园的,那就比杜的田园诗洒脱自然了。此外,欧阳永叔的温厚蕴藉也极可喜,五代的冯延巳也极多佳句,但因人品关系,我不免对他有些成见。

致傅聪,一九五四年七月二十七日深夜

白居易对音节与情绪的关系悟得很深。凡是转到伤感的地方,必定改用仄声韵。《琵琶行》中"大弦嘈嘈""小弦切切"一段,好比 staccato〔断音〕,像琵琶的声音极切;而"此时无声胜有声"的几句,等于一个长的 pause〔休止〕;"银瓶……水浆迸"两句,又是突然的 attack〔明确起音〕,声势雄壮。至于《长恨歌》,那气息的超脱,写情的不落凡俗,处处不脱帝皇的 nobleness〔雍容气派〕,更是千古奇笔。看的时候可以有几种不同的方法:一是分出段落看叙事的起伏转折;二是看情绪的忽悲忽喜,忽而沉潜,忽而飘逸;三是体会全诗音节与韵的变化。再从总的方面看,把悲剧送到仙界上去,更显得那段罗曼史的奇丽清新,而仍富于人间味(如太真对

道士说的一番话）。还有白居易写动作的手腕也是了不起："侍儿扶起娇无力"，"君王掩面救不得"，"九华帐里梦魂惊"几段，都是何等生动！"九重城阙烟尘生，千乘万骑西南行"，写帝王逃难自有帝王气概。"翠华摇摇行复止"，又是多鲜明的图画！最后还有一点妙处：全诗写得如此婉转细腻，却仍不失其雍容华贵，没有半点纤巧之病（细腻与纤巧大不同）！明明是悲剧，而写得不过分的哭哭啼啼，多么中庸有度，这是浪漫底克兼有古典美的绝妙典型。

<p style="text-align:center">致傅聪，一九五四年七月二十八日午夜</p>

昨晚陪你妈妈去看了昆剧：比从前差多了。好几出戏都被"戏改会"改得俗滥，带着绍兴戏的浅薄的感伤味儿和骗人眼目的花花绿绿的行头。还有是太卖弄技巧（武生）。陈西禾也大为感慨，说这个才是"纯技术观点"。其实这种古董只是音乐博物馆与戏剧博物馆里的东西，非但不能改，而且不需要改。它只能给后人作参考，本身已没有前途，改它干吗？改得好也没意思，何况是改得"点金成铁"！

<p style="text-align:center">致傅聪，一九五四年十一月二十三日夜</p>

你现在手头没有散文的书（指古文），《世说新语》大可一读。日本人几百年来都把它当作枕中秘宝。我常常缅怀两晋六朝的文采风流，认为是中国文化的一个高峰。

《人间词话》，青年们读得懂的太少了；肚里要不是先有上百首诗，几十首词，读此书也就无用。再说，目前的看法，王国维的美学是"唯心"的；在此俞平伯"大吃生活"之际，王国维也是受批

判的对象。其实,唯心唯物不过是一物之两面,何必这样死拘!我个人认为中国有史以来,《人间词话》是最好的文学批评。开发性灵,此书等于一把金钥匙。一个人没有性灵,光谈理论,其不成为现代学究、当世腐儒、八股专家也鲜矣!为学最重要的是"通",通才能不拘泥,不迂腐,不酸,不八股;"通"才能培养气节、胸襟、目光;"通"才能成为"大",不大不博,便有坐井观天的危险。我始终认为弄学问也好,弄艺术也好,顶要紧是 humain①,要把一个"人"尽量发展,没成为某某家某某家以前,先要学做人;否则那种某某家无论如何高明也不会对人类有多大贡献。这套话你从小听腻了,再听一遍恐怕更觉得烦了。

<p style="text-align:center">致傅聪,一九五四年十二月二十七日</p>

寄你的书里,《古诗源选》、《唐五代宋词选》、《元明散曲选》,前面都有序文,写得不坏;你可仔细看,而且要多看几遍;隔些日子温温,无形中可以增加文学史及文学体裁的学识,和外国朋友谈天,也多些材料。谈词、谈曲的序文中都提到中国固有音乐在隋唐时已衰敝,宫廷盛行外来音乐;故真正古乐府(指魏晋两汉的)如何唱法在唐时已不可知。这一点不但是历史知识,而且与我们将来创作音乐也有关系。换句话说,非但现时不知唐宋人如何唱诗、唱词,即使知道了也不能说那便是中国本土的唱法。至于龙沐勋氏在序中说"唐宋人唱诗唱词,中间常加'泛音',这是不应该的"(大意如此);我认为正是相反,加泛音的唱才有音乐可言。后人把泛音

① 法文字,即英文的 human,意为"人"。

填上实字，反而是音乐的大阻碍。昆曲之所以如此费力、做作，中国音乐被文字束缚到如此地步；都是因为古人太重文字，不大懂音乐；懂音乐的人又不是士大夫，士大夫视音乐为工匠之事，所以弄来弄去，发展不出。汉魏之时有《相和歌》，明明是duet［二重唱］的雏形，倘能照此路演进，必然早有polyphonic［复调的］的音乐。不料《相和歌》词不久即失传，故非但无polyphony［复调音乐］，连harmony［和声］也产生不出。真是太可惜了。

<div style="text-align:right">致傅聪，一九五四年十二月三十一日晚</div>

一月九日寄你的一包书内有老舍及钱伯母的作品，都是你旧时读过的。不过内容及文笔，我对老舍的早年作品看法已大大不同。从前觉得了不起的那篇《微神》，如今认为太雕琢，过分刻画，变得纤巧，反而贫弱了。一切艺术品都忌做作，最美的字句都要出之自然，好像天衣无缝，才经得起时间考验而能传世久远。比如"山高月小，水落石出"不但写长江中赤壁的夜景，历历在目，而且也写尽了一切兼有幽远、崇高与寒意的夜景；同时两句话说得多么平易，真叫做"天籁"！老舍的《柳家大院》还是有血有肉，活得很——为温习文字，不妨随时看几段。没人讲中国话，只好用读书代替，免得词汇字句愈来愈遗忘——最近两封英文信，又长又详尽，我们很高兴，但为了你的中文，仍望不时用中文写，这是你唯一用到中文的机会了。写错字无妨，正好让我提醒你。不知五月中是否演出较少，能抽空写信来？

最近有人批判王氏的"无我之境"，说是写纯客观，脱离阶级斗争。此说未免褊狭。第一，纯客观事实上是办不到的。既然是人观

察事物，无论如何总带几分主观，即使力求摆脱物质束缚也只能做到一部分，而且为时极短。其次能多少客观一些，精神上倒是真正获得松弛与休息，也是好事。人总是人，不是机器，不可能二十四小时只做一种活动。生理上你不能不饮食睡眠，推而广之，精神上也有各种不同的活动。便是目不识丁的农夫也有出神的经验，虽时间不过一刹那，其实即是无我或物我两忘的心境。艺术家表现出那种境界来未必会使人意志颓废。例如念了"寒波淡淡起，白鸟悠悠下"两句诗，哪有一星半点不健全的感觉？假定如此，自然界的良辰美景岂不成年累月摆在人面前，人如何不消沉至于不可救药的呢？相反，我认为生活越紧张越需要这一类的调剂；多亲近大自然倒是维持身心平衡最好的办法。近代人的大病即在于拼命损害了一种机能（或一切机能）去发展某一种机能，造成许多畸形与病态。我不断劝你去郊外散步，也是此意。幸而你东西奔走的路上还能常常接触高山峻岭，海洋流水，日出日落，月色星光，无形中更新你的感觉，解除你的疲劳。

致傅聪，一九六一年五月一日

我早料到你读了《论希腊雕塑》以后的兴奋。那样的时代是一去不复返的了，正如一个人从童年到少年那个天真可爱的阶段一样。也如同我们的先秦时代、两晋六朝一样。近来常翻阅《世说新语》（正在寻一部铅印而篇幅不太笨重的预备寄你），觉得那时的风流文采既有点儿近古希腊，也有点儿像文艺复兴时期的意大利；但那种高远、恬淡、素雅的意味仍然不同于西方文化史上的任何一个时期。人真是奇怪的动物，文明的时候会那么文明，谈玄说理会那

么隽永，野蛮的时候又同野兽毫无分别，甚至更残酷。奇怪的是这两个极端就表现在同一批人同一时代的人身上。两晋六朝多少野心家，想夺天下、称孤道寡的人，坐下来清谈竟是深通老庄与佛教哲学的哲人！

<p style="text-align:center">致傅聪，一九六一年六月二十六日晚</p>

关于批评家的问题以及你信中谈到的其他问题，使我不单单想起《约翰·克利斯朵夫》中的"节场"（卷五），更想起巴尔扎克在《幻灭》（我正在译）第二部中描写一百三十年前巴黎的文坛、报界、戏院的内幕。巴尔扎克不愧为现实派的大师，他的手笔完全有血有肉，个个人物历历如在目前，决不像罗曼·罗兰那样只有意识形态而近于抽象的漫画。学艺术的人，不管绘画、雕塑、音乐，学不成都可以改行；画家可以画画插图、广告等等，雕塑家不妨改做室内装饰或手工业艺术品，钢琴家提琴家可以收门徒。专搞批评的人倘使低能，就没有别的行业可改，只能一辈子做个蹩脚批评家，或竟受人雇用，专做捧角的拉拉队或者打手。不但如此，各行各业的文化人和知识分子，一朝没有出路，自己一门毫无成就、无法立足时，都可以转业为批评家；于是批评界很容易成为垃圾堆。高明、严肃、有良心、有真知灼见的批评家所以比真正的艺术家少得多，恐怕就由于这些原因，你以为怎样？

<p style="text-align:center">致傅聪，一九六二年一月二十一日下午</p>

昨天晚上陪妈妈去看了"青年京昆剧团赴港归来汇报演出"的《白蛇传》。自一九五七年五月至今，是我第一次看戏。剧本是田汉

改编的,其中有昆腔也有京腔。以演技来说,青年戏曲学生有此成就也很不差了,但并不如港九报纸捧的那么了不起。可见港九群众艺术水平实在不高,平时接触的戏剧太蹩脚了。至于剧本,我的意见可多啦。老本子是乾隆时代的改本,倒颇有神话气息,而且便是荒诞妖异的故事也编得入情入理,有曲折有照应,逻辑很强,主题的思想,不管正确与否,从头至尾是一贯的、完整的。目前改编本仍称为"神话剧",说明中却大有翻案意味,而戏剧内容并不彰明较著表现出来,令人只感到态度不明朗,思想混乱,好像主张恋爱自由,又好像不是;说是(据说明书)金山寺高僧法海嫉妒白蛇(所谓白娘娘)与许宣(俗称许仙)的爱情,但一个和尚为什么无事端端嫉妒青年男女的恋爱呢?青年恋爱的实事多得很,为什么嫉妒这一对呢?总之是违背情理,没有 logic [逻辑],有些场面简单化到可笑的地步:例如许仙初遇白素贞后次日去登门拜访,老本说是二人有了情,白氏与许生订婚,并送许白金百两;今则改为拜访当场订亲成婚:岂不荒谬!古人编神怪剧仍顾到常理,二十世纪的人改编反而不顾一切,视同儿戏。改编理当去芜存菁,今则将武戏场面全部保留,满足观众看杂耍要求,未免太低级趣味。倘若节略一部分,反而精彩(就武功而论)。"断桥"一出在昆剧中最细腻,今仍用京剧演出,粗糙单调,诚不知改编的人所谓昆京合演,取舍根据什么原则。总而言之,无论思想、精神、结构、情节、唱词、演技,新编之本都缺点太多了。真弄不明白剧坛老前辈的艺术眼光与艺术手腕会如此不行;也不明白内部从上到下竟无人提意见:解放以来不是一切剧本都走群众路线吗?相信我以上的看法,老艺人中一定有许多是见到的,文化部领导中也有人感觉到的。结果演出的

情形如此,着实费解。报上也从未见到批评,可知文艺家还是噤若寒蝉,没办法做到"百家争鸣"。

<p style="text-align:center">致傅聪,一九六二年三月九日</p>

月初看了盖叫天口述、由别人笔录的《粉墨春秋》,倒是解放以来谈艺术最好的书。人生—教育—伦理—艺术,再没有结合得更完满的了。从头至尾都有实例,决不是枯燥的理论。关于学习,他提出"慢就是快",说明根基不打好,一切都筑在沙上,永久爬不上去。我觉得这一点特别值得我们深思。倘若一开始就猛冲,只求速成,临了非但一无结果,还造成不踏实的坏风气。德国人要不在整个十九世纪的前半期埋头苦干,在每一项学问中用死功夫,哪会在十九世纪末一直到今天,能在科学、考据、文学各方面放异彩?盖叫天对艺术更有深刻的体会。他说学戏必须经过一番"默"的功夫。学会了唱、念、做,不算数;还得坐下来叫自己"魂灵出窍",就是自己分身出去,把一出戏默默的做一遍、唱一遍;同时自己细细观察,有什么缺点该怎样改,然后站起身来再做、再唱、再念。那时定会发觉刚才思想上修整很好的东西又跑了,做起来同想的完全走了样。那就得再练,再下苦功,再"默",再做。如此反复做去,一出戏才算真正学会了,拿稳了。你看,这段话说得多透彻,把自我批评贯彻得多好!老艺人的自我批评决不放在嘴边,而是在业务中不断实践。其次,经过一再"默"练,作品必然深深的打进我们心里,与我们的思想感情完全化为一片。此外,盖叫天现身说法,谈了不少艺术家的品德、操守、做人,必须与艺术一致的话。我觉得这部书值得写一长篇书评:不仅学艺术的青年、中年、

老年人，不论学的哪一门，应当列为必读书，便是从上到下一切的文艺领导干部也该细读几遍；做教育工作的人读了也有好处。不久我就把这书寄给你，你一定喜欢，看了也一定无限兴奋。

<p style="text-align:right">致傅聪，一九六二年四月一日</p>

最近买到一本法文旧书，专论写作艺术。其中谈到"自然"（natural），引用罗马文豪西塞罗的一句名言：It is an art to look like without art.［能看来浑然天成，不着痕迹，才是真正的艺术。］作者认为写得自然不是无意识的天赋，而要靠后天的学习，甚至可以说自然是努力的结果（The natural is result of efforts），要靠苦功磨练出来。此话固然不错，但我觉得首先要能体会到"自然"的境界，然后才能往这个境界迈进。要爱好自然，与个人的气质、教育、年龄，都有关系；一方面是勉强不来，不能操之过急；一方面也不能不逐渐做有意识的培养。也许浸淫中国古典文学的人比较容易欣赏自然之美，因为自然就是朴素、淡雅、天真；而我们的古典文学就是具备这些特点的。

<p style="text-align:right">致傅聪，一九六二年四月三十日</p>

过几日打算寄你《中国文学发展史》《宋词选》《世说新语》。第一种是友人刘大杰旧作，经过几次修改的。先出第一册，以后续出当续寄。此书对古文字古典籍有概括叙述，也可补你常识之不足。特别是关于殷代的甲骨，《书经》《易经》的性质等等。《宋词选》的序文写得不错，作者胡云翼也是一位老先生了。大体与我的见解相近，尤其对苏、辛二家的看法，我也素来反对传统观点。不过论词

的确有两个不同的角度,一是文学的,一是音乐的;两者各有见地。时至今日,宋元时唱词唱曲的技术皆已无考,则再从音乐角度去评论当日的词,也就变成无的放矢了。

另一方面,现代为歌曲填词的人却是对音乐太门外,全不知道讲究阴阳平仄,以致往往拗口;至于哪些音节可拖长,哪些字音太短促,不宜用做句子的结尾,更是无人注意了。本来现在人写散文就不知道讲究音节与节奏;而作歌词的人对写作技巧更是生疏。电台上播送中译的西洋歌剧的 aria [咏叹调],往往无法卒听。

<p style="text-align:right">致傅聪,一九六二年九月二十三日</p>

任何艺术品都有一部分含蓄的东西,在文学上叫做言有尽而意无穷,西方人所谓 between lines [弦外之音]。作者不可能把心中的感受写尽,他给人的启示往往有些还出乎他自己的意想之外。绘画、雕塑、戏剧等等,都有此潜在的境界。不过音乐所表现的最是飘忽,最是空灵,最难捉摸,最难肯定,弦外之音似乎比别的艺术更丰富,更神秘,因此一般人也就懒于探索,甚至根本感觉不到有什么弦外之音。其实真正的演奏家应当努力去体会这个潜在的境界(即淮南子所谓"听无音之音者聪",无音之音不是指这个潜藏的意境又是指什么呢?)而把它表现出来,虽然他的体会不一定都正确。能否体会与民族性无关。从哪一角度去体会,能体会作品中哪一些隐藏的东西,则多半取决于各个民族的性格及其文化传统。甲民族所体会的和乙民族所体会的,既有正确不正确的分别,也有种类的不同,程度深浅的不同。我猜想你和岳父的默契在于彼此都是东方人,感受事物的方式不无共同之处,看待事物的角度也往往相

似。你和董氏兄弟初次合作就觉得心心相印,也是这个缘故。大家都是中国人,感情方面的共同点自然更多了。

<p style="text-align:center">致傅聪,一九六五年二月二十日</p>

我在阅读查理·卓别林一本卷帙浩繁的自传,这本书很精彩,不论以美学观点来说或从人生目标来说都内容翔实,发人深省。我跟这位伟大的艺术家,在许多方面都气质相投,他甚至在飞黄腾达、声誉隆盛之后,还感到孤独。我的生活比他平凡得多,也恬静得多(而且也没有得到真正的成功),我也非常孤独,不慕世俗虚荣,包括虚名在内。我的童年很不愉快,生成悲观的性格,虽然从未忍饥挨饿——人真是无可救药,因为人的痛苦从不局限于物质上的匮缺。也许聪在遗传上深受影响,正如受到家庭背景的影响一般。卓别林的书,在我的内心勾起无尽忧思,一个人到了相当年纪,阅读好书之余,对人事自然会兴起万端感慨,你看过这本书吗?假如还没有,我郑重的推荐给你,这本书虽然很令人伤感,但你看了一定会喜欢的。

<p style="text-align:center">致傅聪,一九六五年九月十二日</p>

最近正在看卓别林的自传(一九六四年版),有意思极了,也凄凉极了。我一边读一边感慨万端。主要他是非常孤独的人,我也非常孤独:这个共同点使我对他感到特别亲切。我越来越觉得自己 detached from everything [对一切都疏离脱节],拼命工作其实只是由于机械式的习惯,生理心理的需要(不工作一颗心无处安放),而不是真有什么 conviction [信念]。至于嗜好,无论是碑帖、字画、

小骨董、种月季，尽管不时花费一些精神时间，却也常常暗笑自己，笑自己愚妄、虚空、自欺欺人的混日子！

卓别林的不少有关艺术的见解非常深刻、中肯；不随波逐流，永远保持独立精神和独立思考，原是一切第一流艺术家的标记。他写的五十五年前（我只两三岁）的纽约和他第一次到那儿的感想，叫我回想起你第一次去纽约的感想——颇有大同小异的地方。他写的第一次大战前后的美国，对我是个新发现：我怎会想到一九一二年已经有了摩天大厦和 Coca-Cola 呢？资本主义社会已经发展到那个阶段呢？这个情形同我一九三〇年前后认识的欧洲就有很大差别。

<p style="text-align:center">致傅聪，一九六五年九月十二日夜</p>

两周前看完《卓别林自传》，对一九一〇至一九五四年间的美国有了一个初步认识。那种物质文明给人的影响，确非我们意料所及。一般大富翁的穷奢极欲，我实在体会不出有什么乐趣而言。那种哄闹取乐的玩艺儿，宛如五花八门、光怪陆离的万花筒，在书本上看看已经头晕目迷，更不用说亲身经历了。像我这样，简直一天都受不了；不仅心理上憎厌，生理上神经上也吃不消。东方人的气质和他们相差太大了。听说近来英国学术界也有一场论战，有人认为要消灭贫困必须工业高度发展，有的人说不是这么回事。记得一九三〇年我在巴黎时，也有许多文章讨论过类似的题目。改善生活固大不容易；有了物质享受而不受物质奴役，弄得身不由主，无穷无尽的追求奢侈，恐怕更不容易。过惯淡泊生活的东方旧知识分子，也难以想象二十世纪西方人对物质要求的胃口。其实人类是最

会生活的动物,也是最不会生活的动物;我看关键是在于自我克制。以往总觉得奇怪,为什么结婚离婚在美国会那么随便。《卓别林自传》中提到他最后一个(也是至今和好的一个)妻子乌娜时,有两句话:As I got to know Oona I was constantly surprised by her sense of humor and tolerance; she could always see the other person's point of view...[我认识乌娜后,发觉她既幽默,又有耐性,常令我惊喜不已;她总是能设身处地,善解人意……]从反面一想,就知道一般美国女子的性格,就可部分地说明美国婚姻生活不稳固的原因。总的印象:美国的民族太年轻,年轻人的好处坏处全有;再加工业高度发展,个人受着整个社会机器的疯狂般的tempo[节奏]推动,越发盲目,越发身不由主,越来越身心不平衡。这等人所要求的精神调剂,也只能是粗暴、猛烈、简单、原始的娱乐;长此以往,恐怕谈不上真正的文化了。

二次大战前后卓别林在美的遭遇,以及那次大审案,都非我们所能想象。过去只听说法西斯在美国抬头,到此才看到具体的事例。可见在那个国家,所谓言论自由、司法独立等等的好听话,全是骗骗人的。你在那边演出,说话还得谨慎小心,犯不上以一个青年艺术家而招来不必要的麻烦。于事无补,于己有害的一言一语,一举一动,都得避免。当然你早领会这些,不过你有时仍旧太天真,太轻信人(便是小城镇的记者或居民也难免没有spy[密探]注意你),所以不能不再提醒你!

<p align="right">致傅聪,一九六五年十月四日</p>

卢梭《论人类不平等的起源》一书,不但在卢梭政治哲学著作

中极为重要,且在近代政治哲学思想史上亦有相当位置。十八世纪法国作家中,卢梭首先提倡平民反对暴君,被压迫者反抗压迫者的原始共产主义理论。原则上我们非译不可,但卢梭是个大文学家,此书第一段论原始人类社会,以牧歌情调抒写;故译者除具备一般哲学修养、政治认识外,必须有优美的文笔,以艺术手腕从事,方可无负于原作。

<p align="right">致人民出版社编务室,一九五七年一月十九日</p>

谈翻译

巴尔扎克《高老头》重译本序 *

以效果而论,翻译应当像临画一样,所求的不在形似而在神似。以实际工作论,翻译比临画更难。临画与原画,素材相同(颜色,画布,或纸或绢),法则相同(色彩学,解剖学,透视学)。译本与原作,文字既不侔,规则又大异。各种文字各有特色,各有无可模仿的优点,各有无法补救的缺陷,同时又各有不能侵犯的戒律。像英、法,英、德那样接近的语言,尚且有许多难以互译的地方;中西文字的扞格远过于此,要求传神达意,铢两悉称,自非死抓字典,按照原文句法拼凑堆砌所能济事。

各国的翻译文学,虽优劣不一,但从无法文式的英国译本,也没有英文式的法国译本[1]。假如破坏本国文字的结构与特性,就能传达异国文字的特性而获致原作的精神,那么翻译真是太容易了。不幸那种理论非

[1] 《哈姆雷特》第一幕第一场有句:Not a mouse stirring,法国标准英法对照本《莎翁全集》译为:Pas un chat。岂法国莎士比亚学者不识 mouse 一字而误鼠为猫乎?此为译书不能照字面死译的最显著的例子。

* 《高老头》译成于一九四四年十二月,由骆驼书店于一九四六年八月出版。一九五一年六月至九月,傅雷重检旧译,"以三阅月的功夫重译一遍",并撰写此"重译本序"。该书重译本同年十月由平明出版社出版。

但是刻舟求剑,而且结果是削足适履,两败俱伤[1]。两国文字词类的不同,句法构造的不同,文法与习惯的不同,修辞格律的不同,俗语的不同,即反映民族思想方式的不同,感觉深浅的不同,观点角度的不同,风俗传统信仰的不同,社会背景的不同,表现方法的不同。以甲国文字传达乙国文字所包含的那些特点,必须像伯乐相马,要"得其精而忘其粗,在其内而忘其外"。而即使是最优秀的译文,其韵味较之原文仍不免过或不及。翻译时只能尽量缩短这个距离,过则求其勿太过,不及则求其勿过于不及。

倘若认为译文标准不应当如是平易,则不妨假定理想的译文仿佛是原作者的中文写作。那么原文的意义与精神,译文的流畅与完整,都可以兼筹并顾,不至于再有以辞害意,或以意害辞的弊病了。

用这个尺度来衡量我的翻译,当然是眼高手低,还没有脱离学徒阶段。《高老头》初译(一九四四)对原作意义虽无大误[2],但对话生硬死板,文气淤塞不畅,新文艺习气既刮除未尽,节奏韵味也没有照顾周到,更不必说作品的浑成了。这次以三阅月的功夫重译一遍,几经改削,仍未满意。艺术的境界无穷,个人的才能有限:心长力绌,唯有投笔兴叹而已。

[1] 六年前,友人某君受苏联友人之托,以中国诗人李、杜等小传译成俄文。译稿中颇多中文化的俄文,为苏友指摘。某君以保持中国情调为辩,苏友谓此等文句既非俄文,尚何原作情调可言?以上为某君当时面述,录之为"削足适履,两败俱伤"二语作佐证。

[2] 误译的事,有时即译者本人亦觉得莫名其妙。例如近译《贝姨》,书印出后,忽发现原文的蓝衣服译作绿衣服,不但正文错了,译者附注也跟着错了。这种文字上的色盲,真使译者为之大惊失"色"。

巴尔扎克《贝姨》译者弁言[*]

欧洲人所谓的 cousin（法文为 cousine，指女性），包括：

一、堂兄弟姊妹，及其子女；

二、姑表、姨表、舅表的兄弟姊妹，及其子女；

三、妻党的堂兄弟姊妹，及其子女；妻党的表兄弟姊妹，及其子女；

四、夫党的堂兄弟姊妹，及其子女；夫党的表兄弟姊妹，及其子女。

总之，凡是与自己的父母同辈而非亲兄弟姊妹的亲属，一律称为 cousin，其最广泛的范围，包括吾国所谓"一表三千里"的远亲。换言之，我们认为辈分不同的亲属，例如堂伯堂叔，表伯表叔，表姑丈表姑母等等，在欧洲都以 cousin 相称；因为这些亲属虽与父母同辈，但已是父母的 cousin 与 cousine，故下一辈的人亦跟着称为 cousin 与 cousine。

[*] 傅雷于一九五〇年十二月至翌年五月译成《贝姨》，并撰此弁言。该书于一九五一年八月由上海平明出版社出版。

本书的主角贝德，是于洛太太的堂妹，在于洛先生应该是堂的小姨（另一方面是堂姊夫），对于洛的子女应该是堂的姨母。但于洛夫妇称贝德为 cousine，贝德亦称于洛夫妇为 cousin 与 cousine；于洛的儿女称贝德亦是 cousine，贝德称他们亦是 cousin 与 cousine。甚至于洛家旁的亲戚都跟了于洛一家称贝德为 Cousine Bette。而本书的书名也就是 *Cousine Bette*。

我们的习惯，只有平辈之间跟了小辈而叫长一辈（所谓三姑姑六婆婆就是这么叫起来的），决没有小辈把长辈叫低一辈的。西方习惯，称为 cousin 与 cousine 固并无长幼的暗示，但中文内除了堂兄弟姊妹表兄弟姊妹之外，就没有一个称呼，其范围之广泛能相当于 cousin 与 cousine 的。要找一个名词，使书中的人物都能用来称呼贝德，同时又能用作书名，既不违背书中的情节，又不致使中国读者观感不明的，译者认为唯有贝姨两字，而不能采取一般的译法作"从妹贝德"（从妹系古称，习俗上口头上从来不用）。对小姨子称为姨，对姨母称为姨，连自己的堂姊妹也顺了丈夫孩子而称为姨，一般人也跟着称姨，正是顺理顺章，跟原书 Cousine Bette 的用法完全相同。

关于服尔德《老实人》一书的译名*

本书第一篇《老实人》,过去音译为"戆第特";这译名已为国内读者所熟知。但服尔德的小说带着浓厚的寓言色彩;"戆第特"(Candide)在原文中是个常用的字(在英文中亦然),正如《天真汉》的原文Ingénu一样;作者又在这两篇篇首说明主人翁命名的缘由:故不如一律改用意译,使作者原意更为显豁,并且更能传达原文的风趣。

* 服尔德的《老实人(附〈天真汉〉)》翻译于一九五四年五月至八月,翌年二月由人民文学出版社出版。本文系傅雷为该版所写的关于书名的说明。服尔德(Voltaire,1694—1778),法国启蒙思想家、文学家、哲学家,又译"伏尔泰"。

翻译经验点滴[*]

《文艺报》编辑部要我谈谈翻译问题,把我难住了,多少年来多少人要我谈,我都婉词谢绝,因为有顾虑。谈翻译界现状吧,怕估计形势不足,倒反犯了自高自大的嫌疑;五四年翻译会议前,向领导提过一份意见书,也是奉领导之命写的,曾经引起不少人的情绪,一之为甚,岂可再乎?谈理论吧,浅的大家都知道,不必浪费笔墨;谈得深入一些吧,个个人敝帚自珍,即使展开论战,最后也很容易抬出见仁见智的话,不了了之。而且翻译重在实践,我就一向以眼高手低为苦。文艺理论家不大能兼作诗人或小说家,翻译工作也不例外;曾经见过一些人写翻译理论,头头是道,非常中肯,译的东西却不高明得很,我常引以为戒。不得已,谈一些点点滴滴的经验吧。

我有个缺点:把什么事看得千难万难,保守思想很重,不必说出版社指定的书,我不敢担承,便是自己喜爱的作品也要踌躇再

[*] 本文原载《文艺报》一九五七年第十期。

三。一九三八年译《嘉尔曼》，事先畏缩了很久，一九五四年译《老实人》，足足考虑了一年不敢动笔，直到试译了万把字，才通知出版社。至于巴尔扎克，更是远在一九三八年就开始打主意的。

我这样的踌躇当然有思想根源。第一，由于我热爱文艺，视文艺工作为崇高神圣的事业，不但把损害艺术品看做像歪曲真理一样严重，并且介绍一件艺术品不能还它一件艺术品，就觉得不能容忍，所以态度不知不觉的变得特别郑重，思想变得很保守。译者不深刻的理解、体会与感受原作，决不可能叫读者理解、体会与感受。而每个人的理解、体会与感受，又受着性格的限制。选择原作好比交朋友：有的人始终与我格格不入，那就不必勉强；有的人与我一见如故，甚至相见恨晚。但即使对一见如故的朋友，也非一朝一夕所能真切了解。想译一部喜欢的作品要读到四遍五遍，才能把情节、故事，记得烂熟，分析彻底，人物历历如在目前，隐藏在字里行间的微言大义也能慢慢咂摸出来。但做了这些功夫是不是翻译的条件就具备了呢？不。因为翻译作品不仅仅在于了解与体会，还需要进一步把我所了解的，体会的，又忠实又动人的表达出来。两个性格相反的人成为知己的例子并不少，古语所谓刚柔相济，相反相成；喜爱一部与自己的气质迥不相侔的作品也很可能，但要表达这样的作品等于要脱胎换骨，变做与我性情脾气差别很大，或竟相反的另一个人。倘若明知原作者的气质与我的各走极端，那倒好办，不译就是了。无奈大多数的情形是双方的精神距离并不很明确，我的风格能否适应原作的风格，一时也摸不清。了解对方固然难，了解自己也不容易。比如我有幽默感而没写过幽默文章，有正义感而没写过匕首一般的杂文；面对着服尔德那种句句辛辣，字字

尖刻，而又笔致清淡，干净素雅的寓言体小说，叫我怎能不逡巡畏缩，试过方知呢？《老实人》的译文前后改过八道，原作的精神究竟传出多少还是没有把握。

因此，我深深的感到：（一）从文学的类别来说，译书要认清自己的所短所长，不善于说理的人不必勉强译理论书，不会作诗的人千万不要译诗，弄得不仅诗意全无，连散文都不像，用哈哈镜介绍作品，无异自甘做文艺的罪人。（二）从文学的派别来说，我们得弄清楚自己最适宜于哪一派：浪漫派还是古典派？写实派还是现代派？每一派中又是哪几个作家？同一作家又是哪几部作品？我们的界限与适应力（幅度）只能在实践中见分晓。勉强不来的，即是试译了几万字，也得"报废"，毫不可惜；能适应的还须格外加工。测验"适应"与否的第一个尺度，是对原作是否热爱，因为感情与了解是互为因果的；第二个尺度是我们的艺术眼光，没有相当的识见，很可能自以为适应，而实际只是一厢情愿。

使我郑重将事的第二个原因，是学识不足，修养不够。虽然我趣味比较广，治学比较杂，但杂而不精，什么都是一知半解，不派正用。文学既以整个社会整个人为对象，自然牵涉到政治、经济、哲学、科学、历史、绘画、雕塑、建筑、音乐，以至天文地理，医卜星相，无所不包。有些疑难，便是驰书国外找到了专家说明，因为国情不同，习俗不同，日常生活的用具不同，自己懂了仍不能使读者懂。（像巴尔扎克那种工笔画，主人翁住的屋子，不是先画一张草图，情节就不容易理解清楚。）

琢磨文字的那部分工作尤其使我长年感到苦闷。中国人的思想方式和西方人的距离多么远。他们喜欢抽象，长于分析；我们喜欢

具体，长于综合。要不在精神上彻底融化，光是硬生生的照字面搬过来，不但原文完全丧失了美感，连意义都晦涩难解，叫读者莫名其妙。这不过是求其达意，还没有谈到风格呢。原文的风格不论怎么样，总是统一的，完整的；译文当然不能支离破碎。可是我们的语言还在成长的阶段，没有定形，没有准则；另一方面，规范化是文艺的大敌。我们有时需要用文言，但文言在译文中是否水乳交融便是问题；我重译《克利斯朵夫》的动机，除了改正错误，主要是因为初译本运用文言的方式，使译文的风格驳杂不纯。方言有时也得用，但太浓厚的中国地方色彩会妨碍原作的地方色彩。纯粹用普通话吧，淡而无味，生趣索然，不能作为艺术工具。多读中国的古典作品，熟悉各地的方言，急切之间也未必能收效，而且只能对译文的语汇与句法有所帮助；至于形成和谐完整的风格，更有赖于长期的艺术熏陶。像上面说过的一样，文字问题基本也是个艺术眼光的问题；要提高译文，先得有个客观标准，分得出文章的好坏。

文学的对象既然以人为主，人生经验不丰富，就不能充分体会一部作品的妙处。而人情世故是没有具体知识可学的。所以我们除了专业修养，广泛涉猎以外，还得训练我们观察、感受、想象的能力；平时要深入生活，了解人，关心人，关心一切，才能亦步亦趋地跟在伟大的作家后面，把他的心曲诉说给读者听。因为文学家是解剖社会的医生，挖掘灵魂的探险家，悲天悯人的宗教家，热情如沸的革命家；所以要做他的代言人，也得像宗教家一般的虔诚，像科学家一般的精密，像革命志士一般的刻苦顽强。

以上说的翻译条件，是不是我都做到了？不，差得远呢！可是我不能因为能力薄弱而降低对自己的要求。艺术的高峰是客观的存

在，决不会原谅我的渺小而来迁就我的。取法乎上，得乎其中，一切学问都是如此。

另外一点儿经验，也可以附带说说。我最初从事翻译是在国外求学的时期，目的单单为学习外文，译过梅里美和都德的几部小说，非但没想到投稿，译文后来怎么丢的都记不起来；这也不足为奇，谁珍惜青年时代的课卷呢？一九二九年至三一年间，因为爱好音乐，受到罗曼·罗兰作品的启示，便译了《贝多芬传》，寄给商务印书馆，被退回了；一九三三年译了莫罗阿的《恋爱与牺牲》寄给开明，被退回了（上述二种以后都是重新译过的）。那时被退的译稿当然不止这两部；但我从来没有什么不满的情绪，因为总认为自己程度不够。事后证明，我的看法果然不错；因为过了几年，再看一遍旧稿，觉得当年的编辑没有把我幼稚的译文出版，真是万幸。和我同辈的作家大半都有类似的经历。甘心情愿的多做几年学徒，原是当时普遍的风气。假如从旧社会中来的人还不是一无足取的话，这个风气似乎值得现代的青年再来提倡一下。

<div style="text-align:right">一九五七年五月十二日</div>

对于译名统一问题的意见

（一）统一译名是一件长时期的艰巨工作，属于专门学术机构的业务范围，不仅需要集中相当数量精通各种外文发音的专家，也需要国语发音专家参加。便是这些专家也得经过反复讨论，甚至热烈争论，一再修正才能制定一系列的译音标准，然后方能从事译音本身的工作。而即使一致通过了原则，在译音过程中仍然会有不同的意见需要一再商讨，方能决定。并且译音不但要尽量符合或接近原音，还须照顾过去的习惯用法，照顾吾国人名不宜太长（以致难记），从而力求简化等；总之，仅凭常识推断，此事已极复杂，倘请教音韵学者以及中外语文发音专家，则内容还要复杂。

（二）目前出版社所能做的工作，恐怕只能限于：一、统一每本书内本身的译名，避免前后参差；二、统一"流行广泛，历有年数"的译名；三、对于理论及历史著作，书末附加中西姓氏对照表，以资补救。超过此范围，恐徒然引起作译者与出版社之间无穷尽的争论而仍无结果可言。

（三）即以出版社作小规模之统一而论，统一也要有原则，有

标准。仅仅因某种译名先用,并不能成为统一以后译名之理由。凡已有译名并无正确可靠之把握者即不能据为统一之标准,若证明确系不合原音者更不能令后人向"不合理"看齐。至何种译名与原音为最接近,非一二人所能解决,有赖于作译者长时期摸索,从错误与正确中逐渐减少错误,接近真理。以上所云,当然并非指大众皆知之西人名字或作品名字,而是指近年来开始有一小部分人注意之译名,或过去数十年中不时有人提及,但并不十分普遍之名字——凡属此类,似可多放任译者各自推敲,以期于试验中逐步获得成绩。

(四)在已有的数种流行广度相仿之译名中,不妨听任译者自行选择一种,而不必硬性规定一种(除非有极充分之理由),例如 Tennyson 自"五四"以来即有数种译音同时流行,普遍性均不相上下,则大可不必立即肯定某一种。

(五)希腊译名牵涉问题更多,接触的学术性与专门性的面更广。除一般熟知之荷马、柏拉图、苏格拉底等,神话名字如宙斯等,作品如《奥德赛》等,确宜加以统一之外,其他较生僻之专名均可从缓统一。

例如将希腊文中之 p 一律译作轻唇音"珀",the 译作"忒",lysi 译作"吕西",phoe 译作"福",he 译作"赫",ge 译作"革",Ares 译作"阿瑞斯"(带 s 或 sh 音,决不可能接近 r 音),Aphrodite 中之 di 译作短音"狄"等等,均难使人折服。又如 Pythagoras 之后半既已承认可译作"哥拉",则 Anaxagoras 之后半又何必改作"戈拉"?可见出版社目前之统一,实亦无原则。

最后,古希腊人名究应用古希腊文发音为准,抑应以现代希腊

文发音为准,更是一个专门性学术问题,非出版社所能解决。

(六)法文译音部分:一、初将一切 de 改作"德",后于校样上一律改为"特",而 Delacroix, Delaroche, Delarigne 又一律改为"德",更可证统一并无准则。二、特拉克洛阿为国内美术界数十年来熟知之译名,更不必多所更动。三、Manon Lescault 改作"曼侬·列斯戈"——"曼"与"列"以国语标准音读或国内各重要方言读,都不可能读成法文中之 ma 与 les 两音;且 ma 作"曼",les 作"列",即初学法文之人亦知为大错。四、Bruyère 中之 yère 译作"耶",不知根据何种文字?yère 在法文中并无子音音素(因 y=ii[两个 i]),无论如何念不出"耶"这个音的。五、Boileau 译作波瓦洛,"瓦"明明含有子音"w",而法文中 oi 二字母,只连在 b 字上,念作鲍阿(或布阿)。六、pou 是重唇音,于"波"为近,绝非轻唇音"普"。七、Leclec 中 lec 应读作开口音"兰",非闭口音"莱"。八、Pascal 之 cal 于"格"为近,与"加"则相差甚远。九、Stendhal 之 ten 为重舌音"当",非轻舌音"汤";法文中之 ten 或 tan 都读如"当",唯有英国人才会把法文的 ten、tan 念做"汤";且国内译作"斯当达"尚远在译作"史汤达"之前。原有正确之音译废置不用,而以不正确之"音译"代之,恐于学术界并无补益。十、Roland 应读作"洛朗"。罗曼·罗兰之译名实因在国内历史太久,知者太多,罗曼·罗兰之名气亦太大,不便再改。今 Chanson de Roland 并无此种特殊情形,正应改正。以我的法文读音知识,认为不能附和之新改译名尚多,不能一一列举。

(七)特别重要的一点,是 Taine 译作"泰纳",原是最初从英文中介绍过来之故。Tai 在法文中是重舌尖音,非轻舌尖音。且

Taine 在国内尚非大众皆知之人,译名更可改正为"丹纳"。

(八)法国名著译名:莫里哀的 *Ecloe des Femmes*,其中仅仅是一个普通人(非教师)教导一女子,预备造成自己理想中的人物,日后娶之为妻,如何能译作"妇人学堂"?我因剧中主旨是讽刺当时对女子的教育,故译作"女子教育"。若译作"妇人学堂"未免望文生义,文不对题(其实是题不对文)了。*Leo Femmes Savantes*,内容系讥刺说话装腔作势,冒充有学问的女子;译为"才女"与十七世纪法国社会比较恰当。"女博士"之"博士"二字太新,太近代化。

(九)意大利人名中如 Vinci,原有"文西""文琪""芬奇"数种译音同时并存,任择一种固无不可;但 Leonardo 之 le 明明读"雷",nar 读"那";今改 le 为"列",改"nar"为"纳",纯是英文音。Titien 译作"铁相"亦为数十年来美术界熟知,不宜改为完全陌生之"提善"。本书既以艺术为主题,更应照顾国内美术界读者习惯。Perugino 亦素来译作班鲁琴,且法文美术书常常将外国人名"法文化",Perugino 即写作"Pérugin"。

(十)本人译《艺术哲学》时除一般通用而且年代已久之译音外,凡比较生疏之专名均参照商务印书馆一九二四年出之《外国人名地名表》。该书既非一人执笔,并且数年后经过彻底修正,读音均根据 Century Encyclopedia 内之《专名读音表》,似乎比较的有系统,有原则,有标准。西方人对各国文字发音还是值得我们参考的。

翻译专名时,本人亦曾加以郑重考虑,且全部制成卡片,以期前后一致;但仍有挂漏及疏忽之处,承一一改正,甚为感谢;

但新改译音仍有绝大部分缺少说服力,不能使原译者接受,甚为抱歉!

总之,译名统一及整理工作,无法匆促从事,亦不能枝枝节节为之;最好仍由专门学术机构组织专门人才处理。

凡仍用原译音者,译者均有其不成熟之理由,恕不从头至尾一一罗列,幸请见谅。

(据手稿)

翻译书札

大半年功夫,时时刻刻想写封信给你谈谈翻译。无奈一本书上了手,简直寝食不安,有时连打中觉也在梦中推敲字句。这种神经质的脾气不但对身体不好,对工作也不好。最近收到来信,正好在我工作结束的当口,所以直到今天才作复。一本 *La Cousine Bette* 花了七个半月,算是改好誊好,但是还要等法国来信解答一些问题,文字也得作一次最后的润色。大概三十万字,前后总要八个月半。成绩只能说"清顺"二字,文体、风格,自己仍是不惬意。大家对我的夸奖,不是因为我的成绩好,而是因为一般的成绩太坏。这不是谦虚的客套,对你还用这一套吗?谈到翻译,我觉得最难应付的倒是原文中最简单最明白而最短的句子。例如 Elle est charmante=She is charming,读一二个月英法文的人都懂,可是译成中文,要传达原文的语气,使中文里也有同样的情调,气氛,在我简直办不到。而往往这一类的句子,对原文上下文极有关系,传达不出这一点,上下文的神气全走掉了,明明是一杯新龙井,清新隽永,译出来变了一杯淡而无味的清水。甚至要显出 she is charming 那种简单活泼的情调都不行。长句并非不困难,但难的不在于传神,而在于重心的

安排。长句中往往只有极短的一句 simple sentence，中间夹入三四个副句，而副句中又有 participle 的副句。在译文中统统拆了开来，往往宾主不分，轻重全失。为了保持原文的重心，有时不得不把副句抽出先放在头上，到末了再译那句短的正句。但也有一个弊病，即重复字往往太多。译单字的问题，其困难正如译短句。而且越简单越平常的字越译不好，例如 virtue, spiritual, moral, sentiment, noble, saint, humble，等等。另外是抽象的名词，在中文中无法成立，例如 la vraie grandeur d'âme=the genuine grandeur of soul 译成"心灵真正的伟大"，光是这一个短句似乎还行，可是放在上下文中间就不成，而非变成"真正伟大的心灵"不可。附带的一个困难是中文中同音字太多，倘使一句中有"这个"两字，隔一二字马上有"个别"二字，两个"个"的音不说念起来难听，就是眼睛看了也讨厌。因为中文是单音字，一句中所有的单字都在音量上占同等地位。不比外国文凡是 the, that，都是短促的音，法文的 ce, cet，更其短促。在一句中，article 与 noun 在音量上相差很多，因此宾主分明。一到中文便不然，这又是一个轻重不易安排的症结。

以上都是谈些琐碎的实际问题，现在再提一个原则性的基本问题：

白话文跟外国语文，在丰富、变化上面差得太远。文言在这一点上比白话就占便宜。周作人说过："倘用骈散错杂的文言译出，成绩可以较有把握：译文既顺眼，原文意义亦不距离过远"，这是极有见地的说法。文言有它的规律，有它的体制，任何人不能胡来，词汇也丰富。白话文却是刚刚从民间搬来的，一无规则，二无体制，

各人摸索各人的,结果就要乱搅。同时我们不能拿任何一种方言作为白话文的骨干。我们现在所用的,即是一种非南非北、亦南亦北的杂种语言。凡是南北语言中的特点统统要拿掉,所剩的仅仅是一些轮廓,只能达意,不能传情。故生动、灵秀、隽永等等,一概谈不上。方言中最 colloquial 的成分是方言的生命与灵魂,用在译文中,正好把原文的地方性完全抹煞,把外国人变了中国人岂不笑话!不用吧,那么(至少是对话)译文变得生气全无,一味的"新文艺腔"。创作文字犯这个毛病,有时也是因为作者不顾到读者,过于纯粹的方言要妨碍读者了解,于是文章就变成"普通话",而这普通话其实是一种人工的,artificial 之极的话。换言之,普通话者,乃是以北方话做底子,而把它 colloquial 的成分全部去掉的话。你想这种语言有什么文艺价值?不幸我们写的正是这一种语言。我觉得译文风格的搞不好,主要原因是我们的语言是"假"语言。

其次是民族的 mentality 相差太远。外文都是分析的,散文的,中文却是综合的,诗的。这两个不同的美学原则使双方的词汇不容易凑合。本来任何译文总是在"过与不及"两个极端中荡来荡去,而在中文为尤甚。

《泰德勒》一书,我只能读其三分之一,即英法文对照的部分。其余只有锺书、吴兴华二人能读。但他的理论大致还是不错的。有许多,在我没有读他的书以前都早已想到而坚信的。可见只要真正下过苦功的人,眼光都差不多。例如他说,凡是 idiom,倘不能在译文中找到相等的(equivalent)idiom,那么只能用平易简单的句子,把原文的意义说出来,因为照原文字面搬过来(这是中国译者

百分之九十九以上的人所用的办法），使译法变成 intolerable 是绝对不可以的。这就是我多年的主张。

但是我们在翻译的时候，通常总是胆子太小，迁就原文字面、原文句法的时候太多。要避免这些，第一要精读熟读原文，把原文的意义、神韵全部抓握住了，才能放大胆子。煦良有句话说得极中肯，他说：字典上的字等于化学符号，某个英文字，译成中文某字，等于水是 H_2O，我们在译文中要用的是水，而非 H_2O。

我并不是说原文的句法绝对可以不管，在最大限度内我们是要保持原文句法的，但无论如何，要教人觉得尽管句法新奇而仍不失为中文。这一点当然不是容易做得到的，而且要译者的 taste 极高，才有这种判断力。老舍在国内是唯一能用西洋长句而仍不失为中文的唯一的作家。我以上的主张不光是为传达原作的神韵，而是为创造中国语言，加多句法变化等等，必要在这一方面去试验。我一向认为这个工作尤其是翻译的人的工作。创作的人不能老打这种句法的主意，以致阻遏文思，变成"见其小而遗其大"；一味的只想着文法、句法、风格，决没有好的创作可能。

由此连带想到一点，即原文的风格，越到近代越要注重。像 Gide①之流，甚至再早一点像 Anatole France②之流，你不在原文的风格上体会，译文一定是像淡水一样。而风格的传达，除了句法以外，就没有别的方法可以传达。

关于翻译，谈是永远谈不完的。今天我只是拉七拉八的信口胡

① 纪德（André Gide，1869—1951），法国作家。一九四七年获诺贝尔文学奖。
② 法朗士（1844—1924），法国作家。一九二一年获诺贝尔文学奖。

扯一阵。你要译的书,待我到图书馆去找到了,读了再说。但在一九四八年出版的 British Literature between Two Wars 中也找不到这作家的名字。我的意思只要你认为好就不必问读者,巴金他们这一个丛书,根本即是以"不问读者"为原则的。要顾到这点,恐怕Jane Austen 的小说也不会有多少读者。我个人是认为 Austen 的作品太偏重家常琐屑,对国内读者也不一定有什么益处。以我们对 art 的眼光来说,也不一定如何了不起。西禾我这两天约他谈,还想当面与巴金一谈。因西禾此人不能负什么责任。

<div align="right">致宋奇*,一九五一年四月十五日</div>

巴尔扎克的几种译本,已从三联收回(不要他们的纸型,免多麻烦),全部交平明另排。《克利斯朵夫》因篇幅太多,私人出版商资力不够,故暂不动。《高老头》正在重改,改得体无完肤,与重译差不多。好些地方都译差了,把自己吓了一大跳。好些地方的文字佶屈聱牙,把自己看得头疼。至此为止,自己看了还不讨厌的(将来如何不得而知),只有《文明》与《欧也妮·葛朗台》。

<div align="right">致宋奇,一九五一年六月十二日夜</div>

这一响我忙得不可开交。La Cousine Bette 初版与 Eugénie Grandet 重版均在看校样,三天两头都有送来。而且每次校,还看出文字的毛病,大改特改(大概这一次的排字工友是很头疼的)。同时《高老

* 宋奇(1919—1996),现名宋淇,亦名宋悌芬,为老一辈戏剧家宋春舫之子,一直从事文学研究工作,曾任香港中文大学校长助理。

头》重译之后早已誊好，而在重读一遍时又要大改特改：几件工作并在一起，连看旁的书的时间都没有，晚上常常要弄到十二点。此种辛苦与紧张，可说生平仅有。结果仍是未能满意，真叫做"徒唤奈何"！我个人最无办法的，第一是对话——生长南方，根本不会说国语，更变不上北京话。现在大家用的文字上的口语都是南腔北调，到了翻译，更变得非驴非马，或是呆板得要死。原作的精神一点都传达不出。第二是动作的描写，因为我不善于这一套，总没法安排得语句流畅。长句的分拆固然不容易，但与原作的风格关系较小，能做到理路清楚，上下文章贯穿就能交代。我觉得你对我的第一二点困难差不多不成问题，至于第三点，只能尽量丢开原作句法。我举个例告诉你，使你可以大大的放胆。亚仑·坡的小说，句子不算不长。波特莱译本，的确精彩，可是长句句法全照法文，纯粹的法文（当然，波特莱的法文是极讲究的），决不迁就英文，他就是想尽方法，把原作意义曲曲折折的传达出来，绝对不在字面上或句子结构上费心。当然这种功夫其实比顾到原文句法更费心血，因为对原作意义一定要有百分之百的把握才行。你初动笔时恐怕困难极多，希望你勿灰心，慢慢的干下去，将来你的成绩一定超过我，因为你本来的文格句法就比我的灵活。麻烦的是十八世纪人士的谈话，与现代的中国话往往格调不合，顾了这个顾不了那个，要把原作神味与中文的流利漂亮结合，决不是一蹴即成的事。

　　　　　　致宋奇，一九五一年七月二十八日

　　来信批评《贝姨》各点，我自己亦感觉到，但你提出的"骚动"，西禾说是北方话，可见是南北方都有的名词。译文纯用北方

话,在生长南方的译者绝对办不到。而且以北方读者为唯一对象也失之太偏。两湖、云、贵、四川及西北所用语言,并非完全北方话,倘用太土的北京话也看不懂。即如老舍过去写作,也未用极土的辞藻。我认为要求内容生动,非杂糅各地方言(当然不能太土)不可,问题在于如何调和,使风格不致破坏,斯为大难耳。原文用字极广,俗语成语多至不可胜计,但光译其意思,则势必毫无生命;而要用到俗语土语以求肖似书中人物身份及口吻,则我们南人总不免立即想到南方话。你说我请教过许多人倒也未必。上年买了一部国语辞典(有五千余面,八册,系抗战时北平编印),得益不少。又聪儿回来后,在对话上帮我纠正了一些不三不四的地方。他在云大与北京同学相处多,青年人吸收得快,居然知道不少。可惜他健忘,回来后无机会应用,已忘掉不少。又原文是十九世纪的风格,巴氏又不甚修饰文字,滥调俗套在所不免,译文已比原作减少许多。遇到此种情形,有时就用旧小说套语。固然文字随各人气质而异,但译古典作品,译者个人成分往往并不会十分多,事实上不允许你多。将来你动手后亦可知道。煦良要我劝你在动手 *Emma* 之前,先弄几个短篇作试笔,不知你以为如何?我想若要这样做,不妨挑近代的、十九世纪的、十八世纪的各一短篇做试验。

再提一提风格问题。

我回头看看过去的译文,自问最能传神的是罗曼·罗兰,第一是同时代,第二是个人气质相近。至于《文明》,当时下过苦功(现在看看,又得重改了),自问对原作各篇不同的气息还能传达。即如巴尔扎克,《高老头》、《贝姨》与《欧也妮》三书也各各不同。鄙见以为凡作家如巴尔扎克,如左拉,如狄更斯,译文第一求其清楚通

顺，因原文冗长迂缓，常令人如入迷宫。我的译文的确比原作容易读，这一点可说做到了与外国译本一样：即原本比译本难读（吾国译文适为相反）。如福禄贝尔，如梅里美，如莫泊桑，甚至如都德，如法朗士，都要特别注意风格。我的经验，译巴尔扎克虽不注意原作风格，结果仍与巴尔扎克面目相去不远。只要笔锋常带情感，文章有气势，就可说尽了一大半巴氏的文体能事。我的最失败处（也许是中国译者最难成功的一点，因两种文字语汇相差太远），仍在对话上面。

你译十八世纪作品，杨绛的《小癞子》颇可作为参考（杨绛自称还嫌译得太死）。她对某些南方话及旧小说词汇亦不避免，但问如何安排耳。此乃译者的 taste 问题。

像你这样对原作下过苦功之后，我劝你第一要放大胆子，尽量放大胆子；只问效果，不拘形式。原文风格之保持，决非句法结构之抄袭（当然原文多用长句的，译文不能拆得太短；太短了要像二十世纪的文章）。有些形容词决不能信赖字典，一定要自己抓住意义之后另找。处处假定你是原作者，用中文写作，则某种意义当用何种字汇。以此为原作，我敢保险译文必有百分之七十以上的成功。……

<div style="text-align:right">致宋奇，一九五一年十月九日</div>

《欧也妮·葛朗台》还是第二年在牯岭译完的，一九四九年上海印过一版，此次稍有润色。英文译本我早有，译文亦未见出色。总之翻译在无论何国都不易有成绩。甚至译错的地方也不少。例如《克利斯朵夫》的英译本（现代丛书一大本）在四十余面中已有二三

个大错。我现译的《邦斯舅舅》英译本(人人丛书本)一百五十余面中已发现六七个大错。至于我自己错多少,也不敢说了。《克利斯朵夫》原译,已发觉有几处文法错误。至于行文欠妥之处,比《高老头》有过之无不及,故改削费时,近乎重译。……

<div align="right">致宋奇,一九五一年十二月五日</div>

最近杨必译的一本 Maria Edgeworth[①]：*Rack-rent*(译名《剥削世家》——是锺书定的)由我交给平明,性质与《小癞子》相仿,为自叙体小说。分量也只有四万余字。我已和巴金谈妥,此书初版时将《小癞子》重印。届时当寄奉。平明初办时,巴金约西禾合编一个丛书,叫做"文学译林",条件很严。至今只收了杨绛姊妹各一本,余下的是我的巴尔扎克与《克利斯朵夫》。健吾老早想挤进去(他还是平明股东之一),也被婉拒了。前年我鼓励你译书,即为此丛书。杨必译的《剥削世家》初稿被锺书夫妇评为不忠实,太自由,故从头再译了一遍,又经他们夫妇校阅,最后我又把译文略为润色。现在成绩不下于《小癞子》。杨必现在由我鼓励,正动手萨克雷的 *Vanity Fair*,仍由我不时看看译稿,提提意见。杨必文笔很活,但翻译究竟是另外一套功夫,也得替她搞点才行。普通总犯两个毛病：不是流利而失之于太自由(即不忠实),即是忠实而文章没有气。倘使上一句跟下一句气息不贯,则每节即无气息可言,通篇就变了一杯清水。译文本身既无风格,当然谈不到传达原作的风格。真正要和原作铢两悉称,可以说是无法兑现的理想。我只能做

① 埃奇沃思 (Maria Edgeworth, 1767—1849),英裔爱尔兰女作家。

到尽量的近似。"过"与"不及"是随时随地都可能有的毛病。这也不光是个人的能力、才学、气质、性情的问题,也是中外思想方式基本的不同问题。譬如《红楼梦》第一回极有神话气息及mysticism,在精神上与罗曼·罗兰某些文字相同,但表现方法完全不同。你尽可以领会,却没法使人懂得罗曼·罗兰的mysticism像懂《红楼梦》第一回的那种mysticism一样清楚。因为用的典故与image很有出入,寄兴的目标虽同,而寄兴的手段不同。最难讨好的便是此等地方。时下译作求能文通字顺已百不得一,欲求有风格(不管与原文的风格合不合)可说是千万不得一;至于与原文风格肖似到合乎艺术条件的根本没有。一般的译文,除开生硬、不通的大毛病以外,还有一个最大的特点(即最大的缺点)是句句断、节节断。连形象都不完整,如何叫人欣赏原作?你说的莎士比亚十四行诗集倘如一杯清水,则根本就不是莎士比亚的十四行诗。没有诗意的东西,在任何文字内都不能称为诗。非诗人决不能译诗,非与原诗人气质相近者,根本不能译那个诗人的作品。

致宋奇,一九五三年二月七日

我最后一本《克利斯朵夫》前天重译完,还得从头(即第四册)再改一遍(预计二月底三月初完工)。此书一共花了一年多功夫。我自己还保存着初译本(全新的)三部,特别精装的一部,我预备除留一部作样本外,其余的一并烧毁。你楼上也存有一部,我也想销毁,但既然送了你,事先还须征求你同意。原译之错,使我不敢再在几个好朋友眼里留这个污点。请来信"批准"为幸!这一年来从头至尾只零零星星有点儿休息,工作之忙之紧张,可说平生

未有。加以聪儿学琴也要我花很多心,排节目,找参考材料,对 interpretation 提意见(他一九五三年一共出场十四次)。除重译《克利斯朵夫》外,同时做校对工作,而校对时又须改文章,挑旧字(不光是坏字。故印刷所被我搞得头疼之极!),初二三四校,连梅馥也跟着做书记生,常常整个星期日都没歇。这一下我需要透一口气了。但第三、四册的校对工作仍须继续。至此为止,每部稿子,从发排到装订,没有一件事不是我亲自经手的。印封面时(封面的设计当然归我负责)还得跑印刷所看颜色,一忽儿嫌太深,一忽儿嫌太浅,同工友们商量。

以后想先译两本梅里美的(《嘉尔曼》与《高龙巴》)换换口味,再回到巴尔扎克。而下一册巴尔扎克究竟译哪一本迄未决定,心里很急。因为我藏的原文巴尔扎克只是零零星星的,法国买不到全集本(尤其是最好的全集本),所以去年春天我曾想托你到日本的旧书铺去找。再加寄巴黎的书款如此不易,更令人头疼。

最近我改变方针,觉得为了翻译,仍需熟读旧小说,尤其是《红楼梦》。以文笔的灵活,叙事的细腻,心理的分析,镜头的变化而论,我认为在中国长篇中堪称第一。我们翻译时句法太呆,非多多学习前人不可(过去三年我多学老舍)。……

<p style="text-align:right">致宋奇,一九五三年二月七日</p>

来信提到十九世纪文学作品,我亦有同感。但十七八世纪的东西也未始没有很大的毛病。我越来越觉得中国人的审美观念与西洋人的出入很大,无论读哪个时代的西洋作品,总有一部分内容格格不入。至于国内介绍的轻重问题,我认为还不及介绍的拆烂污问题

严重。试问,即以十九世纪而论,有哪几部大作可以让人读得下去的?不懂原文的人连意义都还弄不清,谈什么欣赏!至于罗曼·罗兰那一套新浪漫气息,我早已头疼。此次重译,大半是为了吃饭,不是为了爱好。流弊当然很大,一般青年动辄以大而无当的辞藻宣说人生观等等,便是受这种影响。我自己的文字风格,也曾大大的中毒,直到办《新语》才给廓清。司汤达,我还是二十年前念过几本,似乎没有多大缘分。人民文学出版社也提议要我译《红与黑》,一时不想接受。且待有空重读原作后再说。梅里美的《高龙巴》,我即认为远不及《嘉尔曼》,太像侦探小说,plot太巧,穿插的罗曼史也cheap。不知你读后有无此种感觉?叶君健译《嘉尔曼》,据锺书来信说:"叶译句法必须生铁打成之肺将打气筒灌满臭气,或可一口气念一句耳。"

<p style="text-align:center">致宋奇,一九五三年十一月九日</p>

杨绛译的《吉尔·布拉斯》(*Gil Blas*——一部分载《译文》),你能与原作对了几页,觉得语气轻重与拆句方法仍多可商榷处。足见水平以上的好译文,在对原作的interpretation方面始终存在"见仁见智"的问题。译者的个性、风格,作用太大了。闻杨译经锺书参加意见极多,唯锺书"语语求其破俗",亦未免矫枉过正。

《夏倍上校》阅后请示尊见。我自己译此书花的时间最久,倒不是原作特别难,而是自己笔下特别枯索呆滞。我的文字素来缺少生动活泼,故越看越无味;不知你们读的人有何感觉。我很怕译的巴尔扎克流于公式刻板的语句。

<p style="text-align:center">致宋奇,一九五四年四月二十六日</p>

最近正翻译服尔德的 *Candide*，将与 *Ingénu* 合成一本（译作《老实人》——附《天真汉》），交人民文学社出。此书文笔简洁古朴，我犹豫了半年不敢动手。现在试试看，恐怕我拖泥带水的笔调还是译不好的。巴尔扎克几部都移给"人文"去了，因楼适夷在那边当副社长兼副总编辑，跟我说了二年多，不好意思推却故人情意。服尔德译完后，仍要续译巴尔扎克。下一册是 *Ursule Mirouet*，再下一册是 *César Birotteau*，（这一本真是好书，几年来一直不敢碰，因里头涉及十九世纪法国的破产法及破产程序，连留法研究法律有成绩的老同学也弄不甚清，明年动手以前，要好好下一番功夫呢！）大概以后每年至少要译一部巴尔扎克，"人文"决定合起来冠以"巴尔扎克选集"的总名，种数不拘，由我定。我想把顶好的译过来，大概在十余种。译巴尔扎克同时，也许插一二别的作家的——也不会多，除了服尔德，恐怕莫泊桑还能胜任——也让我精神上调剂调剂，松一口气。老是巴尔扎克也太紧张了。最近看了莫泊桑两个长篇，觉得不对劲，而且也不合时代需要。布尔乔亚那套谈情说爱的玩艺儿看来不但怪腻的，简直有些讨厌。将来还是译他的短篇，可恨我也没有他的全集，挑选起来不方便。

<p style="text-align:right">致宋奇，一九五四年七月八日夜</p>

讲到一般的翻译问题，我愈来愈感觉到译者的文学天赋比什么都重要。这天赋包括很多，taste、sense 等等都在内。而这些大半是"非学而能"的。所谓"了解"，其实也是天生的，后天只能加以发掘与培养。翻译极像音乐的 interpretation，胸中没有 Schumann 的气息，无论如何弹不好 Schumann。朋友中很多谈起来头头是道，

下笔却无一是处,细拣他们的毛病,无非是了解歪曲,sense 不健全,taste 不高明。

时下的译者十分之九点九是十弃行①,学书不成,学剑不成,无路可走才走上了翻译的路。本身原没有文艺的素质、素养;对内容只懂些皮毛,对文字只懂得表面,between lines 的全摸不到。这不但国内为然,世界各国都是如此。单以克利斯朵夫与巴尔扎克,与服尔德(Candide)几种英译本而论,差的地方简直令人出惊,态度之马虎亦是出人意外。

我在五月中写了一篇对"文学翻译工作"的意见书,长一万五千余言,给楼适夷,向今年八月份全国文学翻译工作会议的筹备会提出。里面我把上述的问题都分析得很详尽,另外也谈了许多问题。据报告:周扬见了这意见书,把他原定七月中交人文社出版的修订本 Anna Kalerina,又抽下来,说"还要仔细校过"。

平时谈翻译似乎最有目光的煦良,上月拿了几十页他译的 Moby Dick 来,不料与原文一对之下,错得叫人奇怪,单看译文也怪得厉害。例如"methodically knocked off hat"译作"慢条斯理的……","sleepy smoke"译作"睡意的炊烟"。还有许多绝对不能作 adj. 用的中文,都作了 adj.。所以谈理论与实际动手完全是两回事。否则批评家也可成为大创作家了。

此外,Moby Dick 是本讲捕鲸的小说,一个没海洋生活经验的人如何敢着手这种书?可是国内的译本全是这种作风,不管题材熟悉不熟悉,拉起来就搞,怎么会搞得好?从前鲁迅译日本人某氏的

① 十弃行,是南方话,含有贬义,意思是指无用的、无益的人。

《美术史潮》,鲁迅本人从没见过一件西洋美术原作而译(原作亦极偏,姑不论),比纸上谈兵更要不得。鲁迅尚且如此,余子自不足怪矣!

近来还有人间接托我的熟朋友来问我翻译的事,有的还拿些样品来要我看。单看译文,有时还通顺;一对原文,毛病就多了。原来一般人的粗心大意,远出我们想象之外,甚至主句副句亦都弄不清的,也在译书!或者是想借此弄几个钱,或者想"脱离原岗位",改行靠此吃饭!

赵少侯前年评我译的《高老头》,照他的批评文字看,似乎法文还不坏,中文也很通;不过字里行间,看得出人是很笨的。去年他译了一本四万余字的现代小说,叫做《海的沉默》,不但从头至尾错得可以,而且许许多多篇幅,他根本没懂。甚至有"一个门"、"喝我早晨一杯奶"这一类的怪句子。人真是"禁不起考验",拆穿西洋镜,都是幼稚园里拖鼻涕的小娃娃。至于另有一等,专以冷门唬人而骨子里一无所有的,目前也渐渐的显了原形(显了原形也不相干,译的书照样印出来!),最显著的是罗念孙。关于他的卑鄙勾当,简直写下来也叫人害臊。卞之琳还吃了他的亏呢。

还有一件事,我久已想和你说。就是像你现在这样的过 dilettenti 的生活,我觉得太自暴自弃。你老是胆小,不敢动手,这是不对的。你是知道天高地厚的人,即便目前经验不足,至少练习一个时期之后会有成绩的。身体不好也不成为理由。一天只弄五百字,一月也有一万多字。二年之中也可弄出一部二十余万字的书来。你这样糟蹋自己,走上你老太爷的旧路,我认为大不应该。不知你除了胆小以外,还有别的理由没有?

我素来认为,一件事要做得好,必须有"不计成败,不问效果"的精神;而这个条件你是有的。你也不等着卖稿子来过活,也不等着出书来成名,埋头苦干它几年,必有成绩可见!朋友,你能考虑我的话吗?

<p align="right">致宋奇,一九五四年十月十日</p>

这几日开始看服尔德的作品,他的故事性不强,全靠文章内若有若无的讽喻。我看了真是栗栗危惧,觉得没能力表达出来。那种风格最好要必姨、钱伯母①那一套。我的文字太死板,太"实",不够俏皮,不够轻灵。

<p align="right">致傅聪,一九五四年二月十日</p>

近来又翻出老舍的《四世同堂》看看,发觉文字的毛病很多,不但修辞不好,上下文语气不接的地方也很多。还有是硬拉硬扯,啰哩啰嗦,装腔作势。前几年我很佩服他的文章,现在竟发现他毛病百出。可见我不但对自己的译文不满,对别人的创作也不满了。翻老舍的小说出来,原意是想学习,结果找不到什么可学的东西。

<p align="right">致傅聪,一九五四年九月二十八日夜</p>

最近西禾译了一篇罗曼·罗兰写的童年回忆,拿来要我校阅,从头至尾花了大半日功夫,把五千字的译文用红笔画出问题,又花了三小时和他当面说明。他原来文字修养很好,但译的经验太少,

① 必姨即杨必,英国萨克雷名著《名利场》的译者。钱伯母即钱锺书夫人杨绛,杨必之姐。

根本体会不到原作的风格、节奏。原文中的短句子，和一个一个的形容词，都译成长句，拼在一起，那就走了样，失了原文的神韵。而且用字不恰当的地方，几乎每行都有。毛病就是他功夫用得不够；没吃足苦头决不能有好成绩！

<div style="text-align:right">致傅聪，一九五四年十一月十七日午</div>

说到"不完整"，我对自己的翻译也有这样的自我批评。无论译哪一本书，总觉得不能从头至尾都好；可见任何艺术最难的是"完整"！你提到 perfection [完美]，其实 perfection 根本不存在的，整个人生、世界、宇宙，都谈不上 perfection。要就是存在于哲学家的理想和政治家的理想之中。我们一辈子的追求，有史以来多少世代的人的追求，无非是 perfection，但永远是追求不到的，因为人的理想、幻想，永无止境，所以 perfection 像水中月、镜中花，始终可望而不可及。但能在某一个阶段求得总体的"完整"或是比较的"完整"，已经很不差了。

<div style="text-align:right">致傅聪，一九五五年三月二十日上午</div>

"After reading that, I found my conviction that Handel's music, specially his *oratorio* is the nearest to the Greek spirit in music 更加强了。His optimism, his radiant poetry, which is as simple as one can imagine but never vulgar, his directness and frankness, his pride, his majesty and his almost physical ecstasy. I think that is why when an English chorus sings '*Hallelujah*' they suddenly become so wild, taking off completely their usual English inhibi-

tion, because at that moment they experience something really thrilling, something like ecstasy…"

"读了丹纳的文章,我更相信过去的看法不错:韩德尔的音乐,尤其神剧,是音乐中最接近希腊精神的东西。他有那种乐天的倾向、豪华的诗意,同时亦极尽朴素,而且从来不流于庸俗,他表现率直、坦白,又高傲又堂皇,差不多在生理上到达一种狂喜与忘我的境界。也许就因为此,英国合唱队唱 Hallelujah [哈利路亚]①的时候,会突然变得豪放,把平时那种英国人的抑制完全摆脱干净,因为他们那时有一种真正激动心弦,类似出神的感觉。"

为了帮助你的中文,我把你信中一段英文代你用中文写出。你看看是否与你原意有距离。ecstasy [狂喜与忘我境界] 一字含义不一,我不能老是用"出神"两字来翻译。像这样不打草稿随手翻译,在我还是破题第一遭。

<p style="text-align:right">致傅聪,一九六一年八月一日</p>

"感慨"在英文中如何说,必姨来信说明如下:

"有时就是 (deeply) affected, (deeply) moved [(深受)影响、(深受)感动];有时是 (He is) affected with painful recollections [(他)因痛苦的往事而有所感触];the music [音乐] (或诗或文) calls forth painful memories [引人追思、缅怀痛苦的往事] 或 stirs up painful (or mournful, melancholy) memories [激起对痛苦(忧伤、伤感)往事的追思]。如嫌 painful [痛苦] 太重,就说

① 希伯来文,原意为"赞美上帝之歌"。

那音乐 starts a train of melancholy (sorrowful, mournful, sad) thoughts [引起连串忧思（忧伤、哀伤、悲哀）的追思]。对人生的慨叹有时不用 memory, recollection [回忆、追思]，就用 reflection [沉思、反思]，形容词还是那几个，e.g. His letter is full of sad reflections on life [他的来信充满对人生的慨叹]。"

据我的看法，"感慨"、"慨叹"纯是描写中国人特殊的一种心理状态，与西洋人的 recollection [追思] 固大大不同，即与 reflection [沉思、反思] 亦有出入，故难在外文中找到恰当的 equivalent [对等字眼]。英文的 recollection 太肯定，太"有所指"；reflection 又嫌太笼统，此字本义是反应、反映。我们的感慨只是一种怅惘、苍茫的情绪，说 sad [悲伤] 也不一定 sad，或者未免过分一些；毋宁是带一种哲学意味的 mood [情绪]，就是说感慨本质上是一种情绪，但有思想的成分。

<p style="text-align:right">致傅聪，一九六一年九月二日中午</p>

我的工作愈来愈吃力。初译稿每天译千字上下，第二次修改（初稿誊清后），一天也只能改三千余字，几等重译。而改来改去还是不满意（线条太硬，棱角凸出，色彩太单调等等）。改稿誊清后（即第三稿）还得改一次。等到书印出了，看看仍有不少毛病。这些情形大致和你对待灌唱片差不多。可是我已到了日暮途穷的阶段，能力只有衰退，不可能再进步；不比你尽管对自己不满，始终在提高。想到这点，我真艳羡你不置。近来我情绪不高，大概与我对工作不满有关。前五年译的书正在陆续出版。不久即寄《都尔的本堂神甫》《比哀兰德》。还有《赛查·皮罗多盛衰记》，约四五月出版。

此书于一九五八年春天完成,偏偏最后出世。

<p style="text-align:center">致傅聪,一九六三年三月十七日</p>

巴尔扎克的长篇小说《幻灭》(*Lost Illusions*)三部曲,从一九六一年起动手,最近才译完初稿。第一、二部已改过,第三部还要改,便是第一、二部也得再修饰一遍,预计改完誊清总在明年四五月间。总共五十万字,前前后后要花到我三年半时间。文学研究所有意把《高老头》收入"文学名著丛书",要重排一遍,所以这几天我又在从头至尾修改,也得花一二十天。翻译工作要做得好,必须一改再改三改四改。《高老头》还是在抗战期译的,一九五二年已重译一过,这次是第三次大修改了。此外也得写一篇序。第二次战后,法国学术界对巴尔扎克的研究大有发展,那种热情和渊博(erudition)令人钦佩不置。

<p style="text-align:center">致傅聪,一九六三年九月一日</p>

这一年多开始做了些研究巴尔扎克的工作,发现从一九四○年以后,尤其在战后,法国人在这方面着实有贡献。几十年来一共出版了四千多种关于巴尔扎克的传记、书评、作品研究;其中绝大多数是法国人的著作。

<p style="text-align:center">致傅聪,一九六三年十二月十一日</p>

近来除日课外,每天抓紧时间看一些书。国外研究巴尔扎克的有分量的书,二次战前战后出了不少,只嫌没时间,来不及补课。好些研究虽不以马列主义自命,实际做的就是马列主义工作:比如

搜罗十九世纪前五十年的报刊著作、回忆录,去跟《人间喜剧》中写的政治、经济、法律、文化对证,看看巴尔扎克的现实主义究竟有多少真实性。好些书店重印巴尔扎克的作品,或全集,或零本,都请专家做详尽的考据注释。老实说,从最近一年起,我才开始从翻译巴尔扎克,进一步做了些研究,不过仅仅开了头,五年十年以后是否做得出一些成绩来也不敢说。

<p align="right">致傅聪,一九六四年一月十二日</p>

近几月老是研究巴尔扎克,他的一部分哲学味特别浓的小说,在西方公认为极重要,我却花了很大的劲才勉强读完,也花了很大的耐性读了几部研究这些作品的论著。总觉得神秘气息玄学气息不容易接受,至多是了解而已,谈不上欣赏和共鸣。中国人不是不讲形而上学,但不像西方人抽象,而往往用诗化的意境把形而上学的理论说得很空灵,真正的意义固然不易捉摸,却不至于像西方形而上学那么枯燥,也没那种刻舟求剑的宗教味儿叫人厌烦。西方人对万有的本原,无论如何要归结到一个神,所谓 God〔神,上帝〕,似乎除了 God,不能解释宇宙,不能说明人生,所以非肯定一个造物主不可。好在谁也提不出证明 God 是没有的,只好由他们去说;可是他们的正面论证也牵强得很,没有说服力。他们首先肯定人生必有意义,灵魂必然不死,从此推论下去,就归纳出一个有计划有意志的神!可是为什么人生必有意义呢?灵魂必然不死呢?他们认为这是不辩自明之理,我认为欧洲人比我们更骄傲,更狂妄,更 ambitious〔野心勃勃〕,把人这个生物看做天下第一,所以千方百计要造出一套哲学和形而上学来,证明这个"人为万物之灵"的看

法,仿佛我们真是负有神的使命,执行神的意志一般。在我个人看来,这都是 vanity［虚荣心］作祟。东方的哲学家玄学家要比他们谦虚得多。除了程朱一派理学家 dogmatic［武断］很厉害之外,别人就是讲什么阴阳太极,也不像西方人讲 God 那么绝对,凿凿有据,咄咄逼人,也许骨子里我们多少是怀疑派,接受不了太强的 insist［坚持］,太过分的 certainty［肯定］。

<p align="right">致傅聪,一九六四年四月十二日</p>

读者也常对我说,要买我译的书买不到,现在市面上我译的书,已一本都没有了。这样下去,我在广大读者面前只是一个空头译者。此情况极严重,因不限于我个人的翻译,望大力向文化部中宣部提,要改变北京新华总店的观点及作风,你们节约纸张的方针,似乎也当分别书的品质而定,不能一视同仁,什么书都打同样的折扣。不知你意如何?《克利斯朵夫》何时可印?

重版书必须由出版社主动,不能听新华支配。你们搞世界名著选题,搞了出来,一霎眼市面上就没有了,究竟选题的任务是不是只限于初版时跟读者见面十天半个月呢?这个根本问题值得出版社考虑。

创作的情形也差不多。老舍的作品早已脱销。周立波的《暴风骤雨》,康濯的《春种秋收》,都是如此。

出版事业是不是要讲"积累"呢?不论是创作是翻译,能有一些质量好的作品,是人民的最宝贵的财产,为什么不让人民经常接触到,而往往一脱销就是一年甚至一年以上?我觉得发行机构片面重视新版书,忽视重版书,固然是个大问题;但出版社本身恐怕也

有相当责任。你们内部是否也有这个感觉?

我觉得出版、印刷、发行三大环节都存在很多不合理现象,很想写篇文章,但实际例子太少;问有关方面要材料,时隔一个半月,催了四次,还是拿不到。打算下届政协举行视察时,就去书店、出版社、印刷所实地看一看,才能水落石出。

新译的巴尔扎克——《赛查·皮罗多盛衰记》——初译稿才完成,约再需三个多月修改,交稿期当在四月底五月初,但望中间不要有太多的社会活动打扰,否则还是不能如期完成。此稿完后,当预备下一部的巴尔扎克,预备工作也需两个月左右,然后替你们动手丹纳的《艺术哲学》,这是去年任叔先生来沪面约的。

<div style="text-align:right">致楼适夷*,一九五七年一月二十五日夜</div>

至尊处所提译名统一问题,除"流行广泛、历有年数"之译名一律遵命改正以外,其余在发音观点上难以附和者仍保持原译。兹另附《关于译名统一之意见》三纸,一则说明管见,二则借供参考。此事有关学术与原则性,幸恕坚持。

原作者 Taine 必须译作"丹纳"一点,尤乞特予注意。据本人所知,通晓汉文之法国学者近年收集中译之法国名著不遗余力,总不能使彼等以为中国人连 Taine 一字之读音尚犯错误而即贸贸然译 Taine 之著作。

编辑部所改动之译文若干处,似欠斟酌,如:

* 楼适夷(1905—2001),原名楼锡春,浙江余姚人。新中国成立后曾任人民文学出版社副社长兼副总编辑。

(一)"一发不可收拾"改为"益发……"不仅不合成语,且意义亦有出入。

(二)改"亦然如此"为"也是如此"徒使译文单调。文艺翻译与创作恐皆难以"标准语法"相绳;且"亦然如此"今日尚不失为口语。

(三)原文"...avec la douceur triste du cloître ou le rayonnement de l'extase"原译"带着(上文是说画面上人物的表情)温柔抑郁的修院气息或出神入定的光彩",今改作"出神入定的光景"。rayonnement译作"光景"已觉离奇,"带着……出神入定的光景"一语是否通顺尤成问题。"光彩"二字即欲改动亦只能改作"光辉"。中世纪笃信宗教之士,面上有某种"光彩"或"光辉",方是原作真意所在。

倘编辑部认为译文有问题,尽可逐条另纸批明,与译者商榷,再由双方觅得一妥善之译法;不必在原稿上立时批改。否则译者校对时略一疏忽,如"光景"一类之文句,一字出入即犯大错!

曾忆一九五八至一九五九年间专诚向尊处提出本书专名(除人名、书名、雕塑、绘画题目外,尚有大量地名)数在三千以上,为便利读者计排版时应加专名号,当时亦荷同意。今一律不用,殊为遗憾。关于翻译书之专名号,十年来向各方专家征询意见,认为不宜废去者几达百分之百。最后一次与叶圣陶先生面谈(一九五七年六月),圣老亦认为翻译作品必须用专名号。此次本人校阅时即因专名多而无专名号深觉费力,以己度人,读者之不便势必数倍于原译者。此系有关全面翻译书之问题,值得尊处为群众利益加以考虑!

致人民文学出版社社长,一九六一年四月二十二日

……*René* 与 *Atala* 均系二十一二岁时喜读，归国后逐渐对浪漫派厌倦，原著久已不翼而飞，无从校阅，尚望惠寄。唯鄙人精力日衰，除日课外尚有其他代人校订工作，只能排在星期日为之，而友朋见访又多打扰，尊稿必须相当时日方能细读，尚盼宽假为幸。

鄙人对自己译文从未满意，苦闷之处亦复与先生同感。传神云云，谈何容易！年岁经验愈增，对原作体会愈深，而传神愈感不足。领悟为一事，用中文表达又为一事。况东方人与西方人之思想方式有基本分歧，我人重综合，重归纳，重暗示，重含蓄；西方人则重分析，细微曲折，挖掘唯恐不尽，描写唯恐不周；此两种 mentalité 殊难彼此融洽交流。同为 métaphore，一经翻译，意义即已晦涩，遑论情趣。不若西欧文字彼此同源，比喻典故大半一致。且我国语体文历史尚浅，句法词汇远不如有二三千年传统之文言；一切皆待文艺工作者长期摸索。愚对译事看法实甚简单：重神似不重形似；译文必须为纯粹之中文，无生硬拗口之病；又须能朗朗上口，求音节和谐，至节奏与 tempo，当然以原作为依归。尊札所称"傅译"，似可成为一宗一派，愧不敢当。以行文流畅，用字丰富，色彩变化而论，自问与预定目标相距尚远。

先生以九阅月之精力抄录拙译，毅力固可佩，鄙人闻之，徒增愧恧。唯抄录校对之余，恐谬误之处必有发现，倘蒙见示，以便反省，无任感激。数年来不独脑力衰退，视神经亦感疲劳过度，往往眼花流泪，译事进度愈慢，而返工愈多；诚所谓眼界愈高，手段愈绌，永远跟不上耳。

至于试译作为练习，鄙意最好选个人最喜欢之中短篇着手。一则气质相投，容易有驾轻就熟之感；二则既深爱好，领悟自可深入

一层；中短篇篇幅不多，可于短时期内结束，为衡量成绩亦有方便。事先熟读原著，不厌求详，尤为要著。任何作品，不精读四五遍决不动笔，是为译事基本法门。第一要求将原作（连同思想，感情，气氛，情调等等）化为我有，方能谈到迻译。平日除钻研外文外，中文亦不可忽视，旧小说不可不多读，充实词汇，熟悉吾国固有句法及行文习惯。鄙人于此，常感用力不够。总之译事虽近舌人，要以艺术修养为根本：无敏感之心灵，无热烈之同情，无适当之鉴赏能力，无相当之社会经验，无充分之常识（即所谓杂学），势难彻底理解原作，即或理解，亦未必能深切领悟。倘能将英译本与法文原作对读，亦可获益不少。纵英译不尽忠实，于译文原则亦能有所借鉴，增加自信。拙译服尔德，不知曾否对校？原文修辞造句最讲究，译者当时亦煞费苦心，或可对足下略有帮助。

致罗新璋*，一九六三年一月六日

八月七日寄上《幻灭》三部曲译稿，谅在审阅中。

两阅月来一再考虑，甚难选出适合目前国内读者需要之巴尔扎克其他作品；故拟暂停翻译小说，先译一部巴尔扎克传记。唯传记仅有二种：英法文各一。法文本（André Billy 著，一九四七版）太详，英文本（H.J. Hunt 著，一九五七版）太略，仔细斟酌之下，拟采用法文本（原作约三十余万字）而加以节略。因原作大量征引巴尔扎克书简，对国内读书界言，未免过于琐碎，似以适当删节为宜。且原著叙述方式，又假定读者对巴尔扎克生平已有相当认识，不少段

* 罗新璋，中国社会科学院外国文学研究所研究员，翻译家。

落皆凭空着笔,而一般读者则有茫无头绪之感。此等场合,又需译者适当补充,或加详细注解。换言之,译者翻译时需要有相当自由,不知出版社方面是否认为妥善可行?

法国近二十年来有关巴尔扎克之专题论著已有两千种以上,其中权威作品亦复不少,例如:《巴尔扎克之政治思想与社会思想》(Guyon 著,一九四七),《人间喜剧中的经济与社会现实性》(Donnard 著,一九六一),《巴尔扎克之艺术观》(Laubriet 著,一九六一),均为极有价值之文献。唯皆篇幅浩繁,每种在五六百面以上。鄙人拟译完传记后,将来逐部加以节译,连同传记一律作为内部资料,供国内专门研究文艺之人参考。不知社方是否赞同?

<div style="text-align:right">致郑效洵*,一九六四年十月九日</div>

《人间喜剧》共包括九十四个长篇;已译十五种(《夏倍上校》包括三个短篇,《都尔的本堂神甫》两个,《幻灭》为三个中长篇合成,故十本实际是十五种)。虽不能囊括作者全部精华,但比较适合吾国读者的巴尔扎克的最优秀作品,可谓遗漏无多。法国一般文艺爱好者所熟悉之巴尔扎克小说,甚少超出此项范围。以巴尔扎克所代表的十九世纪法国现实主义文学而论,已译十五种对吾国读者亦已足够,不妨暂告段落;即欲补充,为数亦不多,且更宜从长考虑,不急急于连续不断的介绍。

固然,巴尔扎克尚有不少为西方学术界公认之重要著作,或宣扬神秘主义,超凡入定之灵学(如《路易·朗倍》),既与吾国民族

* 郑效洵(1907—2000),时任人民文学出版社副总编辑。

性格格不入，更与社会主义抵触，在资本主义国家亦只有极少数专门学者加以注意，国内欲作巴尔扎克专题研究之人尽可阅读原文，不劳翻译；或虽带有暴露性质，但传奇（romanesque）气息特浓而偏于黑幕小说一流（如《十三人党》《交际花荣枯记》）；或宗教意味极重而以宣传旧社会的伦理观念、改良主义、人道主义为基调（如《乡村教士》《乡下医生》）；或艺术价值极高，开近代心理分析派之先河，但内容专谈恋爱，着重于男女之间极细微的心理变化（如《幽谷百合》《彼阿特利克斯》）；或写自溺狂而以专门学科为题材，过于枯燥（如《炼丹记》[1] [*A la recherche de l'Absolu*] 之写化学实验，《刚巴拉》之写音乐创作），诸如此类之名著，对吾国现代读者不仅无益，抑且甚难理解。

[1] 有人译为《绝对的追求》，实为大谬，且不可解。Absolu 在此是指一种万能的化学物质，相当于吾国古代方士炼丹之"丹"，亦相当于现代之原子能，追求此种物质即等于"炼丹"。故译名应改为《炼丹记》。

以上所云，虽不敢自命为正确无误，但确系根据作品内容，以吾国民族传统的伦理观、世界观作衡量。况在目前文化革命的形势之下，如何恰当批判资本主义文学尚无把握之际[2]，介绍西欧作品更不能不郑重考虑，更当力求选题不犯或少犯大错。再按实际情况，《皮罗多》校样改正至今已历三载，犹未付印；足见巴尔扎克作品亦并非急需。故鄙见认为从主观与客观的双重角度着眼，翻译巴尔扎克小说暂告段落应当是适宜的。

[2] 鉴于古典文学名著编委会迄今未能写出《高老头》之评序，可见批判之难。

反之，作品既已介绍十余种（除莎士比亚与契诃夫外，当为西方作家中翻译最多的一个），而研究材料全付阙如，不能不说是一个大大的缺陷。

近几年来，关于巴尔扎克的世界观与创作问题，以及何谓现实

主义问题，讨论甚多；似正需要提供若干文献作参考（至少以内部发行的方式）。一方面，马列主义及毛泽东思想的文艺理论，尚无详细内容可以遵循；另一方面，客观史料又绝无供应[1]，更不必说掌握：似此情形，文艺研究工作恐甚难推进。而弟近年来对于国外研究巴尔扎克之资料略有涉猎，故敢于前信中有所建议，尚望编辑部重行考虑，或竟向中宣部请示。且弟体弱多病，脑力衰退尤甚，亟欲在尚能勉强支持之日，为国内文艺界做些填补空白的工作[2]。

<p style="text-align:center">致郑效洵，一九六四年十一月十三日</p>

[1] 自五四运动以来，任何西欧作家在国内均无一本详尽之传记。
[2] 此项工作并不省力，文字固不必如翻译纯文艺之推敲，但如何节略大费斟酌。且不熟悉巴尔扎克作品亦无法从事。

迩来文艺翻译困难重重，巴尔扎克作品除已译者外，其余大半与吾国国情及读者需要多所抵触。而对马列主义毫无掌握，无法运用正确批评之人，缮写译序时，对读者所负责任更大；在此文化革命形势之下顾虑又愈多。且鄙见批评当以调查研究为第一步。巴尔扎克既为思想极复杂、面目众多、矛盾百出的作家，尤不能不先作一番掌握资料功夫：西方研究巴尔扎克之文献（四十年来共达两千余种）虽观点不正确，内容仍富有参考价值，颇有择优介绍（作为内部发行）之必要。故拟暂停翻译巴尔扎克小说，先介绍几种重要的研究资料，以比较完整的巴尔扎克传记为首[3]。奈出版社对此不予同意，亦未说明理由。按一年来"人文"来信，似乎对西洋名作介绍，尚无明确方针及办法（五八年春交稿之《皮罗多》，六一年校样改讫后，迄未付印；六四年八月交稿之《幻灭》三部曲，约五十万字，

[3] 附一九六四年致"人文"郑效洵同志函底稿二件，以供参考。

至今亦无消息：更可见出版社也拿不定主意）。同时"人文"只根据所谓巴尔扎克"名著"建议选题，而对于译者根据原作内容，认为不宜翻译之理由，甚少考虑。去冬虽同意雷译一中篇集子作为过渡，但根本问题仍属悬而未决。停止翻译作品，仅仅从事巴尔扎克研究，亦可作为终身事业；所恨一旦翻译停止，生计即无着落。即使撇开选题问题不谈，贱躯未老先衰，脑力迟钝，日甚一日，不仅工作质量日感不满，进度亦只及十年前三分之一。

<p style="text-align:center">致石西民[*]，一九六五年十月二十六日</p>

[*] 石西民（1912—1987），新中国成立后，任中共上海市委宣传部长、市委副书记，文化部副部长。

谈美术

泰纳《艺术论》译者弁言*（初译本）

泰纳（Hippolyte-Adolphe Taine）是法国十九世纪后半叶的一个历史家兼批评家。他与勒南（Renan）并称为当日的两位大师。他的哲学是属于奥古斯特·孔特（Auguste Comte）派的实证主义。他从极年轻的时候，就孕育了一种彻底的科学精神，以为人类的精神活动是受物质的支配与影响，故他说精神科学（包括哲学、文学、美术、宗教等）可与自然科学同样的分析。他所依据的条件便是种族、环境、时代三者。这是他的前辈批评家圣伯夫（Saint-Beuve）所倡导而由他推之于极端的学说。泰纳的代表作品，在历史方面的《现代法兰西渊源》（*Les Origines de la France Contemporaine*），《大革命》（*La Révolution*）等，在哲学方面的《法国十九世纪的古典哲学》（*Les Philosophie Classiques du XIXème-Siècle en France*）与《论智力》（*De l'Intelligence*）等，在文艺批评方面的《拉封丹及其寓言》（*Essais sur les Fables de La Fontaine*）、《英国文学史》（*Histoire de la*

* 丹纳的《艺术哲学》对傅雷影响极深。早在一九二九年（二十一岁）于巴黎攻读美术史时，就意欲翻译全书，并译出第一编第一章，称为泰纳《艺术论》，且写下了这篇《译者弁言》。

Littérature Anglaise）及《艺术论》（*Philosophie de l'Art*）等，都充满着一贯的实证说。他把历史、文学、哲学、美术都放到它们的生长的地域和时代中去，搜集当时的记载社会状况的文件，想由这些纯粹科学，纯粹理智的解剖，来得到产生这些文明的定律（Loi）。这本《艺术论》便是他这种方法之应用于艺术方面的。你们可以看到他在第一章里，开宗明义的宣布他的"学说"（Système）和"方法"（Méhode），继即应用于推求"艺术之定义"；在第二、三、四编里，他接着讲意大利，佛兰德斯及古希腊等几个艺术史的大宗派，最后再讲他的"艺术之理想"，这便是他——泰纳的美学了！物质方面的条件都给他搜罗尽了，谁还能比他更精密地，更详细地分析艺术品呢？然而问题来了：拉封丹的时代固然产生了拉封丹了，鲁本斯时代的佛兰德斯固然产生了鲁本斯了，米开朗琪罗、拉斐尔时代的意大利也固然产生了米开朗琪罗、拉斐尔了；然而与他们同种族、同环境、同时代的人物，为何不尽是拉封丹、鲁本斯、米开朗琪罗、拉斐尔呢？固然"天才是不世出的"，群众永远是庸俗的；然而艺者创造过程的心理解剖为何可以全部忽略了呢？人类文明的成因是否只限于"种族、环境、时代"的纯物质的条件？所谓"天才"究竟是什么东西？是否即他之所谓"锐敏的感觉"呢？这"锐敏的感觉"为什么又非常人所不能有，而具有这感觉的人又如何的把这感觉发展到成熟的地步？这些问题都有赖于心理学的解剖，而泰纳却把心理学完全隶属于生理学之下，于是充其量，他只能解释艺术品之半面，还有其他更深奥的半面我们全然没有认识。这是泰纳全部学说的弱点，也就是实证主义的大缺陷。他一生的工作极为广博，他原想把这一贯的实证论来应用于精神科学的各方面，以探求人类文明

的原动力,就是定律。这固然是一件伟大的理想的事业,不幸他只看到了"人"的片面,于是他全部的工作终于没有达到他意想中的成功。

我们知道,现代文明的大关键,是在于科学万能之梦的打破。一八七〇年左右,达尔文的进化论发表了,贝特洛的化学综合论宣布了,格喇姆的第一个引擎造好了的时候①,全个欧洲都热狂的希望能用了新发明的利器——科学——来打出一条新路,宇宙、人生都可得一个新的总解决。不幸,事实上一九一四年莱茵湖畔的一声大炮,就把这美妙的幻梦打得粉碎。原来追求人生的路还有那么遥远的途程要趱奔呢。科学只替我们加增了一件武器,根本上并没有彻底解决呢。科学即是真理,即是绝对的话,在现在谁还敢说呢?

在文学上,同样的自浪漫主义崩溃之后,由写实主义而至自然主义,左拉继承了泰纳等的学说,想以人类的精神现象都归纳到几个公式里去,然而不久也就与实证主义同其运命,发现"此路不通"了。

这样说来,泰纳的这部《艺术论》不是早已成为过去的艺术批评,且在今日的眼光中,不是成了不完全的"美学"了么?然而我之介绍此书,正着眼在其缺点上面,因这种极端的科学精神,正是我们现代的中国最需要的治学方法。尤其是艺术常识极端贫乏的中国学术界,如果要对于艺术有一个明确的认识,那么,非从这种实证主义的根本着手不可。人类文明的进程都是自外而内的,断没有

① 贝特洛(Marcellin Berthdot, 1827—1907),法国近代大化学家和政治家。格喇姆(Zénobe Theophilc Grarame, 1826—1901),法国电气工程师。格喇姆直流发电机发明者。

外表的原因尚未明了而能直探事物之核心的事。中国学术之所以落后，之所以紊乱，也就因为我们一般祖先只知高唱其玄妙的神韵气味，而不知此神韵气味之由来。于是我们眼里所见的"国学"只有空疏，只有紊乱，只有玄妙！

西洋人从神的世界走到人的世界（文艺复兴），由渺茫的来世回到真实的现世；更由此把"自我"在"现世"中极度扩大起来，在物质文明的最高点上，碰了壁又在另找新路了。我们东方人还是落在后面，一步也没有移动过。物质文明不是理想的文明，然而不经过这步，又哪能发现其他的新路？谁敢说人类进化的步骤是不一致的？谁敢说现代中国的紊乱不是由于缺少思想改革的准备？我们须要日夜兼程的赶上人类（l'humanité）的大队，再和他们负了同一的使命去探求真理。在这时候，我们比所有的人更须要思想上的粮食和补品，我敢说，这补品中的最有力的一剂便是科学精神，便是实证主义！

因此，我还是介绍泰纳的这本《艺术论》，我愿大家先懂得了，会用了这科学精神，再来设法补救它的缺陷！

译述方面的错误，希望有人能指正我。译名不统一的地方，当于将来全部完竣后重行校订。

<div style="text-align:right">一九二九年十月杪　译者于巴黎</div>

塞　尚*

印象派的绘画，大家都知道是近代艺术史上一朵最华美的花。毕沙罗①、吉约曼②、雷诺阿③、西斯莱④、莫内⑤等仿佛是一群天真的儿童，睁着好奇的慧眼，对于自然界的神奇幻变感到无限的惊讶，于是靠了光与色的灌溉滋养，培植成这个繁荣富丽的艺术之园。无疑的，这是一个奇迹。然而更使我们诧异的，却是在这群园丁中，忽然有一个中途倚铲怅惘的人，满怀着不安的情绪，对着园中鲜艳的群花，渐渐地怀疑起来，经过了长久的徘徊踌躇之后，决然和毕沙罗们分离了，独自在园外的荒芜的硬土中，播着一颗由坚强沉着的人格和赤诚沸热的心血所结晶的种子。他孤苦地垦植着，受尽了狂风骤雨的摧残，备尝着愚庸冥顽的冷嘲热骂的辛辣之味，终于这颗种子萌芽生长起来，等到这园丁六十余年的寿命终了的时

*　本文原载《东方杂志》第二十七卷第十九号，一九三〇年十月十日。
① 毕沙罗（Camille Pissarro, 1830—1903），法国印象派画家。
② 吉约曼（Armand Guillaumin, 1841—1927），法国风景画家和雕刻家。
③ 雷诺阿（Pierre-Auguste Renoir,1841—1919），法国印象派重要画家，亦作雕刻和版画。
④ 西斯莱（Alfred Sisley, 1839—1899），法国风景画家，印象派代表人物。
⑤ 莫内（Claude Monet, 1840—1926），法国画家，印象派创始人之一。

光,已成了千尺的长松,挺然直立于悬崖峭壁之上,为现代艺术的奇花异草拓殖了一个簇新的领土。这个奇特的思想家,这个倔强的画人,便是伟大的塞尚①。

真正的艺术家,一定是时代的先驱者,他有敏慧的目光,使他一直遥瞩着未来,有锐利的感觉,使他对于现实时时感到不满,有坚强的勇气,使他能负荆冠,能上十字架,只要是能满足他艺术的创造欲。至于世态炎凉,那于他更有什么相干呢?在这一点上,塞尚又是一个大勇者,可与德拉克鲁瓦②照耀千古。

他的一生,是全部在艰苦的奋斗中牺牲的:他不仅要和他所不满的现实战(即要补救印象派的弱点),而且还要和他自己的视觉,手腕及色感方面的种种困难战。固然,他有他独特的环境,使他能纯为艺术而艺术地制作,然而他不屈不挠的精神,超然物外的人格,实在是举世不多见的。

塞尚名保罗(Paul),于一八三九年生于普罗旺斯地区艾克斯(Aix-en-Provence)。这是法国南方的一个首府。他的父亲是一个帽子匠出身的银行家,母亲是一位躁急的妇人。但她的热情,她的无名的烦闷,使她十分钟爱她的儿子,因为这儿子在先天已承受了她这部精神的遗产,也全靠了她的回护,塞尚才能战胜了他父亲的富贵梦,完成他做艺人的心愿。

他十岁时,就进当地的中学,和左拉③同学,两人的交谊一天天浓厚起来,直到左拉的小说成了名,渐渐想做一个小资产者的时

① 塞尚(Paul Cézanne, 1839—1906),法国画家,后期印象派代表人物。
② 德拉克鲁瓦(Eugéne Delacroix, 1798—1863),法国浪漫主义画家。
③ 左拉(Émile Zola, 1840—1902),法国自然主义文学奠基人。

候,才逐渐疏远。这时期两位少年朋友在校内、课外,已开始认识大自然的壮美了。尤其是在假中,两人徜徉山巅水涯,左拉念着浪漫派诸名家的诗,塞尚滔滔地讲着韦罗内塞①、鲁本斯②、伦勃朗③那些大画家的作品。他终身为艺者的意念,就这样地在充满着幻想与希望的少年心中酝酿成熟了。

在中学时代,他已在当地的美术学校上课,十九岁中学毕业时,他同时得到美术学校的素描(dessin)二等奖。这个荣誉使他的父亲不安起来,他对塞尚说:"孩子,孩子,想想将来吧!天才是要饿死的,有钱才能生活啊!"

服从了父亲,塞尚无可奈何地在艾克斯大学法科听了两年课;终于父亲拗他不过,答应他到巴黎去开始他的艺术生涯。他一到巴黎就去找左拉。两人形影不离地过了若干时日,但不久,他们对于艺术的意见日渐龃龉,塞尚有些厌倦巴黎,忽然动身回家去了。这一次他的父亲想定可把这儿子笼络住了,既然是他自己回来的,就叫他在银行里做事。但这种枯索的生活,叫塞尚怎能忍受呢?于是账簿上,墙壁上都涂满了塞尚的速写或素描。末了,他的父亲又不得不让步,任他再去巴黎。

这回他结识了几位知己的艺友,尤其是毕沙罗与吉约曼(Guillaumin)和他最为契合。塞尚此时的绘画也颇受他们的影响。他们时常一起在巴黎近郊的欧韦(Auvers)写生。但年少气盛,野心勃

① 韦罗内塞(Paòlo Vèronèse,1528—1588),意大利文艺复兴后期威尼斯画派重要画家,著名的色彩大师。
② 鲁本斯(Peter Paul Rubens, 1577—1640),比利时人,佛兰德斯著名画家。
③ 伦勃朗(Rembrandt, 1606—1669),荷兰伟大画家。

勃的塞尚，忽然去投考巴黎美专；不料这位艾克斯美术学校的二等奖的学生在巴黎竟然落第。气愤之余，又跑回了故乡。

等到他第三次来巴黎时他换了一个研究室，一面仍在卢浮宫徜徉踯躅，站在鲁本斯或德拉克鲁瓦的作品前面，不胜低回激赏。那时期他画的几张大的构图（composition）即是受德氏作品的感应。左拉最初怕塞尚去走写实的路，曾劝过他，此刻他反觉他的朋友太倾向于浪漫主义，太被光与色所眩惑了。

然而就在此时，他的被称为太浪漫的作品，已绝不是浪漫派的本来面目了。我们只要看他临摹德拉克鲁瓦的《但丁的渡舟》一画便可知道。此时人们对他作品的批评是说他好比把一支装满了各种颜色的手枪，向着画布乱放，于此可以想象到他这时的手法及用色，已绝不是拘守绳墨而在探寻新路了。

人们曾向当时的前辈大师马奈[①]征求对于塞尚的画的意见，马奈回答说"你们能欢喜醒醒的画么？"这里，我们又可看出塞尚的艺术，在成形的阶段中，已不为人所了解了。马奈在十九世纪后叶被视为绘画上的革命者，尚且不能识得塞尚的摸索新路的苦心，一般社会，自更无从谈起了。

总之，他从德拉克鲁瓦及他的始祖威尼斯诸大家那里悟到了色的错综变化，从库尔贝[②]那里找到自己性格中固有的沉着，再加以纵横的笔触，想从印象派的单以"变幻"为本的自然中，搜求一种更为固定，更为深入，更为沉着，更为永久的生命。这是塞尚洞烛

[①] 马奈（Edouard Manet, 1832—1883），法国印象派画家。
[②] 库尔贝（Gustave Courbet, 1819—1877），法国画家，现实主义绘画的开创者。

印象派的弱点，而为专主"力量"、"沉着"的现代艺术之先声。也就为这一点，人家才称塞尚的艺术是一种回到古典派的艺术。我们切不要把古典派和学院派这两个名词相混了，我们更不要把我们的目光专注在形式上（否则，你将永远找不出古典派和塞尚的相似处）。古典的精神，无论是文学史或艺术史都证明是代表"坚定""永久"的两个要素。塞尚采取了这种精神，站在他自己的时代思潮上为二十世纪的新艺术行奠基礼，这是他尊重传统而不为传统所惑，知道创造而不是以架空楼阁冒充创造的伟大的地方。

再说回来，印象派是主张单以七种原色去表现自然之变化，他们以为除了光与色以外，绘画上几没有别的要素，故他们对于色的应用，渐趋硬化，到新印象派，即点描派，差不多用色已有固定的方式，表现自然也用不到再把自己的眼睛去分析自然了。这不但已失了印象派分析自然的根本精神，且已变成了机械，呆板，无生命的铺张。印象派的大功在于外光的发现，故自然的外形之美，到他们已表现到顶点，风景画也由他们而大成；然流弊所及，第一是主义的硬化与夸张，造成新印象派的徒重技巧，第二是印象派绘画的根本弱点，即是浮与浅，美则美矣，顾亦止于悦目而已。塞尚一生便是竭全力与此浮浅二字战的。

所谓浮浅者，就是缺乏内心。缺乏内心，故无沉着之精神，故无永久之生命。塞尚看透这一点，所以用"主观地忠实自然"的眼光，把自己的强毅浑厚的人格全部灌注在画面上，于是近代艺术就于萎靡的印象派中超拔出来了。

塞尚主张绝对忠实自然，但此所谓忠实自然，决非模仿抄袭之谓。他曾再三说过，要忠实自然，但用你自己的眼睛（不是受过别

人影响的眼睛）去观察自然。换言之，须要把你视觉净化，清新化，儿童化，用着和儿童一样新奇的眼睛去凝视自然。

大凡一件艺术品之成功，有必不可少的一个条件，即要你的人格和自然合一（这所谓自然是广义的，世间种种形态色相都在内）。因为艺术品不特要表现外形的真与美，且要表现内心的真与美；后者是目的，前者是方法，我们决不可认错了。要达到这目的，必要你的全人格，透入宇宙之核心，悟到自然的奥秘，再把你的纯真的视觉，抓住自然之外形，这样的结果，才是内在的真与外在的真的最高表现。塞尚平生绝口否认把自己的意念放在画布上，但他的作品，明明告诉我们不是纯客观的照相，可知人类的生命——人格——是不由你自主地，不知不觉地，无意识地，透入艺术品之心底。因为人类心灵的产物，如果灭掉了人类的心灵，还有什么呢？

以上所述是塞尚的艺术论的大概及他与现代艺术的关系。以下想把他的技巧约略说一说。

塞尚全部技巧的重心，是在于中间色。此中间色有如音乐上的半音，旋律的谐和与否，全视此半音的支配得当与否而定。绘画上的色调亦复如是。塞尚的画，不论是人物，是风景，是静物，其光暗之间的冷色与热色都极复杂。他不和前人般只以明暗两种色调去组成旋律，只用一二种对称或调和的色彩去分配音阶，他是用各种复杂的颜色，先是一笔一笔地并列起来，再是一笔一笔地加叠上去，于是全画的色彩愈为鲜明，愈为浓厚，愈为激动，有如音乐上和声之响亮。这是塞尚在和谐上成功之秘诀。

有人说塞尚是最主体积的，不错，但体积从什么地方来的呢？也即因了这中间色才显出来的罢了。他并不如一般画家去斤斤于素

描,等到他把颜色的奥秘抓住了的时候,素描自然有了,轮廓显著,体积也随着浮现。要之,塞尚是一个最纯粹的画家(peintre),是一个大色彩家(coloriste),而非描绘者(dessinateur),这是与他的前辈德拉克鲁瓦相似之处。

至此,我们可以明了塞尚是用什么方法来达到补救印象派之弱点的目的,而建树了一个古典的,沉着的,有力的,建筑他的现代艺术。在现代艺术中,又可看出塞尚的影响之大。大战前极盛的立方派,即是得了塞尚的体积的启示,再加以科学化的理论作为一种试验(essai)。在其他各画派中,塞尚又莫不与他同时的高更①与凡高②三分天下。

在艺术史上他是一个承前启后的旋转中枢的画人。

这样一个奇特而伟大的先驱者,在当时之不被人了解,也是当然的事。他一生从没有正式入选过官立的沙龙。几次和他朋友们合开的或个人的画展,没有一次不是他为众矢之的。每个妇女看到他的浴女,总是切齿痛恨,说这位拙劣的画家,毁坏了她们美丽的肉体。大小报章杂志,都一致认为他是一个变相的泥水匠,把什么白垩啊,土黄啊,绿的红的乱涂一阵,又哪知十年之后,大家都把他奉为偶像,敬之如神明呢?这种无聊的毁誉,在塞尚眼里当看做同样是愚妄吧!?

要知道塞尚这般放纵大胆的笔触,绝非随意涂抹,他每下一笔,都经过长久的思索与观察。他画了无数的静物,但他画每一只

① 高更(Paul Gauguin, 1848—1903),法国后期印象派画家。
② 凡高(Vincent van Gogh, 1853—1890),伦勃朗以后荷兰最伟大的画家,后期印象派的代表人物。

苹果,都系画第一只苹果时一样地细心研究。他替沃拉尔[①]画像,画了一百零四次还嫌没有成功,我真不知像他这样热爱艺术,苦心孤诣的画家在全部艺术史中能有几人!然而他到死还是口口声声的说:"唉,我是不能实现的了,才窥到了一线光明,然而毫矣……上天不允许我了……"话未完而已老泪纵横,悲抑不胜……

一九〇六年十月二十一日他在野外写生,淋了冷雨回家,发了一晚的热,翌日支撑起来在家中作画,忽然又倒在画架前面,人们把他抬到床上,从此不起。

我再抄一个公式来做本篇的结束罢。

要了解塞尚之伟大,先要知道他是时代的人物,所谓时代的人物者,是＝永久的人物＋当代的人物＋未来的人物。

<div style="text-align:right">一九三〇年一月七日,于巴黎</div>

① 沃拉尔(Ambroise Vollard,1865—1939),法国美术品商和出版商。

薰琹的梦*

不知在二十世纪开端后的哪一年，薰琹在烟雾缥缈、江山如画的故乡生下来了。他呱呱坠地的时辰和环境我不知道，大概总在神秘的黄昏或东方未白的拂晓、离梦境不远的时间吧！

从童年以至长成，他和所有的青年一样，做过许多天真神奇的梦。他那沉默的性情，幻想的风趣，使他一天一天的远离现实。若干年以前，他正在震旦大学念书，学的是医，实际却在做梦。一天，他忽然想到欧洲去，于是他就离开了战云弥漫的中国，跨入繁声杂色的西方。这于他差不多是一个极乐世界。他一开始就抛弃了烦琐的、机械的、理论的、现实的科学，沉浸到萧邦（Chopin）、门德尔松（Mendelssohn）的醉人的诗的氛围中去。贝多芬雄浑争斗的呼声，罗西尼（Rossini）犷野肉感的风格，韦伯（Weber）的熨帖细腻，华托（Watteau）的情调，轮流地幻成他绮丽，雄伟，幽怨……的梦。舒伯特（Schubert）的感伤，与缪塞（Musset）的薄命，同样使他感动。

* 本文原载《艺术旬刊》第一卷第三期，一九三二年九月。

他按着披霞娜①，瞩视着布德尔②的贝多芬像。他在音符中寻思，假旋律以抒情。他潜在的荒诞情（fantaisie），恰找到了寄托的处所。

这是他音乐的梦。

在巴黎，破旧的、簇新的建筑，妖艳的魔女，杂色的人种，咖啡店，舞女，沙龙，jazz［爵士乐］，音乐会，cinéma［电影］，poule［妓女］，俊俏的侍女，可厌的女房东，大学生，劳工，地道车，烟突，铁塔，Montparnasse③，Halle［中央菜市场］，市政厅，塞纳河畔的旧书铺，烟斗，啤酒，Porto［波特酒］，comaedia［喜剧］……一切新的，旧的，丑的，美的，看的，听的，古文化的遗迹，新文明的气焰，自普恩加来④至 Joséphiné Baker［约瑟芬面包房］，都在他脑中旋风似的打转，打转。他，黑丝绒的上衣，帽子斜在半边，双手藏在裤袋里，一天到晚的，迷迷糊糊，在这世界最大的漩涡中梦着……

他从童年时无猜的梦，转到科学的梦非其梦，音乐的梦其所梦，至此却开始创造他"薰栗的梦"。

"人生原是梦"，人类每做梦中之梦。一梦完了再做一梦，从这一梦转到那一梦，一梦复一梦地永永梦下去：这就是苦恼的人类，得以维持生存的妙诀。所以，梦是醒不得的，梦醒就得自杀，不自

① 披霞娜即 piano，钢琴。
② 布德尔（Antoine Bourdelle，1861—1929），法国雕刻家。
③ 蒙巴纳斯，是巴黎塞纳河左岸的高等区。
④ 普恩加来（Raymond Poincaeré，1860—1934），法国政治家。一九一三年至一九二〇年任总统；一九一二年至一九二六年间曾三次任总理。

杀就成了佛，否则只能自圆其梦，继续梦去。但梦有种种，有富贵的梦，有情欲的梦，有虚荣的梦，有黄粱一梦的梦，有浮士德的梦……薰琹的梦却是艺术的梦，精神的梦（rêve spirituelle）。一般的梦是受环境支配的，故梦梦然不知其所以梦。艺术的梦是支配环境的，故是创造的，有意识的。一般的梦没有真实体验到"人生的梦"，故是愚昧的真梦。艺术的梦是明白地悟透了"人生之梦"后的梦，故是清醒的假梦。但艺人天真的热情，使他深信他的梦是真梦，是vérité［真理］，因此才有中古mystisisme［神秘主义］的作品，文艺复兴时代的杰作。从希腊的维纳斯，中古的chant gregorien［格列高利圣咏］，乔托的壁画，米开朗琪罗的《摩西》，贝多芬的《第九交响乐》，一直到梅特林克的《佩利亚斯与梅丽桑德》（*Pelléas et Mérisande*），德彪西（Debussy）的音乐，波特莱尔的《恶之华》，马蒂斯、毕加索的作品，都无非是信仰（foi）的结晶。

薰琹的梦自也不能例外。他这种无猜（innocent）的童心的再现，的确是以深信不疑的，探求人生之哑谜。

他把色彩做纬，线条做经，整个的人生做材料，织成他花色繁多的梦。他观察、体验、分析如数学家；他又组织、归纳、综合如哲学家。他分析了综合，综合了又分析，演进不已；这正因为生命是流动不息，天天在演化的缘故。

他以纯物质的形和色，表现纯幻想的精神境界，这是无声的音乐。形和色的和谐，章法的构成，它们本身是一种装饰趣味，是纯粹绘画（peinture pure）。

他变形，因为要使"形"有特种表白，这是deformisme expressive［富有表现色彩的变形］，他要给予事物以某种风格（styliser），

因为他的特种心境（état d'âme）需要特种典型来具体化。

他梦一般观察，想从现实中提炼出若干形而上的要素。他梦一般寻思，体味，想抓住这不可思议的心境。他梦一般表现，因为他要表现这颗在流动着的、超现实的心！

这重重的梦，层层相因，永永演不完，除非他生命告终、不能创造的时候。

薰琹的梦既然离现实很远，当然更谈不到时代。然而在超现实的梦中，就有现实的憧憬，就有时代的反映。我们一般自命为清醒的人，其实是为现实所迷惑了，为物质蒙蔽了，倒不如站在现实以外的梦中人，更能识得现实。

> 不识庐山真面目，
> 只缘身在此山中。

"薰琹的梦"正好梦在山外。这就是罗丹所谓"人世的天堂"了。薰琹，你好幸福啊！

<p align="right">一九三二年九月十四日为薰琹画展开幕作</p>

现代中国艺术之恐慌[*]

去夏回国前二月,巴黎 *L'Art Vivant* 杂志编辑 Feis 君,嘱撰关于中国现代艺术之论文,为九月份(一九三一)该杂志发刊《中国美术专号》之用,因草此篇以应。兹复根据法文稿译出,以就正于本刊读者。原题为 *La Crise de L'Art Chinois Modern*。

附注亦悉存其旧,并此附志。

现代中国的一切活动现象,都给恐慌笼罩住了:政治恐慌,经济恐慌,艺术恐慌。而且在迎着西方的潮流激荡的时候,如果中国还是在它古老的面目之下,保持它的宁静和安谧,那倒反而是件令人惊奇的事了。

可是对于外国,这种情形并不若何明显,其实,无论在政治上或艺术上,要探索目前恐慌的原因,还得往外表以外的内部去。

第一,中国艺术是哲学的,文学的,伦理的,和现代西方艺术完全处于极端的地位。但自明末以来(十七世纪),伟大的创造力

[*] 本文原载《艺术旬刊》第一卷第四期,一九三二年十月。

渐渐地衰退下来，雕刻久已没有人认识；装饰美术也流落到伶俐而无天才的匠人手中去了；只有绘画超生着，然而大部分的代表，只是一般因袭成法，摹仿古人的作品罢了。

我们以下要谈到的两位大师，在现代复兴以前诞生了：吴昌硕（一八四四——一九二八）与陈师曾（一八七三——一九二二）——这两位，在把中国绘画从画院派的颓废的风气中挽救出来这一点上，曾做出值得颂赞的功劳。吴氏的花卉与静物，陈氏的风景，都是感应了周汉两代的古石雕与铜器的产物。吴氏并且用北派的鲜明的颜色，表现纯粹南宗的气息。他毫不怀疑地把各种色彩排比成强烈的对照；而其精神的感应，则往往令人发现极度摆脱物质的境界：这就给予他的画面以一种又古朴又富韵味的气象。

然而，这两位大师的影响，对于同代的画家，并没产生相当的效果，足以撷取古传统之精华，创造现代中国的新艺术运动。那些画院派仍是继续他的摹古拟古，一般把绘画当作消闲的画家，个个自命为诗人与哲学家，而其作品，只是老老实实地平凡而已。

这时候，"西方"渐渐在"天国"里出现，引起艺术上一个很不小的纠纷，如在别的领域中一样。

这并非说西方艺术完全是簇新的东西：明末，尤其是清初，欧洲的传教士，在与中国艺术家合作经营北京圆明园的时候，已经知道用西方的建筑、雕塑、绘画，取悦中国的帝皇。当然，要谈到民众对于这种异国情调之认识与鉴赏，还相差很远。要等到十九世纪末期，各种变故相继沓来的时候，西方文明才挟了侵略的威势，内

犯中土。

一九一二,正是中国宣布共和那一年,一个最初教授油画的上海美术学校,由一个年纪轻轻的青年刘海粟氏创办了。创立之目的,在最初几年,不过是适应当时的需要,养成中等及初等学校的艺术师资。及至七八年以后,政府才办了一个国立美术学校于北京。欧洲风的绘画,也因了一九一三、一九一五、一九二〇年,刘海粟氏在北京上海举行的个人展览会,而很快地发生了不少影响。

这种新艺术的成功,使一般传统的老画家不胜惊骇,以至替刘氏加上一个从此著名的别号:"艺术叛徒"。上海美术学校且也讲授西洋美术史,甚至,一天,它的校长采用裸体的模特儿(一九一八年)。

这种新设施,不料竟干犯了道德家,他们屡次督促政府加以干涉。最后而最剧烈的一次战争,是在一九二四年发难于上海。"艺术叛徒"对于西方美学,发表了冗长精博的辩辞以后,终于获得了胜利。

从此,画室内的人体研究,得到了官场正式的承认。

这桩事故,因为他表示西方思想对于东方思想,在艺术的与道德的领域内,得到了空前的胜利,所以尤有特殊的意义。然而西方最无意味的面目——学院派艺术,也紧接着出现了。

美专的毕业生中,颇有到欧洲去,进巴黎美术学校研究的人,他们回国摆出他们的安格尔(Ingres)、达维特(David),甚至他们的巴黎的老师。他们劝青年要学漂亮(distingue)、高贵(noble)、雅致(élégant)的艺术。这些都是欧洲学院派画家的理想。可是上海美专

已在努力接受印象派的艺术,梵高,塞尚,甚至玛蒂斯①。

一九二四年,已经为大家公认为受西方影响的画家刘海粟氏,第一次公开展览他的中国画,一方面受唐宋元画的思想影响,一方面又受西方技术的影响。刘氏在短时间内研究过欧洲画史之后,他的国魂与个性开始觉醒了。

至于刘氏之外,则多少青年,过分地渴求着"新"与"西方",而跑得离他们的时代与国家太远!有的自号为前锋的左派,模仿立体派、未来派、达达派的神怪的形式,至于那些派别的意义和渊源,他们只是一无所知的茫然。又有一般自称为人道主义派,因为他们在制造普罗文学的绘画(在画布上描写劳工、苦力等);可是他们的作品,既没有真切的情绪,也没有坚实的技巧。他们还不时标出新理想的旗帜(宗师和信徒,实际都是他们自己),把他们作品的题目标做"摸索"、"苦闷的追求"、"到民间去",等等等等。的确,他们寻找字眼,较之表现才能,要容易得多!

一九三〇至一九三一年中间,三个不同的派别在日本、比国、德国、法国举行的四个展览会,把中国艺坛的现状,表现得相当准确了[1]。

现在,我们试将东方与西方的艺术论见发生龃龉的理由,做一研究。

第一是美学。在谢赫的六法论(五世纪)中,第一条最为重要,因为它是涉及技巧的其余五条的主体。这第一条便是那"气韵

[1] (一)一九三〇年日本东京,西湖艺专师生合作展览会;(二)一九三一年四月至五月,比京白鲁塞尔,徐悲鸿个人绘画展览会;(三)一九三一年四月,德国法兰克福中国现代国画展览会;(四)一九三一年六月,法国巴黎,刘海粟个人西画展览会。

① 上海美专出版之《美术》杂志,曾于一九二一年正月发刊后期印象派专号。

生动"的名句。就是说艺术应产生心灵的境界,使鉴赏者感到生命的韵律,世界万物的运行,与宇宙间的和谐的印象。这一切在中国文字中归纳在一个"道"字之中。

在中国,艺术具有和诗及伦理恰恰相同的使命。如果不能授与我们以宇宙的和谐与生活的智慧,一切的学问将成无用。故艺术家当排脱一切物质、外表、迅暂,而站在"真"的本体上,与神明保持着永恒的沟通。因为这,中国艺术具有无人格性的、非现实的、绝对"无为"的境界[1]。

这和基督教艺术不同。它是以对于神的爱戴与神秘的热情(passion mystique)为主体的,而中国的哲学与玄学却从未把"神明"人格化,使其成为"神",而且它排斥一切人类的热情,以期达到绝对静寂的境界。

[1] 两种不同思想支配着中国美学:一种是孔子的儒家思想,伦理的,人文的,主张取法于自然的和谐及其中庸。它的哲学基础,是把永恒的运动,当做宇宙的根本原素的宇宙观。一种是老子的道家思想,形而上的,极端派的。老子说天地之道是"无为""道常无为而无不为",因为他假设"空虚"比"实在"先("有之以为利,无之以为用"),而"无"乃"有"之母,"天地万物生于有,有生于无";故欲获得尘世的幸福,须先学得"无为"。在艺术上,儒家思想引起的灵感是诗,而道家思想引起的是纯粹的精神内省与心魂超脱。

这和希腊艺术亦有异,因为它蔑视迅暂的美与异教的肉的情趣。

刘海粟氏所引起的关于"裸体"的争执,其原因不只是道德家的反对,中国美学对之,亦有异议。全部的中国美术史,无论在绘画或雕刻的部分,我们从没找到过裸体的人物。

并非因为裸体是秽亵的,而是在美学,尤其在哲学的意义上"俗"的缘故。中国思想从未认为人类比其他的人物来得高卓。人并不是依了"神"的形象而造的,如西方一般,故他较之宇宙的其他的部分,并不格外完满。在这一点上,"自然"比人超越,崇高,伟大万倍了。他比人更无穷,更不定,更易导引心灵的超脱——不

是超脱到一切之上,而是超脱到一切之外。

在我们这时代,清新的少年,原始作家所给予我们的心向神往的、可爱的、几乎是圣洁的天真,已经是距离得这么地辽远。而在纯粹以精神为主的中国艺术,与一味寻求形与色的抽象美及其肉感的现代西方艺术,其中更刻画着不可飞越的鸿沟!

然而,今日的中国,在聪明地中庸地生活了数千年之后,对于西方的机械、工业、科学以及一切物质文明的诱惑,渐渐保持不住她深思沉默的幽梦了。

啊,中国,经过了玄妙高迈的艺术光耀着的往昔,如今反而在固执地追求那西方已经厌倦,正要唾弃的"物质":这是何等可悲的事,然也是无可抵抗的运命之力在主宰着。

《世界美术名作二十讲》序[*]

年来国人治西洋美术者日众，顾了解西洋美术之理论及历史者寥寥。好骛新奇之徒，惑于"现代"之为美名也，竞竞以"立体""达达""表现"诸派相标榜，沾沾以肖似某家某师自喜。肤浅庸俗之流，徒知悦目为美，工细为上，则又奉官学派为典型：坐井观天，莫此为甚！然而趋时守旧之途虽殊，其昧于历史因果，缺乏研究精神，拘囿于形式，兢兢于模仿则一也。慨自"五四"以降，为学之态度随世风而日趋浇薄：投机取巧，习为故常；奸黠之辈且有以学术为猎取功名利禄之具者；相形之下，则前之拘于形式，忠于模仿之学者犹不失为谨愿。呜呼！若是而欲望学术昌明，不将令人与河清无日之叹乎？

某也至愚，尝以为研究西洋美术，乃借触类旁通之功为创造中国新艺术之准备，而非即创造本身之谓也；而研究又非以五色纷披之彩笔曲肖马蒂斯、塞尚为能事也。夫一国艺术之产生，必时代、

* 《世界美术名作二十讲》系傅雷根据在上海美术专科学校讲授美术史的讲义，整理补充而成的作品，完成于一九三四年，但从未付梓，直至一九八五年十一月，由生活·读书·新知三联书店作为遗著初次出版。

环境、传统演化,迫之产生,犹一国动植物之生长,必土质、气候、温度、雨量,使其生长。拉斐尔之生于文艺复兴期之意大利,莫里哀之生于十七世纪之法兰西,亦犹橙橘橄林之遍于南国,事有必至,理有固然也。陶潜不生于西域,但丁不生于中土,形格势禁,事理、环境、民族性之所不容也。此研究西洋艺术所不可不知者一。

至欲撷取外来艺术之精英而融为己有,则必经时势之推移,思想之酝酿,而在心理上又必经直觉、理解、憬悟、贯通诸程序,方能衷心有所真感。观夫马奈、凡·高之于日本版画,高更之于黑人艺术,盖无不由斯途以臻于创造新艺之境。此研究西洋艺术所不可不知者二。

今也东西艺术,技术形式既不同,所启发之境界复大异,所表白之心灵情操,又有民族性之差别为其基础,可见所谓融合中西艺术之口号,未免言之过早,盖今之艺人,犹沦于中西文化冲突后之漩涡中不能自拔,调和云何哉?矧吾人之于西方艺术,迄今犹未臻理解透辟之域,遑言创造乎?

然而今日之言调和东西艺术者,提倡古典或现代化者,固比比皆是,是一知半解,不假深思之过耳。世唯有学殖湛深之士方能知学问之无穷而常惴惴默默,惧一言之失有损乎学术尊严,亦唯有此惴惴默默之辈,方能孜孜矻矻,树百年之基。某不敏,何敢以此自许?特念古人三年之病必求七年之艾之训,故愿执斩荆棘,辟草莽之役,为艺界同仁尽些微之力耳。是编之成,即本斯义。编分二十讲,所述皆名家杰构,凡绘画、雕塑、建筑、装饰、美术诸门,遍尝一脔。间亦论及作家之人品学问,欲以表显艺人之操守与修养

也；亦有涉及时代与环境，明艺术发生之因果也；历史叙述，理论阐发，兼顾并重，示研究工作之重要也。愚固知画家不必为史家，犹史家之不必为画家；然史之名画家固无一非稔知艺术源流与技术精义者，此其作品之所以必不失其时代意识，所以在历史上必为承前启后之关键也。

是编参考书，有法国博尔德（Bordes）氏之美术史讲话及晚近诸家之美术史。序中所言，容有致艺坛诸君子于不快者，则唯有以爱真理甚于爱友一语自谢耳。

<p style="text-align:right">一九三四年六月</p>

我们已失去了凭藉*
——悼张弦

当我们看到艺术史上任何大家的传记的时候,往往会给他们崇伟高洁的灵光照得惊惶失措,而从含有怨艾性的厌倦中苏醒过来,重新去追求热烈的生命,重新企图去实现"人的价格";事实上可并不是因了他们的坎坷与不幸,使自己的不幸得到同情,而是因为他们至上的善性与倔强刚健的灵魂,对于命运的抗拒与苦斗的血痕,令我们感到愧悔!于是我们心灵的深处时刻崇奉着我们最钦仰的偶像,当我们周遭的污浊使我们窒息欲死的时候,我们尽量的冥想搜索我们的偶像的生涯和遭际,用他们殉道史中的血痕,作为我们艺程中的鞭策。有时为了使我们感戴忆想的观念明锐起见,不惜用许多形式上的动作来纪念他们,揄扬他们。

但是那些可敬而又不幸的人们毕竟是死了!一切的纪念和揄扬

* 本文原载上海《时事新报》一九三六年十月十五日;署名拾之。副题系编者所加。张弦系傅雷挚友,号亦琴,浙江青田人。一九二八年从法国学成归国,受聘于上海美专,教授西画。在傅雷眼中,张弦纯朴淡泊,拥有"孤洁不移的道德力"与"坚而不骄的自信力",其作品也与其性格完全相同,"深沉、含蓄,而无丝毫牵强猥俗"。一九三六年张弦英年病逝,傅雷深为痛惜,长叹不止。

对于死者都属虚无缥缈，人们在享受那些遗惠的时候，才想到应当给与那些可怜的人一些酬报，可是已经太晚了。

数载的邻居侥幸使我对于死者的性格和生活得到片面的了解。他的生活与常人并没有分别，不过比常人更纯朴而淡泊，那是拥有孤洁不移的道德力与坚而不骄的自信力的人，始能具备的恬静与淡泊，在那副沉静的面目上很难使人拾到明锐的启示，无论喜、怒、哀、乐、爱、恶七情，都曾经持取矜持性的不可测的沉默，既没有狂号和叹息，更找不到愤怒和乞怜，一切情绪都好似已与真理交感溶化，移入心的内层。光明奋勉的私生活，对于艺术忠诚不变的心志，使他充分具有一个艺人所应有的可敬的严正坦率。既不傲气凌人，也不拘泥于委琐的细节。他不求人知，更不嫉人之知；对自己的作品虚心不苟，评判他人的作品时，眼光又高远而毫无偏倚；几年来用他强锐的感受力，正确的眼光和谆谆不倦的态度指引了无数的迷途的后进者。他不但是一个寻常的好教授，并且是一个以身作则的良师。

关于他的作品，我仅能依我个人的观感抒示一二，不敢妄肆评议。我觉得他的作品唯一的特征正和他的性格完全相同，"深沉，含蓄，而无丝毫牵强猥俗"。他能以简单轻快的方法表现细腻深厚的情绪，超越的感受力与表现力使他的作品含有极强的永久性。在技术方面他已将东西美学的特征体味融合，兼施并治；在他的画面上，我们同时看到东方的含蓄纯厚的线条美，和西方的准确的写实美，而其情愫并不因顾求技术上的完整有所遗漏，在那些完美的结构中所蕴藏着的，正是他特有的深沉潜蛰的沉默。那沉默在画幅上常像荒漠中仅有的一朵鲜花，有似钢琴诗人萧邦的忧郁孤洁的情调

(风景画),有时又在明快的章法中暗示着无涯的凄凉(人体画),像莫扎特把淡寞的哀感隐藏在畅朗的快适外形中一般。节制、精练的手腕使他从不肯有丝毫夸张的表现。但在目前奔腾喧扰的艺坛中,他将以最大的沉默驱散那些纷黯的云翳,建造起两片地域与两个时代间光明的桥梁,可惜他在那桥梁尚未完工的时候却已撒手!这是何等令人痛心的永无补偿的损失啊!

我们沉浸在目前臭腐的浊流中,挣扎摸索,时刻想抓住真理的灵光,急切的需要明锐稳静的善性和奋斗的气流为我们先导,减轻我们心灵上所感到的重压,使我们有所凭藉,使我们的勇气永永不竭……现在这凭藉是被造物之神剥夺了!我们应当悲伤长号,抚膺疾首!不为旁人,仅仅为了我们自己!仅仅为了我们自己!!

观画答客问[*]

客有读黄公之画而甚惑者,质疑于愚。既竭所知以告焉;深恐盲人说象,无有是处。爰述问答之词,就正于有道君子。

客:黄公之画,山水为宗。顾山不似山,树不似树;纵横散乱,无物可寻。何哉?

曰:子观画于咫尺之内,是摩挲断碑残碣之道,非观画法也。盍远眺焉。

客:观画须远,亦有说乎?

曰:目之视物,必距离相当而后明晰。远近之差,则以物之形状大小为准。览人气色,察人神态,犹需数尺外。今夫山水,大物也;逼而视之,石不过窥一纹一理,树不过见一枝半干;何有于峰峦气势?何有于疏林密树?何有于烟云出没?此郭河阳之说,亦极寻常之理。"不见庐山真面目,只缘身在此山中",对天地间之山水,非百里外莫得梗概;观缣素上之山水,亦非凭

[*] 本文原载《黄宾虹书画展特刊》,一九四三年十一月;署名移山。

几伏案所能仿佛。

客：果也。数武外：凌乱者，井然矣；模糊者，粲然焉；片黑片白者，明暗向背耳，轻云薄雾耳，暮色耳，雨气耳。子诚不我欺。然画之不能近视者，果为佳作欤？

曰：画之优绌，固不以宜远宜近分。董北苑一例，近世西欧名作又一例。况子不见画中物象，故以远觇之说进。观画固远可，近亦可。视君意趣若何耳。远以瞰全局，辨气韵，玩神味；近以察细节，求笔墨。远以欣赏，近以研究。

客：笔墨者何物耶？

曰：笔墨之于画，譬诸细胞之于生物。世间万象，物态物情，胥赖笔墨以外现。六法言骨法用笔，画家莫不习勾勒皴擦，皆笔墨之谓也。无笔墨，即无画。

客：然则纵横散乱，一若乱柴乱麻者，即子之所谓笔墨乎？

曰：乱柴乱麻，固画家术语；子以为贬词，实乃中肯之言。夫笔墨畦径，至深且奥，非愚浅学可知。约言之：书画同源，法亦相通。先言用笔：笔力之刚柔，用腕之灵活，体态之变化，格局之安排，神采之讲求，衡诸书画，莫不符合。故古人善画者多善书。

若以纵横散乱为异，则岂不闻赵文敏石如飞白木如籀之说乎？又不闻董思翁作画，以奇字草隶之法，树如屈铁、山如画沙之论乎？遒劲处：力透纸背，刻入缣素；柔媚处：一波三折，婀娜多致；纵逸处：龙腾虎卧，风趋电疾。唯其用笔脱去甜俗，重在骨气，故骤视不悦人目。不知众皆密于盼际，此则离披其点画；众皆谨于象似，此则脱落其凡俗。远溯唐代，已

悟此理。唯不滞于手，不凝于心，臻于解衣盘礴之致，方可言于纵横散乱，皆呈异境。若夫不中绳墨，不知方圆，向未入门，而信手涂抹，自诩蜕化，惊世骇俗，妄譬于八大石涛：直自欺欺人，不足语语矣。此毫厘千里之差，又不可以不辨。

客：笔之道尽矣乎？

曰：未也。顷所云云，笔本身之变化也。一涉图绘，犹有关乎全局之作用存焉。可谓"自始至终，笔有朝揖；连绵相属，气派不断"，是言笔纵横上下，遍于全画，一若血脉神经之贯注全身。又云"意存笔先，笔周意内；画尽意在，像尽神全"；是则非独有笔时须见生命，无笔时亦须有神机内蕴，余意不尽。以有限示无限，此之谓也。

客：笔之外现，唯墨是赖；敢问用墨之道。

曰：笔者，点也线也。墨者，色彩也。笔犹骨骼，墨犹皮肉。笔求其刚，以柔出之；求其拙，以古行之；在于因时制宜。墨求其润，不落轻浮；求其腴，不同臃肿；随境参酌，要与笔相水乳。物之见出轻重向背明晦者，赖墨；表郁勃之气者，墨；状明秀之容者，墨。笔所以示画之品格，墨亦未尝不表画之品格；墨所以见画之丰神，笔亦未尝不见画之丰神。虽有内外表里之分，精神气息，初无二致。干黑浓淡湿，谓为墨之五彩；是墨之为用宽广，效果无穷，不让丹青。且唯善用墨者善敷色，其理一也。

客：听子之言，一若尽笔墨之能，即已尽绘画之能，信乎？

曰：信。夫山之奇峭耸拔，浑厚苍莽；水之深静柔滑，汪洋动荡；烟霭之浮漾；草木之荣枯；岂不胥假笔锋墨韵以尽态？笔墨愈

清，山水亦随之而愈清。笔墨愈奇，山水亦与之而俱奇。

客：黄公之画甚草率，与时下作风迥异。岂必草率而后见笔墨耶？

曰：噫！子犹未知笔墨，未知画也。此道固非旦夕所能悟，更非俄顷可能辨。且草率果何谓乎？若指不工整言：须知画之工拙，与形之整齐无涉。若言形似有亏：须知画非写实。

客：山水不以天地为本乎？何相去若是之远！画非写实乎？可画岂皆空中楼阁！

曰：山水乃图自然之性，非剽窃其形。画不写万物之貌，乃传其内涵之神。若以形似为贵：则名山大川，观览不逭；真本具在，何劳图写？摄影而外，兼有电影；非唯巨纤无遗，抑且连绵不断；以言逼真，至此而极，更何贵乎丹青点染？

　　初民之世，生存为要，实用为先。图书肇始，或以记事备忘，或以祭天祀神，固以写实为依归。逮乎文明渐进，智慧日增，行有余力，斯抒写胸臆，寄情咏怀之事尚矣。画之由写实而抒情，乃人类进化之途程。

　　夫写貌物情，撼发人思：抒情之谓也。然非具烟霞啸傲之志，渔樵隐逸之怀，难以言胸襟。不读万卷书，不行万里路，难以言境界。襟怀鄙陋，境界逼仄，难以言画。作画然，观画亦然。子以草率为言，是仍囿于形迹，未具慧眼所致。若能悉心揣摩，细加体会，必能见形若草草，实则规矩森严；物形或未尽肖，物理始终在握；是草率即工也。倘或形式工整，而生机灭绝；貌或逼真，而意趣索然；是整齐即死也。此中区别，今之学人，知者绝鲜；故斤斤焉拘于迹象，唯细密精致是务；竭尽巧思，转工转远；取貌遗神，心劳日绌，尚得谓为艺

术乎？

艺人何写？写意境。实物云云，引子而已，寄托而已。古人有言：掇景于烟霞之表，发兴于深山之巅。掇景也，发兴也，表也，巅也，解此便可省画，便可悟画人不以写实为目的之理。

客：诚如君言：作画之道，旷志高怀而外，又何贵乎技巧？又何需师法古人，师法造化？黄公又何苦漫游川、桂，遍历大江南北，孜孜矻矻，搜罗画稿乎？

曰：艺术者，天然外加人工，大块复经镕炼也。人工镕炼，技术尚焉。掇景发兴，胸臆尚焉。二者相济，方臻美满。愚先言技术，后言精神；一物二体，未尝矛盾。且唯真悟技术之为用，方识性情境界之重要。

技术也，精神也，皆有赖乎长期修积。师法古人，亦修养之一阶段，不可或缺，尤不可执着！绘画传统垂二千年，技术工具，大抵详备，一若其他学艺然。接受古法，所以免暗中摸索；为学者便利，非为学鹄的。拘于古法，必自斩灵机；奉模楷为偶像，必堕入画师魔境，非庸即陋，非甜即俗矣。

即师法造化一语，亦未可以词害意，误为写实。其要旨固非貌其嶂峦开合，状其迂回曲折已也。学习初期，诚不免以自然为粉本（犹如以古人为师），小至山势纹理，树态云影，无不就景体验，所以习状物写形也；大至山岗起伏，泉石安排，尽量勾取轮廓，所以学经营位置也。然师法造化之真义，尤须更进一步：览宇宙之宝藏，穷天地之常理，窥自然之和谐，悟万物之生机；饱游沃看，冥思遐想，穷年累月，胸中自具神奇，

造化自为我有。是师法造化,不徒为技术之事,尤为修养人格之终生课业。然后不求气韵而气韵自至,不求成法而法在其中。

　　要之:写实可,摹古可,师法造化,更无不可!总须牢记为学阶段,绝非艺术峰巅。先须有法,终须无法。以此观念,习画观画,均入正道矣。

客:子言殊委婉可听,无以难也。顾证诸现实,惶惑未尽释然。黄公之画纵笔清墨妙,仍不免于艰涩之感何耶?

曰:艰涩又何指?

客:不能令人一见爱悦是矣。

曰:昔人有言:"看画如看美人。其风神骨相,有在肌体之外者。今人看古迹,必先求形似,次及传染,次及事实:殊非赏鉴之法。"其实作品无分今古,此论皆可通用。一见即佳,渐看渐倦:此能品也。一见平平,渐看渐佳:此妙品也。初若艰涩,格格不入,久而渐领,愈久而愈爱:此神品也,逸品也。观画然,观人亦然。美在皮表,一览无余,情致浅而意味淡,故初喜而终厌。美在其中,蕴藉多致,耐人寻味,画尽意在,故初平平而终见妙境。若夫风骨嶙峋,森森然,巍巍然,如高僧隐士,骤视若拒人千里之外,或平淡天然,空若无物,如木讷之士,寻常人必掉首弗顾,斯则必神专志一,虚心静气,严肃深思,方能于嶙峋中见出壮美,平淡中辨得隽永。唯其藏之深,故非浅尝所能获;唯其蓄之厚,故探之无尽,叩之不竭。

客:然则一见悦人之作,如北宗青绿,以及院体工笔之类,止能列入能品欤?

曰：夫北宗之作，宜于仙山楼观，海外瑶台，非写实可知。世人眩于金碧，迷于色彩，一见称善；实则云山缥缈，如梦如幻之情调，固未尝梦见于万一。俗人称誉，适与贬毁同其不当。且自李思训父子后，宋唯赵伯驹兄弟尚传衣钵，尚有士气。院体工笔至仇实父已近作家。后此庸史，徒有其工，不得其雅。前贤已有定论。窃尝以为：是派规矩法度过严，束缚性灵过甚，欲望脱尽羁绊，较南宗为尤难。适见董玄宰曾有戒人不可学之说，鄙见适与暗合。董氏以北宗之画，譬之禅定积劫，方成菩萨。非如董、巨、米三家，可一超直入如来地。今人一味修饰涂泽，以刻板为工致，以肖似为生动，以匀净为秀雅，去院体已远，遑论艺术三昧。是即未能突破积劫之明证。

客：黄公题画，类多推崇宋元，以士夫画号召。然清初四王，亦尊元人；何黄公之作与四王不相若耶？

曰：四王论画，见解不为不当。顾其宗尚元画，仍徒得其貌，未得其意；才具所限耳。元人疏秀处，古淡处，豪迈处，试问四王遗作中，能有几分踪迹可寻？以其拘于法，役于法，故枝枝节节，气韵索然。画事至清，已成弩末。近人盲从附和，入手必摹四王，可谓取法乎下。稍迟辄仿元人，又只从皴擦下功夫；笔墨渊源，不知上溯；线条练习，从未措意；舍本逐末，求为庸史，且戛戛乎难矣。

客：然则黄氏之得力于宋元者，果何所表见？

曰：不外神韵二字。试以《层叠冈峦》一幅为例：气清质实，骨苍神腴，非元人风度乎？然其豪迈活泼，又出元人蹊径之外。用笔纵逸，自造法度故尔。又若《墨浓》一帧，高山巍峨，郁郁

苍苍，俨然荆、关气派。然繁简大异，前人写实，黄氏写意。笔墨圆浑，华滋苍润，岂复北宋规范？凡此截长补短风格，所在皆是，难以列举。若《白云山苍苍》一幅，笔致凝练如金石，活泼如龙蛇；设色妍而不艳，丽而不媚；轮廓粲然，而无害于气韵弥漫：尤足见黄公面目。

客：世之名手，用笔设色，类皆有一面目，令人一望而知。今黄氏诸画，浓淡悬殊，犷纤迥异，似出两手，何哉？

曰：常人专宗一家，故形貌常同。黄氏兼采众长，已入化境，故家数无穷。常人足不出百里，日夕与古人一派一家相守；故一丘一壑，纯若七宝楼台，堆砌而成；或竟似益智图戏，东捡一山，西取一水，拼凑成幅。黄公则游山访古，阅数十寒暑；烟云雾霭，缭绕胸际，造化神奇，纳于腕底。故放笔为之，或收千里于咫尺，或图一隅为巨幛，或写暮霭，或状雨景，或咏春朝之明媚，或吟西山之秋爽：阴晴昼晦，随时而异；冲淡恬适，沉郁慷慨，因情而变。画面之不同，结构之多方，乃为不得不至之结果。《环流仙馆》与《虚白山衔璧月明》，《宋画多晦冥》与《三百八滩》，《鳞鳞低甓》与《绝涧寒流》，莫不一轻一重，一浓一淡，一犷一纤，遥遥相对，宛如两极。

客：诚然。子固知画者。余当退而思之，静以观之，虚以纳之，以证吾子之言不谬。

曰：顷兹所云，不过摭拾陈言，略涉画之大较。所赞黄公之词，尤属门外皮相之见，慎勿以为定论。君深思好学，一旦参悟，愚且敛衽请益之不遑。生也有涯，知也无涯。鲁钝如余，升堂入室，渺不可期；千载之下，诚不胜与庄生有同慨焉。

艺术与自然的关系[*]

本篇为拙著《中国画论的美学检讨》一文中之第一节，立论大体以法国现代美学家查尔斯·拉罗（Charles Lalo）之说为主。拉氏之美学主张与晚近德意诸学派皆不同，另创技术中心论，力主美的价值不应受道德、政治、宗教诸观念支配；但既非单纯的形式主义，亦非十九世纪末叶之唯美主义，不失为一较为完满之现代美学观，可作为衡量中国艺术论之标准。

一、自然主义学说概述

美发源于自然——艺术为自然之再现——自然美强于艺术美——大同小异的学说——绝对的自然主义：自然皆美——理想的自然主义——自然有美丑——自然的美丑即艺术的美丑

* 本文原载《新语》半月刊第五期，一九四五年十二月。

美感的来源有二：自然与艺术。无论何派的自然主义美学者，都同意这原则。艺术的美被认为从自然的美衍化出来。当你鉴赏人造的东西，听一曲交响乐，看一出戏剧时；或鉴赏自然的现象、产物，仰望一角美丽的天空，俯视一头美丽的动物时，不问外表如何歧异，种类如何繁多，它们的美总是一样的，引起的心理活动总是相同的。自然的存在在先，艺术的发生在后；所以艺术美是自然美的反映，艺术是自然的再现。

洛兰或透讷所描绘的落日，和自然界中的落日，其动人的性质初无二致；可是以变化、富丽而论，自然界的落日，比之画上的不知要强过多少倍。拉斐尔的圣母，固是举世闻名的杰作，但比起翡冷翠当地活泼泼的少女来，却又逊色得多了。故自然的美强于艺术的美。进一步的结论，便是：艺术只有在准确的模仿自然的时候才美；离开了自然，艺术便失掉了目的。这是从亚里士多德到近代，一向为多数的艺术家、批评家、美学家所奉为金科玉律的。但在同一大前提下还有许多歧异的学说和解释。

先是写实派和理想派的对立。粗疏的说，写实派认为外界事物，毋须丝毫增损；理想派则认为需要加以润色。其实，在真正的艺术家中，不分派别，没有一个真能严格的模仿自然。写实派的说法："若把一个人的气质当作一幅帘幕，那末一件作品是从这帘幕中透过来的自然的一角。"（根据左拉）可知他也承认绝对的再现自然为不可能，个人的气质，自然的一角，都是选择并改变对象的意思。理想派的说法："唯有自然与真理指出对象的缺陷时，我才假艺术之功去修改对象。"（画家伦勃朗语）他为了拥护自然的尊严起见，把假助于艺术这回事，推给自然本身去负责。所以这两派骨子里并

没有不可调和的异点。

其次是玄学（形而上学）家们的观点：所谓美，是对于一种观念或一种高级的和谐的直觉，对于一种在感官世界的帷幕中透露出来的卓越的意义（仿佛我们所说的"道"），加以直觉的体验。不问这透露是自然所自发的，抑为人类有意唤起的，其透露的要素总是相同。至多是把自然美称做"纯粹感觉的美"，把艺术的美称做"更敏锐的感觉的美"。两者只有程度之差，并无本质之异。

其次是经验派与享乐派的论调：美感是一种快感，任何种的叹赏都予人以同样的快感。一张俊俏的脸，一帧美丽的肖像，所引起的叹赏，不过是程度的强弱，并非本质的差别。并且快感的优越性，还显然属诸生动的脸，而非属诸呆板的肖像。"随便哪个希腊女神的美，都抵不上一个纯血统的英国少女的一半"，这是罗斯金的话。

和这派相近的是折衷派的主张：外界事物之美，以吾人所得印象之丰富程度为比例。我们所要求于艺术品的，和要求于自然的，都是这印象的丰富，并且我们鉴赏者的想象力自会把形式的美推进为生动的美。

从这个观点更进一步，便是感伤派，在一般群众和批评家艺术家中最占势力。他们以为事物之美，由于我们把自己的情感移入事物之内，情感的种类则被对象的特质所限制。故对象的生命是主观（我）与客观（物）的共同的结晶。这是德国极流行的"感情移入"说，观照的人与被观照的物，融合一致，而后观照的人有美的体验。

综合起来，以上各派都可归在自然美一元论这个大系统之内，因为他们都认为艺术的美只是表白自然的美。

然而细细分析起来,这些表面上虽是大同小异的主张,可以抽绎出显然分歧的两大原则,近代美学者称之为绝对的自然主义和理想的自然主义。

一、绝对的自然主义——为神秘主义者、写实主义者、浪漫主义者所拥护。他们以为自然中一切皆美。神秘主义者说,"只要有直觉,随时随地可在深邃的、灵的生命中窥见美";写实主义者说,"即在一切事物的外貌上面,或竟特别在最物质的方面,都有美存在"。意思是,提到艺术时才有美丑之分,提到自然时便什么都不容区别,连正常反常、健全病态都不该分。一切都站着同等的地位,因为一切都生存着;而生命本身,一旦感知之后,即是美的。哪怕是丑的事物,一当它表白某种深刻的情绪时,就成为美的了。德国美学家苏兹说,"最强烈的审美快感,是'自由的自然'给予的欢乐";罗斯金说,"艺术家应当说出真相。全部的真相,任何选择都是亵渎……完满的艺术,感知到并反映出自然的全部。不完满的艺术才傲慢,才有所舍弃,有所偏爱"。

总之,这一派的特点是:(一)自然皆美;(二)自然给予人的生命感即是美感;(三)艺术必再现自然,方有美之可言。

二、理想的自然主义者——艺术家中的古典派,理论家中的理想派,都奉此说。他们承认自然之中有美也有丑。两只燕子,飞得最快而姿态最轻盈的一只是美的。许多耕牛中,最强壮耐劳的是美的。一个少女和一个老妇,前者是美的。两个青年,一个气色红润,一个贫血早衰,壮健的是美的。总之,在生物中间,正常的和典型的为美;完满表现种族特征的为美;发展和谐健全的为美;机

能旺盛，精神饱满的为美。在无生物或自然景色中间，予人以伟大、强烈、繁荣之感的为美。反之，自然的丑是，不合于种族特征的，非典型的，畸形的，早衰的，病弱的。在精神生活方面，反乎一切正常性格的是丑的，例如卑鄙，懦怯，强暴，欺诈，淫乱。艺术既是自然的再现，凡是自然的美丑，当然就是艺术的美丑了。

二、自然主义学说批判（上）

绝对派的批判：自然皆美即否定美——自然的生命感非美感——艺术为自然再现说之不成立——自然的美假助于艺术——史的考察——原始时代及其他时代的自然感——艺术与自然的分别

我们先把绝对的自然主义，就其重要的特征来逐条检讨。

一、自然的一切皆美——这是不容许程度等级的差别羼入自然里去，即不容许有价值问题。可是美既非实物，亦非事实；而是对价值的判断，个人对某物某现象加以肯定的一种行为；故取消价值即取消美。说自然一切皆美，无异说自然一切皆高，一切皆高，即无相对的价值——低；没有低，还会有什么高？所以说自然皆美，即是说自然无所谓美。

二、自然所予人的生命感即是美感——这是感觉的混淆，对真实的风景感到精神爽朗，意态安闲，呼吸畅适，消化顺利，当然是很愉快而有益身心的。但这些感觉和情绪，无所谓美或丑，根本与美无关。常人往往把爱情和情人的美感混为一谈，不知美丑在爱情

内并不占据主要的地位；由于其他条件的配合，多少丑的人比美的人更能获得爱；而他的更能获得爱，并不能使他的丑变为不丑。美学家把自然的生命感当做美感，即像获得爱情的人以为是自己生得美。我们对自然所感到的声气相通的情绪，乃是人类固有的一种泛神观念，一种同情心的泛滥，本能地需要在自己和世界万物之间，树立一密切的连带关系，这种心理活动决非美的体验。

三、艺术应当再现自然——乃是根据上面两个前提所产生的错误。自然既无美丑，以美为目标的艺术，自无须再现自然，艺术之中的音乐与建筑，岂非绝未再现什么自然？即以模仿性最重的绘画与文学来说，模仿也决非绝对的。

倘本色的自然有时会蒙上真正的美（即并非以自然的生命感误认的美），也是艺术美的反映，是拟人性质的语言的假借。我们肯定艺术的美与一般所谓自然的美，只在字面上相同，本质是大相径庭的。说一颗石子是美的，乃是用艺术眼光把它看做了画上的石子。艺术家和鉴赏者，把自然看做一件可能的艺术品，所以这种自然美仍是艺术美（二者之不同，待下文详及）。

倘艺术品予人的感觉，有时和自然予人的生命感相同，则纯是偶合而非必然。艺术的存在，并不依存于"和自然的生命感一致"的那个条件。两者相遇的原因，一方面是个人的倾向，一方面是社会的潮流。关于这一点，可用史的考察来说明。

在某些时代，人们很能够单为了自然本身而爱自然，无须把它与美感相混；以人的资格而非以艺术家的态度去爱自然；为了自然供给我们以平和安乐之感而爱自然，非为了自然令人叹赏之故。

把本色的自然，把不经人工点缀的自然认为美这回事，只在极

文明——或过于文明，即颓废——的时代才发生。野蛮人的歌曲，荷马的史诗，所颂赞的草原河流，英雄战士，多半是为了他们对社会有益。动植物在埃及人和叙利亚人的原始装饰上常有出现，但特别为了礼拜仪式的关系，为了信仰，为了和他们的生存有直接利害之故，却不是为了动植物之美：它们是神圣之物，非美丽的模型。它们的作者是，祭司的气息远过于艺术家的气息。到古典时代（古希腊和法国十七世纪）、文艺复兴时代，便只有自然中正常的典型被认为美。但到浪漫时代，又不承认正常之美享有美的特权了，又把自然一视同仁的看待了。

艺术和自然的关系，在历史上是浮动不定的。在本质上，艺术与自然，并不如自然主义者所云，有何从属主奴的必然性，它们是属于两个不同的领域的。本色的自然，是镜子里的形象。艺术是拉斐尔的画或伦勃朗的木刻。镜子所显示的形象既不美，亦不丑，只问真实不真实，是机械的问题；艺术品非美即丑，是技术的问题。

三、自然主义学说批判（下）

> 理想派的批判：自然美的标准为实用主义的标准——自然的美不一定是艺术的美——自然的丑可成为艺术的美，举例——自然中无技术——艺术美为表现之美——理想派自然美之由来——自然美之借重于艺术美："江山如画"——自然美与艺术美为语言之混淆

理想派的自然主义者，只认自然中正常的事物与现象为美——这已经容许了价值问题，和绝对派的出发点大不相同了。但他们所定的正常反常的标准，恰是日常生活里的标准，绝非艺术上美丑的标准。凡有利于人类的安宁福利、繁殖健全的典型，不论是实物或现象，都名之为正常，理想派的自然主义者更名之为美。其实所谓正常是生理的、道德的、社会的价值，以人类为中心的功利观念；而艺术对这些价值和观念是完全漠然的。

自然的美丑和艺术的美丑一致——这个论见是更易被事实推翻了。

一个面目俊秀的男子，尽可在社交场中获得成功，在情人眼中成为极美的对象，但在美学的见地上是平庸的，无意义的。一匹强壮的马，通常被称为"好马"、"美马"，然而画家并不一定挑选这种美马做模型。纵使他采取美女或好马为题材，也纯是从技术的发展上着眼，而非受世俗所谓美好的影响——这是说明自然的美（即正常的美，健康的美）并不一定为艺术美。

近代风景画，往往以猥琐的村落街道做对象；小说家又以日常所见所闻、无人注意的事物现象做题材。可知在自然中无所谓美丑的、中性的材料，倒反可成为艺术美。唯有寻常的群众，才爱看吉庆终场的戏剧，年轻美貌的人的肖像，爱听柔媚的靡靡之音，因为他们的智力只能限于实用世界，只能欣赏以生理、道德标准为基础的自然美。

牟利罗画上的捉虱化子，委拉斯开兹的残废者，荷兰画家的吸烟室，夏尔丹的厨房用具，米勒的农夫，都是我们赞赏的。但你散步的时候，遇到一个容貌怪异的人而回顾，却决非为了纯美的欣

赏。农夫到处皆是，厨房用具家家具备，却只在米勒与夏尔丹的画上才美。在自然中，决没有人说一个残废的乞丐跟一个少妇或一抹蓝天同美；但在画面上，三个对象是同样的美——这是说自然的丑可成为艺术的美。康德说："艺术的特长，是能把自然中可憎厌的东西变美。"

自然的丑可成为艺术的美，但艺术的丑却永远是丑。在乐曲中，可用不协和音来强调协和音的价值，却不能用错误的音来发生任何作用。在一首诗里羼入平板无味的段落，也不能烘托什么美妙的意境。

以上所云，尽够说明自然的美丑与艺术的美丑完全是两个标准。但还可加以申说。

美的艺术品可能是写实的；但那实景在自然中无所谓美，或竟是老老实实的丑。你要享受美感时，会去观赏米勒的乡土画，或读左拉的小说；可决不会去寻求那些艺术品的模型，以便在自然中去欣赏它们。因为在自然中，它们并不值得欣赏。模型的确存在于自然里面；不在自然里的，是表现技术。所以康德说："自然的美，是一件美丽之物；艺术的美，是一物的美的表现。"我们不妨补充说：所表现之物，在自然中是无美丑可言的，或竟是丑的。

我们对一件作品所欣赏的，是线条的、空间的（我们称之为虚实）、色彩的美，统称为技术的美；至于作品上的物象，和美的体验完全不涉。

即或自然美在历史上曾和艺术美一致，也不是为了美的缘故。如前所述，原始艺术的动机，并非为了艺术的纯美。原始人类为了

宗教、政治、军事上的需要，才把崇拜的或夸耀的对象，跟纯美的作用相混。实际作用与纯美作用的分离，乃是文化史上极其晚近的事。过去那些"非美的"自然品性（例如体格的壮健，原野的富饶，春夏的繁荣等等），到了宗教性淡薄，个人主义占优势的近代人的口里，就称为"自然的美"。但所谓自然美，依旧是以实际生活为准的估价，不过加上一个美的名字，实非以技术表现为准的纯美。因为艺术史上颇多"自然美"和"艺术美"一致的例证，愈益令人误会自然美即艺术美。古希腊，文艺复兴期三大家，以及一切古典时代的作者，几乎全都表现愉快的、健全的、卓越的对象，表现大众在自然中认为美的事物。反之，和"自然美"背驰的例证，在艺术史上同样屡见不鲜。中世纪的雕塑，文艺复兴初期、浪漫派、写实派的绘画，都是不关心自然有何美丑的，反而常常表现在自然中被认为丑的对象。

周期性的历史循环，只能证明时代心理的动荡，不能摇撼客观的真理。自然无美丑，正如自然无善恶。古人形容美丽的风景时会说："江山如画"，这才是真悟艺术与自然的关系的卓识，这也真正说明自然美之借光于艺术美。具有世界艺术常识的人，常常会说"好一幅提香！"来形容自然界富丽的风光，或是说"好一幅达·芬奇的肖像！"来赞赏一个女子。没有艺术，我们就不知有自然的美。自然界给人以纯洁、健康、伟大、和谐的印象时，我们指这些印象为美；欣赏一件名作时，我们也指为美；实际上两种美是两回事。我们既无法使美之一字让艺术专用，便只有尽力防止语言的混淆，诱使我们发生错误的认识。

四、自然与艺术的真正关系

批判的结论——艺术美之来源为技术——艺术假助于自然：素材与暗示——技术是人为的、个人的、同时集体的；举例——技术在风格上的作用——自然为艺术的动力而非法则——自然的素材与暗示不影响艺术品的价值

以上两节的批判，归纳起来是：

（一）自然予人的生命感非美感；（二）自然皆美说不成立；（三）艺术再现自然说不成立；（四）自然美非艺术美；（五）自然无艺术上之美丑，正如自然无道德上之善恶；（六）所谓自然美是：A. 与美丑无关之实用价值，B. 从艺术假借得来的价值；（七）自然美与艺术美之一致为偶合而非艺术的条件；（八）艺术美的来源是技术。

自然和艺术真正的关系，可比之于资源与运用的关系。艺术向自然借取的，是物质的素材与感觉的暗示；那是人类任何活动所离不开的。就因为此，自然的材料与暗示，绝非艺术的特征。艺术活动本身是一种技术，是和谐化，风格化，装饰化，理想化……这些都是技术的同义字，而意义的广狭不尽适合。人类凭了技术，才能用创造的精神，把淡漠的生命中一切的内容变为美。

技术包括些什么？很难用公式来确定。它永远在演化的长流中动荡。它内在的特殊的原素，在"美"的发展过程中，常和外界的、非美的条件融合在一起。一方面，技术是过去的成就与遗产，一方面又多少是个人的发明，创造的、天才的发明。

倘若把一本古书上的插图跟教堂里的一幅壁画相比，或同一幅小型的油画相比，你是否把它们最特殊的差别归之于画中的物象？归之于画家的个性？若果如此，你只能解释若干极其皮表的外貌。因为确定它们各个的特点的，有（一）应用的材料不同：水彩，金碧，油色，羊皮纸，墙壁，粗麻布；（二）用途之各殊：书籍，建筑物，教堂，宫殿，私宅；（三）制作的物质条件有异：中古僧侣的惨淡经营，迅速的壁画手法，屡次修改的油画技巧；（四）作品产生的时代各别：原始时代，古典时代，浪漫时代，文艺复兴前期，盛期，后期。这还不过是略举技术原素中之一小部；但对于作品的技术，和画上的物象相比时，岂非显得后者的作用渺乎其小了吗？

这些人为的技术条件，可以说明不同风格的产生。例如在各式各样的穹窿形中，为何希腊人采取直线的平面的天顶，为何罗马人采取圆满中空的一种，为何哥特派偏爱切碎的交错的一种，为何文艺复兴以后又倾向更复杂的曲线，所有这些曲线，在自然里毫无等差地存在着，而在艺术品的每种风格里，却各各占着领导地位。而且这运用又是集体的，因为每一种的风格，见之于某一整个的时代，某一整个的民族。作风不同的最大因素，依然是技术。

一件艺术品，去掉了技术部分，所剩下的还有什么？准确地抄袭自然的形象，和实物相比，只是一件可怜的复制品，连自然美的再现都谈不到，遑论艺术美了。可知艺术的美绝不依存于自然，因为它不依存于表现的物象。没有技术，才会没有艺术。没有自然，照样可有艺术，例如音乐。

那末自然就和艺术不产生关系了吗？并不。上文说过，艺术向自然汲取暗示，借用素材。但这些都不是艺术活动的法则，而不过

是动力。动机并不能支配活动,只能产生活动。除了自然,其他的感觉,情操,本能,或任何种的力,都能产生活动,而都不能支配活动。"暗示艺术家做技术活动的是什么"这问题,与艺术品的价值根本无关;正像电力电光的价值,与发电马达之为何(利用水力还是蒸汽)不生干系一样。

我们加之于自然的种种价值,原非自然所固有,乃具备于我们自身。自然之不理会美不美,正如它不理会道德不道德,逻辑不逻辑。自然不能把技术授予艺术家,因为它不能把自己所没有的东西授人。当然,自然之于艺术,是暗示的源泉,动机的储藏库。但自然所暗示给艺术家的内容,不是自然的特色,而是艺术的特色。所以自然不能因有所暗示而即支配艺术。艺术家需要学习的是技术而非自然;向自然,他只须觅取暗示——或者说觅取刺激,觅取灵感,来唤起他的想象力。

庞薰琹绘画展览会序[*]

　　虞山庞薰琹先生从事绘画垂二十年，素不以宗派门户自囿，好学深思，作风屡变，既不甘故步自封，复不欲炫耀新奇，惊世骇俗。抗战期间流寓湘黔川滇诸省，深入苗夷区域，采集画材尤夥，其表现侧重于原始民族淳朴浑厚之精神，初不以风俗服饰线条色彩之模写为足，写实而能轻灵，经营惨淡而神韵独，盖已臻于超然象外之境。至其白描古代舞像，用笔凝练，意态生动，不徒当世无两，抑可追逼晋唐。盖庞氏寝馈于古艺术者有年，上至钟鼎纹样下至唐宋装饰，莫不穷搜冥讨，故其融合东西艺术之成功，决非杂糅中西画技之皮表，以近代透视法欺人眼目者可比。兹出其近年制作七十幅，于本月八日起，假本市吕班路震旦大学大礼堂展览五日，博雅君子当可于是会一睹吾国现代艺坛之成就焉，是为序。

<div style="text-align:right">三十五年秋　傅雷</div>

[*] 本文原载《文汇报》一九四六年十一月七日。

丹纳《艺术哲学》译者序*

法国史学家兼批评家丹纳（Hippolyte Adolphe Taine，一八二八——一八九三）自幼博闻强记，长于抽象思维，老师预言他是"为思想而生活"的人。中学时代成绩卓越，文理各科都名列第一；一八四八年又以第一名考入国立高等师范，专攻哲学。一八五一年毕业后任中学教员，不久即以政见与当局不合而辞职，以写作为专业。他和许多学者一样，不仅长于希腊文，拉丁文，并且很早精通英文，德文，意大利文。一八五八至七一年间游历英，比，荷，意，德诸国。一八六四年起应巴黎美术学校之聘，担任美术史讲座；一八七一年在英国牛津大学讲学一年。他一生没有遭遇重大事故，完全过着书斋生活，便是旅行也是为研究学问搜集材料；但一八七〇年的普法战争对他刺激很大，成为他研究"现代法兰西渊源"的主要原因。

他的重要著作，在文学史及文学批评方面有《拉封丹及其寓

* 傅雷于一九五八至一九五九年间，在精神处于极度痛苦和压抑的状态下，翻译了丹纳巨著《艺术哲学》，并撰写了这篇序文。

言》(一八五四),《英国文学史》(一八六四—六九),《评论集》,《评论续集》,《评论后集》(一八五八,六五,九四);在哲学方面有《十九世纪法国哲学家研究》(一八五七),《论智力》(一八七〇);在历史方面有《现代法兰西的渊源》十二卷(一八七———九四);在艺术批评方面有《意大利游记》(一八六四—六六)及《艺术哲学》(一八六五—六九)。列在计划中而没有写成的作品有《论意志》及《现代法兰西的渊源》的其他各卷,专论法国社会与法国家庭的部分。

《艺术哲学》一书原系按讲课进程陆续印行,次序及标题也与定稿稍有出入:一八六五年先出《艺术哲学》(即今第一编),一八六六年续出《意大利的艺术哲学》(今第二编),一八六七年出《艺术中的理想》(今第五编),一八六八至六九年续出《尼德兰的艺术哲学》和《希腊的艺术哲学》(今第三、四编)。

丹纳受十九世纪自然科学界的影响极深,特别是达尔文的进化论。他在哲学家中服膺德国的黑格尔和法国十八世纪的孔提亚克。他认为世界上一切事物,无论物质方面的或精神方面的,都可以解释;一切事物的产生,发展,演变,消灭,都有规律可寻。他的治学方法是"从事实出发,不从主义出发;不是提出教训而是探求规律,证明规律";换句话说,他研究学问的目的是解释事物。他在本书中说:"科学同情各种艺术形式和各种艺术流派,对完全相反的形式与派别一视同仁,把它们看做人类精神的不同的表现,认为形式与派别越多越相反,人类的精神面貌就表现得越多越新颖。植物学用同样的兴趣时而研究橘树和棕树,时而研究松树和桦树;美学的态度也一样,美学本身便是一种实用植物学。"这个说法似乎他是取的纯客观态度,把一切事物等量齐观;但事实上这仅仅指他做

学问的方法,而并不代表他的人生观。他承认"幻想世界中的事物像现实世界中的一样有不同的等级,因为有不同的价值"。他提出艺术品表现事物特征的重要程度,有益程度,效果的集中程度,作为衡量艺术品价值的尺度;特别值得注意的是特征的有益程度,因为他所谓有益的特征是指帮助个体与集体生存与发展的特征。可见他仍然有他的道德观点与社会观点。

在他看来,物质文明与精神文明的性质面貌都取决于种族,环境,时代三大因素。这个理论早在十八世纪的孟德斯鸠,近至十九世纪丹纳的前辈圣伯夫,都曾经提到;但到了丹纳手中才发展为一个严密与完整的学说,并以大量的史实为论证。他关于文学史,艺术史,政治史的著作,都以这个学说为中心思想;而他一切涉及批评与理论的著作,又无处不提供丰富的史料作证明。英国有位批评家说:"丹纳的作品好比一幅图画,历史就是镶嵌这幅图画的框子。"因为这个缘故,他的《艺术哲学》同时就是一部艺术史。

从种族,环境,时代三个原则出发,丹纳举出许多显著的例子说明伟大的艺术家不是孤立的,而只是一个艺术家家族的杰出的代表,有如百花盛开的园林中的一朵更美艳的花,一株茂盛的植物的"一根最高的枝条"。而在艺术家家族背后还有更广大的群众,"我们隔了几世纪只听到艺术家的声音;但在传到我们耳边来的响亮的声音之下,还能辨别出群众的复杂而无穷无尽的歌声,在艺术家四周齐声合唱。只因为有了这一片和声,艺术家才成其为伟大"。他又以每种植物只能在适当的天时地利中生长为例,说明每种艺术的品种和流派只能在特殊的精神气候中产生,从而指出艺术家必须适应社会的环境,满足社会的要求,否则就要被淘汰。

另一方面，他不承认艺术欣赏是一个见仁见智的问题，没有客观标准可言。因为"每个人在趣味方面的缺陷，由别人的不同的趣味加以补足；许多成见在互相冲突之下获得平衡，这种连续而相互的补充，逐渐使最后的意见更接近事实"。所以与艺术家同时的人的批评即使参差不一，或者赞成与反对各趋极端，也不过是暂时的现象，最后仍会归于一致，得出一个相当客观的结论。何况一个时代以后，还有别的时代"把悬案重新审查；每个时代都根据它的观点审查，倘若有所修正，便是彻底的修正，倘若加以证实，便是有力的证实……即使各个时代各个民族所特有的思想感情都有局限性，因为大众像个人一样有时会有错误的判断，错误的理解，但也像个人一样，分歧的见解互相纠正，摇摆的观点互相抵消以后，会逐渐趋于固定，确实，得出一个相当可靠相当合理的意见，使我们能很有根据很有信心的接受"。

丹纳不仅是长于分析的理论家，也是一个富于幻想的艺术家；所以被称为"逻辑家兼诗人……能把抽象事物戏剧化"。他的行文不但条分缕析，明白晓畅，而且富有热情，充满形象，色彩富丽；他随时运用具体的事例说明抽象的东西，以现代与古代作比较，以今人与古人作比较，使过去的历史显得格外生动，绝无一般理论文章的枯索沉闷之弊。有人批评他只采用有利于他理论的材料，抛弃一切抵触的材料。这是事实，而在一个建立某种学说的人尤其难于避免。要把正反双方的史实全部考虑到，把所有的例外与变格都解释清楚，决不是一个学者所能办到，而有待于几个世代的人的努力，或者把研究的题目与范围缩减到最小限度，也许能少犯一些这一类的错误。

我们在今日看来，丹纳更大的缺点倒是在另一方面：他虽则竭力挖掘精神文化的构成因素，但所揭露的时代与环境，只限于思想感情，道德宗教，政治法律，风俗人情，总之是一切属于上层建筑的东西。他没有接触到社会的基础；他考察了人类生活的各个方面，却忽略了或是不够强调最基本的一面——经济生活。《艺术哲学》尽管材料如此丰富，论证如此详尽，仍不免予人以不全面的感觉，原因就在于此。古代的希腊，中世纪的欧洲，十五世纪的意大利，十六世纪的佛兰德斯，十七世纪的荷兰，上层建筑与社会基础的关系在这部书里没有说明。作者所提到的繁荣与衰落只描绘了社会的表面现象，他还认为这些现象只是政治，法律，宗教和民族性的混合产物；他完全没有认识社会的基本动力是在于生产力与生产关系。

但除了这些片面性与不彻底性以外，丹纳在上层建筑这个小范围内所做的研究工作，仍然可供我们作进一步探讨的根据。从历史出发与从科学出发的美学固然还得在原则上加以重大的修正与补充，但丹纳至少已经走了第一步，用他的话来说，已经做了第一个实验，使后人知道将来的工作应当从哪几点上着手，他的经验有哪些部分可以接受，有哪些缺点需要改正。我们也不能忘记，丹纳在他的时代毕竟把批评这门科学推进了一大步，使批评获得一个比较客观而稳固的基础；证据是他在欧洲学术界的影响至今还没有完全消失，多数的批评家即使不明白标榜种族，环境，时代三大原则，实际上还是多多少少应用这个理论的。

《宾虹书简》前言[*]

黄宾虹先生（一八六五——一九五五）不仅为吾国近世山水画大家，为学亦无所不窥，而于绘画理论、金石文字之研究，造诣尤深。或进一步发挥前人学说，或对传统观点提出不同看法，态度谨严，一以探求真理为依归，从无入主出奴之见厕杂其间。平生效忠艺术，热爱祖国文化，无时无刻不以发扬光大自勉勉人。生活淡泊，不骛名利，鬻画从不斤斤于润例；待人谦和，不问年齿，弟子请益则循循善诱无倦色，凡此种种，既为先生故旧所共知共仰，于书信中亦复斑斑可考。为启发来者，鼓舞后学起见，汪君己文乃有辑录先生书简之举。

是编共收遗札一百七十通，胥为先生旅居京、沪、杭三地其间与友人及门弟子通讯，论学谈艺十居八九。为便于检阅，厘为三编：凡以讨论书画为主而兼及金石文字者入甲编，以考订金石文字为主而旁涉书画者入乙编，其他入丙编。唯此亦指其大较而言。间

[*] 此系傅雷生前为他人著作所撰写的唯一序言。《宾虹书简》，汪己文编，一九八八年十二月由上海人民出版社出版。

有部分信札论书画与金石文字篇幅相仿，不易按上述标准严格划分，编辑时或入甲编或入乙编，不能不从权处理。矧友朋通问，质疑问难，生活琐事，往往交错互见，书翰之难以体例相绳者以此，亲切动人，如闻謦欬者以此。

每编书简凡属同一受信人者汇列一处，而更以年月为序。受信人之排列则以第一信之年月为先后。原信绝大多数仅有月日，未注年份，只能以邮戳为凭；若遇信封不存或邮戳模糊，则以受信人回忆所及或据内容推测，酌定年代，谬误之处有待各方指正。

本辑材料颇多辗转传抄，鲁鱼之误因亦未能尽行改正。亦有原信笔误、脱字不易推详者，概以□号、问号为记，不敢擅为更易，以存其真。

先生年登大耋，交游遍海内，远及港澳南洋各地，书信酬答至老犹勤，兹编所录实属百不得一。日后尚拟继续访求，陆续印行。

本编既有汪君己文倡议，复独任征求、收集、编辑之劳，可谓终始其事。至克观厥成，则宾虹先生友好及各方支援赞助莫不与有力焉。付印之日，汪君嘱缀一言，因述编辑大旨及经过如上。

<p align="right">一九六二年十一月</p>

美术书札

说起画册,我意见可多了:第一、无目录,为任何图书所未有;不知是有心破格,抑一时疏漏?若有意破格,亦想不出理由来。第二、横幅作品向同一方向排列,翻阅反不便;下印标题往往为纸缝所蔽。第三、装订不用字典式,书页不能一翻到底。第四、版权页印在底页下角,未免草率。英文亦有问题:publisher 下接 by,给外人看了不大好;末行英文"中华书局"前只加 by,莫名其妙。第五、封面纸颜色与封面五彩人物画太接近;若用淡灰或中等浓淡之灰(或米色)效果当更好。第六、图与图间不用极薄有光纸(即玻璃纸)作衬页,致常有二页为未干透之油墨所黏,揭不开。第七、全书无页码,图画亦不编号。第八、作品编次杂乱,既不依年代为序,亦看不出根据什么原则。鄙意既是足下生平第一本专集,自当以年代为先后。

以上只是批评画册的编排与外观。问题到了我的"行内",自不免指手画脚,吹毛求疵。好在我老脾气你全知道,决不嗔怪我故意挑眼儿——在这方面我是国内最严格的作译者。一本书从发排到封面设计到封面颜色,无不由我亲自决定。五四年以前大部分书均由

巴金办的"平明"出版,我可为所欲为。后来并入人民文学出版社,就鞭长莫及,只好对自己的书睁一只眼闭一只眼了。将来你收到拙译各书时,一看出版社名称就可知道。

说到大作本身,你和我一样明白,复制品不能作为批评原作的根据:黑白印刷固看不出原画的好坏,彩色的也与作品大有距离。黄山一组原是我熟悉的,但不见色调,也想不起原来色调,无从下断语。二十余年来我看画眼光大变,更不敢凭空胡说。但有些地方仍然可以说几句肯定的话。画人物的 dessin 与过去大不相同,显有上下床之别。即使印刷的色彩难以为准,也还看得出你除了大胆、泼辣、清新以外,越来越和谐,例如《苏丽》、《峇里街头即景》、《竹——新加坡》、《印度新年》。在热带地方作画,不怕色彩不鲜艳,就怕生硬不调和,怕对比变成冲突。最能表现你的民族性的,我觉得是《何所思》。融合中西艺术观点往往会流于肤浅,cheap,生搬硬套;唯有真有中国人的灵魂,中国人的诗意,中国人的审美特征的人,再加上几十年的技术训练和思想酝酿,才谈得上融合"中西"。否则仅仅是西洋人采用中国题材或加一些中国情调,而非真正中国人的创作;再不然只是一个毫无民族性的一般的洋画家(看不出他国籍,也看不出他民族的传统文化)。《何所思》却是清清楚楚显出作者是一个二十世纪的中国人了。人物脸庞既是现代(国际的)手法,亦是中国传统手法;棕榈也有画竹的味道。也许别的类似的作品你还有,只是没有色彩,不容易辨别,如《绿野——马六甲》。《晨曦——巴生》所用的笔触在你是一向少用的,可是很成功,也许与上述的《绿野》在技术上有共通之处。我觉得《何所

思》与《晨曦》、《绿野》两条路还大可发展,可能成为你另一个面目。此外《水上人家》、《峇里街头即景》的构图都很好,前者与中国唐宋画有默契。《村居——麻坊》亦然。人物除《苏丽》外,《峇里泉》raccourci 的技巧高明得很,《峇里舞》也好(不过五年前看过印尼舞蹈,不大喜欢,地方色彩与特殊宗教太浓,不是 universal art,我不像罗丹那么迷这种形式)。反之,《卖果者——爪哇》的线条我觉得嫌生硬,恐怕你的个性还是发展到《印度新年》一类比较中庸(以刚柔论)的线条更成功。胡说一通,说不定全是隔靴抓痒,或竟牛头不对马嘴;希望拿出二十余岁时同居国外的老作风来,对我以上的话是是非非,来信说个痛快!

从来信批评梅瞿山的话,感到你我对中国画的看法颇有出入。此亦环境使然,不足为怪。足下久居南洋,何从饱浸国画精神?在国内时见到的(大概伦敦中国画展在上海外滩中国银行展出时,你还看到吧?)为数甚少,而那时大家都年轻,还未能领会真正中国画的天地与美学观点。中国画与西洋画最大的技术分歧之一是我们的线条表现力的丰富,种类的繁多,非西洋画所能比拟。枯藤老树,吴昌硕、齐白石以至扬州八怪等等所用的强劲的线条,不过是无数种线条中之一种,而且还不是怎么高级的。倘没有从唐宋名迹中打过滚、用过苦功,而仅仅因厌恶四王、吴恽而大刀阔斧的来一阵"粗笔头",很容易流为野狐禅。扬州八怪中,大半即犯此病。吴昌硕全靠"金石学"的功夫,把古篆籀的笔法移到画上来,所以有古拙与素雅之美,但其流弊是干枯。白石老人则是全靠天赋的色彩感与对事物的新鲜感,线条的变化并不多,但比吴昌硕多一种婀娜

妩媚的青春之美。至于从未下过真功夫而但凭秃笔横扫,以剑拔弩张为雄浑有力者,直是自欺欺人,如大师即是。还有同样未入国画之门而闭目乱来的,例如徐××。最可笑的,此辈不论国内国外,都有市场,欺世盗名红极一时,但亦只能欺文化艺术水平不高之群众而已,数十年后,至多半世纪后,必有定论。除非群众眼光提高不了。

石涛为六百年(元亡以后)来天才最高之画家,技术方面之广,造诣之深,为吾国艺术史上有数人物。去年上海市博物馆举办四高僧(八大、石涛、石谿、渐江)展览会,石涛作品多至五六十幅;足下所习见者想系大千辈所剽窃之一二种面目,其实此公宋元功力极深,不从古典中"泡"过来的人空言创新,徒见其不知天高地厚而已(亦是自欺欺人)。道济写黄山当然各尽其妙,无所不备,梅清写黄山当然不能与之颉颃,但仍是善用中锋,故线条表现力极强,生动活泼。来书以大师气魄豪迈为言,鄙见只觉其满纸浮夸(如其为人),虚张声势而已,所谓trompe-l'oeil。他的用笔没一笔经得起磨勘,用墨也全未懂得"墨分五彩"的nuances与subtilité。以我数十年看画的水平来说:近代名家除白石、宾虹二公外,余者皆欺世盗名;而白石尚嫌读书太少,接触传统不够(他只崇拜到金冬心为止)。宾虹则是广收博取,不宗一家一派,浸淫唐宋,集历代各家之精华之大成,而构成自己面目。尤可贵者他对以前的大师都只传其神而不袭其貌,他能用一种全新的笔法给你荆浩、关同、范宽的精神气概,或者是子久、云林、山樵的意境。他的写实本领(指旅行时构稿),不用说国画家中几百年来无人可比,即赫赫有名的

国内几位洋画家也难与比肩。他的概括与综合的智力极强。所以他一生的面目也最多,而成功也最晚。六十左右的作品尚未成熟,直至七十、八十、九十,方始登峰造极。我认为在综合前人方面,石涛以后,宾翁一人而已(我二十余年来藏有他最精作品五十幅以上,故敢放言。外间流传者精品十不得一)。生平自告奋勇代朋友办过三个展览会,一个是与你们几位同办的张弦(至今我常常怀念他,而且一想到他就为之凄然)遗作展览会;其余两个,一是黄宾虹的八秩纪念画展[1](一九四三),一是庞薰琹的画展(一九四七)。

[1] 为他生平独一无二的"个展",完全是我怂恿他,且是一手代办的。

从线条(中国画家所谓用笔)的角度来说,中国画的特色在于用每个富有表情的原素来组成一个整体。正因为每个组成分子——每一笔每一点——有表现力(或是秀丽,或是雄壮,或是古拙,或是奇峭,或是富丽,或是清淡素雅),整个画面才气韵生动,才百看不厌,才能经过三百五百年甚至七八百年一千年,经过多少世代趣味不同、风气不同的群众评估,仍然为人爱好、欣赏。

倘没有"笔",徒凭巧妙的构图或虚张声势的气魄(其实是经不起分析的空架子,等于音韵铿锵而毫无内容的浮辞),只能取悦庸俗而且也只能取媚于一时。历史将近二千年的中国画自有其内在的(intrinsèque)、主要的(essentiel)构成因素,等于生物的细胞一样;缺乏了这些,就好比没有细胞的生物,如何能生存呢?四王所以变成学院派,就是缺少中国画的基本因素,千笔万笔无一笔是真正的笔,无一线条说得上表现力。明代的唐、沈、文、仇[2],在画史上只能是追随前人而没有独创的面目,原

[2] 仇的人物画还是好的。

因相同。扬州八怪之所以流为江湖,一方面是只有反抗学院派的热情而没有反抗的真本领真功夫,另一方面也就是没有认识中国画用笔的三昧,未曾体会到中国画线条的特性,只取粗笔纵横驰骋一阵,自以为突破前人束缚,可说是心有余而力不足,亦可说未尝梦见艺术的真天地。结果却开了一个方便之门,给后世不学无术投机取巧之人借作遮丑的幌子,前自白龙山人,后至徐××,比比皆是也。大千是另一路投机分子,一生最大本领是造假石涛,那却是顶尖儿的第一流高手。他自己创作时充其量只能窃取道济的一鳞半爪,或者从陈白阳、徐青藤、八大(尤其八大)那儿搬一些花卉来迷人唬人。往往俗不可耐,趣味低级,仕女尤其如此。与他同辈的溥心畬,山水画虽然单薄,松散,荒率,花鸟的 taste 却是高出大千多多!一般修养亦非大千可比(大千的中文就不通!他给徐悲鸿写序[1]即有大笑话在内,书法之江湖尤令人作恶)。

[1] 中华书局数十年前画册。

你读了以上几段可能大吃一惊。平时我也不与人谈,一则不愿对牛弹琴;二则得罪了人于事无补;三则真有艺术良心、艺术头脑、艺术感受的人寥若晨星,要谈也无对象。不过我的狂论自信确有根据,但恨无精力无时间写成文章(不是为目前发表,只是整理自己思想)。倘你二十五年来仍在国内,与我朝夕相处,看到同样的作品(包括古今),经过长时期的讨论,大致你的结论与我的不会相差太远。

线条虽是中国画中极重要的因素,当然不是唯一的因素,同样重要而不为人注意的还有用墨,用墨在中国画中等于西洋画中的色彩,不善用墨而善用色彩的,未之有也。但明清两代懂得此道的一共没有几个。虚实问题对中国画也比对西洋画重要,因中国画的

"虚"是留白,西洋画的"虚"仍然是色彩,留白当然比填色更难。最后写骨写神——用近代术语说是高度概括性,固然在广义上与近代西洋画有共通之处,实质上仍截然不同,其中牵涉到中西艺术家看事物的观点不同,人生哲学,宇宙观,美学概念等等的不同。正如留空白(上文说的虚实)一样,中国艺术家给观众想象力活动的天地比西洋艺术家留给观众的天地阔大得多,换言之,中国艺术更需要更允许观众在精神上在美感享受上与艺术家合作。这许多问题没法在信中说得彻底。足下要有兴趣的话,咱们以后有机会再谈。

国内洋画自你去国后无新人。老辈中大师依然如此自满,他这人在二十几岁时就流产了。以后只是偶尔凭着本能有几幅成功的作品。解放以来的三五幅好画,用国际水平衡量,只能说平平稳稳无毛病而已。如抗战期间在南洋所画斗鸡一类的东西,久成绝响。没有艺术良心,决不会刻苦钻研,怎能进步呢?浮夸自大不是只会"故步自封"吗?近年来陆续看了他收藏的国画,中下之品也捧做妙品;可见他对国画的眼光太差。我总觉得他一辈子未懂得(真正懂得)线条之美。他与我相交数十年,从无一字一句提到他创作方面的苦闷或是什么理想的境界。你想他自高自大到多么可怕的地步。(以私交而论,他平生待人,从无像待我这样真诚热心、始终如一的;可是提到学术、艺术,我只认识真理,心目中从来没有朋友或家人亲属的地位。所以我只是感激他对我友谊之厚,同时仍不能不一五一十、就事论事批评他的作品。)

庞薰琹在抗战期间在人物与风景方面走出了一条新路,融合中西艺术的成功的路,可惜没有继续走下去,十二年来完全抛荒了(白

描〔铁线〕的成就,一九四九以前已突破张弦)。

现在只剩一个林风眠仍不断从事创作。因抗战时颜料画布不可得,改用宣纸与广告画颜色(现在时兴叫做粉彩画),效果极像油画,粗看竟分不出,成绩反比抗战前的油画为胜。诗意浓郁,自成一家,也是另一种融合中西的风格。以人品及艺术良心与努力而论,他是老辈中绝无仅有的人了。捷克、法、德诸国都买他的作品。

单从油画讲,要找一个像张弦去世前在青岛画的那种有个性有成熟面貌的人,简直一个都没有。学院派的张充仁,既是学院派,自谈不到"创作"。

解放后政府设立敦煌壁画研究所(正式名称容有出入),由常书鸿任主任,手下有一批人做整理研究、临摹的工作。五四年在沪开过一个展览会,从北魏(公元三—四世纪)至宋元都有。简直是为我们开了一个新天地。人物刻画之工(不是工细!),色彩的鲜明大胆,取材与章法的新颖,绝非唐宋元明正统派绘画所能望其项背。中国民族吸收外来影响的眼光、趣味,非亲眼目睹,实在无法形容。那些无名作者才是真正的艺术家,活生生的,朝气蓬勃,观感和儿童一样天真朴实。但更有意思的是愈早的愈 modern,例如北魏壁画色彩竟近于 Rouault①,以深棕色、浅棕色与黑色交错;人物之简单天真近于西洋野兽派。中唐盛唐之作,仿佛文艺复兴的威尼斯派。可是从北宋起色彩就黯淡了,线条烦琐了,生气索然了,到元代更是颓废之极。我看了一方面兴奋,一方面感慨:这样重大的再发现,在美术界中竟不曾引起丝毫波动!我个人认为现代作画的

① 鲁奥(Georges Rouault, 1871—1958),法国画家。

人,不管学的是国画西画,都可在敦煌壁画中汲取无穷的创作源泉;学到一大堆久已消失的技巧(尤其人物),体会到中国艺术的真精神。而且整部中国美术史需要重新写过,对正统的唐宋元明画来一个重新估价。可惜有我这种感想的,我至今没找到过,而那次展览会给我精神上的激动,至今还像是昨天的事!

写了大半天,字愈来愈不像话了。近二年研究了一下碑帖,对书法史略有概念。每天临几行帖,只纠正了过去"寒瘦"之病,连"划平竖直"的基本条件都未做到,怎好为故人正式作书呢?

致刘抗[*],一九六一年七月三十一日晚

解放后,政府在甘肃敦煌设立了"敦煌文物研究所",由常书鸿负责,有一大批画家长年住在那儿临摹。一九五四年曾在沪开过敦煌壁画展览会。最近(自阴历元旦起,为期一月)又在上海展出大批临画,规模之大为历来任何画展所未有。我认为中国绘画史过去只以宫廷及士大夫作品为对象,实在只谈了中国绘画的一半,漏掉了另外一半。从公元四世纪至十一二世纪的七八百年间,不知有多少无名艺术家给我们留下了色彩新鲜、构图大胆的作品!最合乎我们现代人口味的,尤其是早期的东西,北魏的壁画放到巴黎去,活像野兽派前后的产品。棕色与黑色为主的画面,宝蓝与黑色为主的画面,你想象一下也能知道是何等的感觉。虽有稚拙的地方,技术不够而显得拙劣的地方,却绝非西洋文艺复兴前期如契马布埃、乔

[*] 刘抗(1911—2004),福建永春县人。傅雷挚友,画家。三十年代初任教于上海美专,抗战前夕始寓居于新加坡,曾任新加坡中华美术研究会会长、艺术协会会长,新加坡文化部美术咨询委员会主席。

托那种,而是稚拙中非常活泼;同样的宗教气息(佛教题材),却没有那种禁欲味儿,也就没有那种陈腐的"霉宿"(我杜撰此词,不知可解否)味儿。那些壁画到隋、到中唐盛唐而完全成熟,以后就往颓废的路上去了,偏于烦碎、拘谨、工整,没有蓬蓬勃勃的生气了。到了宋元简直不值一看。关于敦煌艺术的感想,很多很多,一则没时间,二则自己思想也没好好整理过,只能大致报道一个印象而已。

<p style="text-align:center">致刘抗,一九六二年二月二十八日午</p>

国外画坛所谓抽象派者,弟数年前曾斥为非狂人即撞骗。六三年法国旧交寄示François Mauriac①评论,亦大加指摘。近闻国际市场大跌价,一旦画家与画商及Snobs相勾结,尚谈何艺术!近二十年来弟对整个西方绘画兴趣日减,而对祖国传统艺术则爱好愈笃,大概也是中国人的根性使然,倘兄在国内生活十年,恐亦将有同感。

<p style="text-align:center">致刘抗,一九六五年七月四日</p>

顷奉手教并墨宝,拜观之余,毋任雀跃。上月秒,荣宝斋画展列有尊作《白云山苍苍》一长幅(亦似本年新制,唯款上未识年月),笔简意繁,丘壑无穷,勾勒生辣中尤饶妩媚之姿,凝练浑沦,与历次所见吾公法绘,另是一种韵味,当即倾囊购归。前周又从默

① 莫里亚克(François Mauriac, 1885—1970),法国小说家、评论家、诗人。获一九五二年诺贝尔文学奖。

飞处借归大制五六幅，悬诸壁间，反复对晤，数日不倦。笔墨幅幅不同，境界因而各异：郁郁苍苍，似古风者有之，蕴藉婉委，似绝句小令者亦有之。妙在巨帙不尽繁复，小帧未必简略，苍老中有华滋，浓厚处仍有灵气浮动，线条驰纵飞舞，二三笔直抵千万言，此其令人百观不厌也。晚蚤岁治西欧文学，游巴黎时旁及美术史，平生不能捉笔，而爱美之情与日俱增。尊论尚法变法及师古人不若师造化云云，实千古不灭之理，征诸近百年来，西洋画论及文艺复兴期诸名家所言，莫不遥遥相应；更纵览东西艺术盛衰之迹，亦莫不由师自然而昌大，师古人而凌夷。即前贤所定格律成法，盖亦未始非从自然中参悟得来，桂林山水，阳朔峰峦，玲珑奇巧，真景宛似塑造，非云头皴无以图之，证以大作西南写生诸幅而益信。且艺术始于写实，终于传神，故江山千古如一画面，世代无穷，倘无性灵、无修养，即无情操、无个性可言。即或竭尽人工，亦不过徒得形似，拾自然之糟粕耳。况今世俗流，一生不出户牖，日唯依印刷含糊之粉本，描头画角自欺欺人，求一良工巧匠且不得，遑论他哉！先生所述董巨两家画笔，愚见大可借以说明吾公手法，且亦与前世纪末叶西洋印象派面目类似（印象二字为学院派贬斥之词，后遂袭用），彼以分析日光变化色彩成分，而悟得明暗错杂之理，乃废弃呆板之光暗法（如吾国画家上白下黑之画石法一类），而致力于明中有暗、暗中有明之表现，同时并采用原色敷彩，不复先事调色，笔法亦趋于纵横理乱之途，近视几无物象可寻，唯远观始景物粲然，五光十色，蔚为奇观，变幻浮动达于极点，凡此种种，与董北苑一派及吾公旨趣所归，似有异途同归之妙。质诸高明以为何如？至吾国近世绘画式微之因，鄙见以为就其大者而言，亦有以下

数端：（一）笔墨传统丧失殆尽。有清一代即犯此病，而于今为尤甚，致画家有工具不知运用，笔墨当前几同废物，日日摹古，终不知古人法度所在，即与名作昕夕把晤，亦与盲人观日相去无几。（二）真山真水不知欣赏，造化神奇不知捡拾，画家作画不过东拼西凑，以前人之残山剩水堆砌成幅，大类益智图戏，工巧且远不及。（三）古人真迹无从瞻仰，致学者见闻浅陋，宗派不明，渊源茫然，昔贤精神无缘亲接，即有聪明之士欲求晋修，亦苦一无凭藉。（四）画理画论暧晦不明，纲纪法度荡然无存，是无怪艺林落漠至于斯极也。要之；当此动乱之秋，修养一道，目为迂阔，艺术云云，不过学剑学书一无成就之辈之出路，诗、词、书、画、道德、学养，皆可各自独立，不相关联，征诸时下画人成绩及艺校学制，可见一斑。甚至一二浅薄之士，倡为改良中画之说，以西洋画之糟粕（西洋画家之排斥形似，且较前贤之攻击院体为尤烈）视为挽救国画之大道，幼稚可笑，原不值一辩，无如真理澌灭，识者日少，为文化前途着想，足为殷忧耳。晚不敏，学殖疏陋，门类庞杂，唯闻见所及，不免时增感慨，信笔所之，自忘轻率，倘蒙匡正，则幸甚焉。曩年游欧，彼邦名作颇多涉览，返国十余载无缘见一古哲真迹，居常引以为恨。闻古物遗存北多于南，每思一游旧都，乘先生寓居之便，请求导引，一饱眼福，兼为他日治学之助。唯此事多艰，未识何时得以如愿耳。

<p style="text-align:right">致黄宾虹*，一九四三年六月九日</p>

* 黄宾虹（1865—1955），著名画家，名质，字朴存，别署予向、虹庐，中年更号宾虹。祖籍安徽歙县，生于浙江金华。

二十九年应故友滕固招,入滇主教务,五日京兆期间,亦尝远涉巴县,南温泉山高水长之胜,时时萦回胸臆间,惜未西巡峨嵋,一偿夙愿,由是桂蜀二省皆望门而止。初不料于先生叠赐巨构中,饱尝梦游之快。前惠册页,不独笔墨简练,画意高古,千里江山收诸寸纸,抑且设色妍丽(在先生风格中此点亦属罕见),态愈老而愈媚,岚光波影中复有昼晦阴晴之幻变存乎其间;或则拂晓横江,水香袭人,天色大明而红日犹未高悬;或则薄暮登临,晚霞残照,反映于蔓藤衰草之间;或则骤雨初歇,阴云未敛,苍翠欲滴,衣袂犹湿,变化万端,目眩神迷。写生耶?创作耶?盖不可以分矣。且先生以八秩高龄而表现于楮墨敷色者,元气淋漓者有之,逸兴遄飞者有之,瑰伟庄严者有之,婉娈多姿者亦有之。艺人生命诚当与天地同寿日月争光欤!返视流辈以艺事为名利薮,以学问为敲门砖,则又不禁触目惊心,慨大道之将亡。先生足迹遍南北,桃李半天下,不知亦有及门弟子足传衣钵否?古人论画,多重摹古,一若多摹古人山水,即有真山水奔赴腕底者;窃以为此种论调,流弊滋深。师法造化尚法变法,诸端虽有说者,语焉不详,且阳春白雪实行者鲜,降至晚近其理益晦,国画命脉不绝如缕矣。鄙见挽救之道,莫若先立法则,由浅入深,一一胪列,佐以图像,使初学者知所入门(一若芥子园体例,但须大事充实,而着重于用笔用墨之举例);次则示以古人规范,于勾勒皴法布局设色等等,详加分析,亦附以实物图片,俾按图索骥,揣摩有自,不致初学临摹不知从何下手;终则教以对景写生,参悟造化,务令学者主客合一,庶可几于心与天游之境;唯心与天游,始可言创作二字。似此启蒙之书,虽非命世之业,要亦须一经纶老手学养俱臻化境如先生者为之,则匪

特嘉惠艺林，亦且为发扬国故之一道。至于读书养气，多闻道以启发性灵，多行路以开拓胸襟，自当为画人毕生课业；若是，则虽不能望代有巨匠，亦不致茫茫众生尽入魔道。质诸高明，以为何如？

致黄宾虹，一九四三年六月二十五日

顷获七日大示并宝绘青城山册页，感奋莫名。先后论画高见暨巨制，私淑已久，往年每以尊作画集时时展玩，聊以止渴，徒以谫陋，未敢通函承教，兹蒙详加训诲，佳作频颁，诚不胜惊喜交集之感。生平不知举扬为何物，唯见有真正好书好画，则低徊颂赞，唯恐不至，心有所感，情不自禁耳。品题云云，决不敢当，尝谓学术为世界公器，工具面目尽有不同，精神法理初无二致，其发展演进之迹、兴废之由，未尝不不谋而合，化古始有创新，泥古而后式微，神似方为艺术，貌似徒具形骸，犹人之徒有肢体而无丰骨神采，安得谓之人耶？其理至明，悟解者绝鲜；即如尊作无一幅貌似古人，而又无一笔不从古人胎息中蜕化而来，浅识者不知推本穷源，妄指为晦，为涩，以其初视不似实物也，以其无古人迹象可寻也，无工巧夺目之文采也。写实与摹古究作何解，彼辈全未梦见；例如皴擦渲染，先生自言于浏览古画时，未甚措意，实则心领默契，所得远非刻舟求剑所及。故随意挥洒，信手而至，不宗一家而自融冶诸家于一炉，水到渠成，无复痕迹，不求新奇而自然新奇，不求独创而自然独创；此其所以继往开来，雄视古今，气象万千，生命直跃缣素外也。鄙见更以为倘无鉴古之功力、审美之卓见、高旷之心胸，决不能从摹古中洗练出独到之笔墨；倘无独到之笔墨，

决不能言写生创作。然若心中先无写生创作之旨趣，亦无从养成独到之笔墨，更遑论从尚法而臻于变法。艺术终极鹄的虽为无我，但赖以表现之技术，必须有我；盖无我乃静观之谓，以逸待动之谓，而静观仍须经过内心活动，故艺术无纯客观可言。造化之现于画面者，决不若摄影所示，历千百次而一律无差；古今中外凡宗匠巨擘，莫不参悟造化，而参悟所得则可因人而异，故若无"有我"之技术，何从表现因人而异之悟境？摹古鉴古乃修养之一阶段，藉以培养有我之表现法也；游览写生乃修养之又一阶段，由是而进于参悟自然之无我也。摹古与创作，相生相成之关系有如是者，未谂大雅以为然否？尊论自然是活，勉强是死，真乃至理。愚见所贵于古人名作者，亦无非在于自然，在于活。彻悟此理固不易，求"自然"于笔墨之间，尤属大难。故前书不辞唐突，吁请吾公在笔法墨法方面另著专书，为后学津梁也。自恨外邦名画略有涉猎，而中土宝山从无问津机缘。敦煌残画仅在外籍中偶睹一二印片，示及莫高窟遗物，心实向往。际此中外文化交流之日，任何学术胥可于观摩攻错中，觅求新生之途，而观摩攻错又唯比较参证是尚。介绍异国学艺，阐扬往古遗物，刻不容缓。此二者实并行不悖，且又尽为当务之急。倘获先生出而倡导，后生学子必有闻风兴起者。晚学殖素俭，兴趣太广，治学太杂，夙以事事浅尝为惧，何敢轻易着手？辱承鞭策，感恧何如，尚乞时加导引，俾得略窥门径，为他日专攻之助，则幸甚焉。尊作画展闻会址已代定妥，在九月底，前书言及作品略以年代分野，风格不妨较多，以便学人研究各点，不知吾公以为如何？亟愿一聆宏论。近顷海上画展已成为应酬交际之媒介，群盲附和，识者缄口。今得望重海内而又从未展览如先生者出，以广

求同志推进学艺之旨问世,诚大可以转移风气,一正视听。

<div align="right">致黄宾虹,一九四三年七月十三日</div>

尊作面目千变万化,而苍润华滋、内刚外柔,实始终一贯。钦慕之忱,无时或已。画会出品,晚个人已预定四幅,尚拟续购,俾对先生运笔用墨蹊径得窥全豹也。例如《墨浓多晦冥》一幅,宛然北宋气象;细审之,则奔放不羁、自由跌宕之线条,固吾公自己家数。《马江舟次》一作,俨然元人风骨,而究其表现之法则,已推陈出新,非复前贤窠臼。先生辄以神似貌似之别为言,观兹二画恍然若有所悟。取法古人当从何处着眼,尤足发人深省。

<div align="right">致黄宾虹,一九四三年九月十一日</div>

顷奉上月二十二日手教并宝绘壹帧,拜观之余,觉简淡平远之中,仍寓铁划银钩之笔法。宋元真迹平生所见绝鲜,未敢妄以比拟。但尊制之不囿一宗与深得前贤精髓,固已为不易之定论。历来画事素以冲淡为至高超逸,为极境。唯以近世美学眼光言,刚柔之间亦非有绝对上下床之别,若法备气至、博采众长如尊制者,既已独具个人面目,尤非一朝一派所能范围。年来蒙先生不弃,得纵览大作数百余幅,遒劲者有之,柔媚者有之,富丽者有之,平淡者亦有之,而笔墨精神初无二致,画面之变化,要亦为心境情怀时有变易之表现耳。鄙见论画每喜参合世界艺术潮流,与各国史迹综合比较,未知当否?去冬所草拙文,见解容与昔贤传统不尽相侔,即以此。故吾公暇日倘能不吝指正,实深感幸。

<div align="right">致黄宾虹,一九四四年五月一日</div>

顷接赐绘扇面，拜谢拜谢。题识中述及元人以青绿为设色，倪、黄均为之，诚为通常论画书籍所不及。另幅仿营丘而兼参二米者，尤见吾公深得宋人神髓，佩甚佩甚。寒斋所藏宝绘，历年已积大小四十余件，深盼将来得有机缘展露海外诸邦，为吾族艺术扬眉吐气，盖彼邦人士往往只知崇仰吾国古艺，而不知尚有鲁殿灵光如先生者在也。近见尊制题记多关画理，想此类著作材料益富，论见益精，后日传世可以预卜。

<div style="text-align:right">致黄宾虹，一九四四年六月二十三日</div>

月之二日，大教早经拜读，名言谠论，佩甚佩甚。笔法简图，尤可为后学指迷。晚于艺事，无论中西皆不能动一笔，空言理法，好事而已。为学芜杂，涉猎难精，老大无成，思之汗颜。私心已无他愿，唯望能于文字方面为国画理论略尽爬剔整理之役，俾后之志士得以上窥绝学，从而发扬光大。倘事平之日，能有机缘追随左右，口述笔录，任抄胥之劳，则幸甚矣。先生前书自言，尊作近十年尚不脱摹拟宋人习气，谦抑之情，态度之严，令人敬畏。唯时贤尊元薄宋，发为文字，屡见不鲜，躐等越级，好为大言。小子不学，窃甚非焉。元人超然物外，澹泊宁静之胸襟，今人既未尝梦见于万一，且元画渊源唐宋，笔墨根基深厚，尤非时人所尝问津。荆、关、范、李，何等气象，何等魄力，若未下过此段功夫，徒以剽窃黄鹤皮相为事，则所谓重叠冈峦、矶石山头，直一堆败絮之不若。无骨干即无气韵，有唐宋之力而后可言元人。尚意先生以数十年寝馈唐宋之功，发而为尚气写意之作。故刚健婀娜纯全内美，元气充沛大块浑成。前书云云，虽于先生为过于谦逊，实亦自道甘苦，鄙

见如是,质之高明以为何如?

<p style="text-align:center">致黄宾虹,一九四四年八月十六日</p>

尊寄线条各帧,甚佩甚佩。鄙意若古法重线条而淡渲者,恐物象景色必不甚繁,层次必不甚多,否则有前后不分,枝节与主体混淆之弊。盖勾勒显明而着色甚淡者,必以构图简单落墨不多为尚。唯不用色而纯出白描,仅偶以墨之浓淡分层次者,又当别论。

<p style="text-align:center">致黄宾虹,一九四六年元月四日</p>

尊作《金焦东下平芜千里》一帧,风格特异,当与《意在子久仲圭间》同为杰构。犹忆姚石子君藏有吾翁七十岁时所作《九龙诸岛》小册,仿佛似之。除大处勾勒用线外,余几全不用皴,笔墨之简无可简,用色之苍茫凝重,非特为前人未有之面目,直为中外画坛辟一大道。

<p style="text-align:center">致黄宾虹,一九四六年三月八日</p>

近年尊制笔势愈雄健奔放,而温婉细腻者亦常有精彩表现,得心应手超然象外,吾公其化入南华妙境矣。规矩方圆摆脱净尽,而浑朴天成另有自家气度。即以皴法而论,截长补短,熔诸家于一炉,吾公非特当世无两,求诸古人亦复绝无仅有。至用墨之妙,二米房山之后,吾公岂让仲圭!即设色敷彩,素不为尊见所重者,窃以为亦有继往开来之造就。此非晚阿私之言,实乃识者公论。偶见布局有过实者,或层次略欠分明者,谅系目力障害或工作过多,未及觉察

所致。因承下问,用敢直陈,狂悖之处,幸知我者有以谅我。

<p style="text-align:center">致黄宾虹,一九四六年八月二十日</p>

尊论画派精当无匹,唯欧西有识之士早知宋元方为吾国绘画极峰,惜古来赝制太多,鱼目混珠,每使学者无从研究,斯为憾事耳。尊画作风可称老当益壮,两屏条用笔刚健,婀娜如龙蛇飞舞,尤叹观止。唯小册纯用粗线,不见物象,似近于欧西立体、野兽二派,不知吾公意想中又在追求何等境界。鄙见中外艺术巨匠毕生均在精益求精,不甘自限,先生自亦不在例外,狂妄之见,不知高明以为然否?

<p style="text-align:center">致黄宾虹,一九五四年四月二十八日</p>

此次尊寄画件,数量甚多,前二日事冗,未及细看,顷又全部拜观一过,始觉中小型册页内尚有极精品,去尽华彩而不失柔和滋润,笔触恣肆而景色分明。尤非大手笔不办。此种画品原为吾国数百年传统,元代以后,唯明代隐逸之士一脉相传,但在泰西至近八十年方始悟到,故前函所言立体、野兽二派在外形上大似吾公近作,以言精神,犹逊一筹,此盖哲理思想未及吾国之悠久成熟,根基不厚,尚不易达到超然象外之境。至国内晚近学者,徒袭八大、石涛之皮相,以为潦草乱涂即为简笔,以犷野为雄肆,以不似为藏拙,斯不独厚诬古人,亦且为艺术界败类。若吾公以毕生工力,百尺竿头尤进一步,所获之成绩岂俗流所能体会。曲高和寡,自古已然,因亦不足为怪。唯尊制所用石青、石绿失胶过甚,邮局寄到,甫一展卷,即纷纷脱落。绿粉满掌,而画上所剩已不及什一

（仅见些少绿痕），有损大作面目，深引为恨。

<div style="text-align:center">致黄宾虹，一九五四年四月二十九日</div>

华东美协为黄宾虹办了一个个人展览会，昨日下午举行开幕式，兼带座谈。我去了，画是非常好。一百多件近作，虽然色调浓黑，但是浑厚深沉得很，而且好些作品远看很细致，近看则笔头仍很粗。这种技术才是上品！我被赖少其（美协主席）逼得没法，座谈会上也讲了话。大概是：（1）西画与中画，近代已发展到同一条路上；（2）中画家的技术根基应向西画家学，如写生、写石膏等等；（3）中西画家应互相观摩、学习；（4）任何部门的艺术家都应对旁的艺术感到兴趣。发言的人一大半是颂扬作者，我觉得这不是座谈的意义。颂扬话太多了，听来真讨厌。

开会之前，昨天上午八点半，黄老先生就来我家。昨天在会场中遇见许多国画界的老朋友，如贺天健、刘海粟等，他们都说：黄先生常常向他们提到我，认为我是他平生一大知己。

<div style="text-align:center">致傅聪，一九五四年九月二十一日晨</div>

上午到博物馆去看古画，看商周战国的铜器等等；下午到文化俱乐部（即从前的法国总会，兰心斜对面）参观华东参加全国美展的作品预展。结果看得连阿敏都频频摇头，连喊吃不消。大半是月份牌式，其幼稚还不如好的广告画。漫画木刻之幼稚，不在话下。其余的几个老辈画家，也是轧时髦，涂抹一些光光滑滑的，大幅的着色明信片，长至丈余，远看也像舞台布景，近看毫无笔墨。伦伦的爸爸在黄宾虹画展中见到我，大为亲热。这次在华东出品全

国的展览中,有二张油画,二张国画。国画仍是野狐禅,徒有其貌,毫无精神,一味取巧,骗人眼目;画的黄山峭壁,千千万万的线条,不过二三寸长的,也是败笔,而且是琐琐碎碎连接起来的,毫无生命可言。艺术品是用无数"有生命力"的部分,构成一个一个有生命的总体。倘若拿描头画角的匠人功夫而欲求全体有生命,岂非南辕北辙?那天看了他的作品,我就断定他这一辈子的艺术前途完全没有希望了。我几十年不见他的作品,原希望他多少有些进步,不料仍是老调。而且他的油画比以前还退步,笔触谈不到,色彩也俗不可耐,而且俗到出乎意外。可见一个人弄艺术非真实、忠诚不可。他一生就缺少这两点,可以嘴里说得天花乱坠,实际上从无虚怀若谷的谦德,更不肯下苦功研究。今春他到黄山去住了两个多月,一切都有公家招待,也算画了几十件东西回来;可是内容如此,大大辜负了政府的好意了。

致傅聪,一九五四年十月十九日夜

昨天尚宗①打电话来,约我们到他家去看作品,给他提些意见。话说得相当那个,不好意思拒绝。下午三时便同你妈妈一起去了。他最近参加华东美展落选的油画《洛神》,和以前画佛像、观音等等是一类东西。面部既没有庄严沉静的表情(《观音》),也没有出尘绝俗的世外之态(《洛神》),而色彩又是既不强烈鲜明,也不深沉含蓄。显得作者的思想只是一些莫名其妙的烟雾,作者的情绪只是浑浑沌沌的一片无名东西。我问:"你是否有宗教情绪,有佛教思

① 尚宗系傅雷三十年代在上海美专任教时的学生。

想?"他说:"我只喜欢富丽的色彩,至于宗教的精神,我也曾从佛教画中追寻他们的天堂等等的观念。"我说:"他们是先有了佛教思想,佛教情绪,然后求那种色彩来表达他们那种思想与情绪的。你现在却是倒过来。而且你追求的只是色彩,而你的色彩又没有感情的根源。受外来美术的影响是免不了的,但必须与一个人的思想感情结合。否则徒袭形貌,只是做别人的奴隶。佛教画不是不可画,而是要先有强烈、真诚的佛教感情,有佛教人生观与宇宙观。或者是自己有一套人生观宇宙观,觉得佛教美术的构图与色彩恰好表达出自己的观念情绪,借用人家的外形,这当然可以。倘若单从形与色方面去追求,未免舍本逐末,犯了形式主义的大毛病。何况即以现代欧洲画派而论,纯粹感官派的作品是有极强烈的刺激感官的力量的。自己没有强烈的感情,如何教看的人被你的作品引起强烈的感情?自己胸中的境界倘若不美,人家看了你作品怎么会觉得美?你自以为追求富丽,结果画面上根本没有富丽,只有俗气乡气;岂不说明你的情绪就是俗气乡气?(当时我措辞没有如此露骨。)唯其如此,你虽犯了形式主义的毛病,连形式主义的效果也丝毫产生不出来。"

我又说:"神话题材并非不能画,但第一,跟现在的环境距离太远;第二,跟现在的年龄与学习阶段也距离太远。没有认清现实而先钻到神话中去,等于少年人醇酒妇人的自我麻醉,对前途是很危险的。学西洋画的人第一步要训练技巧,要多看外国作品,其次要把外国作品忘得干干净净——这是一件很艰苦的工作——同时再追求自己的民族精神与自己的个性。"

以尚宗的根基来说,至少再要在人体花五年十年功夫才能画理

想的题材，而那时是否能成功，还要看他才具而定。后来又谈了许多整个中国绘画的将来问题，不再细述了。总之，我很感慨，学艺术的人完全没有准确的指导。解放以前，上海、杭州、北京三个美术学校的教学各有特殊缺点，一个都没有把艺术教育用心想过、研究过。解放以后，成天闹思想改造，而没有击中思想问题的要害。许多有关根本的技术训练与思想启发，政治以外的思想启发，不要说没人提过，恐怕脑中连影子也没有人有过。

学画的人事实上比你们学音乐的人，在此时此地的环境中更苦闷。先是你们有唱片可听，他们只有些印刷品可看；印刷品与原作的差别，和唱片与原演奏的差别，相去不可以道里计。其次你们是讲解西洋人的著作（以演奏家论），他们是创造中国民族的艺术。你们即使弄作曲，因为音乐在中国是处女地，故可以自由发展；不比绘画有一千多年的传统压在青年们精神上，缚手缚脚。你们不管怎样无好先生指导，至少从小起有科学方法的训练，每天数小时的指法练习给你们打根基；他们画素描先在时间上远不如你们的长，顶用功的学生也不过画一二年基本素描，其次也没有科学方法帮助。出了美术院就得"创作"，不创作就谈不到有表现；而创作是解放以来整个文艺界，连中欧各国在内，都没法找出路（心理状态与情绪尚未成熟，还没到瓜熟蒂落、能自然而然找到适当的形象表现）。

<p style="text-align:right">致傅聪，一九五四年十月二十二日晨</p>

我认为敦煌壁画代表了地道的中国绘画精粹，除了部分显然受印度佛教艺术影响的之外，那些描绘日常生活片段的画，确实不同凡响：创作别出心裁，观察精细入微，手法大胆脱俗，而这些

画都是由一代又一代不知名的画家绘成的（全部壁画的年代跨越五个世纪）。这些画家，比起大多数名留青史的文人画家来，其创作力与生命力，要强得多。真正的艺术是历久弥新的，因为这种艺术对每一时代的人都有感染力，而那些所谓的现代画家（如弥拉信中所述）却大多数是些骗子狂徒，只会向附庸风雅的愚人榨取钱财而已。我绝对不相信他们是诚心诚意的在作画。听说英国有"猫儿画家"及用"一块旧铁作为雕塑品而赢得头奖"的事，这是真的吗？人之丧失理智，竟至于此？

<div style="text-align: right;">致傅聪，一九六一年一月二十三日</div>

寄你"武梁祠石刻榻片"四张，乃系普通复制品，属于现在印的画片一类。

榻片一称拓片，是吾国固有的一种印刷，原则上与过去印木版书、今日印木刻铜刻的版画相同。唯印木版书画先在版上涂墨，然后以白纸覆印；拓片则先覆白纸于原石，再在纸背以布球蘸墨轻拍细按，印讫后纸即成正面；而石刻凸出部分皆成黑色，凹陷部分保留纸之本色（即白色）。木刻铜刻上原有之图像是反刻的，像我们用的图章；石刻原作的图像本是正刻，与西洋的浮雕相似，故复制时方法不同。

古代石刻画最常见的一种只勾线条，刻画甚浅；拓片上只见大片黑色中浮现许多白线，构成人物鸟兽草木之轮廓；另一种则将人物四周之石挖去，如阳文图章，在拓片上即看到物像是黑的，具有整个形体，不仅是轮廓了。最后一种与第二种同，但留出之图像呈半圆而微凸，接近西洋的浅浮雕。武梁祠石刻则是第二种之代

表作。

给你的拓片，技术与用纸都不高明；目的只是让你看到我们远祖雕刻艺术的些少样品。你在欧洲随处见到希腊罗马雕塑的照片，如何能没有祖国雕刻的照片呢？我们的古代遗物既无照相，只有依赖拓片，而拓片是与原作等大，绝未缩小之复本。

武梁祠石刻在山东嘉祥县武氏祠内，为公元二世纪前半期作品，正当东汉（即后汉）中叶。武氏当时是个大地主大官僚，子孙在其墓畔筑有享堂（俗称祠堂）专供祭祀之用。堂内四壁嵌有石刻的图画。武氏兄弟数人，故有武荣祠武梁祠之分，唯世人混称为武梁祠。

同类的石刻画尚有山东肥城县之孝堂山郭氏墓，则是西汉（前汉）之物，早于武梁祠约百年（公元一世纪），且系阴刻，风格亦较古拙厚重。"孝堂山"与"武梁祠"为吾国古雕刻两大高峰，不可不加注意。此外尚有较晚出土之四川汉墓石刻，亦系精品。

石刻画题材自古代神话，如女娲氏补天、三皇五帝等传说起，至圣、贤、豪杰烈士、诸侯之史实轶事，无所不包——其中一部分你小时候在古书上都读过。原作每石有数画，中间连续，不分界线，仅于上角刻有题目，如《老莱子彩衣娱亲》、《荆轲刺秦王》等等。唯文字刻画甚浅，年代剥落，大半无存；今日之下欲知何画代表何人故事，非熟悉《春秋》《左传》《国策》不可；我无此精力，不能为你逐条考据。

武梁祠全部石刻共占五十余石，题材总数更远过于此。我仅有拓片二十余张，亦是残帙，缺漏甚多，兹挑出拓印较好之四纸寄你，但线条仍不够分明，遒劲生动飘逸之美几无从体会，只能说聊

胜于无而已。

<p style="text-align:center">致傅聪，一九六一年四月二十五日</p>

汉代石刻画纯系吾国民族风格。人物姿态衣饰既是标准汉族气味，雕刻风格亦毫无外来影响。南北朝（公元四世纪至六世纪）之石刻，如河南龙门、山西云冈之巨大塑像（其中很大部分是更晚的隋唐作品——相当于公元六至八世纪），以及敦煌壁画等等，显然深受佛教艺术、希腊罗马及近东艺术之影响。

<p style="text-align:center">致傅聪，一九六一年四月二十五日</p>

前接三月十日来示，敬悉对丹纳《艺术哲学》加入插图一节表示同意。唯此事颇不简单，经半月来反复考虑，图片至少需增至九十六幅左右，占据页数达五十面（即二十五页）上下，与原来拟议相差甚巨，因并详述原委，请考虑后示复。……

本书性质原系艺术史讲稿，丹纳在一百年前巴黎美术学院所担任的讲座就是"艺术史讲座"。丹纳在本书开头也有说明。所谓"艺术哲学"乃是作者整理讲稿，预备出书时另起的题目；实际所谓"艺术哲学"是作者解释艺术史时所用的观点与方法，一方面也是以艺术史来证明作者对于艺术的理论。原著论列绘画雕塑部分占全书百分之八十，文学部分占百分之十五，建筑及音乐占百分之五。原著第一编只是第二、三、四编的绪论；至第五编方纯以理论为主。因此，人文出版此书，固作为文艺理论书籍，但实际上等于同时出版一部西洋艺术史。我特别提出这一点，供诸位考虑问题时作参考。因作者编目虽以意大利、尼德兰、希腊三大艺术为主，但对

于英、法、德国的艺术,随处有论列。而迄今为止,我国尚无一部比较详尽的西洋美术史。既然本书同时须以西洋艺术史看待,则插图之重要自不待言。最近有人持示一九四九年份沈起予译本(群益版),亦有插图三十五幅。但取材甚狭,与原著联系不够,并无多大作用。足见不加插图则已,加插图必须相当全面。

以上是最基本的原则问题,似乎值得最先考虑。

<div style="text-align: right">致人民文学出版社欧美文学组,一九五九年四月十四日</div>

旧存此帖,寄芳芳贤侄女作临池用。初可任择性之所近之一种,日写数行,不必描头画角,但求得神气,有那么一点儿帖上的意思就好。临帖不过是得一规模,非作古人奴隶。一种临至半年八个月后,可再换一种。

字宁拙毋巧,宁厚毋薄,保持天真与本色,切忌搔首弄姿,故意取媚。

划平竖直是最基本原则。

<div style="text-align: right">致萧芳芳*,一九六一年四月</div>

青年人有热情有朝气,自是可喜。唯空有感情,亦无补于事。最好读书养气,勿脱离实际,平时好学深思,竭力培养理智以求平衡。爱好艺术与从事艺术不宜混为一谈。任何学科,中人之资学之,可得中等成就,对社会多少有所贡献;不若艺术特别需要创造才能,不高不低、不上不下之艺术家,非特与集体无益,个人亦

* 萧芳芳,香港影星、导演,为傅雷好友成家和之女。

易致书空咄咄，苦恼终身。固然创造才能必于实践中显露，即或无能，亦必经过实践而后知。但当客观冷静，考察自己果有若干潜力。热情与意志固为专攻任何学科之基本条件，但尚须适应某一学科之特殊才能为之配合。天生吾人，才之大小不一，方向各殊：长于理工者未必长于文史，反之亦然；选择不当，遗憾一生。爱好文艺者未必真有从事文艺之能力，从事文艺者又未必真有对文艺之热爱；故真正成功之艺术家，往往较他种学者为尤少。凡此种种，皆宜平心静气，长期反省，终期用吾所长，舍吾所短。若蔽于热情，以为既然热爱，必然成功，即难免误入歧途。盖艺术乃感情与理智之高度结合，对事物必有敏锐之感觉与反应，方能言鉴赏；若创造，则尚须有深湛的基本功，独到的表现力。倘或真爱艺术，即终身不能动一笔亦无妨。欣赏领会，陶养性情，提高人格，涤除胸中尘俗，亦大佳事；何必人人皆能为文作画耶！当然，若果有某种专长，自宜锲而不舍，不计成败名利，竭全力以毕生之光阴为之。但以绘画言，身为中国人，决不能与传统隔绝；第一步当在博物馆中饱览古今名作，悉心体会。若仅眩于油绘之华彩，犹未足以言真欣赏也。人类历史如此之久，世界如此之大，岂蜗居局处所能想象！吾人首当培养历史观念、世界眼光，学习期间勿轻于否定，亦勿轻于肯定，尤忌以大师之名加诸一二喜爱之人。区区如愚，不过为介绍外国文学略尽绵力，安能当此尊称！即出于热情洋溢之青年之口，亦不免浮夸失实之嫌。鄙人对阁下素昧平生，对学业资力均无了解，自难有所裨益；唯细读来书，似热情有余，理性不足；恐亟须于一般修养，充实学识，整理思想方面多多努力。笼统说来，一无是处，唯纯从实事求是出发，

绝无泼冷水之意耳。

<p style="text-align:center">致周宗琦*，一九六二年九月十日</p>

日前汪己文先生转来法绘，拜谢之余极佩先生笔法墨韵，不独深得宾翁神髓，亦且上追宋元明末诸贤，风格超迈，求诸当世实不多觏。吾国优秀艺术传统承继有人，大可为民族前途庆幸。唯大作近景用笔倘能稍为紧凑简化，则既与远景对比更为显著，全幅气象亦可更为浑成。溥心畬先生平生专学北宗，刻画过甚姑勿论，用笔往往太碎，致有松率之弊。不知先生亦有同感否？

题诗高逸，言之有物，佩甚佩甚。惜原纸篇幅有限，否则以长题改作跋，尾后幅，远山天地更为宽畅。往年常与宾翁论画，直言无讳，故敢不辞狂悖，辄发谬论，开罪先生，千祈鉴宥为幸。

<p style="text-align:center">致林散之**，一九六五年十二月二十三日</p>

* 周宗琦，画家，六十年代曾随刘海粟习画，一九七七年移居香港。
** 林散之（1898—1989），生于江苏江浦，祖籍安徽和县。书法艺术家。

谈音乐

音乐之史的发展[*]

一

晚近以来，音乐才开始取得它在一般历史上应占的地位。忽视了人类精神最深刻的一种表现，而谓可以窥探人类精神的进化，真是一件怪事。一个国家的政治生命，只是它的最浅薄的面目。要认识它内心的生命和行动的渊源，必得要从文学、哲学、艺术，那些反映着整个民族的思想、热情与幻梦的各方面，去渗透它的灵魂。

大家知道文学所贡献于历史的资料，例如高乃依①的诗，笛卡尔②的哲学，可以帮助我们了解三十年战争结束后的法国民族。假使我们没有熟悉百科全书派的主张，及十八世纪的沙龙的精神，那末，一七八九年的法国大革命，将成为毫无生命的陈迹。

大家也知道，形象美术对于认识时代这一点上，供给多少宝贵

* 本文原载《艺术论集》，上海中华书局一九三五年四月出版。
① 高乃依（Pierre Corneille, 1606—1684），法国著名悲剧家。
② 笛卡尔（René Descartes, 1596—1650），法国哲学家、物理学家、数学家和生理学家。解析几何的创始人。

的材料;它不啻是时代的面貌,它把当时的人品、举止、衣饰、习尚、日常生活的全部,在我们眼底重新映演。一切政治革命都在艺术革命中引起反响。一国的生命是全部现象——经济现象和艺术现象——联合起来的有机体,哥特式建筑的共同点与不同点,使十九世纪的维奥莱-勒-杜克①追寻出十二世纪各国通商要道。对于建筑部分的研究,例如钟楼,就可以看出法国王朝的进步,及首都建筑对于省会建筑之影响。但是艺术的历史效用,尤在使我们与一个时代的心灵,及时代感觉的背景接触。在表面上,文学与哲学所供给我们的材料,最为明白,而它们对于一个时代的性格,也能归纳在确切不移的公式中,但它们的单纯化的功效是勉强的,不自然的,而我们所得的观念,也是贫弱而呆滞;至于艺术,却是依了活动的人生模塑的。而且艺术的领域,较之文学要广大得多。法国的艺术,已经有十个世纪的历史,但我们往常只是依据了四世纪文学,来判断法国思想。法国的中古艺术所显示我们的内地生活,并没有被法国的古典文学所道及。世界上很少国家的民族,像法国那般混杂。它包含着意大利人的、西班牙人的、德国人的、瑞士人的、英国人的、佛兰德斯人的种种不同,甚至有时相反的民族与传统。这些互相冲突的文化都因了法国政治的统一,才融合起来,获得折衷,均衡。法国文学,的确表现了这种统一的情形,但它把组成法国民族性格的许多细微的不同点,却完全忽视了。我们在凝视着法国哥特式教堂的玫瑰花瓣的彩色玻璃时,就想起往常批评法国民族

① 维奥莱-勒-杜克(Eugene Emmanuel Viollet-le-Duc, 1814—1879),法国建筑家、作家和理论家。

特性的论见之偏执了。人家说法国人是理智而非幻想，乐观的而非荒诞，他的长处是素描而非色彩的。然而就是这个民族，曾创造了神秘的东方的玫瑰。

由此可见，艺术的认识可以扩大和改换对于一个民族的概念。单靠文学是不够的。

这个概念，如果再由音乐来补充，将更怎样地丰富而完满！

音乐会把没有感觉的人弄迷糊了。它的材料似乎是渺茫得捉摸不住，而且是无可理解，与现实无关的东西。那么，历史又能在音乐中间，找到什么好处呢？

然而，第一，说音乐是如何抽象的这句话是不准确的；它和文学、戏剧、一个时代的生活，永远保持着密切的关系。歌剧史对于风化史及交际史的参证是谁也不能否认的。音乐的各种形式，关联着一个社会的形式，而且使我们更能了解那个社会。在许多情形之下，音乐史并且与其他各种艺术史有十分密切的联络。各种艺术往往互相影响，甚至因了自然的演化，一种艺术常要越出它自己的范围而侵入别种艺术的领土中去。有时是音乐成了绘画，有时是绘画成了音乐。米开朗琪罗曾经说过："好的绘画是音乐，是旋律。"各种艺术，并没像理论家所说的，有怎样不可超越的樊篱。一种艺术，可以承继别一种艺术的精神，也可以在别种艺术中达到它理想的境界：这是同一种精神上的需要，在一种艺术中尽量发挥，以致打破了一种艺术的形式，而侵入其他一种艺术，以寻求表白思想的最完满的形式。因此，音乐史的认识，对于造型美术史常是很需要的。

可是，就以音乐的原素来讲，它的最大的意味，岂非因为它能

使人们内心的秘密，长久的蕴蓄在心头的情绪，找到一种借以表白的最自由的言语？音乐既然是最深刻与最自然的表现，则一种倾向往往在没有言语，没有事实证明之前，先有音乐的暗示。日耳曼民族觉醒的十年以前，就有《英雄交响曲》；德意志帝国称雄欧洲的前十年，也先有了瓦格纳的《齐格弗里德》(Siegfried)。

在某种情况之下，音乐竟是内心生活的唯一的表白——例如十七世纪的意大利与德国，它们的政治史所告诉我们的，只有宫廷的丑史，外交和军事的失败，国内的荒歉，亲王们的婚礼……那么，这两个民族在十八、十九两个世纪的复兴，将如何解释？只有他们音乐家的作品，才使我们窥见他们一二世纪后中兴的先兆。德国三十年战争的前后，正当内忧外患，天灾人祸相继沓来的时候，约翰·克里斯托夫·巴赫（Johann Christoph Bach），约翰·米夏埃尔·巴赫（Johann Michael Bach）〔他们就是最著名的音乐家约翰·塞巴斯蒂安·巴赫（Johann Sebastian Bach）的祖先〕，正在歌唱他们伟大的坚实的信仰。外界的扰攘和纷乱，丝毫没有动摇他们的信心。他们似乎都感到他们光明的前途。意大利的这个时代，亦是音乐极盛的时代，它的旋律与歌剧流行全欧，在宫廷旖旎风流的习尚中，暗示着快要觉醒而奋起的心灵。

此外，还有一个更显著的例子。是罗马帝国的崩溃，野蛮民族南侵，古文明渐次灭亡的时候，帝国末期的帝王，与野蛮民族的酋长，对于音乐，抱着同样的热情。第四世纪起，开始酝酿那著名的《格列高利圣歌》(Gregorian Chant)。这是基督教经过二百五十年的摧残之后，终于获得胜利的凯旋歌。它诞生的确期，大概在公元五四〇年至六〇〇年之间，正当高卢人与龙巴人南侵的时代。那时

的历史，只是罗马与野蛮民族的不断的战争、残杀、抢掠，那些最惨酷的记载；然而教皇格列高利手订的宗教音乐，已在歌唱未来的和平与希望了。它的单纯、严肃、清明的风格，简直像希腊浮雕一样的和谐与平静。瞧，这野蛮时代所产生的艺术，哪里有一分野蛮气息？而且，这不是只在寺院内唱的歌曲，它是五六世纪以后，罗马帝国中通俗流行的音乐，它并流行到英、德、法诸国的民间。各国的皇帝，终日不厌地学习，谛听这宗教音乐。从没有一种艺术比它更能代表时代的了。

由此，文明更可懂得，人类的生命在表面上似乎是死灭了的时候，实际还是在继续活跃。在世界纷乱、瓦解，以至破产的时候，人类却在寻找他的永永不灭的生机。因此，所谓历史上某时代的复兴或颓唐，也许只是文明依据了一部分现象而断言的。一种艺术，可以有萎靡不振的阶段，然而整个艺术决没有一刻是死亡的。它跟了情势而变化，以找到适宜于表白自己的机会。当然，一个民族困顿于战争、疫疠之时，它的创造力很难由建筑方面表现，因为建筑是需要金钱的，而且，如果当时的局势不稳，那就决没有新建筑的需求。即其他各种造型美术的发展，也是需要相当的闲暇与奢侈，优秀阶级的嗜好，与当代文化的均衡。但在生活维艰、贫穷潦倒、物质的条件不容许人类的创造力向外发展时，它就深藏涵蓄；而他寻觅幸福的永远的需求，却使他找到了别的艺术之路。这时候，美的性格，变成内心的了；它藏在深邃的艺术——诗与音乐中去。我确信人类的心灵是不死的，故无所谓死亡，亦无所谓再生。光焰永无熄灭之日，它不是照耀这种艺术，就是照耀那种艺术；好似文明，如果在这个民族中绝灭，就在别个民族中诞生的一样。

因此，文明要看到人类精神活动的全部，必须把各种艺术史做一比较的研究。历史的目的，原来就在乎抓到人类思想的全部线索啊！

二

我们现在试把音乐之历史的发展大略说一说吧。它的地位比一般人所想象的重要得多。在远古，古老的文化中，音乐即已产生。希腊人把音乐当做与天文、医学一样可以澄清人类心魂的一种工具。柏拉图认为音乐家实有教育的使命。在希腊人心目中，音乐不只是一组悦耳的声音的联合，而是许多具有确切内容的建筑。"最富智慧性的是什么？——数目；最美的是什么？——和谐"。并且，他们分别出某种节奏的音乐令人勇武，某一种又令人快乐。由此可见，当时人士重视音乐。柏拉图对于音乐的趣味尤其卓越，他认为公元前七世纪奥林匹克曲调后，简直没有好的音乐可听了。然而，自希腊以降，没有一个世纪不产生音乐的民族；甚至我们普遍认为最缺少音乐天禀的英国人，迄一六八八年革命时止，也一直是音乐的民族。

而且，世界上除了历史的情形以外，还有什么更有利于音乐的发展？音乐的兴盛往往在别种艺术衰落的时候，这似乎是很自然的结果。我们上面讲述的几个例子，中世纪野蛮民族南侵时代，十七世纪的意大利和德意志，都足令我们相信这情形。而且这也是很合理的，既然音乐是个人的默想，它的存在，只需一个灵魂与一个声

音。一个可怜虫,艰苦穷困,幽锢在牢狱里,与世界隔绝了,什么也没有,但他可以创造出一部音乐或诗的杰作。

但这不过是音乐的许多形式中之一种罢了。音乐固然是个人的亲切的艺术,可也算社会的艺术。它是幽思、痛苦的女儿,同时也是幸福、愉悦,甚至轻佻浮华的产物。它能够适应、顺从每一个民族和每一个时代的性格。在我们认识了它的历史和它在各时代所取的种种形式之后,我们再不会觉得理论家所给予的定义之矛盾为可异了。有些音乐理论家说音乐是动的建筑,又有些则说音乐是诗的心理学。有的把音乐当做造型的艺术;有的当做纯粹表白精神的艺术。对于前者——音乐的要素是旋律(mélodie 或译曲调),后者则是和声(harmonie)。实际上,这一切都对的,他们一样有理。历史的要点,并非使人疑惑一切,而是使人部分的相信一切,使人懂得在许多互相冲突的理论中,某一种学说是对于历史上某一个时期是准确的,另一学说又是对于历史上另一时期是准确的。在建筑家的民族中,如十五、十六世纪的法国与佛兰德斯民族音乐是音的建筑。在具有形的感觉与素养的民族,如意大利那种雕刻家与画家的民族中,音乐是素描、线条、旋律、造型的美。在德国人那种诗人与哲学家的民族中,音乐是内心的诗,抒情的表白,哲学的幻想。在弗朗索瓦一世与查理九世的朝代(十五、十六世纪),音乐是宫廷中风雅与诗意的艺术。在宗教革命的时代,它是信仰与奋斗的艺术。在路易十四朝中,它是歌舞升平的艺术。十八世纪则是沙龙的艺术。大革命前期,它又成了革命人格的抒情诗。总而言之,没有一种方式可以限制音乐。它是世纪的歌声,历史的花朵;它在人类的痛苦与欢乐下面同样地滋长蓬勃。

三

我们在上面已经讲过音乐在希腊时代的发展过程。它不独有教育的功用,并且和其他的艺术、科学、文学,尤其是戏剧,发生密切的关系。渐渐地,纯粹音乐——器乐,在希腊时代占据了主要地位。罗马帝国的君主,如尼禄(Nero)、狄托(Titus)、哈德良(Hadrianus)、卡里古拉(Caligula)……都是醉心于音乐的人。

随后,基督教又借了音乐的力量去征服人类的心灵。公元四世纪时的圣安布鲁瓦兹(Saint Ambroise)曾经说过:"它用了曲调与圣诗的魔力去蛊惑民众。"的确,我们看到在罗马帝国的各种艺术中,只有音乐虽然经过多少变乱,仍旧完美的保存着,而且,在罗马与哥特时代,更加突飞猛进。圣多玛氏说:"它在七种自由艺术中占据第一位,是人类的学问中最高贵的一种。"在沙特尔(Chartres)城,自十一至十四世纪,存在着一个理论的与实习的音乐学派。图卢兹(Toulouse)大学,在十三世纪已有音乐的课程。十三至十五世纪的巴黎,为当时音乐的中心,大学教授的名单上,有多少是当代的音乐理论家!但那时代音乐美学与现代的当然不同,他们认为音乐是无个性的艺术(L'art impersonnel),需要清明镇静的心神与澄彻透辟的理智。十三世纪的理论家说:"要写最美的音乐的最大的阻碍,是心中的烦愁。"这是遗留下来的希腊艺术理论。它的精神上的原因,是合理的而非神秘的,智慧的而非抒情的;社会的原因,是思想与实力的联合,不论是何种特殊的个人思想,都要和众人的思想提携。但对于这种古典的学说,老早就有一种骑士式诗的艺术,一种热烈的情诗与之崛起对抗。

十四世纪初，意大利已经发现文艺复兴的先声，在但丁、彼得拉克（Petrarque）、乔托的时代，翡冷翠的马德里加尔（madrigal）式的情歌、猎曲，流传于欧洲全部。十五世纪初叶，产生了用于伴奏的富丽的声乐。轻佻浮俗的音乐中的自由精神，居然深入宗教艺术，以致在十五世纪末，音乐达到与其他的艺术同样光华灿烂的顶点。佛兰德斯的对位学家是全欧最著名的技术专家。他们的作品都是华美的音的建筑，繁复的节奏，最初并不是侧重于造型的。可是到了十五世纪最后的二十五年，在别种艺术中已经得势的个人主义，亦在音乐中苏醒了；人格的意识，自然的景慕，一一回复了。

自然的模仿，热情的表白：这是在当时人眼中的文艺复兴与音乐的特点；他们认为这应该是这种艺术的特殊的机能。从此以后，直至现代，音乐便继续着这条路径在发展。但那时代音乐的卓越的优长，尤其是它的形象美除了韩德尔（Handel）和莫扎特的若干作品以外，恐怕从来没有别的时代的音乐足以和它媲美。这是纯美的世纪，它到处都在，社会生活的各方面，精神科学的各门类，都讲究"纯美"。音乐与诗的结合从来没有比查理九世朝代更密切的了。十六世纪的法国诗人多拉（Dorat）、若代尔（Jodelle）、贝洛（Belleau），都唱着颂赞自然的幽美的诗歌；大诗人龙萨（Ronsard）说过："没有音乐性，诗歌将失掉了它的妩媚；正如没有诗歌一般的旋律，音乐将成为僵死一样。"诗人巴伊夫（Baif）在法国创立诗与音乐学院，努力想创造一种专门歌唱的文字，把他自己用拉丁和希腊韵所作的诗来试验：他的大胆与创造力实非今日的诗人或音乐家所能想象。法国的音乐性已经达到顶点，它不复是一个阶级的享乐，而是整个国家的艺术，贵族、知识阶级、中产阶级、平民，旧教和新教的寺院，

都一致为音乐而兴奋。亨利八世和伊丽莎白女王(十五—十六世纪)时代的英国,马丁路德(十五—十六世纪)时代的德国,加尔文时代的日内瓦,利奥十世治下的罗马,都有同样昌盛的音乐。它是文艺复兴最后一枝花朵,也是最普及于欧罗巴的艺术。

情操在音乐上的表白,经过了十六世纪幽美的,描写的情歌,猎曲等等的试验,逐渐肯定而准确了,其结果在意大利有音乐悲剧的诞生。好像在别种意大利艺术的发展与形成中一样,歌剧也受了古希腊的影响。在创造者心中,歌剧无异是古代悲剧的复活;因此,它是音乐的,同时亦是文学的。事实上,虽然以后翡冷翠最初几个作家的戏剧原理被遗忘了,音乐和诗的关系中断了,歌剧的影响却继续存在。关于这一点,我们对于十七世纪末期起,戏剧思想所受到的歌剧的影响还没有完全考据明白。我们不应当忽视歌剧在整个欧洲风靡一时的事实,认为是毫无意义的现象。因为没有它,可以说时代的艺术精神大半要淹没;除了合理化的形象以外,将看不见其他的思想。而且,十七世纪的淫,肉感的幻想,感伤的情调,也再没有比在音乐上表现得更明白,接触到更深奥的底蕴的了。这时候,在德国,正是相反的情况,宗教改革的精神正在长起它的坚实的深厚的根底。英国的音乐经过了光辉的时代,受着清教徒思想的束缚,慢慢地熄灭了。意大利的文艺复兴已经在迷梦中睡去,只在追求美丽而空洞的形象美。

十八世纪,意大利音乐继续反映生活的豪华,温柔与空虚。在德国,蕴蓄已久的内心的和谐,由了韩德尔与巴赫,如长江大河般突然奔放出来。法国则在工作着,想继续翡冷翠人创始的事业——歌剧,以希腊古剧为模型的悲剧。欧洲所有的大音乐家都

聚集在巴黎，法国人、意大利人、德国人、比国人，都想造成一种悲剧的或抒情的喜剧风格。这工作正是十九世纪音乐革命的准备。十八世纪德意两国的最大天才是在音乐上，法国虽然在别种艺术上更为丰富，但其成功，实在还是音乐能够登峰造极。因为，在路易十五治下的画家与雕刻家，没有一个足以与拉摩（Rameau，一六八三——一七六四）的天才相比的。拉摩不独是吕里（Lully，一六三三——一六八七）的继承者，并且奠定了法国歌剧，创造了新和音，对于自然的观察，尤有独到处。到了十八世纪末叶，格鲁克（Gluck，一七一四——一七八七）的歌剧出现，把全欧的戏剧都掩蔽了。他的歌剧不独是音乐上的杰作，也是法国十八世纪最高的悲剧。

十八世纪终，全欧受着革命思潮的激荡，音乐也似乎苏醒了。德法两国音乐家研究的结果，与交响乐的盛行，使音乐大大地发展它表情的机能。三十年中，管弦乐合奏与室内音乐产生了空前的杰作。过去的乐风由海顿和莫扎特放发了一道最后的光芒之后，慢慢地熄灭了。一七九二年法国革命时代的音乐家戈塞克（Gossec）、曼于（Mehul）、勒絮尔（Lesueur）、凯鲁比尼（Cherubini）等，已在试作革命的音乐；到了贝多芬，唱出最高亢的《英雄曲》，才把大革命时代的拿破仑风的情操，悲怆壮烈的民气，完满地表现了。这是社会的改革，亦是精神的解放，大家都为狂热的战士情调所鼓动，要求自由。

末了，便是一片浪漫底克的诗的潮流。韦伯（Weber）、舒伯特（Schubert）、萧邦（Chopin）、门德尔松（Mendelssohn）、舒曼（Schumann）、柏辽兹（Berlioz）等抒情音乐家，新时代的幻梦诗

人，慢慢地觉醒，仿佛被一种无名的狂乱所鼓动。古意大利，懒懒地，肉感地产生了它最后两大家——罗西尼（Rossini）与贝利尼（Bellini）；新意大利则是犷野威武的威尔第（Verdi）唱起近世意大利统一的雄壮的曲子。德国则以强力著称的瓦格纳（Wagner）预示德意志民族统治全欧的野心。德国人沉着固执、强毅不屈的精神，与幻想抑郁、神秘莫测的性格，都在瓦格纳的悲剧中具体地吐露了。从犷野狂乱、感伤多情的浪漫主义转变到深沉的神秘主义，这一种事实，似乎令人相信音乐上的浪漫主义的花果，较之文学上的更丰富庄实。这潮流随后即产生了法国的赛查·弗兰克（César Franck），意大利与比利时的宗教歌剧（oratorio）以及回复古希腊与伯利恒的乐风。现代音乐，一部分虽然应用十九世纪改进了的器乐，描绘快要破落的优秀阶级的灵魂，一部分却在提倡采取通俗的曲调，以创造民众音乐。自比才（Bizet）至穆索尔斯基（Moussórgsky），都是努力于表现民众情操的作家。

以上所述，只是对于广博浩瀚的音乐史的一瞥，其用意不过要借以表明音乐和社会生活的其他方面，怎样的密切关联而已。

我们看到，自有史以来，音乐永远开着光华妍丽的花朵：这对于我们的精神，是一个极大的安慰，使我们在纷纭扰攘的宇宙中，获得些微安息。政治史与社会史是一片无穷尽的争斗，朝着永远成为问题的人类的进步前去，苦闷的挣扎只赢得一分一寸的进展。然而，艺术史却充满了平和与繁荣的感觉。这里，进步是不存在的。我们往后瞭望，无论是如何遥远的时代，早已到达了完满的境界。可是，这也不能使我们有所失望或胆怯，因为我们再不能超越前人。艺术是人类的梦，光明、自由、清明而和平的梦。这个梦永不

会中断。无论哪一个时代,我们总听到艺术家在叹说:"一切都给前人说完了,我们生得太晚了。"一切都说完了,也许是吧!然而,一切还待说,艺术是发掘不尽的,正如生命一样。

〔附白〕

本文取材,大半根据罗曼·罗兰著的《古代音乐家》"导言"。

罗曼·罗兰《约翰·克利斯朵夫》译者献辞[*]

真正的光明决不是永没有黑暗的时间,只是永不被黑暗所掩蔽罢了。真正的英雄决不是永没有卑下的情操,只是永不被卑下的情操所屈服罢了。

所以在你要战胜外来的敌人之前,先得战胜你内在的敌人,你不必害怕沉沦堕落,只消你能不断的自拔与更新。

《约翰·克利斯朵夫》不是一部小说——应当说,不止是一部小说,而是人类一部伟大的史诗。它所描绘歌咏的不是人类在物质方面而是在精神方面所经历的艰险,不是征服外界而是征服内界的战迹。它是千万生灵的一面镜子,是古今中外英雄圣哲的一部历险记,是贝多芬式的一阕大交响乐。愿读者以虔敬的心情来打开这部宝典吧!

战士啊,当你知道世界上受苦的不止你一个时,你定会减少痛楚,而你的希望也将永远在绝望中再生了吧!

[*] 《约翰·克利斯朵夫》始译于一九三七年一月,此献辞载于该年由商务印书馆出版的第一册,全书四册于一九四一年二月出齐。

罗曼·罗兰《约翰·克利斯朵夫》译者弁言[*]

在本书十卷中间，本册所包括的两卷恐怕是最混沌最不容易了解的一部了。因为克利斯朵夫在青年成长的途中，而青年成长的途程就是一段混沌、暧昧、矛盾、骚乱的历史。顽强的意志，簇新的天才，被更趋顽强的和年代久远的传统与民族性拘囚在樊笼里。它得和社会奋斗，和过去的历史奋斗，更得和人类固有的种种劣根性奋斗。一个人唯有在这场艰苦的斗争中得胜，才能打破青年期的难关而踏上成人的大道。儿童期所要征服的是物质世界，青年期所要征服的是精神世界。还有最悲壮的是现在的自我和过去的自我冲突：从前费了多少心血获得的宝物，此刻要费更多的心血去反抗，以求解脱。

"这个时期正是他闭着眼睛对幼年时代的一切偶像反抗的时期。他恨自己，恨他们，因为当初曾经五体投地的相信了他们——而这种反抗也是应当的。人生有一个时期应当敢于不公平，敢把

[*] 本文写于一九四〇年，原载一九四一年商务初版，现转录于此，文字一仍其旧，未加改动，唯《约翰·克利斯朵夫》里的引文，已据现行的重译本校正。

跟着别人佩服的敬重的东西——不管是真理是谎言——一概摒弃,敢把没有经过自己认为是真理的东西统统否认。所有的教育,所有的见闻,使一个儿童把大量的谎言与蠢话,和人生主要的真理混在一起吞饱了,所以他若要成为一个健全的人,少年时期的第一件责任就得把宿食呕吐干净。"

是这种心理状态驱使克利斯朵夫肆无忌惮的抨击前辈的宗师,抨击早已成为偶像的杰作,抉发德国民族的矫伪和感伤性,在他的小城里树立敌人,和大公爵冲突,为了精神的自由丧失了一切物质上的依傍,终而至于亡命国外(关于这些,尤其是克利斯朵夫对于某些大作的攻击,原作者在卷四的初版序里就有简短的说明)。至于强烈犷野的力在胸中冲撞奔突的骚乱,尚未成形的艺术天才挣扎图求生长的苦闷,又是青年期的另外一支精神巨流。

"一年之中有几个月是阵雨的季节,同样,一生之中有些年龄特别富于电力……

"整个的人都很紧张。雷雨一天一天的酝酿着。白茫茫的天上布满着灼热的云。没有一丝风,凝集不动的空气在发酵,似乎沸腾了。大地寂静无声,麻痹了。头里在发烧,嗡嗡的响着;整个天地等着那愈积愈厚的力爆发,等着那重甸甸的高举着的锤子打在乌云上面。又大又热的阴影移过,一阵火辣辣的风吹过;神经像树叶般发抖……

"这样等待的时候自有一种悲怆而痛快的感觉。虽然你受着压迫,浑身难过,可是你感觉到血管里头有的是烧着整个宇宙的烈火。陶醉的灵魂在锅炉里沸腾,像埋在酒桶里的葡萄。千千万万的生与死的种子都在心中活动。结果会产生些什么来呢?……像一个

孕妇似的,你的心不声不响的看着自己,焦急的听着脏腑的颤动,想道:'我会生下些什么来呢?'"

这不是克利斯朵夫一个人的境界,而是古往今来一切伟大的心灵在成长时期所共有的感觉。

"欢乐,如醉如狂的欢乐,好比一颗太阳照耀着一切现在与未来的成就,创造的欢乐,神明的欢乐!唯有创造才是欢乐。唯有创造的生灵才是生灵。其余的尽是与生命无关而在地下飘浮的影子……

"创造,不论是肉体方面的或精神方面的,总是脱离躯壳的樊笼,卷入生命的旋风,与神明同寿。创造是消灭死。"

瞧,这不是贝多芬式的艺术论么?这不是柏格森派的人生观么?现代的西方人是从另一途径达到我们古谚所谓"物我同化"的境界的,译者所热诚期望读者在本书中有所领会的,也就是这个境界。

"创造才是欢乐","创造是消灭死",是罗曼·罗兰这阕大交响乐中的基调,他所说的不朽,永生,神明,都当做如是观。

我们尤须牢记的是,切不可狭义的把《约翰·克利斯朵夫》单看做一个音乐家或艺术家的传记。艺术之所以成为人生的酵素,只因为它含有丰满无比的生命力。艺术家之所以成为我们的模范,只因为他是不完全的人群中比较最完全的一个。而所谓完全并非是圆满无缺,而是颠扑不破的、再接再厉的向着比较圆满无缺的前途迈进的意思。

然而单用上述几点笼统的观念还不足以概括本书的精神。译者

在第一册卷首的献辞和这段弁言的前节里所说的,只是《约翰·克利斯朵夫》这部书属于一般的、普泛的方面。换句话说,至此为止,我们的看法是对一幅肖像画的看法,所见到的虽然也有特殊的征象,但演绎出来的结果是对于人类的一般的、概括式的领会。可是本书还有另外一副更错杂的面目:无异一幅巨大的历史画——不单是写实的而且是象征的,含有预言意味的。作者把整个十九世纪末期的思想史、社会史、政治史、民族史、艺术史来做这个新英雄的背景。于是本书在描写一个个人而涉及人类永久的使命与性格以外,更具有反映某一特殊时期的历史性。

最显著的对比,在卷四与卷五中占着一大半篇幅的,是德法两个民族的比较研究。罗曼·罗兰使青年的主人翁先对德国做一极其严正的批判:

"他们耗费所有的精力,想把不可调和的事情加以调和。特别从德国战胜以后,他们更想来一套令人作呕的把戏,在新兴的力和旧有的原则之间觅取妥协……吃败仗的时候,大家说德国是爱护理想。现在把别人打败了,大家说德国是人类的理想。看到别的国家强盛,他们就像莱辛一样的说:'爱国心不过是想做英雄的倾向,没有它也不妨事',并且自称为'世界公民'。如今自己抬头了,他们便对于所谓'法国式'的理想不胜轻蔑,对什么世界和平,什么博爱,什么和衷共济的进步,什么人权,什么天然的平等,一律瞧不起,并且说最强的民族对别的民族可以有绝对的权利,而别的民族,就因为弱,所以对它绝对没有权利可言。它是活的上帝,是观念的化身,它的进步是用战争、暴行、压力,来完成的……"(在此,读者当注意这段文字是在本世纪初期写的。)

尽量分析德国民族以后，克利斯朵夫便转过来解剖法兰西了。卷五用的"节场"这个名称就是含有十足暴露性的。说起当时的巴黎乐坛时，作者认为"只是一味的温和，苍白，麻木，贫血，憔悴……"又说那时的音乐家"所缺少的是意志，是力；一切的天赋他们都齐备——只少一样：就是强烈的生命"。

"克利斯朵夫对那些音乐界的俗物尤其感到恶心的，是他们的形式主义。他们之间只讨论形式一项。情操，性格，生命，都绝口不提！没有一个人想到真正的音乐家是生活在音响的宇宙中的，他的岁月就寄于音乐的浪潮。音乐是他呼吸的空气，是他生息的天地。他的心灵本身便是音乐，他所爱，所憎，所苦，所惧，所希望，又无一而非音乐……天才是要用生命力的强度来测量的，艺术这个残缺不全的工具也不过想唤引生命罢了。但法国有多少人想到这一点呢？对这个化学家式的民族，音乐似乎只是配合声音的艺术。它把字母当做书本……"

等到述及文坛、戏剧界的时候，作者所描写的又是一片颓废的气象，轻佻的癖习，金钱的臭味。诗歌与戏剧，在此拉丁文化的最后一个王朝里，却只是"娱乐的商品"。笼罩着知识阶级与上流社会的，只有一股沉沉的死气。

"豪华的表面，繁嚣的喧闹，底下都有死的影子。"

"巴黎的作家都病了……但在这批人，一切都归结到贫瘠的享乐。贫瘠，贫瘠。这就是病根所在。滥用思想，滥用感官，而毫无果实……"

对此十九世纪的"世纪末"现象，作者不禁大声疾呼：

"可怜虫！艺术不是给下贱的人享用的下贱刍秣。不用说，艺

术是一种享受，一切享受中最迷人的享受。但你只能用艰苦的奋斗去换来，等到'力'高歌胜利的时候才有资格得到艺术的桂冠……你们沾沾自喜的培养你们民族的病，培养他们的好逸恶劳，喜欢享受，喜欢色欲，喜欢虚幻的人道主义，和一切足以麻醉意志，使它萎靡不振的因素。你们简直是把民族带去上鸦片烟馆……"

巴黎的政界，妇女界，社会活动的各方面，都逃不出这腐化的氛围。然而作者并不因此悲观，并不以暴露为满足，他在苛刻的指摘和破坏后面，早就潜伏着建设的热情。正如克利斯朵夫早年的剧烈抨击古代宗师，正是他后来另创新路的起点。破坏只是建设的准备。在此德法两民族的比较与解剖下面，隐伏着一个伟大的方案：就是以德意志的力救济法兰西的萎靡，以法兰西的自由救济德意志的柔顺服从，西方文化第二次的再生应当从这两个主要民族的文化交流中发轫。所以罗曼·罗兰使书中的主人翁生为德国人，使他先天成为一个强者，力的代表〔他的姓克拉夫脱（Kraft）在德文中就是力的意思〕，秉受着古佛兰德斯族的质朴的精神，具有贝多芬式的英雄意志，然后到莱茵彼岸去领受纤腻的、精练的、自由的法国文化的洗礼。拉丁文化太衰老，日耳曼文化太粗犷，但是两者交汇融合之下，倒能产生一个理想的新文明。克利斯朵夫这个新人，就是新人类的代表。他的最后的旅程，是到拉斐尔的祖国去领会清明恬静的意境。从本能到智慧，从粗犷的力到精练的艺术，是克利斯朵夫前期的生活趋向，是未来文化——就是从德国到法国——的第一个阶段。从血淋淋的战斗到平和的欢乐，从自我和社会的认识到宇宙的认识，从扰攘骚乱到光明宁静，从多雾的北欧越过阿尔卑斯，来到阳光绚烂的地中海，克利斯朵夫终于达到了最高的精神境

界:触到了生命的本体,握住了宇宙的真如,这才是最后的解放,"与神明同寿"!意大利应当是心灵的归宿地(卷五末所提到的葛拉齐亚便是意大利的化身)。

尼采的查拉图斯特拉现在已经具体成形,在人间降生了。他带来了鲜血淋漓的现实。托尔斯泰的福音主义的使徒只成为一个时代的幻影,烟雾似的消失了,比"超人"更富于人间性、世界性、永久性的新英雄克利斯朵夫,应当是人类以更大的苦难、更深的磨练去追求的典型。

这部书既不是小说,也不是诗,据作者的自白,说它有如一条河。莱茵这条横贯欧洲的巨流是全书的象征。所以第一卷第一页第一句便是极富于音乐意味的、包藏无限生机的"江声浩荡……"

对于一般的读者,这部头绪万端的迷宫式的作品,一时恐怕不容易把握它的真谛,所以译者谦卑的写这篇说明作为引子,希望为一般探宝山的人做一个即使不高明、至少还算忠实的向导。

<div style="text-align:right">译者
一九四〇年</div>

罗曼·罗兰《贝多芬传》译者序[*]

唯有真实的苦难,才能驱除浪漫底克的幻想的苦难;唯有看到克服苦难的壮烈的悲剧,才能帮助我们担受残酷的命运;唯有抱着"我不入地狱谁入地狱"的精神,才能挽救一个萎靡而自私的民族:这是我十五年前初次读到本书时所得的教训。

不经过战斗的舍弃是虚伪的,不经劫难磨练的超脱是轻佻的,逃避现实的明哲是卑怯的;中庸,苟且,小智小慧,是我们的致命伤:这是我十五年来与日俱增的信念。而这一切都由于贝多芬的启示。

我不敢把这样的启示自秘,所以十年前就迻译了本书。现在阴霾遮蔽了整个天空,我们比任何时都更需要精神的支持,比任何时都更需要坚忍、奋斗、敢于向神明挑战的大勇主义。现在,当初生的音乐界只知训练手的技巧,而忘记了培养心灵的神圣工作的时候,

[*] 《贝多芬传》始译于一九三一年春,后应上海《国际译报》编者之邀,节录精要,名为《贝多芬评传》,刊于该报一九三四年第一期。一九四二年三月傅雷重译此书,并撰写此序。该书一九四六年四月由上海骆驼书店出版。

这部《贝多芬传》对读者该有更深刻的意义——由于这个动机,我重译了本书[1]。

此外,我还有个人的理由。疗治我青年时世纪病的是贝多芬,扶植我在人生中的战斗意志的是贝多芬,在我灵智的成长中给我大影响的是贝多芬,多少次的颠扑曾由他搀扶,多少的创伤曾由他抚慰——且不说引我进音乐王国的这件次要的恩泽。除了把我所受的恩泽转赠给比我年轻的一代之外,我不知还有什么方法可偿还我对贝多芬,和对他伟大的传记家罗曼·罗兰所负的债务。表示感激的最好的方式,是施与。

为完成介绍的责任起见,我在译文以外,附加了一篇分析贝多芬的文字。我明知道是一件越俎的工作,但望这番力不从心的努力,能够发生抛砖引玉的作用。

<div style="text-align:right">译者</div>
<div style="text-align:right">一九四二年三月</div>

[1] 这部书的初译稿,成于一九三二年,在存稿堆下埋藏了有几十年之久——出版界坚持本书已有译本,不愿接受。但已出版的译本绝版已久,我始终未曾见到。然而我深深地感谢这件在当时使我失望的事故,使我现在能全部重译,把少年时代幼稚的翻译习作一笔勾销。

贝多芬的作品及其精神

一、贝多芬与力

十八世纪是一个兵连祸结的时代,也是歌舞升平的时代,是古典主义没落的时代,也是新生运动萌芽的时代。新陈代谢的作用在历史上从未停止:最混乱最秽浊的地方就有鲜艳的花朵在探出头来。法兰西大革命,展开了人类史上最惊心动魄的一页:十九世纪!多悲壮,多灿烂!仿佛所有的天才都降生在同一时期……从拿破仑到俾斯麦,从康德到尼采,从歌德到左拉,从达维德到塞尚,从贝多芬到俄国五大家;北欧多了一个德意志,南欧多了一个意大利;民主和专制的搏斗方终,社会主义的殉难生活已经开始:人类几曾在一百年中走过这么长的路!而在此波澜壮阔、峰峦重叠的旅程的起点,照耀着一颗巨星:贝多芬。在音响的世界中,他预言了一个民族的复兴——德意志联邦;他象征着一世纪中人类活动的基调——力!

一个古老的社会崩溃了,一个新的社会在酝酿中。在青黄不接的过程内,第一先得解放个人[1]。反

[1] 这是文艺复兴发轫而未完成的基业。

抗一切约束,争取一切自由的个人主义,是未来世界的先驱。各有各的时代。第一是:我!然后是:社会。

要肯定这个"我",在帝王与贵族之前解放个人,使他们承认个人都是帝王贵族,或个个帝王贵族都是平民,就须先肯定"力",把它栽培,扶养,提出,具体表现,使人不得不接受。每个自由的"我"要指挥。倘他不能在行动上,至少能在艺术上指挥。倘他不能征服王国,像拿破仑,至少他要征服心灵、感觉和情操,像贝多芬。是的,贝多芬与力,这是一个天生就的题目。我们不在这个题目上做一番探讨,就难能了解他的作品及其久远的影响。

从罗曼·罗兰所作的传记里,我们已熟知他运动家般的体格。平时的生活除了过度艰苦以外,没有旁的过度足以摧毁他的健康。健康是他最珍视的财富,因为它是一切"力"的资源。当时见过他的人说"他是力的化身",当然这是含有肉体与精神双重的意义的。他的几件无关紧要的性的冒险[1],既未减损他对于爱情的崇高的理想,也未减损他对于肉欲的控制力。他说:"要是我牺牲了我的生命力,还有什么可以留给高贵与优越?"力,是的,体格的力,道德的力,是贝多芬的口头禅。"力是那般与寻常人不同的人的道德,也便是我的道德。"[2]这种论调分明已是"超人"的口吻。而且在他三十岁前后,过于充溢的力未免有不公平的滥用。不必说他暴烈的性格对身份高贵的人要不时爆发,即对他平辈或下级的人也有枉用的时候。他胸中满是轻蔑:轻蔑弱者,轻蔑愚昧的人,轻蔑大众,然而他又是热爱人类的

[1] 这一点,我们毋须为他隐讳。传记里说他终身童贞的话是靠不住的,罗曼·罗兰自己就修正过。贝多芬一八一六年的日记内就有过性关系的记载。
[2] 一八〇〇年语。

人!甚至轻蔑他所爱好而崇拜他的人[1]。在他青年时代帮他不少忙的李希诺夫斯基公主的母亲,曾有一次因为求他弹琴而下跪,他非但拒绝,甚至在沙发上立也不立起来。后来他和李希诺夫斯基亲王反目,临走时留下的条子是这样写的:"亲王,您之为您,是靠了偶然的出身;我之为我,是靠了我自己。亲王们现在有的是,将来也有的是。至于贝多芬,却只有一个。"这种骄傲的反抗,不独用来对另一阶级和同一阶级的人,且也用来对音乐上的规律:

——"照规则是不许把这些和弦连用在一块的……"人家和他说。

——"可是我允许。"他回答。

然而读者切勿误会,切勿把常人的狂妄和天才的自信混为一谈,也切勿把力的过盛的表现和无理的傲慢视同一律。以上所述,不过是贝多芬内心蕴蓄的精力,因过于丰满之故而在行动上流露出来的一方面;而这一方面——让我们说老实话——也并非最好的一方面。缺陷与过失,在伟人身上也仍然是缺陷与过失。而且贝多芬对世俗对旁人尽管傲岸不逊,对自己却竭尽谦卑。当他对车尔尼谈着自己的缺点和教育的不够时,叹道:"可是我并非没有音乐的才具!"二十岁时摒弃的大师,他四十岁上把一个一个的作品重新披读。晚年他更说:"我才开始学得一些东西……"青年时,朋友们向他提起他的声名,他回答说:"无聊!我从未想到声名和荣誉而写作。我心坎里的东西要出来,所以我才写作!"[2]

可是他精神的力,还得我们进一步去探索。

[1] 在他致阿门达牧师信内,有两句说话便是诬蔑一个对他永远忠诚的朋友的。参看《贝多芬传之书信集》。

[2] 这是车尔尼的记载——这一段希望读者,尤其是音乐青年,作为座右铭。

大家说贝多芬是最后一个古典主义者，又是最先一个浪漫主义者。浪漫主义者，不错，在表现为先，形式其次上面，在不避剧烈的情绪流露上面，在极度的个人主义上面，他是的。但浪漫主义的感伤气氛与他完全无缘，他是生平最厌恶女性的男子。和他性格最不相容的是没有逻辑和过分夸张的幻想。他是音乐家中最男性的。罗曼·罗兰甚至不大受得了女子弹奏贝多芬的作品，除了极少的例外。他的钢琴即兴，素来被认为具有神奇的魔力。当时极优秀的钢琴家里斯和车尔尼辈都说："除了思想的特异与优美之外，表情中间另有一种异乎寻常的成分。"他赛似狂风暴雨中的魔术师，会从"深渊里"把精灵呼召到"高峰上"。听众嚎啕大哭，他的朋友雷夏尔特流了不少热泪，没有一双眼睛不湿……当他弹完以后看见这些泪人儿时，他耸耸肩，放声大笑道："啊，疯子！你们真不是艺术家。艺术家是火，他是不哭的。"[1] 又有一次，他送一个朋友远行时，说："别动感情。在一切事情上，坚毅和勇敢才是男儿本色。"这种控制感情的力，是大家很少认识的！"人家想把他这株橡树当做萧飒的白杨，不知萧飒的白杨是听众。他是力能控制感情的。"[2]

[1] 以上都见车尔尼记载。
[2] 罗曼·罗兰语。

　　音乐家，光是做一个音乐家，就需要有对一个意念集中注意的力，需要西方人特有的那种控制与行动的铁腕：因为音乐是动的构造，所有的部分都得同时抓握。他的心灵必须在静止（immobilité）中做疾如闪电的动作，清明的目光，紧张的意志，全部的精神都该超临在整个梦境之上。那么，在这一点上，把思想抓握得如是紧密，如是恒久，如是超人式的，恐怕没有一个音乐家可和贝多芬相比。因为没有一个音乐家有他那样坚强的力。他一朝握住一个意念

时,不到把它占有决不放手。他自称那是"对魔鬼的追逐"——这种控制思想,左右精神的力,我们还可从一个较为浮表的方面获得引证。早年和他在维也纳同住过的赛弗里德曾说:"当他听人家一支乐曲时,要在他脸上去猜测赞成或反对是不可能的;他永远是冷冷的,一无动静。精神活动是内在的,而且是无时或息的;但躯壳只像一块没有灵魂的大理石。"

要是在此灵魂的探险上更往前去,我们还可发现更深邃更神化的面目。如罗曼·罗兰所说的:提起贝多芬,不能不提起上帝[1]。贝多芬的力不但要控制肉欲,控制感情,控制思想,控制作品,且竟与运命挑战,与上帝搏斗。"他可把神明视为平等,视为他生命中的伴侣,被他虐待的;视为磨难他的暴君,被他诅咒的;再不然把它认为他的自我之一部,或是一个冷酷的朋友,一个严厉的父亲……而且不论什么,只要敢和贝多芬对面,他就永不和它分离。一切都会消逝,他却永远在它面前。贝多芬向他哀诉,向它怨艾,向它威逼,向它追问。内心的独白永远是两个声音的。从他初期的作品起[2],我们就听见这些两重灵魂的对白,时而协和,时而争执,时而扭殴,时而拥抱……但其中之一总是主子的声音,决不会令你误会。"[3] 倘没有这等持久不屈的"追逐魔鬼",捏住上帝的毅力,他哪还能在"海林根施塔特遗嘱"之后再写《英雄交响曲》和《命运交响曲》?哪还能战胜一切疾病中最致命的——耳聋?

耳聋,对平常人是一部分世界的死灭,对音乐家是整个世界的死灭。整个的世界死灭了而贝多芬不曾死!并且他还重造那已经死

[1] 注意:此处所谓上帝系指十八世纪泛神论中的上帝。
[2] 作品第九号之三的三重奏的 allegro,作品第十八号之四的四重奏的第一章,及《悲怆奏鸣曲》等。
[3] 以上引罗曼·罗兰语。

灭的世界，重造音响的王国，不但为自己，而且为着人类，为着"可怜的人类"！这样一种超生和创造的力，只有自然界里那种无名的、原始的力可以相比。在死亡包裹着一切的大沙漠中间，唯有自然的力才能给你一片水草！

一八〇〇年，十九世纪第一页。那时的艺术界，正如行动界一样，是属于强者而非属于奥妙的机智的。谁敢保存他本来面目，谁敢威严地主张和命令，社会就跟着他走。个人的强项，直有吞噬一切之势；并且有甚于此的是：个人还需要把自己溶化在大众里，溶化在宇宙里。所以罗曼·罗兰把贝多芬和上帝的关系写得如是壮烈，决不是故弄玄妙的文章，而是窥透了个人主义的深邃的意识。艺术家站在"无意识界"的最高峰上，他说出自己的胸怀，结果是唱出了大众的情绪。贝多芬不曾下功夫去认识的时代意识，时代意识就在他自己的思想里。拿破仑把自由、平等、博爱当做幌子踏遍了欧洲，实在还是替整个时代的"无意识界"做了代言人。感觉早已普遍散布在人们心坎间，虽有传统、盲目的偶像崇拜，竭力高压也是徒然，艺术家迟早会来揭幕！《英雄交响曲》！即在一八〇〇年以前，少年贝多芬的作品，对于当时的青年音乐界，也已不下于《少年维特之烦恼》那样的诱人[1]，然而《第三交响曲》是第一声洪亮的信号。力解放了个人，个人解放了大众——自然，这途程还长得很，有待于我们，或以后几代的努力；但力的化身已经出现过，悲壮的例子写定在历史上，目前的问题不是否定或争辩，而是如何继续与完成……

当然，我不否认力是巨大无比的，巨大到可怕的东西。普罗米

[1] 莫舍勒斯说他少年时在音乐院里私下向同学借抄贝多芬的《悲怆奏鸣曲》，因为教师是绝对禁止"这种狂妄的作品"的。

修斯的神话存在了已有二十余世纪。使大地上五谷丰登、果实累累的,是力;移山倒海,甚至使星球击撞的,也是力!在人间如在自然界一样,力足以推动生命,也能促进死亡。两个极端摆在前面:一端是和平、幸福、进步、文明、美;一端是残杀、战争、混乱、野蛮、丑恶。具有"力"的人宛如执握着一个转折乾坤的钟摆,在这两极之间摆动。往哪儿去?……瞧瞧先贤的足迹罢。贝多芬的力所推动的是什么?锻炼这股力的洪炉又是什么?——受苦,奋斗,为善。没有一个艺术家对道德的修积,像他那样的兢兢业业,也没有一个音乐家的生涯,像贝多芬这样的酷似一个圣徒的行述。天赋给他犷野的力,他早替它定下了方向。它是应当奉献于同情、怜悯、自由的;它是应当教人隐忍、舍弃、欢乐的。对苦难,命运,应当用"力"去反抗和征服;对人类,应当用"力"去鼓励,去热烈的爱——所以《弥撒曲》里的泛神气息,代卑微的人类呼吁,为受难者歌唱……《第九交响曲》里的欢乐颂歌,又从痛苦与斗争中解放了人,扩大了人。解放与扩大的结果是人与神明迫近,与神明合一。那时候,力就是神,神就是力,无所谓善恶,无所谓冲突,力的两极性消灭了。人已超临了世界,跳出了万劫,生命已经告终,同时已经不朽!这才是欢乐,才是贝多芬式的欢乐!

二、贝多芬的音乐建树

现在,我们不妨从高远的世界中下来,看看这位大师在音乐艺术内的实际成就。

在这件工作内,最先仍须从回顾以往开始。一切的进步只能从比较上看出。十八世纪是讲究说话的时代,在无论何种艺术里,这是一致的色彩。上一代的古典精神至此变成纤巧与雕琢的形式主义,内容由微妙而流于空虚,由富丽而陷于贫弱。不论你表现什么,第一要"说得好",要巧妙,雅致。艺术品的要件是明白、对称、和谐、中庸;最忌狂热、真诚、固执,那是"趣味恶劣"的表现。海顿的宗教音乐也不容许有何种神秘的气氛,它是空洞的,世俗气极浓的作品。因为时尚所需求的弥撒曲,实际只是一个变相的音乐会;由歌剧曲调与悦耳的技巧表现混合起来的东西,才能引起听众的趣味。流行的观念把人生看做肥皂泡,只顾享受和鉴赏它的五光十色,而不愿参透生与死的神秘。所以海顿的旋律是天真地、结实地构成的,所有的乐句都很美妙和谐;它特别魅惑你的耳朵,满足你的智的要求,却从无深切动人的言语诉说。即使海顿是一个善良的、虔诚的"好爸爸",也逃不出时代感觉的束缚:缺乏热情。幸而音乐在当时还是后起的艺术,连当时那么浓厚的颓废色彩都阻遏不了它的生机。十八世纪最精神的面目和最可爱的情调,还找到一个旷世的天才做代言人:莫扎特。他除了歌剧以外,在交响乐方面的贡献也不下于海顿,且在精神方面还更走前了一步。音乐之作为心理描写是从他开始的。他的《g 小调交响曲》在当时批评界的心目中已是艰涩难解(!)之作。但他的温柔与妩媚,细腻入微的感觉,匀称有度的体裁,我们仍觉是旧时代的产物。

而这是不足为奇的。时代精神既还有最后几朵鲜花需要开放,音乐曲体大半也还在摸索着路子。所谓古典奏鸣曲的形式,确定了不过半个世纪。最初,奏鸣曲的第一章只有一个主题(thème),后

来才改用两个基调（tonalité）不同而互有关联的两个主题。当古典奏鸣曲的形式确定以后，就成为三鼎足式的对称乐曲，主要以三章构成，即：快——慢——快。第一章 allegro 本身又含有三个步骤：（一）破题（exposition），即披露两个不同的主题；（二）发展（développement），把两个主题做种种复音的配合，做种种的分析或综合——这一节是全曲的重心；（三）复题（récapitulation），重行披露两个主题，而第二主题[1]以和第一主题相同的基调出现，因为结论总以第一主题的基调为本[2]。第二章 andante 或 adagio，或 larghetto，以歌（Lied）体或变奏曲（Variation）写成。第三章 allegro 或 presto，和第一章同样用两句三段组成；再不然是 rondo，由许多复奏（répétition）组成，而用对比的次要乐句做穿插。这就是三鼎足式的对称。但第二与第三章间，时或插入 menuet 舞曲。

[1] 亦称副句，第一主题亦称主句。
[2] 这第一章部分称为奏鸣曲典型：forme-sonate。
[3] 所以特别重视均衡。

这个格式可说完全适应着时代的趣味。当时的艺术家首先要使听众对一个乐曲的每一部分都感兴味，而不为单独的任何部分着迷[3]。第一章 allegro 的美的价值，特别在于明白、均衡和有规律：不同的乐旨总是对比的，每个乐旨总在规定的地方出现，它们的发展全在典雅的形式中进行。第二章 andante，则来抚慰一下听众微妙精练的感觉，使全曲有些优美柔和的点缀；然而一切剧烈的表情是给庄严稳重的 menuet 挡住去路的——最后再来一个天真的 rondo，用机械式的复奏和轻盈的爱娇，使听的人不致把艺术当真，而明白那不过是一场游戏。渊博而不迂腐，敏感而不着魔，在各种情绪的表皮上轻轻拂触，却从不停留在某一固定的感情上：这美妙的艺术组成时，所模仿的是沙龙里那些翩翩蛱蝶，组成以后所供奉的

也仍是这般翩翩蛱蝶。

我所以冗长地叙述这段奏鸣曲史,因为奏鸣曲[1]是一切交响曲、四重奏等纯粹音乐的核心。贝多芬在音乐上的创新也是由此开始。而且我们了解了他的奏鸣曲组织,对他一切旁的曲体也就有了纲领。古典奏鸣曲虽有明白与构造结实之长,但有呆滞单调之弊。乐旨(motif)与破题之间,乐节(période)与复题之间,凡是专司联络之职的过板(conduit)总是无美感与表情可言的。当乐曲之始,两个主题一经披露之后,未来的结论可以推想而知:起承转合的方式,宛如学院派的辩论一般有固定的线索,一言以蔽之,这是西洋音乐上的八股。

[1] 尤其是其中奏鸣曲典型那部分。

贝多芬对奏鸣曲的第一件改革,便是推翻它刻板的规条,给以范围广大的自由与伸缩,使它施展雄辩的机能。他的三十二阕钢琴奏鸣曲中,十三阕有四章,十三阕只有三章,六阕只有两章,每阕各章的次序也不依"快——慢——快"的成法。两个主题在基调方面的关系,同一章内各个不同的乐旨间的关系,都变得自由了。即是奏鸣曲的骨干——奏鸣曲典型——也被修改。连接各个乐旨或各个小段落的过板,到贝多芬手里大为扩充,且有了生气,有了更大的和更独立的音乐价值,甚至有时把第二主题的出现大为延缓,而使它以不重要的插曲的形式出现。前人作品中纯粹分立而仅有乐理关系[2]的两个主题,贝多芬使它们在风格上统一,或者出之以对照,或者出之以类似。所以我们在他作品中常常一开始便听到两个原则的争执,结果是其中之一获得了胜利;有时我们却听到两个类似的乐旨互相融合[3],例如作品第七十一号之一的《告

[2] 即副句与主句互有关系,例如以主句基调的第五度音作为副句的主调音等等。
[3] 这就是上文所谓的两重灵魂的对白。

别奏鸣曲》,第一章内所有旋律的原素,都是从最初三音符上衍变出来的。奏鸣曲典型部分原由三个步骤[1]组成,贝多芬又于最后加上一节结局(coda),把全章乐旨做一有力的总结。

贝多芬在即兴(improvisation)方面的胜长,一直影响到他奏鸣曲的曲体。据约翰·桑太伏阿纳[2]的分析,贝多芬在主句披露完后,常有无数的延音(point d'orgue),无数的休止,仿佛他在即兴时继续寻思,犹疑不决的神气。甚至他在一个主题的发展中间,会插入一大段自由的诉说,缥缈的梦境,宛似替声乐写的旋律一般。这种作风不但加浓了诗歌的成分,抑且加强了戏剧性。特别是他的adagio,往往受着德国歌谣的感应——莫扎特的长句令人想起意大利风格的歌曲(Aria);海顿的旋律令人想起节奏空灵的法国的歌(Romance);贝多芬的adagio却充满着德国歌谣(Lied)所特有的情操:简单纯朴,亲切动人。

[1] 详见前文。
[2] 近代法国音乐史家。

在贝多芬心目中,奏鸣曲典型并非不可动摇的格式,而是可以用做音乐上的辩证法的:他提出一个主句,一个副句,然后获得一个结论,结论的性质或是一方面胜利,或是两方面调和。在此我们可以获得一个理由,来说明为何贝多芬晚年特别运用赋格曲[3]。由于同一乐旨以音阶上不同的等级三四次地连续出现,由于参差不一的答句,

[3] Fugue,这是巴赫以后在奏鸣曲中一向遭受摒弃的曲体,贝多芬中年时亦未采用。

由于这个曲体所特有的迅速而急促的演绎法,这赋格曲的风格能完满地适应作者的情绪;或者,原来孤立的一缕思想慢慢地渗透了心灵,终而至于占据全意识界;或者,凭着意志之力,精神必然而然地获得最后胜利。

总之,由于基调和主题的自由的选择,由于发展形式的改变,

贝多芬把硬性的奏鸣曲典型化为表白情绪的灵活的工具。他依旧保存着乐曲的统一性，但他所重视的不在于结构或基调之统一，而在于情调和口吻（accent）之统一；换言之，这统一是内在的而非外在的。他是用内容来确定形式的；所以当他觉得典雅庄重的 menuet 束缚难忍时，他根本换上了更快捷、更欢欣、更富于诙谐性、更宜于表现放肆姿态的 scherzo[1]。当他感到原有的奏鸣曲体与他情绪的奔放相去太远时，他在题目下另加一个小标题：*Quasi una Fantasia*[2]（作品第二十七号之一、之二——后者即俗称《月光曲》）。

[1] 此字在意大利语中意为 joke，贝多芬原有粗犷的滑稽气氛，故在此体中的表现尤为酣畅淋漓。
[2] 意为："近于幻想曲"。

此外，贝多芬还把另一个古老的曲体改换了一副新的面目。变奏曲在古典音乐内，不过是一个主题周围加上无数的装饰而已。但在五彩缤纷的衣饰之下，本体[3]的真相始终是清清楚楚的。贝多芬却把它加以更自由的运用[4]，甚至使主体改头换面，不复可辨。有时旋律的线条依旧存在，可是节奏完全异样。有时旋律之一部被作为另一个新的乐思的起点。有时，在不断地更新的探险中，单单主题的一部分节奏或是主题的和声部分，仍和主题保持着渺茫的关系。贝多芬似乎想以一个题目为中心，把所有的音乐联想搜罗净尽。

[3] 即主题。
[4] 后人称贝多芬的变奏曲为大变奏曲，以别于纯属装饰味的古典变奏曲。

至于贝多芬在配器法（orchestration）方面的创新，可以粗疏地归纳为三点：（一）乐队更庞大，乐器种类也更多[5]；（二）全部乐器的更自由的运用——必要时每种乐器可有独立的效

[5] 但庞大的程度最多不过六十八人：弦乐器五十四人，管乐、铜乐、敲击乐器十四人。这是从贝多芬手稿上——现存柏林国家图书馆——录下的数目。现代乐队演奏他的作品时，人数往往远过于此，致为批评家诟病。桑太伏阿纳有言："扩大乐队并不使作品增加伟大。"

[1] 以《第五交响曲》为例，andante 里有一段，basson 占着领导地位。在 allegro 内有一段，大提琴与 doublebasse 又当着主要角色。素不被重视的鼓，在此交响曲内的作用，尤为人所共知。
[2] 包括旋律与和声。
[3] 即曲体，详见本文段分析。

能[1]；（三）因为乐队的作用更富于戏剧性，更直接表现感情，故乐队的音色不独变化迅速，且臻于前所未有的富丽之境。

在归纳他的作风时，我们不妨从两方面来说：素材[2]与形式[3]。前者极端简单，后者极端复杂，而且有不断的演变。

以一般而论，贝多芬的旋律是非常单纯的；倘若用线来表现，那是没有多少波浪，也没有多大曲折的。往往他的旋律只是音阶中的一个片段（a fragment of scale），而他最美最知名的主题即属于这一类；如果旋律上行或下行，也是用自然音音程（diatonic interval）。所以音阶组成了旋律的骨干。他也常用完全和弦的主题和转位法（inverting）。但音阶、完全和弦、基调的基础，都是一个音乐家所能运用的最简单的原素。在旋律的主题（melodic theme）之外，他亦有交响的主题（symphonic theme）作为一个"发展"的材料，但仍是绝对的单纯。随便可举的例子，有《第五交响曲》最初的四音符 sol—sol—sol—mib，或《第九交响曲》开端的简单的下行五度音。因为这种简单，贝多芬才能在"发展"中间保存想象的自由，尽量利用想象的富藏。而听众因无需费力就能把握且记忆基本主题，所以也能追随作者最特殊最繁多的变化。

贝多芬的和声，虽然很单纯很古典，但较诸前代又有很大的进步。不和协音的运用是更常见更自由了：在《第三交响曲》，《第八交响曲》，《告别奏鸣曲》等某些大胆的地方，曾引起当时人的毁谤（!）。他的和声最显著的特征，大抵在于转调（modulation）之自由。上面已经述及他在奏鸣曲中对基调间的关系，同一乐章内各

个乐旨间的关系,并不遵守前人规律。这种情形不独见于大处,亦且见于小节。某些转调是由若干距离窎远的音符组成的,而且出之以突兀的方式,令人想起大画家所常用的"节略"手法,色彩掩盖了素描,旋律的继续被遮蔽了。

至于他的形式,因繁多与演变的迅速,往往使分析的工作难于措手。十九世纪中叶,若干史家把贝多芬的作风分成三个时期[1],这个观点至今非常流行,但时下的批评家均嫌其武断笼统。一八五二年十二月二日,李斯特答复主张三期说的史家兰兹时,曾有极精辟的议论,足资我们参考,他说:

[1] 大概是把《第三交响曲》以前的作品列为第一期,钢琴奏鸣曲至作品第二十二号为止,两部奏鸣曲至作品第三十号为止。第三至第八交响曲被列入第二期,又称为贝多芬盛年期,钢琴奏鸣曲至作品第九十号为止。作品第一百号以后至贝多芬死的作品为末期。

"对于我们音乐家,贝多芬的作品仿佛云柱与火柱,领导着以色列人在沙漠中前行——在白天领导我们的是云柱,在黑夜中照耀我们的是火柱,使我们夜以继日地趱奔。他的阴暗与光明同样替我们划出应走的路;他们俩都是我们永久的领导,不断的启示。倘使我要把大师在作品里表现的题旨不同的思想,加以分类的话,我决不采用现下流行[2]而为您采用的三期论法。我只直截了当地提出一个问题,那是音乐批评的轴心,即传统的、公认的形式,对于思想的机构的决定性,究竟到什么程度?

[2] 按系指当时。

"用这个问题去考察贝多芬的作品,使我自然而然地把它们分做两类:第一类是传统的公认的形式包括而且控制作者的思想的;第二类是作者的思想扩张到传统形式之外,依着他的需要与灵感而把形式与风格或是破坏,或是重造,或是修改。无疑的,这种观点将使我们涉及'权威'与'自由'这两个大题目。但我们毋须害

怕。在美的国土内，只有天才才能建立权威，所以权威与自由的冲突，无形中消灭了，又回复了它们原始的一致，即权威与自由原是一件东西。"

这封美妙的信可以列入音乐批评史上最精彩的文章里。由于这个原则，我们可说贝多芬的一生是从事于以自由战胜传统而创造新的权威的。他所有的作品都依着这条路线进展。

贝多芬对整个十九世纪所发生的巨大的影响，也许至今还未告终。上一百年中面目各异的大师，门德尔松，舒曼，勃拉姆斯，李斯特，柏辽兹，瓦格纳，布鲁克纳，弗兰克，全都沾着他的雨露。谁曾想到一个父亲能有如许精神如是分歧的儿子？其缘故就因为有些作家在贝多芬身上特别关切权威这个原则，例如门德尔松与勃拉姆斯；有些则特别注意自由这个原则，例如李斯特与瓦格纳。前者努力维持古典的结构，那是贝多芬在未曾完全摒弃古典形式以前留下最美的标本的。后者，尤其是李斯特，却继承着贝多芬在交响曲方面未完成的基业，而用着大胆和深刻的精神发现交响诗的新形体。自由诗人如舒曼，从贝多芬那里学会了可以表达一切情绪的弹性的音乐语言。最后，瓦格纳不但受着《菲岱里奥》的感应，且从他的奏鸣曲、四重奏、交响曲里提炼出"连续的旋律"(mélodie continue)和"领导乐旨"(leit-motiv)，把纯粹音乐搬进了乐剧的领域。

由此可见，一个世纪的事业，都是由一个人撒下种子的。固然，我们并未遗忘十八世纪的大家所给予他的粮食，例如海顿老人的主题发展，莫扎特的旋律的广大与丰满。但在时代转折之际，同时开下这许多道路，为后人树立这许多路标的，的确除贝多芬外无

第二人。所以说贝多芬是古典时代与浪漫时代的过渡人物，实在是估低了他的价值，估低了他的艺术的独立性与特殊性。他的行为的光轮，照耀着整个世纪，孵育着多少不同的天才！音乐，由贝多芬从刻板严格的枷锁之下解放了出来，如今可自由地歌唱每个人的痛苦与欢乐了。由于他，音乐从死的学术一变而为活的意识。所有的来者，即使绝对不曾模仿他，即使精神与气质与他相反，实际上也无异是他的门徒，因为他们享受着他用痛苦换来的自由！

三、重要作品浅释

为完成我这篇粗疏的研究起计，我将选择贝多芬最知名的作品加一些浅显的注解。当然，以作者的外行与浅学，既谈不到精密的技术分析，也谈不到奥妙的心理解剖。我不过摭拾几个权威批评家的论见，加上我十余年来对贝多芬作品亲炙所得的观念，做一个概括的叙述而已。我的希望是：爱好音乐的人能在欣赏时有一些启蒙式的指南，在探宝山时稍有凭借；专学音乐的青年能从这些简单的引子里，悟到一件作品的内容是如何精深庞博，如何在手与眼的训练之外，需要加以深刻的体会，方能仰攀创造者的崇高的意境——我国的音乐研究，十余年来尚未走出幼稚园；向升堂入室的路出发，现在该是时候了罢！

（一）钢琴奏鸣曲

作品第十三号：《悲怆奏鸣曲》（*Sonate Pathétique in c min.*）——

这是贝多芬早年奏鸣曲中最重要的一阕,包括 allegro-adagio-rondo 三章。第一章之前冠有一节悲壮严肃的引子,这一小节,以后又出现了两次:一在破题之后,发展之前,一在复题之末,结论之前。更特殊的是,副句与主句同样以小调为基础。而在小调的 adagio 之后,rondo 仍以小调演出。第一章表现青年的火焰,热烈的冲动;到第二章,情潮似乎安定下来,沐浴在宁静的气氛中,但在第三章泼辣的 rondo 内,激情重又抬头。光与暗的对照,似乎象征着悲欢的交替。

作品第二十七号之二:《月光奏鸣曲》(*Sonate quasi una fantasia* 〔*Moonlight*〕 *in c# min.*)——奏鸣曲体制在此不适用。原应位于第二章的 adagio,占了最重要的第一章。开首便是单调的、冗长的、缠绵无尽的独白,赤裸裸地吐露出凄凉幽怨之情。紧接的是 allegretto,把前章痛苦的悲吟挤逼成紧张的热情。然后是激昂迫促的 presto,以奏鸣曲典型的体裁,如古悲剧般做一强有力的结论:心灵的力终于镇服了痛苦。情操控制着全局,充满着诗情与戏剧式的波涛,一步紧似一步[1]。

[1] 十几年前国内就流行着一种浅薄的传说,说这曲奏鸣曲是即兴之作,而且在小说式的故事中组成的。这完全是荒诞不经之说。贝多芬作此曲时绝非出于即兴,而是经过苦心的经营而成。这有他遗下的稿本为证。

作品第三十一号之二:《暴风雨奏鸣曲》(*Sonate Tempest in d min.*)——一八〇二——一八〇三年间,贝多芬给友人的信中说:"从此我要走上一条新的路。"这支乐曲便可说是证据。音节,形式,风格,全有了新面目,全用着表情更直接的语言。第一章末戏剧式的吟诵体(récitatif),宛如庄重而激昂的歌唱。adagio 尤其美妙,兰兹说:"它令人想起韵文体的神话:受了魅惑的蔷薇,不,不是蔷薇,而是被女巫的魅力催眠的公主……"那是一片天国的平和,柔和黝

暗的光明。最后的 allegretto 则是泼辣奔放的场面，一个"仲夏夜之梦"，如罗曼·罗兰所说。

作品第五十三号：《黎明奏鸣曲》(Sonate l'Aurore in C maj.) ——黎明这个俗称，和月光曲一样，实在并无确切的根据。也许开始一章里的 cresc endo，也许 rondo 之前短短的 adagio——那种曙色初现的气氛，莱茵河上舟子的歌声，约略可以唤起"黎明"的境界。然而可以肯定的是：在此毫无贝多芬悲壮的气质，他仿佛在田野里闲步，悠然欣赏着云影，鸟语，水色，怅惘地出神着。到了 rondo，慵懒的幻梦又转入清明高远之境。罗曼·罗兰说这支奏鸣曲是《第六交响曲》之先声，也是田园曲[1]。

[1] 通常称为田园曲的奏鸣曲，是作品第十四号；但那是除了一段乡妇的舞蹈以外，实在并无旁的田园气息。

作品第五十七号：《热情奏鸣曲》(Sonate Appassionnata in f min.) ——壮烈的内心的悲剧，石破天惊的火山爆裂，莎士比亚的《暴风雨》式的气息，伟大的征服……在此我们看到了贝多芬最光荣的一次战争。从一个乐旨上演化出来的两个主题：犷野而强有力的"我"，命令着，威镇着；战栗而怯弱的"我"，哀号着，乞求着。可是它不敢抗争，追随着前者，似乎坚忍地接受了运命[2]，然而精力不继，又倾倒了，在苦痛的小调上忽然停住……再起……再仆……一大段雄壮的"发展"，力的主题重又出现，滔滔滚滚地席卷着弱者——它也不复中途蹉跌了。随后是英勇的结局 (coda)。末了，主题如雷雨一般在辽远的天际消失，神秘的 pianissimo。第二章，单纯的 andante，心灵获得须臾的休息，两片巨大的阴影[3]中间透露一道美丽的光。然而休战的时间很短，在变奏曲之末，一切重又骚乱，吹起终局 (finale-rondo) 的旋风……在此，怯弱的"我"

[2] 一段大调的旋律。
[3] 第一与第三章。

虽仍不时发出悲怆的呼号,但终于被狂风暴雨[1]淹没了。最后的结论,无殊一片的沸腾的海洋……人变成了一颗原子,在吞噬一切的大自然里不复可辨。因为犷野而有力的"我"就代表着原始的自然。在第一章里犹图挣扎的弱小的"我",此刻被贝多芬交给了原始的"力"。

作品第八十一号之A:《告别奏鸣曲》[2]（Sonate Les Adieux in E^b maj.）——第一乐章全部建筑在 sol—fa—mi 三个音符之上,所有的旋律都从这简单的乐旨出发[3];复题之末的结论中,告别[4]更以最初的形式反复出现——同一主题的演变,代表着同一情操的各种区别:在引子内,"告别"是凄凉的,但是镇静的,不无甘美的意味;在 allegro 之初[5],它又以击撞抵触的节奏与不和协弦重现:这是匆促的分手。末了,以对白方式再三重复的"告别"几乎合为一体地以 diminuento 告终。两个朋友最后的扬巾

[1] 犷野的我。
[2] 本曲印行时就刊有告别、留守、重叙这三个标题。所谓告别系指奥太子鲁道夫一八〇九年五月之远游。
[3] 这一点加强了全曲情绪之统一。
[4] 即前述的三音符。
[5] 第一章开始时为一段迟缓的引子,然后继以 allegro。

示意,愈离愈远,消失了。"留守"是短短的一章 adagio,彷徨,问询,焦灼,朋友在期待中。然后是 vivacissimamente,热烈轻快的篇章,两个朋友互相投在怀抱里。自始至终,诗情画意笼罩着乐曲。

作品第九十号:《e小调奏鸣曲》（Sonate in e min.）——这是题赠李希诺夫斯基伯爵的,他不顾家庭的反对,娶了一个女伶。贝多芬自言在这支乐曲内叙述这桩故事。第一章题作"头脑与心的交战",第二章题作"与爱人的谈话"。故事至此告终,音乐也至此完了。而因为故事以吉庆终场,故音乐亦从小调开始,以大

调结束。再以乐旨而论,在第一章内的戏剧情调和第二章内恬静的倾诉,也正好与标题相符。诗意左右着乐曲的成分,比《告别奏鸣曲》更浓厚。

作品第一〇六号:《降 B 大调奏鸣曲》(*Sonate in Bb maj.*)——贝多芬写这支乐曲时是为了生活所迫;所以一开始便用三个粗野的和弦,展开这首惨痛绝望的诗歌。"发展"部分是头绪万端的复音配合,象征着境遇与心绪的艰窘[1]。"发展"中间两次运用赋格曲体式(fugato)的作风,好似要寻觅一个有力的方案来解决这堆乱麻。一会儿是光明,一会儿是阴影。随后是又古怪又粗犷的 scherzo,恶梦中的幽灵。

[1] 作曲年代是一八一八,贝多芬正为了侄儿的事弄得焦头烂额。

意志的超人的努力,引起了痛苦的反省:这是 adagio appassionnato,慷慨的陈辞,凄凉的哀吟。三个主题以大变奏曲的形式铺叙。当受难者悲痛欲绝之际,一段 largo 引进了赋格曲,展开一个场面伟大、经纬错综的"发展",运用一切对位与轮唱曲(canon)的巧妙,来陈诉心灵的苦恼。接着是一段比较宁静的插曲,预先唱出了《D 调弥撒曲》内谢神的歌。最后的结论,宣告患难已经克服,命运又被征服了一次。在贝多芬全部奏鸣曲中,悲哀的抒情成分,痛苦的反抗的吼声,从没有像在这件作品里表现得惊心动魄。

(二)提琴与钢琴奏鸣曲

在"两部奏鸣曲"中[2],贝多芬显然没有像钢琴奏鸣曲般的成功。软性与硬性的两种乐器,他很难觅得完善的驾驭方法。而且十阕提琴与钢琴奏鸣曲

[2] 即提琴与钢琴,或大提琴与钢琴奏鸣曲。

内，九阕是《第三交响曲》以前所作；九阕之内五阕又是《月光奏鸣曲》以前的作品。一八一二年后，他不再从事于此种乐曲。在此我只介绍最特出的两曲。

作品第三十号之二：《c 小调奏鸣曲》[1]（*Sonate in c min.*）——在本曲内，贝多芬的面目较为显著。暴烈而阴沉的主题，在提琴上演出时，钢琴在下面怒吼。副句取着威武而兴奋的姿态，兼具柔媚与遒劲的气概。终局的激昂奔放，尤其标明了贝多芬的特色。赫里欧[2]有言："如果在这件作品里去寻找胜利者[3]的雄姿与战败者的哀号，未免穿凿的话，我们至少可认为它也是英雄式的乐曲，充满着力与欢畅，堪与《第五交响曲》相比。"

作品第四十七号：《克勒策奏鸣曲》[4]（*Sonate à Kreutzer in A maj.*）——贝多芬一向无法安排的两种乐器，在此被他找到了一个解决的途径：它们俩既不能调和，就让它们冲突；既不能携手，就让它们斗。全曲的第一与第三乐章，不啻钢琴与提琴的肉搏。在旁的"两部奏鸣曲"中，答句往往是轻易的、典雅的美；这里对白却一步紧似一步，宛如两个仇敌的短兵相接。在 andante 的恬静的变奏曲后，争斗重新开始，愈加紧张了，钢琴与提琴一大段急流奔泻的对位，由钢琴的洪亮的呼声结束。"发展"奔腾飞纵，忽然凝神屏息了一会，经过几节 adagio，然后消没在目眩神迷的结论中间——这是一场决斗，两种乐器的决斗，两种思想的决斗。

[1] 题赠俄皇亚历山大二世。
[2] 法国现代政治家兼音乐批评家。
[3] 按系指俄皇。
[4] 克勒策为法国人，为王家教堂提琴手。曾随军至维也纳与贝多芬相遇。贝多芬遇之甚善，以此曲题赠。但克氏始终不愿演奏，因他的音乐观念迂腐守旧，根本不了解贝多芬。

（三）四重奏

弦乐四重奏是以奏鸣曲典型为基础的曲体，所以在贝多芬的四重奏里，可以看到和他在奏鸣曲与交响曲内相同的演变。他的趋向是旋律的强化，发展与形式的自由；且在弦乐器上所能表现的复音配合，更为富丽更为独立。他一共制作十六阕四重奏，但在第十一与第十二阕之间，相隔有十四年之久[1]，故最后五阕形成了贝多芬作品中一个特殊面目，显示他最后的艺术成就。当第十二阕四重奏问世之时，《D调弥撒曲》与《第九交响曲》都已诞生。他最后几年的生命是孤独[2]、疾病、困穷、烦恼[3]煎熬他最甚的时代。他慢慢地隐忍下去，一切悲苦深深地沉潜到心灵深处。他在乐艺上表现的，是更为肯定的个性。他更求深入，更爱分析，尽量汲取悲欢的灵泉，打破形式的桎梏。音乐几乎变成歌词与语言一般，透明地传达着作者内在的情绪，以及起伏微妙的心理状态。一般人往往只知鉴赏贝多芬的交响曲与奏鸣曲；四重奏的价值，至近数十年方始被人赏识。因为这类纯粹表现内心的乐曲，必须内心生活丰富而深刻的人才能体验；而一般的音乐修养也须到相当的程度方不致在森林中迷路。

[1] 一八一〇——一八二四。
[2] 尤其是艺术上的孤独，连亲近的友人都不了解他了。
[3] 侄子的不长进。

作品第一二七号：《降E大调四重奏》(*Quatuor in Eb maj.*)（第十二阕）——第一章里的"发展"，着重于两个原则：一是纯粹节奏的[4]，一是纯粹音阶的[5]。以静穆的徐缓的调子出现的 adagio 包括六支连续的变奏曲，但即在节奏复杂的部分内，也仍保持默想的气息。奇

[4] 一个强毅的节奏与另一个柔和的节奏对比。
[5] 两重节奏从 Eb 转到明快的 G，再转到更加明快的 C。

谑的 scherzo 以后的"终局",含有多少大胆的和声,用节略手法的转调。最美妙的是那些 adagio[1],好似一株树上开满着不同的花,各有各的姿态。在那些吟诵体内,时而清明,时而绝望——清明时不失激昂的情调,痛苦时并无疲倦的气色。作者在此的表情,比在钢琴上更自由:一方面传统的形式似乎依然存在,一方面给人的感应又极富于启迪性。

[1] 包括着 adagio ma non troppo; andante con molto; adagio molto espressivo.

作品第一三〇号:《降 B 大调四重奏》(*Quatuor in B^b maj.*)(第十三阕)——第一乐章开始时,两个主题重复演奏了四次——两个在乐旨与节奏上都相反的主题:主句表现悲哀,副句[2]表现决心。两者的对白引入奏鸣曲典型的体制。在诙谐的 presto 之后,接着一段插曲式的 andante:凄凉的幻梦与温婉的惆怅,轮流控制着局面。此后是一段古老的 menuet,予人以古风与现代风交错的韵味。然后是著名的 *cavatinte-adagio molto espressivo*,为贝多芬流着泪写的:第二小提琴似乎模仿着起伏不已的胸脯,因为它满贮着叹息,继以凄厉的悲歌,不时杂以断续的呼号……受着重创的心灵还想挣扎起来飞向光明——这一段倘和终局做对比,就愈显得惨恻。以全体而论,这支四重奏和以前的同样含有繁多的场面[3],但对照更强烈,更突兀,而且全部的光线也更神秘。

[2] 由第二小提琴演出的。
[3] allegro 里某些句子充满着欢乐与生机,presto 富有滑稽意味,andante 笼罩在柔和的微光中,menuet 借用着古德国的民歌的调子,终局则是波希米亚人放肆的欢乐。

作品第一三一号:《升 c 小调四重奏》(*Quatuor in $c^\# $ min.*)(第十四阕)——开始是凄凉的 adagio,用赋格曲写成的,浓烈的哀伤气氛,似乎预告着一篇痛苦的诗歌。瓦格纳认为这段 adagio 是音

乐上从来未有的最忧郁的篇章。然而此后的 allegro molto vivace 却又是典雅又是奔放，尽是出人不意的快乐情调。andante 及变奏曲，则是特别富于抒情的段落，心中感动的，微微有些不安的情绪。此后是 presto, adagio, allegro, 章节繁多，曲折特甚的终局。这是一支千绪万端的大曲，轮廓分明的插曲即已有十三四支之多，仿佛作者把手头所有的材料都集合在这里了。

作品第一三二号：《a 小调四重奏》(*Quatuor in a min.*)（第十五阕）——这是有名的"病愈者的感谢曲"。贝多芬在 allegro 中先表现痛楚与骚乱[1]，然后阴沉的天边渐渐透露光明，一段乡村舞曲代替了沉闷的冥想，一个牧童送来柔和的笛声。接着是 allegro，四种乐器合唱着感谢神恩的颂

[1] 第一小提琴的兴奋，和对位部分的严肃。

歌。贝多芬自以为病愈了。他似乎跪在地下，合着双手。在赤裸的旋律之上 (andante)，我们听见从徐缓到急促的言语，赛如大病初愈的人试着软弱的步子，逐渐回复了精力。多兴奋！多快慰！合唱的歌声再起，一次热烈一次。虔诚的情意，预示瓦格纳的《帕西发尔》歌剧。接着是 allegro alla marcia，激发着青春的冲动。之后是终局。动作活泼，节奏明朗而均衡，但小调的旋律依旧很凄凉。病是痊愈了，创痕未曾忘记。直到旋律转入大调，低音部乐器繁杂的节奏慢慢隐灭之时，贝多芬的精力才重新获得了胜利。

作品第一三五号：《F 大调四重奏》[2]（*Quatuor in F maj.*）（第十六阕）——第一章 allegretto 天真，巧妙，充满着幻想与爱娇，年代久远的海顿似乎复活了一刹那：最后一朵蔷薇，在萎谢之前又开放了一次。Vivace 是一篇音响的游戏，一幅纵横无碍的素描。而后是著名的 lento，原稿上注明

[2] 这是贝多芬一生最后的作品（未完成的稿本不计在内）。

着"甘美的休息之歌，或和平之歌"，这是贝多芬最后的祈祷，最后的颂歌，照赫里欧的说法，是他精神的遗嘱。他那种特有的清明的心境，实在只是平复了的哀痛。单纯而肃穆，虔敬而和平的歌，可是其中仍有些急促的悲叹，最后更高远的和平之歌把它抚慰下去——而这缕恬静的声音，不久也朦胧入梦了。终局是两个乐句剧烈争执以后的单方面结论，乐思的奔放，和声的大胆，是这一部分的特色。

（四）协奏曲

贝多芬的钢琴与乐队合奏曲共有五支，重要的是第四与第五。提琴与乐队合奏曲共只一阕，在全部作品内不占何等地位，因为国人熟知，故亦选入。

作品第五十八号：《G大调钢琴协奏曲》[1]（*Concerto pour Piano et Orchestre in G maj.*）——单纯的主题先由钢琴提出，然后继以乐队的合奏，不独诗意浓郁，抑且气势雄伟，有交响曲之格局。"发展"部分由钢琴表现出一组轻盈而大胆的面目，再以飞舞的线条（arabesque）作为结束。但全曲最精神的当推短短的 andante con molto，全无技术的炫耀，只有钢琴与乐队剧烈对垒的场面。乐队奏出威严的主题，肯定是强暴的意志；胆怯的琴声，柔弱地，孤独地，用着哀求的口吻对答。对话久久继续，钢琴的呼吁越来越迫切，终于获得了胜利。全场只有它的声音，乐队好似战败的敌人般，只在远方发出隐约叫吼的回声。不久琴声也在悠然神往的和弦中缄默。此后是终局，热闹的音响中杂有大胆的碎和声（arpeggio）。

[1] 第四协奏曲，一八〇六年作。

作品第七十三号：《帝皇钢琴协奏曲》[1]（*Concerto Empereur in E♭ maj.*）——滚滚长流的乐句，像瀑布一般，几乎与全乐队的和弦同时揭露了这件庄严的大作。一连串的碎和音，奔腾而下，停留在 A# 的转调上。浩荡的气势，雷霆万钧的力量，富丽的抒情成分，灿烂的荣光，把作者当时的勇敢、胸襟、怀抱、骚动[2]，全部宣泄了出来。谁听了这雄壮瑰丽的第一章不联想到《第三交响曲》里的 crescendo？由弦乐低低唱起的 adagio，庄严静穆，是一股宗教的情绪。而 adagio 与 finale 之间的过渡，尤令人惊叹。在终局的 rondo 内，豪华与温情，英武与风流，又奇妙地融冶于一炉，完成了这部大曲。

> [1] 第五协奏曲，一八〇九年作。"帝皇"二字为后人所加的俗称。
> [2] 一八〇九为拿破仑攻入维也纳之年。

作品第六十一号：《D 大调提琴协奏曲》（*Concerto pour Violon et Orchestre in D maj.*）——第一章 adagio，开首一段柔媚的乐队合奏，令人想起《第四钢琴协奏曲》的开端。两个主题的对比内，一个 C# 音的出现，在当时曾引起非难。larghetto 的中段一个纯朴的主题唱着一支天真的歌，但奔放的热情不久替它展开了广大的场面，增加了表情的丰满。最后一章 rondo 则是欢欣的驰骋，不时杂有柔情的倾诉。

（五）交响曲

作品第二十一号：《第一交响曲》[3]（*in C maj.*）——年轻的贝多芬在引子里就用了 F 的不和协弦，与成法背驰[4]。虽在今日看来，全曲很简单，只有第三章的 menuet 及其三重奏部分较为特别：以 al-

> [3] 一八〇〇年四月二日初次演奏。
> [4] 照例这引子是应该肯定本曲的基调的。

legro molto vivace 奏出来的 menuet 实际已等于 scherzo。但当时批评界觉得刺耳的，尤其是管乐器的运用大为推广。Timbale 在莫扎特与海顿，只用来产生节奏，贝多芬却用以加强戏剧情调。利用乐器各别的音色而强调它们的对比，可说是从此奠定的基业。

作品第三十六号：《第二交响曲》[1]（*in D maj.*）——制作本曲时，正是贝多芬初次的爱情失败，耳聋的痛苦开始严重地打击他的时候。然而作品的精力充溢饱满，全无颓丧之气。引子比《第一交响曲》更有气魄：先由低音乐器演出的主题，逐渐上升，过渡到高音乐器，终于由整个乐队合奏。这种一步紧一步的手法，以后在《第九交响曲》的开端里简直达到超人的伟大。Larghetto 显示清明恬静、胸境宽广的意境。Scherzo 描写兴奋的对话，一方面是弦乐器，一方面是管乐和敲击乐器。终局与 rondo 相仿，但主题之骚乱，情调之激昂，是与通常流畅的 rondo 大相径庭的。

作品第五十五号：《第三交响曲》[2]（《英雄交响曲》，*in Eb maj.*）——巨大的迷宫，深密的丛林。剧烈的对照，不但是音乐史上划时代的建筑[3]，亦且是空前绝后的史诗。可是当心啊，初步的听众多容易在无垠的原野中迷路！控制全局的乐句，实在只是：

[1] 一八〇一——一八〇二年作，一八〇三年四月五日演奏。

[2] 一八〇三年作，一八〇五年四月七日初次演奏。
[3] 回想一下海顿和莫扎特罢。

不问次要的乐句有多少，它的巍峨的影子始终矗立在天空。罗曼·罗兰把它当做一个生灵，一缕思想，一个意思，一种本能。因为我们不能把英雄的故事过于看得现实，这并非叙事或描写的音乐。拿破仑也罢，无名英雄也罢，实际只是一个因子，一个象征。真正的英雄还是贝多芬自己。第一章通篇是他双重灵魂的决斗，经过三大回合（第一章内的三大段）方始获得一个综合的结论：钟鼓齐鸣，号角长啸，狂热的群众拥着英雄欢呼。然而其间的经过是何等曲折：多少次的颠扑与多少次的奋起[1]。这是浪与浪的冲击，巨人式的战斗！发展部分的庞大，是本曲最显著的特征，而这庞大与繁杂是适应作者当时的内心富藏的。第二章，英雄死了！然而英雄的气息仍留在送葬者的行列间。谁不记得这幽怨而凄惶的主句：

[1] 多少次的 crescendo！
[2] 通常的三重奏部分。

当它在大调上时，凄凉之中还有清明之气，酷似古希腊的薤露歌。但回到小调上时，变得阴沉，凄厉，激昂，竟是莎士比亚式的悲怆与郁闷了。挽歌又发展成史诗的格局。最后，在 pianissimo 的结局中，呜咽的葬曲在痛苦的深渊内静默。Scherzo 开始时是远方隐约的波涛似的声音，继而渐渐宏大，继而又由朦胧的号角[2]吹出无限神秘的调子。终局是以富有舞曲风味的主题作成的变奏曲，仿佛是献给欢乐与自由的。但第一章的主句，英雄重又露面，而死亡也重现了一次；可是胜利之局已定，剩下的只有光荣的结束了。

作品第六十号：《第四交响曲》[1]（*in Bb maj.*）——是贝多芬和特雷泽·布伦瑞克订婚的一年，诞生了这件可爱的、满是笑意的作品。引子从 bb 小调转到大调，遥远的哀伤淡忘了。活泼而有飞纵跳跃之态的主句，由大管（basson）、双簧管（hautbois）与长笛（flûte）高雅的对白构成的副句，流利自在的"发展"，所传达的尽是快乐之情。一阵模糊的鼓声，把开朗的心情微微搅动了一下，但不久又回到主题上来，以强烈的欢乐结束。至于 adagio 的旋律，则是徐缓的，和悦的，好似一叶扁舟在平静的水上滑过。而后是 menuet，保存着古称而加速了节拍。号角与双簧管传达着缥缈的诗意。最后是 allegro ma non troppo，愉快的情调重复控制全局，好似突然露脸的阳光；强烈的生机与意志，在乐队中间做了最后一次爆发。在这首热烈的歌曲里，贝多芬泄露了他爱情的欢欣。

[1] 一八〇六年作。

作品第六十七号：《第五交响曲》[2]（*in c min.*）——开首的 sol—sol—sol—mib 是贝多芬特别爱好的乐旨，在《第五奏鸣曲》[3]、《第三四重奏》[4]、《热情奏鸣曲》中，我们都曾见过它的轮廓。他曾对申德勒说："命运便是这样地来叩门的。"[5] 它统率着全部乐曲。渺小的人得凭着意志之力和它肉搏，在命运连续呼召之下，回答的永远是幽咽的问号。人挣扎着，抱着一腔的希望和毅力。但命运的口吻愈来愈威严，可怜的造物似乎战败了，只有悲叹之声。之后，残酷的现实暂时隐灭了一下，andante 从深远的梦境内传来一支和平的旋律。胜利的主题出现了三次，接着是行军的节奏，清楚而又

[2] 俗称《命运交响曲》。一八〇七——八〇八年间作，一八〇八年十二月二十日初次演奏。
[3] 作品第九号之一。
[4] 作品第十八号之三。
[5] 命运二字的俗称即渊源于此。

坚定，扫荡了一切矛盾。希望抬头了，屈服的人恢复了自信。然而 scherzo 使我们重新下地去面对阴影。命运再现，可是被粗野的舞曲与诙谐的 staccati 和 pizziccati 挡住。突然，一片黑暗，唯有隐约的鼓声，乐队延续奏着七度音程的和弦，然后迅速的 crescendo 唱起凯旋的调子[1]。运命虽再呼喊[2]，不过如恶梦的回忆，片刻即逝。胜利之歌再接再厉地响亮。意志之歌切实宣告了终篇。在全部交响曲中，这是结构最谨严，部分最均衡，内容最凝练的一阕。批评家说："从未有人以这么少的材料表达过这么多的意思。"

作品第六十八号：《第六交响曲》[3]（《田园交响曲》, in F maj.）——这阕交响曲是献给自然的。原稿上写着："纪念乡居生活的田园交响曲，注重情操的表现而非绘画式的描写。"由此可见作者在本曲内并不想模仿外界，而是表现一组印象。第一章 allegro，题为"下乡时快乐的印象"。在提琴上奏出的主句，轻快而天真，似乎从斯拉夫民歌上采来的。这个主题的冗长的"发展"，始终保持着深邃的平和，恬静的节奏，平衡的转调；全无次要乐曲的羼入。同样的乐旨和面目来回不已。这是一个人面对着一幅固定的图画悠然神往的印象。第二章 andante，"溪畔小景"，中音弦乐[4]，象征着潺湲的流水，是"逝者如斯，往者如彼，而盈虚者未尝往也"的意境。林间传出夜莺[5]、鹌鹑[6]、杜鹃[7]的啼声，合成一组三重奏。第三章 scherzo，"乡人快乐的宴会"。先是三拍子的华尔兹——乡村舞曲，继以二拍子的粗

[1] 这时已经到了终局。
[2] Scherzo 的主题又出现了一下。
[3] 一八〇七——一八〇八年间作。
[4] 第二小提琴，次高音提琴，两架大提琴。
[5] 长笛表现。
[6] 双簧管表现。
[7] 单簧管表现。

野的蒲雷舞[1]。突然远处一种隐雷[2]，一阵静默……几道闪电[3]。俄而是暴雨和霹雳一齐发作。然后雨散云收，青天随着C大调的上行音阶[4]重新显现——而后是第四章 allegretto，"牧歌，雷雨之后的快慰与感激"。一切重归宁谧：潮湿的草原上发出清香，牧人们歌唱，互相应答，整个乐曲在平和与喜悦的空气中告终。贝多芬在此忘记了忧患，心上反映着自然界的甘美与闲适，抱着泛神的观念，颂赞着田野和农夫牧子。

[1] 法国一种地方舞。
[2] 低音弦乐。
[3] 小提琴上短短的碎和音。
[4] 还有笛音点缀。

作品第九十二号：《第七交响曲》[5]（*in A maj.*）——开首一大段引子，平静的，壮严的，气势是向上的，但是有节度的。多少的和弦似乎推动着作品前进。用长笛奏出的主题，展开了第一乐章的中心：vivace。活跃的节奏控制着全曲，所有的音域，所有的乐器，都由它来支配。这儿分不出主句或副句；参加着奔腾飞舞的运动的，可说有上百的乐旨，也可说只有一个。Allegretto 却把我们突然带到另一个世界。基本主题和另一个忧郁的主题轮流出现，传出苦痛和失望之情。然后是第三章，在戏剧化的 scherzo 以后，紧接着美妙的三重奏，似乎均衡又恢复了一刹那。终局则是快乐的醉意，急促的节奏，再加一个粗犷的旋律，最后达于 crescendo 这紧张狂乱的高潮。这支乐曲的特点是：一些单纯而显著的节奏产生出无数的乐旨；而其兴奋动乱的气氛，恰如瓦格纳所说的，有如"祭献舞神"的乐曲。

[5] 一八一二年作。

作品第九十三号：《第八交响曲》[6]（*in F maj.*）——在贝多芬的交响曲内，这是一支小型的作品，宣泄着兴高采烈的心情。短短的 allegro，纯是明快的喜悦、和谐而自在的游

[6] 一八一二年作。

戏。在scherzo部分[1]，作者故意采用过时的menuet，来表现端庄娴雅的古典美。到了终局的allegro vivace则通篇充满着笑声与平民的幽默。有人说，是"笑"产生这部作品的。我们在此可发现贝多芬的另一副面目，像儿童一般，他做着音响的游戏。

作品第一二五号：《第九交响曲》[2]（《合唱交响曲》，Choral Symphony in d min.）——《第八》之后十一年的作品，贝多芬把他过去在音乐方面的成就做了一个综合，同时走上了一条新路。乐曲开始时（allegro ma non troppo），la—mi的和音，好似从远方传来的呻吟，也好似从深渊中浮起来的神秘的形象，直到第十七节，才响亮地停留在d小调的基调上。而后是许多次要的乐旨，而后是本章的副句（Bb大调）……《第二》、《第五》、《第六》、《第七》、《第八》各交响曲里的原子，迅速地露了一下脸，回溯着他一生的经历，把贝多芬完全笼盖住的阴影，在作品中间移过。现实的命运重新出现在他脑海里。巨大而阴郁的画面上，只有若干简短的插曲映入些微光明。第二章molto vivace，实在便是scherzo。句读分明的节奏，在《弥撒曲》和《菲岱里奥序曲》内都曾应用过，表示欢畅的喜悦。在中段，单簧管与双簧管引进一支细腻的牧歌，慢慢地传递给整个的乐队，使全章都蒙上明亮的色彩。第三章adagio似乎使心灵远离了一下现实。短短的引子只是一个梦。接着便是庄严的旋律，虔诚的祷告逐渐感染了热诚与平和的情调。另一旋律又出现了，凄凉的，惆怅的。然后远处吹起号角，令你想起人生的战斗。可是热诚与平和未曾消灭，最后几节的pianissimo把我们留在甘美的凝想中。但幻梦终于像水泡似的

[1] 第三章内。
[2] 一八二二——一八二四年间作。

隐灭了,终局最初七节的 presto 又卷起激情与冲突与漩涡。全曲的原素一个一个再现,全溶解在此最后一章内[1]。从此起,贝多芬在调整你的情绪,准备接受随后的合唱了。大提琴为首,渐渐领着全乐队唱起美妙的精纯的乐句,铺陈了很久;于是犷野的引子又领出那句吟诵体,但如今非复最低音提琴,而是男中音的歌唱了:"噢,朋友,毋须这些声音,且来听更美更愉快的歌声。"[2] 接着,乐队与合唱同时唱起《欢乐颂》的"欢乐,神明的美丽的火花,天国的女儿……"每节诗在合唱之前,先由乐队传出诗的意境。合唱是由四个独唱员和四部男女合唱组成的。欢乐的节奏由远而近,然后大众唱着:"拥抱啊,千千万万的生灵……"当乐曲终了之时,乐器的演奏者和歌唱员赛似两条巨大的河流,汇合成一片音响的海。

> [1] 先是第一章的神秘的影子,继而是 scherzo 的主题,adagio 的乐旨,但都被 doublebasse 上吟诵体的问句阻住去路。
> [2] 这是贝多芬自作的歌词,不在席勒原作之内。
> [3] 贝多芬属意于此诗篇,前后共有二十年之久。

在贝多芬的意念中,欢乐是神明在人间的化身,它的使命是把习俗和刀剑分隔的人群重行结合。它的口号是友谊与博爱。它的象征是酒,是予人精力的旨酒。由于欢乐,我们方始成为不朽。所以要对天上的神明致敬,对使我们入于更苦之域的痛苦致敬。在分裂的世界之上,一个以爱为本的神。在分裂的人群之中,欢乐是唯一的现实。爱与欢乐合为一体。这是柏拉图式的又是基督教式的爱。除此以外,席勒的《欢乐颂》,在十九世纪初期对青年界有着特殊的影响[3]。第一是诗中的民主与共和色彩在德国自由思想者的心目中,无殊《马赛曲》之于法国人。无疑的,这也是贝多芬的感应之一。其次,席勒诗中颂

扬着欢乐，友爱，夫妇之爱，都是贝多芬一生渴望而未能实现的，所以尤有共鸣作用。最后，我们更当注意，贝多芬在此把字句放在次要地位；他的用意是要使器乐和人声打成一片——而这人声既是他的，又是我们大众的——使音乐从此和我们的心融合为一，好似血肉一般不可分离。

（六）宗教音乐

作品第一二三号：《D大调弥撒曲》（*Missa Solemnis in D maj.*）——这件作品始于一八一七，成于一八二三。当初是为奥皇太子鲁道夫兼任大主教的典礼写的，结果非但失去了时效，作品的重要也远远地超过了酬应的性质。贝多芬自己说这是他一生最完满的作品。以他的宗教观而论，虽然生长在基督旧教的家庭里，他的信念可不完全合于基督教义。他心目之中的上帝是富有人间气息的。他相信精神不死须要凭着战斗、受苦与创造，和纯以皈依、服从、忏悔为主的基督教哲学相去甚远。在这一点上他与米开朗琪罗有些相似。他把人间与教会的篱垣撤去了，他要证明"音乐是比一切智慧与哲学更高的启示"。在写作这件作品时，他又说："从我的心里流出来，流到大众的心里。"

全曲依照弥撒祭曲礼的程序[1]，分成五大颂曲：（一）吾主怜我（*Kyrie*）；（二）荣耀归主（*Gloria*）；（三）我信我主（*Credo*）；（四）圣哉圣哉（*Sanctus*）；（五）神之羔羊（*Agnus Dei*）[2]。第一部以热诚的祈祷

[1] 按弥撒祭歌唱的词句，皆有经文——拉丁文的——规定，任何人不能更易一字，各段文字大同小异，而节目繁多，谱为音乐时部门尤为庞杂。凡不解经典及不知典礼的人较难领会。

[2] 全曲以四部独唱与管弦乐队及大风琴演出。乐队的构成如下：2 flûtes；2 hautbois；2 clarinettes；2 bassons；1 contrebasse；4 cors (horns)；2 trompettes；2 trombones；timbale 外加弦乐五重奏，人数之少非今人想象所及。

开始，继以 andante 奏出"怜我怜我"的悲叹之声，对基督的呼吁，在各部合唱上轮流唱出[1]。

> [1] 五大部每部皆如奏鸣曲式分成数章，兹不详解。

第二部表示人类俯伏卑恭，颂赞上帝，歌颂主荣，感谢恩赐。第三部，贝多芬流露出独有的口吻了。开始时的庄严巨大的主题，表现他坚决的信心。结实的节奏，特殊的色彩，trompette 的运用，作者把全部乐器的机能用来证实他的意念。他的神是胜利的英雄，是半世纪后尼采所宣扬的"力"的神。贝多芬在耶稣的苦难上发现了他自身的苦难。在受难、下葬等壮烈悲哀的曲调以后，接着是复活的呼声，英雄的神明胜利了！第四部，贝多芬参见了神明，从天国回到人间，散布一片温柔的情绪。然后如《第九交响曲》一般，是欢乐与轻快的爆发。紧接着祈祷，苍茫的，神秘的。虔诚的信徒匍匐着，已经蒙到主的眷顾。第五部，他又代表着遭劫的人类祈求着"神之羔羊"，祈求"内的和平与外的和平"，像他自己所说。

（七）其 他

作品第一三八号之三：《雷奥诺序曲第三》[2] (Ouverture de Leonore, No.3)——脚本出于一极平庸的作家，贝多芬所根据的乃是原作的德译本。事述西班牙人弗洛雷斯当向法官唐·法尔南控告毕萨尔之罪，而

> [2] 贝多芬完全的歌剧只此一出。但从一八〇三起到他死为止，二十四年间他一直断断续续地为这件作品花费着心血。一八〇五年十一月初次在维也纳上演时，剧名叫做《菲岱里奥》，演出的结果很坏。一八〇六年三月，经过修改后，换了《雷奥诺》的名字再度出演，仍未获得成功。一八一四年五月，又经一次大修改，仍用《菲岱里奥》之名上演。从此，本剧才算正式被列入剧院的戏目里。但一八二七年，贝多芬去世前数星期，还对朋友说他有一部《菲岱里奥》的手稿压在纸堆下。可知他在一八一四以后仍在修改。现存的《菲岱里奥》，共只二幕，为一八一四年稿本，目前戏院已不常贴演。在音乐会中不时可以听到的，只是片段的歌唱。至今仍为世上熟知的，乃是它的序曲——因为名字屡次更易，故序曲与歌剧之名今日已不统一。普通于序曲多称《雷奥诺》，于歌剧多称《菲岱里奥》；但亦不一定如此。再，本剧序曲共有四支，以后贝多芬每改一次，即另作一次序曲。至今最著名的为第三序曲。

反被诬陷，蒙冤下狱。弗妻雷奥诺化名菲岱里奥[1]入狱救援，终获释放。故此剧初演时，戏名下另加小标题："一名夫妇之爱"。序曲开始时（adagio），为弗洛雷斯当忧伤的怨叹。继而引入 allegro。在 trompette 宣告释放的信号（法官登场一场）之后，雷奥诺与弗洛雷斯当先后表示希望、感激、快慰等各阶段的情绪。结束一节，尤暗示全剧明快的空气。

[1] 西班牙文，意为忠贞。

在贝多芬之前，格鲁克与莫扎特，固已在序曲与歌剧之间建立密切的关系；但把戏剧的性格，发展的路线归纳起来，而把序曲构成交响曲式的作品，确从《雷奥诺》开始。以后韦伯、舒曼、瓦格纳等在歌剧方面，李斯特在交响诗方面，皆受到极大影响，称《雷奥诺》为"近世抒情剧之父"。它在乐剧史上的重要，正不下于《第五交响曲》之于交响乐史。

〔附录〕

（一）贝多芬另有两支迄今知名的序曲：一是《科里奥兰序曲》[2]（*Ouverture de Coriolan*,）把两个主题做成强有力的对比：一方面是母亲的哀求，一方面是儿子的固执。同时描写这顽强的英雄在内心里的争斗。另一支是《哀格蒙特序曲》[3]（*Ouverture d'Egmont*）作品第八十五号。描写一个英雄与一个民族为自由而争战，而高歌胜利。

[2] 作品第六十二号。根据莎士比亚的故事，述一罗马英雄名科里奥兰者，因不得民众欢心，愤而率领异族攻略罗马，及抵城下，母妻遮道泣谏，卒以罢兵。

[3] 根据歌德的悲剧，述十六世纪荷兰贵族哀格蒙特伯爵，领导民众反抗西班牙统治之史实。

（二）在贝多芬所作的声乐内，当以歌（Lied）为最著名。如《悲哀的快感》，传达亲切深刻的诗意；如《吻》充满着幽默；如《鹌

鹑之歌》,纯是写景之作。至于《弥侬》[1]的热烈的情调,尤与诗人原作吻合。此外尚有《致久别的爱人》[2],四部合唱的《挽歌》[3],与以歌德的诗谱成的《平静的海》与《快乐的旅行》等,均为知名之作。

<p style="text-align:right">一九四三年作</p>

[1] 歌德原作。
[2] 作品第九十八号。
[3] 作品第一一八号。

萧邦的少年时代*

从十八世纪末期起,到二十世纪第一次大战为止,差不多一个半世纪,波兰民族都是在亡国的惨痛中过日子。一七七二年,波兰被俄罗斯、普鲁士、奥地利三大强国第一次瓜分;一七九三年,又受到第二次瓜分。一八〇七年,拿破仑把波兰改做一个"华沙公国"。一八一五年,拿破仑失败,波兰又被分做四个部分,最大的一部分受俄国沙皇的统治,这是弗雷德里克·萧邦出生前后的祖国的处境。

一八一〇年,贝多芬正在写他的《第十弦乐四重奏》和《告别奏鸣曲》,他已经发表了《第六交响曲》《热情奏鸣曲》《克勒策小提琴奏鸣曲》。一八一〇年,舒伯特十三岁;舒曼还差十个月没有出世;李斯特、瓦格纳都快要到世界上来了。一八一〇年,歌德还活着,拜伦才发表了他早期的诗歌;雪莱刚刚在动笔;巴尔扎克、雨果、柏辽兹,正坐在小学校里的凳子上念书。而就在这一八一〇年

* 本文及后文《萧邦的壮年时代》系作者为纪念萧邦诞辰,为上海市广播电台写的广播稿,均未以文字发表。

二月二十二日的下午六时,在华沙附近的乡下,一个叫做热拉佐瓦·沃拉——为方便起见,我们以下简称为沃拉——的村子里,弗雷德里克·萧邦诞生了。

一八八六年出版的一部萧邦传记,有一段描写沃拉的文字,说道:"波兰的乡村大致都差不多。小小的树林,环抱着一座贵族的宫堡。谷仓和马房,围成一个四方的大院子;院子中央有几口井,姑娘们头上绕着红布,提着水桶到这儿来打水。大路两旁种着白杨,沿着白杨是一排草屋;然后是一片麦田,在太阳底下给微风吹起一阵阵金黄色的波浪。再远一点,田里一望无际的都是油菜、金花菜、紫云英,开着黄的、紫的小花。天边是黑压压的森林,远看只是一长条似蓝非蓝的影子——这便是沃拉的风光。"作者又说:"离开宫堡不远,有一所小屋子,顶上盖着石板做的瓦片,门前有几级木头的阶梯。进门是一条黝黑的过道;左手是佣人们纺纱的屋子;右手三间是正房;屋顶很矮,伸手出去可以碰到天花板——这便是萧邦诞生的老家。"也就是现在的萧邦纪念馆,当然是修得更美丽了;它离开华沙五十四公里,每年都有从波兰各地来的以及从世界各国来的游客和艺术家,到这儿来凭吊瞻仰。

弗雷德里克·萧邦的父亲叫做米科瓦伊·萧邦,是法国东北部的苏兰省人,一七八七年到华沙,先在一个法国人办的烟草工厂里当出纳员,后来改当教员,在波兰住下了;一八〇六年娶了一个波兰败落贵族的女儿,生了一个女孩子卢德维卡,第二个便是我们的音乐家,以后还生了两个女儿,伊扎贝拉和爱弥莉亚。萧邦一家人都很聪明,很有文艺修养。十一岁的爱弥莉亚和十四岁的弗雷德里克合作,写了一出喜剧,替父亲祝寿。长姐卢德维卡和妹妹伊扎贝

拉,也写过儿童读物。弟兄姐妹还常在家里演戏。

一八一〇年十月,米科瓦伊·萧邦搬到华沙城里,除了在学校里教法文,还在家里办了一个学生寄宿舍。萧邦小时候性情温和,活泼,同时又像女孩子一般敏感。他只有两股热情:热爱母亲和热爱音乐。到了六岁,正式跟一个捷克籍的音乐家齐夫尼学琴。八岁,第一次出台演奏。十四岁,进了华沙中学,同时也换了一个音乐教师,叫做埃斯纳;他不但教钢琴,还教和声跟作曲。这个老师有个很大的功劳,就是绝对尊重萧邦的个性。他说:"假如萧邦越出规矩,不走从前人的老路,尽管由他去好了;因为他有他自己的路。终有一天,他的作品会证明他的特点是前无古人的。他有的是与众不同的天赋,所以他自己就走着与众不同的路。"

一八二五年,萧邦十五岁,在华沙音乐院参加了两次演奏会,印出了一支《回旋曲》,这是他的作品第一号。十七岁中学毕业。到十八岁为止,他陆续完成的作品有:一支两架钢琴合奏的《回旋曲》,一支《波洛奈兹》,一支《奏鸣曲》,还有根据莫扎特的歌剧的曲调写的《变奏曲》。十九岁写了《e小调钢琴协奏曲》。二十岁写了《f小调钢琴协奏曲》,一支《圆舞曲》,几支《夜曲》和一部分《练习曲》。

少年时代的萧邦,是非常快乐、开朗、讨人喜欢的;天生的爱打趣、说笑话、作打油诗、模仿别人的态度动作。这个脾气他一直保持到最后,只要病魔不把他折磨得太厉害。但是快乐和欢谑,在萧邦身上是跟忧郁的心情轮流交替着。那是斯拉夫民族所独有的,一种莫名其妙的悲哀。他在乡下过假期的时候,一忽儿嘻嘻哈哈,拿现成的诗歌改头换面,作为游戏,一忽儿沉思默想的出神。他也

跟乡下人混在一起,看民间的舞蹈,听民间的歌谣。这里头就包含着波兰民族独特的诗意,而萧邦就是这样一点一滴的、无形之中积聚这个诗意的宝库,成为他全部创作的主要材料。

一位叫伏秦斯基的波兰作家曾经说过:"我们对诗歌的感觉完全是特殊的,和别的民族不同。我们的土地有一股安闲恬静的气息。我们的心灵可不受任何约束,只管逞着自己的意思,在广大的平原上飞奔跳跃;阴森可怖的岩石,明亮耀眼的天空,灼热的阳光,都不会引起我们心灵的变化。面对着大自然,我们不会感到太强烈的情绪,甚至也不完全注意大自然;所以我们的精神常常会转向别的方面,追问生命的神秘。因为这缘故,我们的诗歌才这样率直,这样不断地追求美,追求理想。我们的诗的力量,是在于单纯朴素,在于感情真实,在于它的永远崇高的目标,同时也在于奔放不羁的想象力。"这一段关于波兰诗歌的说明,正好拿来印证萧邦的作品。

萧邦与自然界的关系,他自己说过一句话:"我不是一个适合过乡间生活的人。"的确,他不像贝多芬和舒曼那样,在痛苦的时候会整天在山林之中散步、默想,寻求安慰。萧邦以后写的《玛祖卡》或《波洛奈兹》中间所描写的自然界,只限于童年的回忆和对波兰乡土的回忆,而且仿佛是一幅画的背景,作用是在于衬托主题,创造气氛。例如他的《升F调夜曲》(作品第十五号第二首),并不描写什么明确的境界,只是用流动的、灿烂的音响,给你一个黄昏的印象,充满着神秘气息。

伏秦斯基还有一段讲到风格的朴素的话,也可以帮助我们了解萧邦的艺术特色。他说:"我们的风格是那样的朴素,好比清澈无比

的水里的珍珠……这首先需要你有一颗朴素和纯洁的心，一种富于诗意的想象力和细腻微妙的感觉。"

正如波兰的风景和波兰民族的灵魂一样，波兰的舞蹈也是一个重要的因素，促成萧邦的音乐风格。他不但接受了民间的玛祖卡舞、克拉可维克舞、波洛奈兹舞的节奏，并且他的旋律的线条也带着舞蹈的姿态，迂回曲折的形式，均衡对称的动作，使我们隐隐约约有舞蹈的感觉。但是步伐的缓慢，乐句的漫长，节奏跟和声方面的修饰，教人不觉得萧邦的音乐是真的舞蹈，而是带有一种理想的、神秘的哑剧意味。

可是波兰的民间舞蹈在萧邦的音乐中成为那么重要的因素，我们不能不加几句说明。玛祖卡原是一种集体与个人交错的舞蹈，伴奏的音乐还由跳舞的人用合唱表演，萧邦不但拿这个舞曲的节奏来尽量变化，还利用原来的合唱的观念，在《玛祖卡》中插入抒情的段落。十八世纪的波兰舞的音乐，是庄重的、温和的，有些又像送葬的挽歌。后来的作者加入一种凄凉的柔情。到了萧邦，又充实了它的和声，使内容更动人，更适合于诉说亲切的感情；他大大的减少了集体舞蹈音乐的性质，只描写其中几个人物突出的面貌。另外一种古代波兰舞蹈叫做克拉可维克，是四分之二的拍子，重拍在第二拍上。萧邦的作品第十四号《回旋舞》和作品第十一号《e小调钢琴协奏曲》的第三乐章，都是利用这个节奏写的。

一八二八年，萧邦十八岁，到柏林旅行了一次。一九二九年到维也纳住了一个多月，开了两次音乐会，受到热烈的欢迎。报上谈论说："他的触键微妙到极点，手法巧妙，层次的细腻反映出他感觉的敏锐，加上表情的明确，无疑是个天才的标记。"

十八岁去柏林以前,便写了以莫扎特的歌剧《唐·璜》中的歌词为根据的《变奏曲》。关于这个少年时代的作品,舒曼有一段很动人的叙述,他说:"前天,我们的朋友于赛勃轻轻地溜进屋子,脸上浮着那副故弄玄虚的笑容。我正坐在钢琴前面,于赛勃把一份乐谱放在我们面前,说道:'把帽子脱下来,诸位先生,一个天才来了!'他不让我们看到题目。我漫不经心的翻着乐谱,体会没有声音的音乐,是另有一种迷人的乐趣。而且我觉得,每个作曲家所写的音乐,都有一个特殊的面目:在乐谱上,贝多芬的外貌就跟莫扎特不同……但是那天我觉得从谱上瞧着我的那双眼睛完全是新的:一双像花一般的、蜥蜴一般的、少女一般的眼睛,表情很神妙地瞅着我。在场的人一看到题目:《萧邦:作品第二号》,都大大的觉得惊奇。萧邦?萧邦?我从来没听见过这个名字。"

近代的批评家,认为那个时期萧邦的作品已经融合了强烈的个性和鲜明的民族性。舒曼还说他受到了几个最好的大师的影响:贝多芬、舒伯特和斐尔德。"贝多芬培养了他大胆的精神;舒伯特培养了他温柔的心,斐尔德培养了他灵巧的手。"大家知道,斐尔德是十八世纪的爱尔兰作曲家,"夜曲"这个体裁,就是经他提倡而风行到现在的。

萧邦十九岁那一年,爱上了华沙音乐院的一个学生,女高音公斯当斯·葛拉各夫斯加。爱情给了他很多痛苦,也给了他很多灵感。一八二九年九月,他在写给好朋友蒂图斯的信中说:"我找到了我的理想,而这也许就是我的不幸。但是我的确很忠实地崇拜她。这件事已经有六个月了,我每夜梦见她有六个月了,可是我连一个字都没出口。我的《协奏曲》中间的《慢板》,还有我这次寄给你的

《圆舞曲》,都是我心里想着那个美丽的人而写的。你该注意《圆舞曲》上面画着十字记号的那一段。除了我自己,谁也不知道那一段的意义。好朋友,要是我能把我的新作品弹给你听,我会多么高兴啊!在《三重奏》里头,低音部分的曲调,一直过渡到高音部分的降E。其实我用不着和你说明,你自己会发觉的。"这里说的《协奏曲》,就是《f小调钢琴协奏曲》;《圆舞曲》是遗作第七十号第三首;《三重奏》是作品第八号的《钢琴三重奏》。

就在一八二九年的九月里,有一天中午,他连衣服也没穿好,连那天是什么日子都不知道,给蒂图斯写了一封极痛苦的信,说道:"我的念头越来越疯狂了。我恨自己,始终留在这儿,下不了决心离开。我老是有个预感:一朝离开华沙,就一辈子也不能回来的了。我深深的相信,我要走的话,便是和我的祖国永远告别。噢!死在出生以外的地方,真是多伤心啊!在临终的床边,看不见亲人的脸,只有一个漠不关心的医生,一个出钱雇用的仆人,岂不惨痛?好朋友,我常常想跑到你的身边,让我这悲痛的心得到一点儿安息。既然办不到,我就莫名其妙的,急急忙忙地冲到街上去。胸中的热情始终压不下去,也不能把它转向别的方面;从街上回来,我仍旧浸在这个无名的、深不可测的欲望中间煎熬。"

法国有一位研究萧邦的专家说道:"我们不妨用音乐的思考,把这封信念几遍。那是由好几个互相联系,反复来回的主题组织成功的:有彷徨无助的主题,有孤独与死亡的主题,有友谊的主题,有爱情的主题,忧郁、柔情、梦想,一个接着一个在其中出现。这封信已经是活生生的一支萧邦的乐曲了。"

一八二九年十月，萧邦给蒂图斯的信中又说："一个人的心受着压迫，而不能向另一颗心倾吐，那真是惨呢！不知道有多少回，我把我要告诉你的话，都告诉了我的琴。"

华沙对于萧邦已经太狭小了，他需要见识广大的世界，需要为他的艺术另外找一个发展的天地。第一次的爱情没有结果，只有在他浪漫底克的青年时代，挑起他更多的苦闷，更多的骚动。终于他鼓足勇气，在一八三〇年十一月一日，从华沙出发，往维也纳去了。送行的人一直陪他到华沙郊外的一个小镇上，大家都在那儿替他饯行。他的老师埃斯纳，特意写了一支歌，由一般音乐院的学生唱着。他们又送他一只银杯，里面装着祖国的泥土。萧邦哭了。他预感到这一次的确是一去不回的了。多少年以后，他听到他的学生弹他的作品第十号第三首《练习曲》的时候，叫了一声："噢！我的祖国！"

当时的维也纳是欧洲的音乐中心，也是一个浮华轻薄的都会。一年前招待萧邦的热情已冷下去了。萧邦虽然受到上流社会的邀请，到处参加晚会；可是没有一个出版商肯印他的作品，也没有人替他发起音乐会。在茫茫的人海中，远离乡井的萧邦又尝到另外一些辛酸的滋味。在本国，他急于往广阔的天空飞翔，因为下不了决心高飞远走而苦闷；一朝到了国外，斯拉夫人特别浓厚的思乡病，把一个敏感的艺术家的心刺伤得更厉害了。一八三〇年十一月二十九日，华沙民众反抗俄国专制统治的革命爆发了。萧邦一听到消息，马上想回去参加这个英勇的斗争。可是雇了车出了维也纳，绕了一圈又回来了；父亲也写信来要他留在国外，说他们为他所做的牺牲，至少要得到一点收获。但是萧邦整天整月的想念亲友，为他

们的生命操心，常常以为他们是在革命中牺牲了。

一八三一年七月二十日，他离开维也纳往南去，护照上写的是：经过巴黎，前往伦敦。出发前几天，他收到了一个老世交的信，那是波兰的一个作家，叫做维脱维基，他信上的话正好说中了萧邦的心事。他说："最要紧的是民族性，民族性，最后还是民族性！这个词儿对一个普通的艺术家差不多是空空洞洞的，没有什么意义的，但对一个像你这样的人才，可并不是。正如祖国有祖国的水土与气候，祖国也有祖国的曲调。山岗、森林、水流、草原，自有它们本土的声音，内在的声音；虽然那不是每个心灵都能抓住的。我每次想到这问题，总抱着一个希望，亲爱的弗雷德里克，你，你一定是第一个会在斯拉夫曲调的无穷无尽的财富中间，汲取材料的人。你得寻找斯拉夫的民间曲调，像矿物学家在山顶上，在山谷中，采集宝石和金属一样……听说你在外边很烦恼，精神萎靡得很。我设身处地为你想过：没有一个波兰人，永别了祖国能够心中平静的。可是你该记住，你离开乡土，不是到外边去萎靡不振的，而是为培养你的艺术，来安慰你的家属，你的祖国，同时为他们增光的。"

一八三一年九月八日，正当萧邦走在维也纳到巴黎去的半路上，听到俄国军队进攻华沙的消息。于是全城流血，亲友被杀戮，同胞被屠杀的一幅惨不忍睹的画面，立刻摆在他眼前。他在日记上写道："噢！上帝，你在哪里呢？难道你眼看着这种事，不出来报复吗？莫斯科人这样的残杀，你还觉得不满足吗？也许，也许，你自己就是一个莫斯科人吧？"那支有名的《革命练习曲》，作品第十号第十二首的初稿，就是那个时候写的。

就在这种悲愤、焦急、无可奈何的心情中,萧邦结束了少年时代,也就在这种国破家亡的惨痛中,像巴特洛夫斯基说的,"这个贩私货的天才",在暴虐的敌人铁蹄之下,做了漏网之鱼,挟着他的音乐手稿,把在波兰被禁止的爱国主义,带到国外去发扬光大了。

<div align="right">一九五六年一月四日作</div>

萧邦的壮年时代

一八三一年,法国的政局和社会还是动荡不定的。经过一八三〇年的七月革命,新兴的布尔乔亚夺取了政权,可是极右派的保皇党,失势的贵族,始终受着压迫的平民,都在那里挣扎,反抗政府。各党各派经常在巴黎的街上游行示威。偶尔还听得见"波兰万岁"的口号。因为有个拿破仑的旧部,意大利籍的将军拉慕里奴,正在参加华沙革命。在这种人心骚动的情况之下,萧邦在一八三一年的秋天到了巴黎。

那个时期,凯鲁比尼、贝里尼、罗西尼、梅耶贝尔都集中在巴黎。号称钢琴之王的卡克勃兰纳,号称钢琴之狮的李斯特,还有许多当年红极一时而现在被时间淘汰了的演奏家,也都在巴黎。萧邦写信给朋友,说:"我不知道世界上还有什么地方,会比巴黎的钢琴家更多。"

法国的文学家勒哥回,跟着柏辽兹去访问萧邦以后,写道:"我们走上一家小旅馆的三楼,看见一个青年脸色苍白,忧郁,举动文雅,说话带一点外国的口音;棕色的眼睛又明净又柔和,栗色的头发几乎跟柏辽兹的一样长,也是一绺一绺地挂在脑门上。这便是才

到巴黎不久的萧邦。他的相貌，跟他的作品和演奏非常调和，好比一张脸上的五官一样分不开。他从琴上弹出来的音，就像从他眼睛里放射出来的眼神。有点儿病态的、细腻娇嫩的天性，跟他《夜曲》中间的富于诗意的悲哀，是融合一致的；身上的装束那么讲究，使我们了解到，为什么他有些作品在风雅之中带着点浮华的气息。"

同是那个时代，李斯特也替萧邦留下一幅写照，他说："萧邦的眼神，灵秀之气多于沉思默想的成分。笑容很温和，很俏皮，可没有挖苦的意味。皮肤细腻，好像是透明的。略微弯曲的鼻子，高雅的姿态，处处带着贵族气味的举动，使人不由自主的会把他当做王孙公子一流的人物。他说话的音调很低，声音很轻；身量不高，手脚都长得很单薄。"

凭了以上两段记载，我们对于二十多岁的萧邦，大概可以有个比较鲜明的印象了。

到了巴黎四个月以后，一八三二年一月，他举行了第一次音乐会，听众不多，收入还抵不了开支。可是批评界已经承认，他把大家追求了好久而没有追求到的理想，实现了一部分。李斯特尤其表示钦佩，他说："最热烈的掌声，也不足以表示我心中的兴奋。萧邦不但在艺术的形式方面，很成功地开辟了新的境界，同时还在诗意的体会方面，把我带进了一个新的天地。"

萧邦在巴黎遇到很多祖国的同胞。从华沙革命失败以后，亡命到法国来的波兰人更多了。在政治上对于波兰的同情，连带引起了巴黎人对波兰艺术的好感。波兰的作家开始把本国的诗歌译成法文。萧邦由于流亡贵族的介绍，很快踏进了法国的上流社会，受到他们的尊重，被邀请在他们的晚会上演奏。请他教钢琴的学生也很

多,一天甚至要上四五课。一八三三年,他和李斯特和另一个钢琴家希勒分别开了两次演奏会。一八三四年他上德国,遇到了门德尔松;门德尔松在家信中称他为当代第一个钢琴家。一八三五年,柏辽兹在报纸上写的评论,说:"不论作为一个演奏家还是作曲家,萧邦都是一个绝无仅有的艺术家。不幸的很,他的音乐只有他自己所表达出的那种特殊的、意想不到的妙处。他的演奏,自有一种变化无穷的波动,而这是他独有的秘诀,没法指明的。他的《玛祖卡》中间,又有多多少少难以置信的细节。"

虽则萧邦享了这样的大名,他自己可并不喜欢在大庭广众之间露面。他对李斯特说:"我是天生不宜于登台的,群众使我胆小。他们急促的呼吸,教我透不过气来。好奇的眼睛教我浑身发抖,陌生的脸教我开不得口。"的确,从一八三五年四月以后,好几年他没有登台。

一八三二年至一八三四年间,萧邦把华沙时期写的,维也纳时期写的和到法国以后写的作品,陆续印出来了,包括作品第六号到第十九号。种类有《圆舞曲》《回旋曲》《钢琴三重奏》、十三支《玛祖卡》、六支《夜曲》、十二支《练习曲》。

在不熟悉音乐的人,《练习曲》毫无疑问只是练习曲,但熟悉音乐的人都知道,萧邦采用这个题目实在是非常谦虚的。在音乐史上,有教育作用而同时成为不朽的艺术品的,只有巴赫的四十八首《平均律钢琴曲集》,可以和萧邦的《练习曲》媲美。因为巴赫也只说,他写那些乐曲的目的,不过是为训练学生正确的演奏,使他们懂得弹琴像唱歌一样。在巴赫过世以后七十年,萧邦为钢琴技术开创了一个新的学派,建立了一套新的方法,来适应钢琴在表情方面

的新天地。所以我们不妨反过来说，一切艰难的钢琴技巧，只是萧邦《练习曲》的外貌，只是学者所能学到的一个方面；《练习曲》的精神和初学者应当吸收的另一个方面，却是各式各种的新的音乐内容：有的是像磷火一般的闪光，有的是图画一般幽美的形象，有的是凄凉哀怨的抒情，有的是慷慨激昂的呼号。

另外一种为萧邦喜爱的形式是《夜曲》。那个体裁是十八世纪爱尔兰作曲家斐尔德第一个用来写钢琴曲的。萧邦一生写了不少《夜曲》，一般群众对萧邦的认识与爱好，也多半是凭了这些比较浅显的作品。近代的批评家们都认为，《夜曲》的名气之大，未免损害了萧邦的艺术价值；因为那些音乐只代表作者一小部分的精神，而且那种近于女性的、感伤的情调，是很容易把萧邦的真面目混淆的。

一八三五年夏天，萧邦到德国的一个温泉浴场去，跟他的父母相会；秋天到德累斯顿，在一个童年的朋友伏秦斯基家里住了几天。伏秦斯基伯爵和萧邦两家，是多年的至交。他们的小女儿玛丽，还跟萧邦玩过捉迷藏呢。一八三五年的时候，玛丽对于绘画、弹琴、唱歌、作曲都能来一点。在德累斯顿的几天相会，她居然把萧邦的心俘虏了。临别的前夜，玛丽把一朵玫瑰递在萧邦的手里；萧邦立刻坐在钢琴前面，当场作了一支《f小调圆舞曲》。某个批评家认为，其中有絮絮叨叨的情话，有一下又一下的钟声，有车轮在石子路上碾过的声音，把两人竭力压着的抽噎声盖住了。

萧邦回到法国，继续和伏秦斯基一家通信。玛丽对他表示非常怀念。第二年，一八三六年七月，萧邦又到奥国的一个避暑胜地和玛丽相会，八月里陪着她回德累斯顿。九月七日，告别的前夜，萧邦正式向玛丽求婚，并且征求伯爵夫人的同意。伯爵夫人答应了，

但是要他严守秘密;因为她说,要父亲让步,必须有极大的耐性和相当的时间。萧邦回去的路上,在莱比锡和舒曼相见,给他看一支从爱情中产生的作品——《g小调叙事曲》,作品第二十三号。

叙事曲原来是替歌唱作伴奏的一种曲子,到萧邦手里才变作纯粹的钢琴乐曲,可是原有的叙事性质和重唱的形式,都给保存了。作者借着古代的传说或故事的气氛,表达胸中的欢乐和痛苦。萧邦的传记家尼克斯认为,《g小调叙事曲》含有最强烈的感情的波动,充满着叹息、哭泣、抽噎和热情的冲动。舒曼也肯定这是一个大天才的最好的作品。

一八三五年二月,萧邦发表了第一支《诙谐曲》,作品第二十号。诙谐曲的体裁,当然不是萧邦首创的,但在贝多芬的笔下,表现的是健康的幽默,快乐的兴致,嬉笑的游戏;在门德尔松的笔底下,是一种轻松愉快的心情,灵动活泼,秀美无比的节奏;到了萧邦手里,却变成了内心的戏剧,表现的多半是情绪骚动,痛苦狂乱的境界。关于他的第一支《诙谐曲》,两个传记家有两种不同的了解:尼克斯认为开头的两个不协和弦,大概是绝望的叫喊;后面的骚动的一段,是一颗被束缚的灵魂拼命要求解放。相反,伏秦斯基觉得这支《诙谐曲》应当表现萧邦在维也纳的苦闷与华沙陷落的悲痛以后,一个比较平静时期的心境。因为第一个狂风暴雨般的主题,忽然之间停下来,过渡到一段富于诗意的、温柔的歌唱,描写他童年时代所爱好的草原风景。但是萧邦所要表现的,究竟是什么心情,恐怕永远是一个谜了。

一八三六年,爱情的梦做得最甜蜜的一年,萧邦还发表了两支《夜曲》,两支《波洛奈兹》。从一八三七年春天起,伏秦斯基伯爵夫

人信中的态度,越来越暧昧了,玛丽本人的口气也越来越冷淡。快到夏天的时候,隔年订的婚约,终于以心照不宣、不了了之的方式,给毁掉了。为什么呢?为了门第的关系吗?为了当时的贵族和布尔乔亚对一般艺术家的偏见吗?这两点当然是毁约的原因。但主要还在于玛丽本人,她一开头就没有像萧邦一样真正的动情。跟萧邦整个做人的作风一样,失恋的痛苦在他面上是看不出的,可是心里永远留下了一个深刻的伤痕。他死了以后,人家发现一叠玛丽写给他的信,扎着粉红色的丝带,上面有萧邦亲手写的字:"我的苦难"。

一八三七年七月,他上伦敦去了一次,一八三八年二月,又在伦敦出现。不久回到法国,在里昂城由一个波兰教授募捐,开了一个音乐会。勒哥回写道:"萧邦!萧邦!别再那么自私了,这一回的成功应该使你打定主意,把你美妙的天才献给大众了吧?所有的人都在争论,谁是欧洲第一个钢琴家?是李斯特还是塔尔堡?只要让大家像我们一样的听到你,他们就会毫不迟疑的回答:是萧邦!"同时,德国的大诗人海涅在德国的杂志上写道:"波兰给了他骑士的心胸和年深月久的痛苦,法国给了他潇洒出尘、温柔蕴藉的风度,德国给了他幻想的深度,但是大自然给了他天才和一颗最高尚的心。他不但是个大演奏家,同时是个诗人,他能把他灵魂深处的诗意,传达给我们。他的即兴演奏给我们的享受是无可比拟的。那时他已不是波兰人,也不是法国人,也不是德国人,他的出身比这一切都要高贵得多:他是从莫扎特,从拉斐尔,从歌德的国土中来的;他的真正的家乡是诗的家乡。"

就在那个时代,一八三八年的夏天,失恋的萧邦和另外一个失

恋的艺术家乔治·桑交了朋友。奇怪的是,一八三六年年底,萧邦第一次见到她以后和朋友说:"乔治·桑真是一个讨厌的女人。她能不能算一个真正的女人,我简直有点怀疑。"可是,友谊也罢,爱情也罢,最初的印象,往往并不能决定以后的发展。隔了一年的时间,萧邦居然和乔治·桑来往了,不久又从朋友进到了爱人的阶段。萧邦第三次,也是最后一次的恋爱,维持了九年。

乔治·桑是个非常男性的女子,心胸宽大豪爽,热情真诚,纯粹是艺术家本色;又是酷爱自由平等,醉心民主,赞成革命的共和党人。巴尔扎克说过:"她的优点都是男人的优点,她不是一个女人,而且她有意要做男子。"关于她和萧邦的恋爱,萧邦的传记家和乔治·桑的传记家,都写过不少文章讨论,可以说议论纷纷,莫衷一是。我们现在不需要,也没有能力来追究这桩文艺史上的公案。但有一点是肯定的:这九年的罗曼史并没给萧邦什么坏影响,不论在身心的健康方面,还是在写作方面;相反,在萧邦身上开始爆发的肺病,可能还因为受到看护而延缓了若干时候呢。

一八三九年冬天,萧邦跟着乔治·桑和她的两个孩子,到地中海里的一个西班牙属的玛略卡岛上去养病。不幸,他们的地理知识太差了:岛上的冬天正是气候恶劣的雨季。不但病人的身体受到严重的损害,神经也变得十分紧张,往往看到一些可怕的幻象。有一天,乔治·桑带着孩子们在几十里以外的镇上买东西,到晚上还不回来;外边是大风大雨,山洪暴发。萧邦一个人在家,伏在钢琴上,一忽儿担心朋友一家的生命,一忽儿被种种可怖的幽灵包围。久而久之,他仿佛觉得自己已经死了,沉在一口井里,一滴一滴的凉水掉在他身上。等到乔治·桑回来,萧邦面无人色站起来说:

"啊！我知道你们已经死了！"原来他以为这是死人的幽灵出现呢！那天晚上作的乐曲，有的音乐学者说是第六首《前奏曲》，有的说是第十五首，李斯特说是第八首。今天我们所能肯定的，只是作品第二十八号的二十四首《前奏曲》中的一大部分，的确是在玛略卡岛上作的。这部作品，被公认为萧邦艺术的精华，因为音乐史上没有一个人能够用这么少的篇幅，包括这么丰富的内容。固然，《前奏曲》是萧邦个人最复杂、最戏剧化的情绪的自由，但也是大众的感情的写照，因为他在表白自己的时候，也说出了我们心中的苦闷、惆怅、悔恨、快乐和兴奋。

一八三九年春天，他们离开了玛略卡岛，回到法国。萧邦病得很重，几次吐血，不得不先在马赛休养。到夏天，大家才回到乔治·桑的乡间别庄，就在法国中部偏西的诺昂。从那时起，七年功夫，萧邦的生活过得相当平静。冬天住巴黎，夏天住诺昂。乔治·桑给朋友的信中提到他说："他身体一忽儿好，一忽儿坏；可是从来不完全好，或者完全坏。我看这个可怜的孩子要一辈子这样憔悴的了。幸而精神并没受到影响，只要略微有点力气，他就很快活了。不快活的时候，他坐在钢琴前面，作出一些神妙的乐曲。"的确，那时医生也没有把萧邦的病看得严重，而萧邦的工作也没有间断：七年之中发表的，有二十四支《前奏曲》，三首《即兴曲》，不少的《圆舞曲》《玛祖卡》《波洛奈兹》《夜曲》，两首《奏鸣曲》，三支《诙谐曲》，三支《叙事曲》，一支《幻想曲》。

可是，七年平静的生活慢慢的有了风浪。早在一八四四年，父亲米科瓦伊死了，这个七十五岁的老人的死讯，给了萧邦一个很大的打击。他的健康始终没有恢复，心情始终脱不了斯拉夫族的那种

矛盾:跟自己从来不能一致,快乐与悲哀会同时在心中存在,也能够从忧郁突然变而为兴奋。一八四六年下半年,他和乔治·桑的感情不知不觉的有了裂痕。比他大七岁的乔治·桑,多少年来已经只把他当做孩子看待,当做小病人一般的爱护和照顾,那在乔治·桑也是一个沉重的负担。何况她的儿女都已长大,到了婚嫁的年龄;家庭变得复杂了,日常琐碎的纠纷和不可避免的摩擦,势必牵涉到萧邦。萧邦的病一天一天在暗中发展,脾气的越变越坏,也在意料之中。一八四七年五月,为了乔治·桑跟新出嫁的女儿和女婿冲突,萧邦终于离开了诺昂。多少年的关系斩断了,根深蒂固的习惯不得不跟着改变,而萧邦的脆弱的生命线也从此斩断了。

一八四七年,萧邦发表了最后几部作品,从作品第六十三号的《玛祖卡》起,到六十五号的《钢琴与大提琴奏鸣曲》为止。从此以后,他搁笔了。凡是第六十六号起的作品,都是他死后由他的朋友冯塔那整理出来的。他的病一天天的加重,上下楼梯连气都喘不过来。李斯特说,那时候的萧邦只剩下个影子了。可是,一八四八年二月十六日,他还在巴黎举行了最后一次音乐会。一八四八年四月,他上英国去,在伦敦、爱丁堡、曼彻斯特各地的私人家里演奏。这次旅行把他最后一些精力消耗完了。一八四九年一月回到巴黎。六月底,他写信给姊姊卢德维卡,要她来法国相会。姊姊来了,陪了他一个夏天。可是一个夏天,病状只有恶化。他很少说话,只用手势来表示意思。十月中旬,他进入弥留状态。十月十五日,他要波托茨卡伯爵夫人为他唱歌,他是一向喜欢伯爵夫人的声音的。大家把钢琴从客厅推到卧房门口,波托茨卡夫人迸着抽搐的喉咙唱到一半,病人的痰涌上来了,钢琴立刻推开,在场的朋友都

跪在地下祷告。十六日整天他都很痛苦，晕过去几次。在一次清醒的时候，他要朋友们把他未完成的乐稿全部焚毁。他说："因为我尊重大众。我过去写完的作品，都是尽了我的能力的。我不愿意有辜负群众的作品散播在人间。"然后他向每个朋友告别。十七日清早两点，他的学生兼好友古特曼喂他喝水，他轻轻地叫了声："好朋友！"过了一会儿，就停止了呼吸。

在玛格达兰纳教堂举行的丧礼弥撒，由巴黎最著名的四个男女歌唱家领唱，唱了莫扎特的《安魂曲》，大风琴上奏着萧邦自己作的《葬礼进行曲》，第四和第六两首《前奏曲》。

正当灵柩在拉希士公墓上给放下墓穴的时候，一个朋友捧着十九年前的那只银杯，把里头的波兰土倾倒在灵柩上。这个祖国的象征，追随了萧邦十九年，终于跟着萧邦找到了最后的归宿，完成了它的使命。另一方面，葬在巴黎地下的，只是萧邦的身体，他的心脏被送到了华沙，保存在圣·十字教堂。这个美妙的举动当然是符合这位大诗人的愿望的，因为十九年如一日，他永远是身在异国，心在祖国。

第二次大战期间，波兰国土被希特勒匪徒占领了，波兰人民把萧邦的心从教堂里拿出来，藏在别处。直到一九四九年十月十七日，萧邦逝世一百周年纪念日，才由波兰人民共和国当时的部长会议主席贝鲁特，把珍藏萧邦心脏的匣子，交给华沙市长，由华沙市长送回到圣·十字教堂。可见波兰人民的心，在最危急的关头，也没有忘了这颗爱国志士的心！

<div style="text-align:right">一九五六年</div>

独一无二的艺术家莫扎特[*]

在整部艺术史上,不仅仅在音乐史上,莫扎特是独一无二的人物。

他的早慧是独一无二的。

四岁学钢琴,不久就开始作曲;就是说他写音乐比写字还早。五岁那年,一天下午,父亲利奥波德带了一个小提琴和一个吹小号的朋友回来,预备练习六支三重奏。孩子挟着他儿童用的小提琴要求加入。父亲呵斥道:"学都没学过,怎么来胡闹!"孩子哭了。吹小号的朋友过意不去,替他求情,说让他在自己身边拉吧,好在他音响不大,听不见的。父亲还咕噜着说:"要是听见你的琴声,就得赶出去。"孩子坐下来拉了,吹小号的乐师慢慢地停止了吹奏,流着惊讶和赞叹的眼泪;孩子把六支三重奏从头至尾都很完整地拉完了。

八岁,他写了第一支交响乐;十岁写了第一出歌剧。十四至十六岁之间,在歌剧的发源地意大利(别忘了他是奥地利人),写了三

[*] 本文原载《文艺报》一九五六年第十四期。

出意大利歌剧在米兰上演，按照当时的习惯，由他指挥乐队。十岁以前，他在日耳曼十几个小邦的首府和维也纳、巴黎、伦敦各大都市做巡回演出，轰动全欧。有些听众还以为他神妙的演奏有魔术帮忙，要他脱下手上的戒指。

正如他没有学过小提琴而就能参加三重奏一样，他写意大利歌剧也差不多是无师自通的。童年时代常在中欧西欧各地旅行，孩子的观摩与听的机会多于正规学习的机会，所以莫扎特的领悟与感受的能力，吸收与消化的迅速，是近乎不可思议的。我们古人有句话，说："小时了了，大未必佳"；欧洲人也认为早慧的儿童长大了很少有真正伟大的成就。的确，古今中外，有的是神童；但神童而卓然成家的并不多，而像莫扎特这样出类拔萃、这样早熟的天才而终于成为不朽的大师，为艺术界放出万丈光芒的，至此为止还没有第二个例子。

他的创作数量的巨大，品种的繁多，质地的卓越，是独一无二的。

巴赫、韩德尔、海顿，都是多产的作家；但韩德尔与海顿都活到七十以上的高年，巴赫也有六十五岁的寿命；莫扎特却在三十五年的生涯中完成了大小六二二件作品，还有一三二件未完成的遗作，总数是七五四件。举其大者而言，歌剧有二十二出，单独的歌曲、咏叹调与合唱曲六十七支，交响乐四十九支，钢琴协奏曲二十九支，小提琴协奏曲十三支，其他乐器的协奏曲十二支，钢琴奏鸣曲及幻想曲二十二支，小提琴奏鸣曲及变奏曲四十五支，大风琴曲十七支，三重奏四重奏五重奏四十七支。没有一种体裁没有他登峰

造极的作品，没有一种乐器没有他的经典文献，在一百七十年后的今天，还像灿烂的明星一般照耀着乐坛。在音乐方面这样全能，乐剧与其他器乐的制作都有这样高的成就，毫无疑问是绝无仅有的。莫扎特的音乐灵感简直是一个取之不竭、用之不尽的水源，随时随地都有甘泉飞涌，飞涌的方式又那么自然，安详，轻快，妩媚。没有一个作曲家的音乐比莫扎特的更近于"天籁"了。

融合拉丁精神与日耳曼精神，吸收最优秀的外国传统而加以丰富与提高，为民族艺术形式开创新路而树立几座光辉的纪念碑，在这些方面，莫扎特又是独一无二的。

文艺复兴以后的两个世纪中，欧洲除了格鲁克为法国歌剧辟出一个途径以外，只有意大利歌剧是正宗的歌剧。莫扎特却做了双重的贡献：他既凭着客观的精神，细腻的写实手腕，刻画性格的高度技巧，创造了《费加罗的婚礼》与《唐·璜》，使意大利歌剧达到空前绝后的高峰[①]，又以《后宫诱逃》与《魔笛》两件杰作为德国歌剧奠定了基础，预告了贝多芬的《菲岱里奥》、韦伯的《自由射手》和瓦格纳的《歌唱大师》。

他在一七八三年的书信中说："我更倾向于德国歌剧；虽然写德国歌剧需要我费更多气力，我还是更喜欢它。每个民族有它的歌剧；为什么我们德国人就没有呢？难道德文不像法文英文那么容易唱吗？"一七八五年他又写道："我们德国人应当有德国式的思想，

[①] 瓦格纳提到莫扎特时就说过："意大利歌剧倒是由一个德国人提高到理想的完满之境的。"

德国式的说话,德国式的演奏,德国式的歌唱。"所谓德国式的歌唱,特别是在音乐方面的德国式的思想,究竟是指什么呢?据法国音乐学者加米叶·裴拉格的解释:"在《后宫诱逃》中[①],男主角倍尔蒙唱的某些咏叹调,就是第一次充分运用了德国人谈情说爱的语言。同一歌剧中奥斯门的唱词,轻快的节奏与小调(mode mineure)的混合运用,富于幻梦情调而甚至带点凄凉的柔情,和笑盈盈的天真的诙谐的交错,不是纯粹德国式的音乐思想吗?"(见裴拉格著:《莫扎特》,巴黎一九二七年版)

和意大利人的思想相比,德国人的思想也许没有那么多光彩,可是更有深度,还有一些更亲切更通俗的意味。在纯粹音响的领域内,德国式的旋律不及意大利的流畅,但更复杂更丰富,更需要和声(以歌唱而言是乐队)的衬托。以乐思本身而论,德国艺术不求意大利艺术的整齐的美,而是逐渐以思想的自由发展,代替形式的对称与周期性的重复。这些特征在莫扎特的《魔笛》中都已经有端倪可寻。

交响乐在音乐艺术里是典型的日耳曼品种。虽然一般人称海顿为交响乐之父,但海顿晚年的作品深受莫扎特的影响;而莫扎特的降E大调、g小调、C大调(朱庇特)交响曲,至今还比海顿的那组《伦敦交响曲》更接近我们。而在交响乐中,莫扎特也同样完满地冶拉丁精神(明朗、轻快、典雅)与日耳曼精神(复杂、谨严、深思、幻想)于一炉。正因为民族精神的觉醒和对于世界性艺术的领会,在莫扎特心中同时并存,互相攻错,互相丰富,他才成为音

① 《后宫诱逃》的译名与内容不符,兹为从俗起见,袭用此名。

乐史上承前启后的巨匠。以现代辞藻来说，在音乐领域之内，莫扎特早就结合了国际主义与爱国主义，虽是不自觉的结合，但确是最和谐最美妙的结合。当然，在这一点上，尤其在追求清明恬静的境界上，我们没有忘记伟大的歌德；但歌德是经过了六十年的苦思冥索（以《浮士德》的著作年代计算），经过了狂飙运动和骚动的青年时期而后获得的；莫扎特却是自然而然的，不需要做任何主观的努力，就达到了拉斐尔的境界，以及古希腊的雕塑家菲狄阿斯的境界。

莫扎特所以成为独一无二的人物，还由于这种清明高远、乐天愉快的心情，是在残酷的命运不断摧残之下保留下来的。

大家都熟知贝多芬的悲剧而寄以极大的同情；关心莫扎特的苦难的，便是音乐界中也为数不多。因为贝多芬的音乐几乎每页都是与命运肉搏的历史，他的英勇与顽强对每个人都是直接的鼓励；莫扎特却是不声不响的忍受鞭挞，只凭着坚定的信仰，像殉道的使徒一般唱着温馨甘美的乐句安慰自己，安慰别人。虽然他的书信中常有怨叹，也不比普通人对生活的怨叹有什么更尖锐更沉痛的口吻。可是他的一生，除了童年时期饱受宠爱，像个美丽的花炮以外，比贝多芬的只有更艰苦。《费加罗的婚礼》与《唐·璜》在布拉格所博得的荣名，并没给他任何物质的保障。两次受雇于萨尔茨堡的两任大主教，结果受了一顿辱骂，被人连推带踢地逐出宫廷。从二十五到三十一岁，六年中间没有固定的收入。他热爱维也纳，维也纳只报以冷淡、轻视、嫉妒；音乐界还用种种卑鄙的手段打击他几出最优秀的歌剧的演出。一七八七年，奥皇约瑟夫终于任命他为宫廷作曲家，年俸还不够他付房租和仆役的工资。

为了婚姻，他和最敬爱的父亲几乎决裂，至死没有完全恢复感情。而婚后的生活又是无穷无尽的烦恼：九年之中搬了十二次家；生了六个孩子，夭殇了四个。公斯当斯·韦柏产前产后老是闹病，需要名贵的药品，需要到巴登温泉去疗养。分娩以前要准备迎接婴儿，接着又往往要准备埋葬。当铺是莫扎特常去的地方，放高利贷的债主成为他唯一的救星。

在这样悲惨的生活中，莫扎特还是终身不断的创作。贫穷、疾病、妒忌、倾轧，日常生活中一切琐琐碎碎的困扰都不能使他消沉；乐天的心情一丝一毫都没受到损害。所以他的作品从来不透露他的痛苦的消息，非但没有愤怒与反抗的呼号，连挣扎的气息都找不到。后世的人单听他的音乐，万万想象不出他的遭遇而只能认识他的心灵——多么明智、多么高贵、多么纯洁的心灵！音乐史家都说莫扎特的作品所反映的不是他的生活，而是他的灵魂。是的，他从来不把艺术作为反抗的工具，作为受难的证人，而只借来表现他的忍耐与天使般的温柔。他自己得不到抚慰，却永远在抚慰别人。但最可欣幸的是他在现实生活中得不到的幸福，他能在精神上创造出来，甚至可以说他先天就获得了这幸福，所以他反复不已地传达给我们。精神的健康，理智与感情的平衡，不是幸福的先决条件吗？不是每个时代的人都渴望的吗？以不断的创造征服不断的苦难，以永远乐观的心情应付残酷的现实，不就是以光明消灭黑暗的具体实践吗？有了视患难如无物，超临于一切考验之上的积极的人生观，就有希望把艺术中美好的天地变为美好的现实。假如贝多芬给我们的是战斗的勇气，那末莫扎特给我们的是无限的信心。把他清明宁静的艺术和侘傺一世的生涯对比之下，我们更确信只有热爱

生命才能克服忧患。莫扎特几次说过："人生多美啊！"这句话就是了解他艺术的钥匙，也是他所以成为这样伟大的主要因素。

虽然根据史实，莫扎特在言行与作品中并没表现出法国大革命以前的民主精神（他的反抗萨尔茨堡大主教只能证明他艺术家的傲骨），也谈不到人类大团结的理想，像贝多芬的《合唱交响曲》所表现的那样；但一切大艺术家都受时代的限制，同时也有不受时代限制的普遍性——人间性。莫扎特以他朴素天真的语调和温婉蕴藉的风格，所歌颂的和平、友爱、幸福的境界，正是全人类自始至终向往的最高目标，尤其是生在今日的我们所热烈争取，努力奋斗的目标。

因此，我们纪念莫扎特二百周年诞辰的意义决不止一个：不但他的绝世的才华与崇高的成就使我们景仰不止，他对德国歌剧的贡献值得我们创造民族音乐的人揣摩学习，他的朴实而又典雅的艺术值得我们深深的体会；而且他的永远乐观，始终积极的精神，对我们是个极大的鼓励；而他追求人类最高理想的人间性，更使我们和以后无数代的人民把他当做一个忠实的、亲爱的、永远给人安慰的朋友。

<div style="text-align:right">一九五六年七月十八日</div>

乐曲说明三则

之 一[*]

为了使爱好音乐的听众对于萧邦的《玛祖卡》有个比较清楚的观念,我们今天在播送傅聪弹的七支《玛祖卡》以前,先把作品的来源和内容介绍一下。

玛祖卡是波兰民间最风行的一种舞蹈,也是一种很复杂的舞蹈。跳这个舞的时候,开头由一对一对的男女舞伴,手拉着手绕着大圈儿打转。接着,大家散开来,由一对舞伴带头,其余的跟在后面,在观众前面排着队走。然后,每一对舞伴分开来轮流跳舞。女的做着各式各样花腔的舞蹈姿势;男的顿着脚,加强步伐,好像在那里鼓动女的;一会儿,男的又放开女的手,站在一边去欣赏他的舞伴,接着那男的也拼命打转,表示他快乐得像发狂一般;转了一会儿,男的又非常热烈的向女的扑过去,两个人一块儿跳舞。这样跳了一两个钟点以后,大家又围成一个大圈儿打转,作为结束。伴奏的乐队所奏的

[*] 这是傅雷于一九五六年春为上海电台播送傅聪演奏唱片撰写的说明。

曲调，往往由全体舞伴合唱出来，因为民间的玛祖卡音乐，是有歌词的。歌词中间充满了爱情的倾诉，也充满了国家的遭难，民族被压迫的呼号。匈牙利的大作曲家兼大钢琴家李斯特，和萧邦是好朋友；他说："玛祖卡的音乐与歌词，就是有这两种相反的情绪：一方面是爱情的欢乐，一方面是民族的悲伤，仿佛要把心中的痛苦，细细体味一番，从发泄痛苦上面得到一些快感。那种效果又是悲壮，又是动人。"正当一对舞伴在场子里单独表演的时候，其余的舞伴都在旁边谈情说爱，可以说，同时有许多小小的戏剧在那里扮演。萧邦一生所写的五十六支《玛祖卡》，就是把这种小小的戏剧作为内容的。

在形式方面，《玛祖卡》是三拍子的舞曲，动作并不很快；重拍往往在第二拍上，但第一拍也常常很突出，或是分做长短不同的两个音。这是《玛祖卡》的基本节奏；萧邦用自然而巧妙的手法，把这个节奏尽量变化，使古老的舞曲恢复了它的梦境与诗意。萧邦年轻的时代，在华沙附近的农民中间，收集了很多玛祖卡的音乐主题，以后他就拿这些主题作为他写作的骨干。可是正如李斯特说过的："萧邦尽管保存了民间玛祖卡的节奏，却把曲调的境界和格调都变得高贵了，精炼了，把原来的比例扩大了，还加入忽明忽暗的和声，跟题材一样新鲜的和声。"李斯特又说："萧邦把这个舞蹈作成一幅图画，写出跳舞的时候，在人们心里波动的无数不同的情绪。"

可是所有这种舞曲的色调、情感、精神，基本上都是斯拉夫民族所独有的；所以萧邦的《玛祖卡》的特色，可以说是民族的诗歌，不但表现作曲家具备了诗人的灵魂，而且具备了纯粹波兰民族的灵魂。同时，要没有萧邦那样细微到极点的感觉，那样精纯的艺术修养和那种高度的艺术手腕，也不可能使那些单纯的民间音乐的

素材，一变而为登峰造极的艺术品。因为萧邦在《玛祖卡》中所表现的情感是多种多样的，有讥讽，有忧郁，有温柔，有快乐，有病态的郁闷，有懊恼，有意气消沉的哀叹，也有愤怒，也有精神奋发的表现。总而言之，波兰人复杂的性格，和几百年来受着外来民族的统治，受封建地主、贵族阶级压迫的悲愤的心情，都被萧邦借了这些短短的诗篇表白出来了。萧邦所以是个伟大的、爱国的音乐家，这就是一个最有力的证明。

以上我们说明了《玛祖卡》的来源和萧邦的《玛祖卡》的特色。以下我们谈谈傅聪对《玛祖卡》的体会，和外国音乐界对傅聪演奏的评论。

表达《玛祖卡》，首先要掌握它复杂的节奏，复杂的色调，要体会到它丰富多彩的诗意和感情。傅聪到了波兰两个月以后，在一九五四年的十月，就说："《玛祖卡》里头那种微妙的节奏，只可以心领神会，而无法用任何规律来把它肯定的。既要弹得完全像一首诗一般，又要处处显出节奏来，真是难。而这个难是难在不是靠苦练练得出的，只有心中有了那境界才行。这不但是音乐的问题，而是跟波兰的气候、风土、人情，整个波兰的气息有关。"傅聪又说："萧邦的《玛祖卡》，一部分后期作品特别有种哲学意味，有种沉思默想的意味。演奏《玛祖卡》就得把节奏、诗意、幽默、典雅、哲学气息，全部融合在一起，而且要融合得恰到好处。"

今天播送的《玛祖卡》，头上几支，傅聪特别有些体会。他说："作品第五十六号第三首，哲学气息极重，作品大，变化多，不容易领会，因此也是最难弹的一首《玛祖卡》。作品五十九号第一首，好比一个微笑，但是带一点忧郁的微笑。作品第六十八号第四首，是萧邦临终前的作品，整个曲子极其凄怨，充满了一种绝望而无力的

情感。只有中间一句,音响是强的,好像透出了一点生命的亮光,闪过一些美丽的回忆,但马上又消失了,最后仍是一片黯淡的境界。作品六十三号第二首和这一首很像,而且同是 f 小调。作品四十一号第二首,开头好几次,感情要冒上来了,又压下去了,最后却是极其悲怆的放声恸哭。但这首《玛祖卡》主要的境界也是回忆,有时也有光明的影子,那都是萧邦年轻时代,还没有离开祖国的时代的那些日子。"以上是傅聪对他弹的七首《玛祖卡》中的五首的说明,就是今天播的前面的五首。最初三首也就是他去年比赛时弹的。五首以外的两首,是《我们的时代》第二首,作品第三十三号第一首。

在第五届萧邦国际钢琴比赛的时候,苏联评判员、著名钢琴家奥勃林,很赞成傅聪的萧邦风格。巴西评判、年龄很大的女钢琴家塔里番洛夫人说:"傅聪的音乐感,异乎寻常的敏感,同时他具备一种热情的、戏剧式的气质,对于悲壮的境界,体会得非常深刻,还有一种微妙的对于音色的感受能力;而最可贵的是那种细腻的、高雅的趣味,在傅聪演奏《玛祖卡》的时候,表现得特别明显。我从一九三二年起,参加了第二、第三、第四、第五前后四届比赛会的评判,从来没有听到这样纯粹的、货真价实的《玛祖卡》。一个中国人创造了真正《玛祖卡》的演奏水平,不能不说是有历史意义的。"

英国的评判、钢琴家路易士·坎特讷对他自己的学生说:"傅聪弹的《玛祖卡》,对我简直是一个梦,不大能相信那是真的。我想象不出,他怎么能弹得这样奇妙,有那么浓厚的哲学气息,有那么多细腻的层次,那么典雅的风格,那么完满的节奏,典型的波兰《玛祖卡》的节奏。"

匈牙利的评判、钢琴家思格说:"在所有的选手中,没有一个

有傅聪的那股吸引力,那种突出的个性。最难得的是他的创造性。傅聪的演奏处处教人觉得是新的,但仍然是合于逻辑的。"

意大利的评判、老教授阿高斯蒂说:"只有一个古老的文化,才能给傅聪这么多难得的天赋。萧邦的艺术的格调,是和中国艺术的格调相近的。"

现在我们再介绍一支萧邦的《摇篮曲》。这个曲子大家是比较熟悉的,很多学音乐的人都弹过。傅聪对这个曲子也有一些体会,他说:"我弹《摇篮曲》和我在国内弹的完全变了;应该说我以前的风格是错误的。这个乐曲应该从头至尾,维持同样的速度,右手的伸缩性(就是音乐术语说的 rubato,读如'罗巴多')要极其微妙、细微,决不可过分。开头的旋律尤其要简单朴素。这曲子的难就难在这里:要极单纯朴素,又要极有诗意。"

<div style="text-align:right">一九五六年春
(据手稿)</div>

之 二*

现在音乐学者一致认为,莫扎特艺术的最高成就是在歌剧与钢琴协奏曲方面。他写的二十七支钢琴协奏曲大半都是杰作。

* 一九五六年九月傅聪与上海乐团合作演出莫扎特的三首钢琴协奏曲,这是傅雷为该音乐会写的乐曲说明;这三首钢琴协奏曲当时在国内均为首次演出。

内容复杂的协奏曲是奏鸣曲、大协奏曲(concerto grosso)和间奏曲(ritornello)的混合品。莫扎特把这个形式尽量发展，使乐队与钢琴各司其职，各尽其妙。在他以后，有多少美妙的作品称为钢琴协奏曲；但除了勃拉姆斯的以外，大多建筑在两个主题的奏鸣曲形式上，结构也就比较简单。莫扎特从成熟时期起，在钢琴协奏曲中至少用到四个重要的主题，多则六个八个不等；有些主题仅仅由钢琴奏出，有些仅仅由乐队奏出；各个主题的衔接与相互关系都用巧妙的手腕处理。所以莫扎特的协奏曲，与贝多芬、舒曼等等的协奏曲，在组织上可以说属于两种不同的类型。

音乐学者哈钦斯(A. Hutchings)认为莫扎特兼擅歌剧与协奏曲的创作，不是一件偶然的事：歌剧里有众多的人物，既需要从头至尾保持各人的个性，又需要共同合作，帮助整个剧情的发展；协奏曲中的许多主题也需要用同样的手法处理。

二十余支钢琴协奏曲所表达的意境与情绪各个不同：有的温婉熨帖，有的典雅华瞻（如降E大调），有的天真活泼（如降B大调），有的聪明机智（如G大调），有的诙谐幽默（如F大调），有的极热情（如d小调），有的极悲壮（如c小调），总之，处处显出歌剧家莫扎特的心灵。一个长于戏剧音乐的作曲家必然是感觉敏锐，观察深刻，懂得用音乐来描写人物的心理的；所以莫扎特的协奏曲决不限于主观情绪的流露，而往往以广大的群众作为刻画的对象。这也是他的协奏曲内容丰富、面目众多的原因之一。

但十九世纪的演奏家是不大能欣赏机智、幽默、细腻、含蓄等等的妙处的；风气所趋，除了d小调、D大调、A大调、c小调等三五支以外，莫扎特其余的协奏曲都不为世人所熟知，直到最近才

有人重视那些湮没的宝藏。著名的音乐学者阿尔弗雷德·爱因斯坦[①]说:"就因为莫扎特是古典的,又是现代的,才更显出他的不朽与伟大。"在举世纪念莫扎特诞生二百周年的时节,介绍这三支在国内都是首次演出的协奏曲(F大调、G大调、降B大调),也是我们对莫扎特表示一些敬意。

一七八四年年终(莫扎特二十八岁)写成的《F大调协奏曲》(KV459),是一件轻松愉快的作品。三个乐章都很精致完美:快乐而不流于甜俗,抒情而没有多余的眼泪。充沛的元气与妩媚的风度交错之下,使全曲都有一股健康的气息。

第一乐章快板:前奏部分即包括六个主题,以后又陆续加入四个主题,而以第一主题的强烈的节奏控制全章。这种节奏虽是进行曲式的,但作者表现的音乐却是婀娜多姿、流畅自如的。

第二乐章小快板:用单纯的 A·B 主题构成。第一主题像一个温柔的微笑,第二主题则颇有沉思与惆怅的意味。

第三乐章加快板:是莫扎特所写的最活泼的回旋曲。借用莫扎特自己的话,其中"有些段落只有识者能欣赏;但写作的方式使一般的听众也能莫名其妙的感到满足"。结尾部分在欢乐中常常露出嘲弄的口吻与俏皮的姿态。

《G大调协奏曲》(KV453)作于一七八四年春,受喜剧的影响特别显著。第一和第三乐章中许多主题的出现,就像不同角色的登场;短促的休止仿佛是展开新的局势的前兆。情调各别的旋律,构成温柔与华彩的对比,诙谐与矜持的对比,柔媚与活泼的对比;色

[①] 阿尔弗雷德·爱因斯坦(Alfred Einstein, 1880—1952),德国音乐家。

彩忽明忽暗；女性的妩媚与小丑式的俏皮杂然并呈，管乐器与钢琴或是呼应，或是问答，给我们描画出形形色色的人物。作者的技巧主要是在于应付变化频繁的情绪与场面，而不是像贝多芬那样以一个主题一种情绪来控制全局。

第二乐章行板：是歌咏调的体裁，表达的感情极其深刻：先是沉思默想，然后是惆怅、凄惶、缠绵、幽怨、激昂、热烈的曲调相继沓来。

第三章小快板：是以加伏特舞曲的节奏写成的回旋曲。轻灵而富于机智的主题，好似小鸟的歌声。从这个主题发展而成的五个变奏曲，不但各有特色，而且内容变幻不定，最后一个变奏曲的情调更为特殊。终局的急板，除了兴高采烈以外，兼有放荡不羁与滑稽突梯的风趣。

莫扎特的最后一支《降B大调钢琴协奏曲》(KV595)，是他去世那一年——一七九一年写的。同一年上他还完成了两件不朽的作品：歌剧《魔笛》与《安魂曲》。但据阿尔弗雷德·爱因斯坦的意见，莫扎特真正的精神遗嘱应当是这支协奏曲。在三十五年短促的生涯中，他已经进入秋季，自有一种慈悲的智慧，心灵也已达到无挂无碍的化境。他虽然超临生死之外，但不能说是出世精神，因为在他和平恬静的心中，对人间始终怀着温情。他用艺术来把他的理想世界昭示后世，而且又是何等的艺术！既看不见形式与格律的规范，也找不出斧凿的痕迹；乐思的出现像行云流水一般自然。

第一乐章快板：一开始便是许多清丽与轻灵的线条。中段(b小调)流露出迷惘的情绪，然后来一些意想不到的转调，好像作者的思想走得很远很远了；不料峰回路转，又回到原来那个明朗的天

地。全章到处显出飘逸的丰采与高度的智慧。

第二乐章小广板：用一个明净如水的、深邃沉着的主题，借回旋曲的形式一再出现，写出清明高远的意境：胸怀旷达而仍不失亲切温厚的情致，作者一方面以善意的目光观照人生，一方面歌咏他的理想世界是多么和谐、纯洁、宁静、高尚，只有智慧而没有机心，只是恬淡而不是隐忍。莫扎特在这里的确表达了古希腊艺术的精神。

第三乐章快板：节奏生动活泼，通篇是快乐的气氛和青春的活力，绝不沾染一点庸俗的富贵气。在我们的想象中，只有奥林匹克山上神明的舞蹈，才能表现这种净化的喜悦。

<div align="right">一九五六年九月
（据手稿）</div>

之 三*

1. 意大利十七世纪最重要的歌剧作家亚历山大·斯卡拉蒂（一六五九——一七二五），也是一个古钢琴曲的作家。这一首《托卡塔》的主题非常有力；处理的方式，运用的技巧，对每个变奏曲的掌握，都别出心裁，有许多节奏与情绪的变化。

2. 亚历山大的儿子，多梅尼科·斯卡拉蒂（一六八五——一七五七）的古钢琴曲，一反当时法国乐派偏于华丽纤巧的风气，

* 这是傅雷为傅聪钢琴独奏会（一九五六年九月二十一日）撰写的说明。

而重视对称；不但结构谨严，旋律也更活泼生动。他在键盘乐方面的写作技术完全是创新的，首先发挥键盘乐器独特的个性，发明许多新的演奏技巧，从而丰富了表现的内容。这里的六首《奏鸣曲》各有不同的面目：或是轻盈活泼，或是妩媚多姿，或是光华灿烂，便是在同一乐曲之内，也常常从天真佻达的游戏一变而为富于戏剧意味的口吻，证明他受到歌剧的影响。

3.《降B大调随想曲》是巴赫（一六八五——一七五〇）的古钢琴曲中唯一的"标题音乐"。

第一段以恳挚婉转、絮絮叨叨的口吻，描写朋友的劝阻；第二段以比较严重的语气猜测旅中可能遭遇的不幸，做进一步的劝谏；劝谏无效，便进入第三段双方的哀泣——时而号啕，时而呜咽，有泣不成声的痛苦，有断断续续的对白与倾诉。最后在两人一致觉得无可奈何的、沉痛的叹息声中结束了第三段。当然，这些感情都是经过深自抑制而后流露的。

第四段是全曲情绪的转折点：先用一组碎和弦暗示双方的诀别，然后是上车与互道珍重的情境。接着听见马车夫的喇叭声（第五段）。他一边赶车一边拿乐器玩儿，有时好像吹走了音，有时好像吹不出音，调子始终轻快而诙谐：行人的悲欢离合，对他终日在旅途上过生活的人是完全不相干的。第六段是以模仿喇叭的曲调作成的"赋格曲"，仿佛描写登程以后路上的景色，羼杂着车子的颠簸和马蹄的声音。

送行惜别的情绪与马夫的快乐的情绪的对比，其实也是从两个角度看待人生的对比。愉快的终局还暗示作者希望征人归来，而且抱着必然会归来的信心。

4.《夏空》原是从墨西哥流入西班牙的一首狂野的舞曲,到了欧洲以后,却变成器乐乐曲的体裁,变奏曲的一种特殊形式:往往在低音部以一组连续的和弦为主题,作为全曲的骨干;高音则绣出种种花色,形成一幅线条交错的画面。韩德尔(一六八五—一七五九)的这支《夏空》,兼有豪放、细腻、温婉、堂皇、轻灵等等的不同的意境。全曲气魄雄伟,一气呵成。

5. 德彪西(一八六二—一九一八)的序曲,写的是瞬息即逝的境界与富有诗意的灵动的画面;主要是用暗示的手法,给听众的想象力以一个自由舒展的天地。

《雾》——由音响构成的一片烟云,回旋缭绕,忽而在空中逗留了一会;几个不同的"调性"交融在一起,把旋律和幽灵式的幻境化为迷迷蒙蒙的景色。旋律还是想竭力挣扎出来。几道短促的闪光从雾中透出,好似灯塔的照射,闪光消逝了,整个气氛更显得飘忽不定。

《灌木林》——密林中间,地下发出浓烈的香味,赤红的泥土光彩夺目,蛱蝶在林中飞舞……这是一首亲切的田园诗。

《帆》——一条条的小船,泊在阳光照耀的港湾里。帆轻轻地在飘动——微风过处,小舟望天际浮去。夕阳西下,片片白帆在水波不惊的海面上翱翔。

《水中仙子》——要是你能看到她,她会像出水芙蓉般露出腰来,滴着水珠,那么迷人……要是你能在记忆中回想到她,她是那么温柔,那么娇媚,她会用喁语般的声音,说出水晶宫中的宝藏和她甜蜜的爱情。

6. 这五首乐曲①都以东蒙民歌为主题,但有些主题是经过作者加以变化处理的。其中有几首是以一个民歌构成的,有些是以两个民歌构成的。

《悼歌》——采用东蒙民歌《丁克尔扎布》的音调及体裁,运用独白与合唱相呼应的方式写成。

《思乡》——是一首对位化处理的抒情小曲。

《草原情歌》——描写草原上一对恋人的絮语。

《哀思》——对于遥远的爱人的怀念。

《舞曲》——有愉快的气氛,由慢而快;中段描写单独的舞蹈,与主要的集体舞蹈形象形成显明的对照。

7.《B大调夜曲》是萧邦(一八一〇——一八四九)最后写的两首夜曲之一,与早期同类作品的感伤情调完全不同:富于沉思默想的意味,亲切而温柔,但中间也有悲壮的段落;结尾是一声声的长叹。

8.《玛祖卡》所以成为萧邦最独特的创造,是因为他把民间的舞曲提炼为极精致的艺术品,以短小的体裁作为一种抒情写景、变化无穷的曲体。我们不妨说《玛祖卡》是"诗中有舞,舞中有诗":萧邦把诗的意境寄托于舞蹈,把舞蹈的节奏化成了诗的节奏。作品五十二之三,是萧邦少数大型《玛祖卡》中的一首,主要表现对祖国的怀念;通篇都散发着玛祖卡舞曲所特有的波兰的泥土味。濒于绝望的心境和悲愤的呼号,成为全曲的最高潮。

① 指中国作曲家桑桐的钢琴曲"音诗五首"—《悼歌》《思乡》《草原情歌》《哀思》《舞曲》。

萧邦十五岁时制作的《降B大调玛祖卡》,乡村舞蹈的气息特别浓厚,写出波兰农民的欢乐与奔放的热情。

9. 在萧邦所作的三大《波洛奈兹》中,这一首是变化最多,情绪起伏最大的一首。虽然从头至尾都有《波洛奈兹》那种雄壮的节奏,但还是幻想曲的成分居多。他用近乎"主导主题"的手法和"半音阶进行",以时而悲欢,时而温柔,时而激昂慷慨的口吻,说出波兰民族数百年来多难的命运,顽强的斗争,善良的天性,对祖国的热爱;同时也有波兰风光的写照。整个作品是一首伟大的史诗。悲壮的胜利的结局,说明了萧邦坚信波兰民族是不朽的,必然有一天会获得解放的。因此,某些批评家认为这首乐曲表现出萧邦的双重面目:他一方面是个忧郁、痛苦、悲愤的人,一方面是波兰民族的先知。

<div style="text-align:right">一九五六年九月</div>
<div style="text-align:right">(据手稿)</div>

与傅聪谈音乐[*]

傅聪回家来,我尽量利用时间,把平时通讯没有能谈彻底的问题和他谈了谈;内容虽是不少,他一走,好像仍有许多话没有说。因为各报记者都曾要他写些有关音乐的短文而没有时间写,也因为一部分的谈话对音乐学者和爱好音乐的同志都有关系,特摘要用问答体(也是保存真相)写出来发表。但傅聪还年轻,所知有限,下面的材料只能说是他学习现阶段的一个小结,不准确的见解和片面的看法一定很多,我的回忆也难免不真切,还望读者指正和原谅。

一、谈技巧

问:有些听众觉得你弹琴的姿势很做作,我们一向看惯了,不觉得,你自己对这一点有什么看法?

[*] 本文原载《文汇报》一九五六年十月十八日至二十一日。

答：弹琴的时候，表情应当在音乐里，不应当在脸上或身体上。不过人总是人，心有所感，不免形之于外，那是情不自禁的，往往也并不美，正如吟哦诗句而手舞足蹈并不好看一样。我不能用音乐来抓住人，反而叫人注意到我弹琴的姿势，只能证明我的演奏不到家。另一方面，听众之间也有一部分是"观众"，存心把我当做演员看待；他们不明白为了求某种音响效果，才有某种特殊的姿势。

问：学钢琴的人为了学习，有心注意你手的动作，他们总不能算是"观众"吧？

答：手的动作决定于技巧，技巧决定于效果，效果决定于乐曲的意境、感情和思想。对于所弹的乐曲没有一个明确的观念，没有深刻的体会，就不知道自己要表现什么，就不知道要产生何种效果，就不知道用何种技巧去实现。单纯研究手的姿势不但是舍本逐末，而且近于无的放矢。倘若我对乐曲的表达并不引起另一位钢琴学者的共鸣，或者我对乐曲的理解和处理，他并不完全同意，那末我的技巧对他毫无用处。即使他和我的体会一致，他所要求的效果和我的相同，远远的望几眼姿势也没用；何况同样的效果也有许多不同的方法可以获致。例如清淡的音与浓厚的音，飘逸的音与沉着的音，柔婉的音与刚强的音，明朗的音与模糊的音，凄厉的音与恬静的音，都需要各各不同的技巧，但这些技巧常常因人而异，因为各人的手长得不同，适合我的未必适合别人，适合别人的未必适合我。

问：那末技巧是没有准则的了？老师也不能教你的了？

答：话不能这么说。基本的规律还是有的：就是手指要坚强有

力,富于弹性;手腕和手臂要绝对放松、自然,不能有半点儿发僵发硬。放松的手弹出来的音不管是极轻的还是极响的,音都丰满,柔和,余音袅袅,可以致远。发硬的手弹出来的音是单薄的,干枯的,粗暴的,短促的,没有韵味的(所以表现激昂或凄厉的感情时,往往故意使手腕略微紧张)。弹琴时要让整个上半身的重量直接灌注到手指,力量才会旺盛,才会取之不尽,用之不竭。而且用放松的手弹琴,手不容易疲倦。但究竟怎样才能放松,怎样放松才对,都非言语能说明,有时反而令人误会,主要是靠长期的体会与实践。

一般常用的基本技巧,老师当然能教;遇到某些技术难关,他也有办法帮助你解决;越是有经验的老师,越是有多种多样的不同的方法教给学生。但老师方法虽多,也不能完全适应种类更多的手;技术上的难题也因人而异,并无一定。学者必须自己钻研,把老师的指导举一反三;而且要触类旁通,有时他的方法对我并不适合,但只要变通一下就行。如果你对乐曲的理解,除了老师的一套以外,还有新发现,你就得要求某种特殊效果,从而要求某种特殊技巧,那就更需要多用头脑,自己想办法解决了。技巧不论是从老师或同学那儿吸收来的,还是自己摸索出来的,都要随机应变,灵活运用,决不可当做刻板的教条。

总之,技巧必须从内容出发,目的是表达乐曲,技巧不过是手段。严格说来,有多少种不同风格的乐派与作家,就有多少种不同的技巧;有多少种不同性质(长短、肥瘦、强弱、粗细、软硬、各个手指相互之间的长短比例等等)的手,就有多少种不同的方法来获致多少种不同的技巧。我们先要认清自己的手的优缺点,然后多

多思考，对症下药，兼采各家之长，以补自己之短。除非在初学的几年之内，完全依赖老师来替你解决技巧是不行的。而且我特别要强调两点：（一）要解决技巧，先要解决对音乐的理解。假如不知道自己要表现什么思想，单单讲究文法与修辞有什么用呢？（二）技巧必须从实践中去探求，理论只是实践的归纳。和研究一切学术一样，开头只有些简单的指导原则，细节都是从实践中摸索出来的；把摸索的结果归纳为理论，再拿到实践中去试验；如此循环不已，才能逐步提高。

二、谈学习

问：你从老师那儿学到些什么？

答：主要是对各个乐派和各个作家的风格与精神的认识；在乐曲的结构、层次、逻辑方面学到很多；细枝小节的琢磨也得力于他的指导，这些都是我一向欠缺的。内容的理解，意境的领会，则多半靠自己。但即使偶尔有一支乐曲，百分之九十以上是自己钻研得来，只有百分之几得之于老师，老师的功劳还是很大，因为缺了这百分之几，我的表达就不完整。

问：你对作品的理解，有时是否跟老师有出入？

答：有出入，但多半在局部而不在整个乐曲。遇到这种情形，双方就反复讨论，甚至热烈争辩，结果是有时我接受了老师的意见，有时老师容纳了我的意见，也有时归纳成一个折衷的意见，倘或相持不下，便暂时把问题搁起，再经过几天的思索，双方仍旧能

得出一个结论。这种方式的学与这种方式的教，可以说是纯科学的。师生都服从真理，服从艺术。学生不以说服老师为荣，老师不以向学生让步为耻。我觉得这才是真正的虚心为学。一方面不盲从，也不标新立异；另一方面不保守，也不轻易附和。比如说，十九世纪末期以来的各种乐谱版本，很多被编订人弄得面目全非，为现代音乐学者所诟病；但老师遇到版本可疑的地方，仍然静静的想一想，然后决定取舍，同时说明取舍的理由；他决不一笔抹煞，全盘否定。

问：我一向认为教师的主要本领是"能予"，学生的主要本领是"能取"。照你说来，你的老师除了"能予"，也是"能取"的了？

答：是的。老师告诉我，从前他是不肯听任学生有一点自由的，近十余年来觉得这办法不对，才改过来。可见他现在比以前更"能予"了。同时他也吸收学生的见解和心得，加入他的教学经验中去；可见他因为"能取"而更"能予"了。这个榜样给我的启发很大：第一使我更感到虚心是求进步的主要关键；第二使我越来越觉得科学精神与客观态度的重要。

问：你的老师的教学还有什么特点？

答：他分析能力特别强，耳朵特别灵，任何细小的错漏，都逃不过他，任何复杂的古怪的和声中一有错误，他都能指出来。他对艺术与教育的热诚也令人钦佩：不管怎么忙，给学生一上课就忘了疲劳，忘了时间；而且整个儿浸在音乐里，常常会自言自语的低声叹赏："多美的音乐！多美的音乐！"

问：在你学习过程中，还有什么原则性的体会可以谈？

答：前年我在家信中提到"用脑"问题，我越来越觉得重要。

不但分析乐曲,处理句法(phrasing)、休止(pause),运用踏板(pedal)等等需要严密思考,便是手指练习及一切技巧的训练,都需要高度的脑力活动。有了头脑,即使感情冷一些,弹出来的东西还可以像样;没有头脑,就什么也不像。

根据我的学习经验,觉得先要知道自己对某个乐曲的要求与体会,对每章、每段、每句、每个音符的疾徐轻响,及其所包含的意义与感情,都要在头脑里刻画得愈清楚愈明确愈好。唯有这样,我的信心才越坚,意志越强,而实现我这些观念和意境的可能性也越大。

大家知道,学琴的人要学会听自己,就是说要永远保持自我批评的精神。但若脑海中先没有你所认为理想的境界,没有你认为最能表达你的意境的那些音,那末你即使听到自己的音,又怎么能决定它合不合你的要求?而且一个人对自己的要求是随着对艺术的认识而永远在提高的,所以在整个学习过程中,甚至在一生中,对自己满意的事是难得有的。

问:你对文学美术的爱好,究竟对你的音乐学习有什么具体的帮助?

答:最显著的是加强我的感受力,扩大我的感受的范围。往往在乐曲中遇到一个境界,一种情调,仿佛是相熟的;事后一想,原来是从前读的某一首诗,或是喜欢的某一幅画,就有这个境界,这种情调。也许文学和美术替我在心中多装置了几根弦,使我能够对更多的音乐发生共鸣。

问:我经常寄给你的学习文件是不是对你的专业学习也有好处?

答:对我精神上的帮助是直接的,对我专业的帮助是间接的。

伟大的建设事业，国家的政策，时时刻刻加强我的责任感；多多少少的新英雄、新创造，不断的给我有力的鞭策与鼓舞，使我在情绪低落的时候（在我这个年纪，那也难免），更容易振作起来。对中华民族的信念与自豪，对祖国的热爱，给我一股活泼的生命力，使我能保持新鲜的感觉，抱着始终不衰的热情，浸到艺术中去。

三、谈表达

问：顾名思义，"表达"和"表现"不同，你对表达的理解是怎样的？

答：表达一件作品，主要是传达作者的思想感情，既要忠实，又要生动。为了忠实，就得彻底认识原作者的精神，掌握他的风格，熟悉他的口吻、辞藻和他的习惯用语。为了生动，就得讲究表达的方式、技巧与效果。而最要紧的是真实，真诚，自然，不能有半点儿勉强或是做作。搔首弄姿决不是艺术，自作解人的谎话更不是艺术。

问：原作者的乐曲经过演奏者的表达，会不会渗入演奏者的个性？两者会不会有矛盾？会不会因此而破坏原作的真面目？

答：绝对的客观是不可能的，便是照相也不免有科学的成分加在对象之上。演奏者的个性必然要渗入原作中去。假如他和原作者的个性相距太远，就会格格不入，弹出来的东西也给人一个格格不入的感觉。所以任何演奏家所能胜任愉快的表达的作品，都有限度。一个人的个性越有弹性，他能体会的作品就越多。唯有在演奏

者与原作者的精神气质融洽无间，以作者的精神为主，以演奏者的精神为副而决不喧宾夺主的情形之下，原作的面目才能又忠实又生动的再现出来。

问：怎样才能做到不喧宾夺主？

答：这个大题目，我一时还没有把握回答。根据我眼前的理解，关键不仅仅在于掌握原作者的风格和辞藻等等，而尤其在于生活在原作者的心中。那时，作者的呼吸好像就是演奏家本人的情潮起伏，乐曲的节奏在演奏家的手下是从心里发出来的，是内在的而不是外加的了。弹巴赫的某个乐曲，我们既要在心中体验到巴赫的总的精神，如虔诚、严肃、崇高等，又要体验到巴赫写那个乐曲的特殊感情与特殊精神。当然，以我们的渺小，要达到巴赫或贝多芬那样的天地未免是奢望；但既然演奏他们的作品，就得尽量往这个目标走去，越接近越好。正因为你或多或少生活在原作者心中，你的个性才会服从原作者的个性，不自觉的掌握了宾主的分寸。

问：演奏者的个性以怎样的方式渗入原作，可以具体的说一说吗？

答：谱上的音符，虽然西洋的记谱法已经非常精密，和真正的音乐相比还是很呆板的。按照谱上写定的音符的长短、速度、节奏，一小节一小节的极严格的弹奏，非但索然无味，不是原作的音乐，事实上也不可能这样做。例如文字，谁念起来每句总有轻重快慢的分别，这分别的准确与否是另一件事。同样，每个小节的音乐，演奏的人不期然而然的会有自由伸缩；这伸缩包括音的长短顿挫（所谓 rubato），节奏的或轻或重，或强或弱，音乐的或明或暗，

以通篇而论还包括句读、休止、高潮、低潮、延长音等等的特殊处理。这些变化有时很明显，有时极细微，非内行人不辨。但演奏家的难处，第一是不能让这些自由的处理越出原作风格的范围，不但如此，还要把原作的精神发挥得更好，正如替古人的诗文做疏注，只能引申原义，而绝对不能插入与原义不相干或相背的议论；其次，一切自由处理（所谓自由要用极严格审慎的态度运用，幅度也是极小的！）都须有严密的逻辑与恰当的比例，切不可兴之所至，任意渲染，前后要统一，要成为一个整体。一个好的演奏家，总是令人觉得原作的精神面貌非常突出，直要细细琢磨，才能在转弯抹角的地方，发现一些特别的韵味，反映出演奏家个人的成分。相反，不高明的演奏家在任何乐曲中总是自己先站在听众前面，把他的声调口吻压倒了或是遮盖了原作者的声调口吻。

问：所谓原作的风格，似乎很抽象，它究竟指什么？

答：我也一时说不清。粗疏的说，风格是作者的性情、气质、思想、感情，时代思潮、风气等等的混合产品。表现在乐曲中的，除旋律、和声、节奏方面的特点以外，还有乐句的长短，休止的安排，踏板的处理，对速度的观念，以至于音质的特色，装饰音、连音、半连音、断音等等的处理，都是构成一个作家的特殊风格的因素。古典作家的音，讲究圆转如珠；印象派作家如德彪西的音，多数要求含浑朦胧；浪漫派如舒曼的音则要求浓郁。同是古典乐派，斯卡拉蒂的音比较轻灵明快，巴赫的音比较凝练沉着，韩德尔的音比较华丽豪放。稍晚一些，莫扎特的音除了轻灵明快之外，还要求妩媚。同样的速度，每个作家的观念也不同，最突出的例子是莫扎特作品中慢的乐章不像一般所理解的那么慢：他写给姊姊的信中就

抱怨当时人把他的行板（andante）弹成柔板（adagio）。便是一组音阶，一组琶音，各家用来表现的情调与意境都有分别：萧邦的音阶与琶音固不同于莫扎特与贝多芬的，也不同于德彪西的（现代很多人把萧邦这些段落弹成德彪西式，歪曲了萧邦的面目）。总之，一个作家的风格是靠无数大大小小的特点来表现的，我们表达的时候往往要犯"太过"或"不及"的毛病。当然，整个时代整个乐派的风格，比单个人的风格容易掌握；因为一个作家早年、中年、晚年的风格也有变化，必须认识清楚。

问：批评家们称为"冷静的"（cold）演奏家是指哪一种类型？

答：上面提到的表达应当如何如何，只是大家期望的一个最高理想，真正能达到那境界的人很少很少，因为在多数演奏家身上，理智与感情很难维持平衡。所谓冷静的人就是理智特别强，弹的作品条理分明，结构严密，线条清楚，手法干净，使听的人在理性方面得到很大的满足，但感动的程度就浅得多。严格说来，这种类型的演奏家病在"不足"；反之，感情丰富，生机旺盛的艺术家容易"太过"。

问：在你现在的学习阶段，你表达某些作家的成绩如何？对他们的理解与以前又有什么不同？

答：我的发展还不能说是平均的。至此为止，老师认为我最好的成绩，除了萧邦，便是莫扎特和德彪西。去年弹贝多芬《第四钢琴协奏曲》，我总觉得太骚动，不够炉火纯青，不够清明高远。弹贝多芬必须有火热的感情，同时又要有冰冷的理智镇压。《第四钢琴协奏曲》的第一乐章尤其难：节奏变化极多，但不能显得散漫；要极轻灵妩媚，又一点儿不能缺少深刻与沉着。去年九月，我又重弹

了贝多芬《第五钢琴协奏曲》，觉得其中有种理想主义的精神，它深度不及第四，但给人一个崇高的境界，一种大无畏的精神；第二乐章简直像一个先知向全世界发布的一篇宣言。表现这种音乐不能单靠热情和理智，最重要的是感觉到那崇高的理想，心灵的伟大与坚强，总而言之，要往"高处"走。

以前我弹巴赫，和国内多数钢琴学生一样用的是皮罗版本，太夸张，把巴赫的宗教气息沦为肤浅的戏剧化与浪漫底克情调。在某个意义上，巴赫是浪漫底克，但决非十九世纪那种才子佳人式的浪漫底克。他是一种内在的、极深刻沉着的热情。巴赫也发怒，挣扎，控诉，甚而至于哀号，但这一切都有一个巍峨庄严，像哥特式大教堂般的躯体包裹着，同时有一股信仰的力量支持着。

问：从一九五三年起，很多与你相熟的青年就说你台上的成绩总胜过台下的，为什么？

答：因为有了群众，无形中有种感情的交流使我心中温暖，也因为在群众面前，必须把作品的精华全部发掘出来，否则就对不起群众，对不起艺术品，所以我在台上特别能集中。我自己觉得录的唱片就不如我台上弹的那么感情热烈，虽然技巧更完整。很多唱片都有类似的情形。

问：你演奏时把自己究竟放进几分？

答：这是没有比例可说的。我一上台就凝神壹志，把心中的杂念尽量扫除，尽量要我的心成为一张白纸，一面明净的镜子，反映出原作的真面目。那时我已不知有我，心中只有原作者的音乐。当然，最理想是要做到像王国维所谓"入乎其内，出乎其外"。这一点，我的修养还远远的够不上。我演奏时太急于要把我所体会到的

原作的思想感情向大家倾诉,倾诉得愈详尽愈好,这个要求太迫切了,往往影响到手的神经,反而会出些小毛病。今后我要努力使自己的心情平静,也要锻炼我的技巧更能听从我的指挥。我此刻才不过跨进艺术的大门,许多体会和见解,也许过了三五年就要大变。艺术的境界无穷无极,渺小如我,在短促的人生中是永远达不到"完美"的理想的;我只能竭尽所能的做一步,算一步。

<div style="text-align:right">一九五六年十月五日</div>

傅聪的成长[*]

本刊编者要我谈谈傅聪的成长,认为他的学习经过可能对一般青年有所启发。当然,我的教育方法是有缺点的;今日的傅聪,从整个发展来看也跟完美二字差得很远。但优点也好,缺点也好,都可供人借镜。现在先谈谈我对教育的几个基本观念:

第一,把人格教育看做主要,把知识与技术的传授看做次要。童年时代与少年时代的教育重点,应当在伦理与道德方面,不能允许任何一桩生活琐事违反理性和最广义的做人之道;一切都以明辨是非,坚持真理,拥护正义,爱憎分明,守公德,守纪律,诚实不欺,质朴无华,勤劳耐苦为原则。

第二,把艺术教育只当做全面教育的一部分。让孩子学艺术,并不一定要他成为艺术家。尽管傅聪很早学钢琴,我却始终准备他更弦易辙,按照发展情况而随时改行的。

第三,即以音乐教育而论,也决不能仅仅培养音乐一门,正如

[*] 本文载于《新观察》一九五七年第八期,后转载于其他书刊。现据手稿补全了一大段当年被删去的傅雷关于教育的几个基本观念。

学画的不能单注意绘画，学雕塑学戏剧的，不能只注意雕塑与戏剧一样，需要以全面的文学艺术修养为基础。

以上几项原则可用具体事例来说明。

傅聪三岁至四岁之间，站在小凳上，头刚好伸到和我的书桌一样高的时候，就爱听古典音乐。只要收音机或唱机上放送西洋乐曲，不论是声乐是器乐，也不论是哪一乐派的作品，他都安安静静的听着，时间久了也不会吵闹或是打瞌睡。我看了心里想："不管他将来学哪一科，能有一个艺术园地耕种，他一辈子受用不尽。"我是存了这种心，才在他七岁半，进小学四年级的秋天，让他开始学钢琴的。

过了一年多，由于孩子学习进度快速，不能不减轻他的负担，我便把他从小学撤回。这并非说我那时已决定他专学音乐，只是认为小学的课程和钢琴学习可能在家里结合得更好。傅聪到十四岁为止，花在文史和别的学科上的时间，比花在琴上的为多。英文、数学的代数、几何等等，另外请了教师。本国语文的教学主要由我自己掌握：从孔、孟、先秦诸子、国策、左传、晏子春秋、史记、汉书、世说新语等等上选材料，以富有伦理观念与哲学气息、兼有趣味性的故事、寓言、史实为主，以古典诗歌与纯文艺的散文为辅。用意是要把语文知识、道德观念和文艺熏陶结合在一起。我还记得着重向他指出，"民可使由之，不可使知之"的专制政府的荒谬，也强调"左右皆曰不可，勿听；诸大夫皆曰不可，勿听；国人皆曰不可，然后察之"一类的民主思想，"富贵不能淫，贫贱不能移，威武不能屈"那种有关操守的教训，以及"吾日三省吾身"，"人而无信，不知其可也"，"三人行，必有吾师"等等的生活作风。教学方

法是从来不直接讲解，是叫孩子事前准备，自己先讲；不了解的文义，只用旁敲侧击的言语指引他，让他自己找出正确的答案来；误解的地方也不直接改正，而是向他发许多问题，使他自动发觉他的矛盾。目的是培养孩子的思考能力与基本逻辑。不过这方法也是有条件的，在悟性较差，智力发达较迟的孩子身上就行不通。

九岁半，傅聪跟了前上海交响乐队的创办人兼指挥，意大利钢琴家梅百器先生，他是十九世纪大钢琴家李斯特的再传弟子。傅聪在国内所受的唯一严格的钢琴训练，就是在梅百器先生门下的三年。

一九四六年八月，梅百器故世。傅聪换了几个教师，没有遇到合适的；教师们也觉得他是个问题儿童。同时也很不用功，而喜爱音乐的热情并未稍减。从他开始学琴起，每次因为他练琴不努力而我锁上琴，叫他不必再学的时候，每次他都对着琴哭得很伤心。一九四八年，他正课不交卷，私下却乱弹高深的作品，以致杨嘉仁先生也觉得无法教下去了；我便要他改受正规教育，让他以同等学历考入高中（大同）附中。我一向有个成见，认为一个不上不下的空头艺术家最要不得，还不如安分守己学一门实科，对社会多少还能有贡献。不久我们全家去昆明，孩子进了昆明的粤秀中学。一九五〇年秋，他又自作主张，以同等学历考入云南大学外文系一年级。这期间，他的钢琴学习完全停顿，只偶尔为当地的合唱队担任伴奏。

可是他学音乐的念头并没放弃，昆明的青年朋友们也觉得他长此蹉跎太可惜，劝他回家。一九五一年初夏他便离开云大，只身回上海（我们是四九年先回的），跟苏联籍的女钢琴家勃隆斯丹夫人

学了一年。那时（傅聪十七岁）我才肯定傅聪可以专攻音乐；因为他能刻苦用功，在琴上每天工作七八小时，就是酷暑天气，衣裤尽湿，也不稍休；而他对音乐的理解也显出有独到之处。除了琴，那个时期他还另跟老师念英国文学，自己阅读不少政治理论的书籍。五二年夏，勃隆斯丹夫人去加拿大。从此到五四年八月，傅聪又没有钢琴老师了。

五三年夏天，政府给了他一个难得的机会：经过选拔，派他到罗马尼亚去参加"第四届国际青年与学生和平友好联欢节"的钢琴比赛；接着又随我们的艺术代表团去民主德国与波兰做访问演出。他表演的萧邦受到波兰专家们的重视；波兰政府并向我们政府正式提出，邀请傅聪参加一九五五年二月至三月举行的"第五届萧邦国际钢琴比赛"。五四年八月，傅聪由政府正式派往波兰，由波兰的老教授杰维茨基亲自指导，准备比赛节目。比赛终了，政府为了进一步培养他，让他继续留在波兰学习。

在艺术成长的重要关头，遇到全国解放，政府重视文艺，大力培养人才的伟大时代，不能不说是傅聪莫大的幸运；波兰政府与音乐界热情的帮助，更是促成傅聪走上艺术大道的重要因素。但像他过去那样不规则的、时断时续的学习经过，在国外音乐青年中是少有的。萧邦比赛大会的总节目上，印有来自世界各国的七十四名选手的音乐资历，其中就以傅聪的资历最贫弱，竟是独一无二的贫弱。这也不足为奇，西洋音乐传入中国为时不过半世纪，师资的缺乏是我们的音乐学生普遍的苦闷。

在这种客观条件之下，傅聪经过不少挫折而还能有些少成绩，在初次去波兰时得到国外音乐界的赞许，据我分析，是由于下列几

点：(一)他对音乐的热爱和对艺术的严肃态度,不但始终如一,还随着年龄而俱长,从而加强了他的学习意志,不断的对自己提出严格的要求。无论到哪儿,他一看到琴就坐下来,一听到音乐就把什么都忘了。(二)一九五一、五二两年正是他的艺术心灵开始成熟的时期,而正好他又下了很大的苦功:睡在床上往往还在推敲乐曲的章节句读,斟酌表达的方式,或是背乐谱,有时竟会废寝忘食。手指弹痛了,指尖上包着橡皮膏再弹。五四年冬,波兰女钢琴家斯曼齐安卡到上海,告诉我傅聪常常十个手指都包了橡皮膏登台。(三)自幼培养的独立思考与注重逻辑的习惯,终于起了作用,使他后来虽无良师指导,也能够很有自信的单独摸索,而居然不曾误入歧途——这一点直到他在罗马尼亚比赛有了成绩,我才得到证实,放了心。(四)他在十二三岁以前所接触和欣赏的音乐,已不限于钢琴乐曲,而是包括多种不同的体裁不同的风格,所以他的音乐视野比较宽广。(五)他不用大人怎样鼓励,从小就喜欢诗歌、小说、戏剧、绘画,对一切美的事物美的风景都有强烈的感受,使他对音乐能从整个艺术的意境,而不限于音乐的意境去体会,补偿了我们音乐传统的不足。不用说,他感情的成熟比一般青年早得多;我素来主张艺术家的理智必须与感情平衡,对傅聪尤其注意这一点,所以在他十四岁以前只给他念田园诗、叙事诗与不太伤感的抒情诗;但他私下偷看了我的藏书,不到十五岁已经醉心于浪漫底克文艺,把南唐后主的词偷偷的背给他弟弟听了。(六)我来往的朋友包括多种职业,医生、律师、工程师、科学家、音乐家、画家、作家、记者都有,谈的题目非常广泛;偏偏孩子从七八岁起专爱躲在客厅门后窃听大人谈话,挥之不去,去而复来,无形中表现出他多

方面的好奇心,而平日的所见所闻也加强了和扩大了他的好奇心。家庭中的艺术气氛,关切社会上大小问题的习惯,孩子在长年累月的浸淫之下,在成长的过程中不能说没有影响。我们解放前对蒋介石政权的愤恨,朋友们热烈的政治讨论,孩子也不知不觉的感染了。十四岁那年,他因为顽劣生事而与我大起冲突的时候,居然想私自到苏北去参加革命。

　　远在一九五二年,傅聪演奏俄国斯克里亚宾的作品,深受他的老师勃隆斯丹夫人的称赏,她觉得要了解这样一位纯粹斯拉夫灵魂的作家,不是老师所能教授,而要靠学者自己心领神会的。五三年他在罗马尼亚演奏斯克里亚宾作品,苏联的青年钢琴选手们都为之感动得下泪。未参加萧邦比赛以前,他弹的萧邦已被波兰的教授们认为"富有萧邦的灵魂",甚至说他是"一个中国籍贯的波兰人"。比赛期间,评判员中巴西的女钢琴家,七十高龄的塔里番洛夫人对傅聪说:"富有很大的才具,真正的音乐才具。除了非常敏感以外,你还有热烈的、慷慨激昂的气质,悲壮的感情,异乎寻常的精致,微妙的色觉,还有最难得的一点,就是少有的细腻与高雅的意境,特别像在你的《玛祖卡》中表现的。我历任第二、三、四届的评判员,从未听见这样天才式的《玛祖卡》。这是有历史意义的:一个中国人创造了真正《玛祖卡》的表达风格。"英国的评判员路易士·坎特讷对他自己的学生们说:"傅聪的《玛祖卡》真是奇妙,在我简直是一个梦,不能相信真有其事。我无法想象那么多的层次,那么典雅,又有那么多的节奏,典型的波兰玛祖卡节奏。"意大利评判员,钢琴家阿高斯蒂教授对傅聪说:"只有古老的文明才能给你那么多难得的天赋,萧邦的意境很像中国艺术的意境。"

这位意大利教授的评语，无意中解答了大家心中的一个谜。因为傅聪在萧邦比赛前后，在国外引起了一个普遍的问题：一个中国青年怎么能理解西洋音乐如此深切，尤其是在音乐家中风格极难掌握的萧邦？我和意大利教授一样，认为傅聪这方面的成就大半得力于他对中国古典文化的认识与体会。只有真正了解自己民族的优秀传统精神，具备自己的民族灵魂，才能彻底了解别个民族的优秀传统，渗透他们的灵魂。五六年三月间南斯拉夫的报刊《政治》(*Politika*)以《钢琴诗人》为题，评论傅聪在南国京城演奏莫扎特和萧邦两支钢琴协奏曲时，也说："很久以来，我们没有听到变化这样多的触键，使钢琴能显出最微妙的层次的音质。在傅聪的思想与实践中间，在他对于音乐的深刻的理解中间，有一股灵感，达到了纯粹的诗的境界。傅聪的演奏艺术，是从中国艺术传统的高度明确性脱胎出来的。他在琴上表达的诗意，不就是中国古诗的特殊面目之一吗？他镂刻细节的手腕，不是使我们想起中国册页上的画吗？"的确，中国艺术最大的特色，从诗歌到绘画到戏剧，都讲究乐而不淫，哀而不怨，雍容有度，讲究典雅，自然；反对装腔作势和过火的恶趣，反对无目的的炫耀技巧。而这些也是世界一切高级艺术共同的准则。

但是正如我在傅聪十七岁以前不敢肯定他能专攻音乐一样，现在我也不敢说他将来究竟有多大发展。一个艺术家的路程能走得多远，除了苦修苦练以外，还得看他的天赋；这潜在力的多、少、大、小，谁也无法预言，只有在他不断发掘的过程中慢慢的看出来。傅聪的艺术生涯才不过开端，他知道自己在无穷无尽的艺术天地中只跨了第一步，很小的第一步；不但目前他对他的演奏难得有

满意的时候,将来也远远不会对自己完全满意,这是他亲口说的。

我在本文开始时已经说过,我的教育不是没有缺点的,尤其所用的方式过于严厉,过于偏急;因为我强调工作纪律与生活纪律,傅聪的童年时代与少年时代,远不如一般青少年的轻松快乐,无忧无虑。虽然如此,傅聪目前的生活方式仍不免散漫。他的这点缺陷,当然还有不少别的,都证明我的教育并没完全成功。可是有一个基本原则,我始终觉得并不错误,就是:做人第一,其次才是做艺术家,再其次才是做音乐家,最后才是做钢琴家[1]。或许这个原则对旁的学科的青年也能适用。

<p style="text-align:right">一九五六年十一月十九日</p>

[1] 我说"做人"是广义的:私德、公德,都包括在内;主要对集体负责,对国家、对人民负责。

已故作曲家谭小麟简历及遗作保存经过

谭小麟，一名肇光，生于一九一二年，原籍广东。一九三一年毕业于前国立上海音乐院琵琶选科及大提琴副科；继转理论系学习作曲。曾在校内校外写作中国音乐器乐（如二胡独奏）及合奏乐乐曲，由沪江国乐社演出多次。一九三九年夏自费留美，先后在奥勃令音乐院及耶鲁大学音乐系研究理论作曲；最后三年受教于当代第一流作曲家欣德米特[①]，深受器重；并与任教芝加哥大学之赵元任先生往还，颇受赞许。一九四六年回国，任前国立上海音乐院理论作曲系教授。一九四八年八月在沪逝世。遗作有以古诗（乐府）、宋朱希真词、郭沫若先生新诗等谱成的歌曲十余阕，室内音乐若干支。一九四八年六月谭氏逝世前，曾由周小燕、李志曙在沪演唱其所作歌曲，旅沪德侨演奏其室内乐。

一九四八年九月，谭氏生前好友雷垣、陈又新、沈知白、杨嘉仁、裘复生、傅雷等集议，决定（一）整理并印行谭氏遗作，（二）举办遗作演出音乐会，（三）灌制部分作品唱片。同时由傅

[①] 保罗·欣德米特（Paul Hindemith, 1895—1963），著名德国作曲家。

雷函请谭氏业师欣德米特氏为谭氏遗作作序；至于与印刷所接洽印谱估价，商借音乐会场，物色演出人选等等，亦已着手进行。奈当时上海局势混乱，仅完成整理作品及雇人抄谱工作。一九四九年冬傅雷自昆明回沪，沈知白将全部原作及抄谱交与傅雷保管。

一九五六年七月二十三日傅雷上书陈毅副总理，请求在全国音乐节（当时在京举行）中予谭氏遗作以演出机会，并附去一九四九年北京前燕大音乐系油印之歌曲集（小册）两份及简单说明一纸。一九五七年春傅雷会同裘复生二人出资将谭氏全部作品之抄谱晒印蓝图一套，并由傅雷商请上海声乐研究所戚长伟（男高音）在上海广播电台内部演唱谭氏歌曲三首，录成胶带，径送北京人民广播电台向隅同志，写明留交周扬同志。一九五七年六月十三日傅雷上书周扬部长，请求前往北京电台试听谭氏作品之录音，并托巴金同志将蓝图晒印作品一套，计一〇八页，连同谭氏简历二份，作品目录一份，录音歌词二份，亲自带京面交周扬部长。

一九六一年十月二十八日傅雷复上书夏衍副部长，请求与北京图书馆联系，将谭氏遗下手稿，已抄之乐谱及有关文件送去作为手稿保存。十一月十七日文化部复信同意，嘱将上述手稿及文件径寄北京图书馆。乃于十一月二十六日由傅雷以双挂号寄出。

<div style="text-align:right">一九六一年十一月下旬</div>

音乐书札

八月十六日曾致函保罗·欣德米特先生,告知他唯一的中国学生,也即现今我国仅有的作曲家谭小麟去世的消息。谭小麟一九四二至四六年在贵校就读,曾以其《弦乐三重奏》获杰克逊奖,也许先生还记忆犹新。

由于未获美方任何回音,我于十月六日,也即两天前,再函欣德米特先生,问他是否愿为我们筹备中的谭氏作品专集作序。昨晚偶然得知,欣德米特先生今年休假,可能不在纽黑文(New Haven)①,因而冒昧恳请告以贵同事的现址,以便联系。如能将我十月六日那封挂号信径直转给欣德米特先生,那再好不过。该信当和本信同时到达贵校。

我们一群谭小麟的老友,已组成纪念委员会,准备第一,开纪念他的音乐会;第二,编辑他的作品;第三,选出其代表作录音灌唱片。

致布鲁斯·西蒙兹②,一九四八年十月八日

① 一九〇七年耶鲁大学创建于此城。
② 布鲁斯·西蒙兹为当年美国耶鲁大学音乐院院长。这两封信是陈子善先生访(转下页)

谭氏回国后，忙于整顿战时受损家业，纠纷不少，烦恼丛生。其妻患有肺病，在他外出期间已动过几次手术，等他回来已奄奄一息，终至卒于四七年八月，先丈夫一年而去。谭甚伤心。四八年七月，自觉虚弱，十六日起，每天有低烧，他并不在意，也不求医，依旧夜以继日（此说毫不夸张），为上海音专的毕业生音乐会操劳。迨至二十六日，因剧烈头痛和高烧，病倒不起，二十八日，下肢开始麻痹；二十九日，病魔侵入呼吸道，遂于四八年八月一日下午三时不治身亡。迄今尚不知他所患何病，医生说法各异，或谓急性小儿麻痹症，或谓结核性脑膜炎。

不过，友朋辈认为，真正的死因无他，乃其家庭，乃可诅咒之中国旧式家族制。事上以孝，隐忍不言，以致烦恼缠身，体力日衰。

其遗作现正请人抄谱，期能出版。可惊异者，其《弦乐三重奏》，只是草稿，且涂改甚多。贵处存档中，是否有此《弦乐三重奏》之定稿本？如有，可否借予抄录？倘航挂寄递，敝处月内便可寄回美国，估计副录此乐谱一周可了。若依现有草稿为蓝本，既耗时费力，更有讹误之虞，后果堪忧，故切望贵方惠予协助。

今日同时致函奥国欣德米特先生，唯恐信件不能及时抵达，因欧亚间航班较少之故。

尊札提到黄姓新生，不知能继谭氏足迹否？除寄厚望于新人继绝存亡，别无慰藉。谭之歌曲，可目为中国人真正之新声。

(接上页)美时发现，第一封只有译文，为台湾韩国璜先生翻译，此次收录经罗新璋先生润色，第二封有法文原文，此处收录的是罗新璋先生的译文。

词曲分离，在吾国已历六百余年，南宋以来，曲已失传，不复能唱矣。

<p style="text-align:center">致布鲁斯·西蒙兹，一九四八年十月十八日</p>

聪在波兰大开音乐会，自十一月二十至十二月十九之间，共有九场，每次 encore［加奏］自三次至五次不等。据说他的 technic［技术］大有进步；最近练贝多芬《第四钢琴协奏曲》，只练了一天就上课，已经弹了三个乐章，连 cadenza［华彩段落］，且已弹得不错；老师也因之大为惊异。波兰人最赏识他的 Mazurka［《玛祖卡》］，认为比波兰人更有波兰气。因这舞曲纯是波兰民间舞曲的骨子，而加以高度艺术化的：节奏不强也不好，诗意太浓也不好，很难把握的。

第五届国际萧邦钢琴竞赛，二月二十二日起至三月二十一日止在华沙举行，分初、复、决三次淘汰。已报名参加的有一百三十人，评判员包括全球著名的钢琴家、批评家，有三四十人之多。聪因为波兰人对他期望甚高，觉得精神负担极重，恨不得比赛早些过去，精神好松散一下。

<p style="text-align:center">致宋奇，一九五五年一月八日</p>

说到音乐的内容，非大家指导见不到高天厚地的话，我也有另外的感触，就是学生本人先要具备条件：心中没有的人，再经名师指点也是枉然的。

<p style="text-align:center">致傅聪，一九五四年十月二日</p>

柯子歧送来奥艾斯脱拉赫①与奥勃林②的 Franck［弗兰克］③ Sonata［奏鸣曲］，借给我们听。第一个印象是太火爆，不够 Franck 味。Volume［音量］太大，而 melody［旋律］应付得太粗糙。第三章不够神秘味儿；第四章 violin［小提琴］转弯处显然出了角，不圆润，连我都听得很清楚。Piano［钢琴］也有一个地方，tone［声音，音质］的变化与上面不调和。后来又拿出 Thibaud-Cortot［狄博与柯尔托］④来一比，更显出这两人的修养与了解。有许多句子结尾很轻（指小提琴部分）很短，但有一种特别的气韵，我认为便是弗兰克的"隐忍"与"舍弃"精神的表现。这一点在俄国演奏家中就完全没有。我又回想起你和韦前年弄的时候，大家听过好几遍 Thibaud-Cortot 的唱片，都觉得没有什么可学的；现在才知道那是我们的程度不够，体会不出那种深湛、含蓄、内在的美。而回忆之下，你的 piano part［钢琴演奏部分］也弹得大大的过于 romantic［浪漫底克］。T. C.⑤的演奏还有一妙，是两样乐器很平衡。苏联的是 violin［小提琴］压倒 piano［钢琴］，不但 volume［音量］如此，连 music［音乐］也是被小提琴独占了。我从这一回听的感觉来说，似乎奥艾斯脱拉赫的 tone［声音，音质］太粗豪，不宜于拉十分细腻的曲子。

<p style="text-align:right">致傅聪，一九五四年十月十九日夜</p>

① 脱拉赫（David Oistrakh, 1908—1974），苏联小提琴演奏家。
② 奥勃林（Nikolayevich Oborin, 1907—1974），苏联钢琴演奏家。
③ 弗兰克（1822—1890），比利时作曲家。
④ 狄博（1880—1953），法国著名提琴家。柯尔托（1877—1962），法国著名钢琴家。
⑤ T. C. 即狄博与柯尔托两人的简称。

刚听了波兰 Regina Smangianka［雷吉娜·斯曼齐安卡］音乐会回来；上半场由上海乐队奏德伏夏克的第五（*New World*［新世界］），下半场是 *Egmond Overture*［《哀格蒙特序曲》］和 Smangianka［斯曼齐安卡］弹的贝多芬《第一钢琴协奏曲》。encore［加奏乐曲］四支：

一、Beethoven：*Ecossaise*［贝多芬：《埃科塞斯》］①

二、Scarlatti：*Sonata in C*［斯卡拉蒂：《C 大调奏鸣曲》］

三、Chopin：*Etude Op.*25, *No.*12［萧邦：《练习曲》作品二十五之十二］

四、Khachaturian：*Toccata*［哈恰图良：《托卡塔》］。

Concerto［《协奏曲》］弹得很好；乐队伴奏居然也很像样，出乎意外，因为照上半场的德伏夏克听来，教人替他们捏一把汗的。Scarlatti［斯卡拉蒂］光芒灿烂，意大利风格的 brio［活力，生气］都弹出来了。Chopin［萧邦］的 *Etude*［《练习曲》］，又有火气，又是干净。这是近年来听到的最好的音乐会。

……

前两天听了捷克代表团的音乐会：一个男中音，一个钢琴家，一个提琴家。后两人都是头发花白的教授，大提琴的 tone［声质］很贫乏，技巧也不高明，感情更谈不到；钢琴家则是极呆极木，弹 Liszt［李斯特］的 *Hungarian Rhapsody No.*12［《匈牙利狂想曲》第十二号］，各段不连贯，也没有 brilliancy［光彩，出色之处］；弹 Smetana［斯麦特纳］的 *Concerto Fantasy*［《幻想协奏曲》］，也是散

① 埃科塞斯，一种舞曲，十八、十九世纪盛行于英、法等国。

散率率,毫无味道,也没有特殊的捷克民族风格。三人之中还是唱的比较好,但音质不够漂亮,有些"空";唱莫扎特的 Marriage of Figaro [《费加罗的婚礼》],没有那种柔婉妩媚的气息。唱 Carman [《卡门》] 中的《斗牛士歌》,还算不差,但火气不够,野性不够。Encore [加唱曲] 唱穆索斯基的《跳蚤之歌》,倒很幽默,但钢琴伴奏(就是弹独奏的教授)呆得很,没有 humorist [幽默,诙谐] 味道。呆的人当然无往而不呆。唱的那位是本年度"Prague [布拉格] 之春"的一等奖,由此可见,国际上唱歌真好的也少,这样的人也可得一等奖,人才也就寥落可怜得很了!

<p style="text-align:right">致傅聪,一九五四年十一月一日夜</p>

你为了俄国钢琴家①兴奋得一晚睡不着觉;我们也常常为了些特殊的事而睡不着觉。神经锐敏的血统,都是一样的;所以我常常劝你尽量节制。那钢琴家是和你同一种气质的,有些话只能加增你的偏向。比如说每次练琴都要让整个人的感情激动。我承认在某些 romantic [浪漫底克] 性格,这是无可避免的;但"无可避免"并不一定就是艺术方面的理想;相反,有时反而是一个大累!为了艺术的修养,在 heart [感情] 过多的人还需要尽量自制。中国哲学的理想,佛教的理想,都是要能控制感情,而不是让感情控制。假如你能掀动听众的感情,使他们如醉如狂,哭笑无常,而你自己屹如泰山,像调度千军万马的大将军一样不动声色,那才是你最大的成功,才是到了艺术与人生的最高境界。你该记得贝多芬的故事,有

① 此处"俄国钢琴家"指著名钢琴家 Richter [李赫特]。

一回他弹完了琴,看见听的人都流着泪,他哈哈大笑道:"嘿!你们都是傻子。"艺术是火,艺术家是不哭的。这当然不能一蹴即成,尤其是你,但不能不把这境界作为你终生努力的目标。罗曼·罗兰心目中的大艺术家,也是这一派。

……

我前晌对恩德说:"音乐主要是用你的脑子,把你朦朦胧胧的感情(对每一个乐曲,每一章,每一段的感情)分辨清楚,弄明白你的感觉究竟是怎么一回事;等到你弄明白了,你的境界十分明确了,然后你的 technic [技巧] 自会跟踪而来的。"你听听,这话不是和 Richter [李赫特] 说的一模一样吗?我很高兴,我从一般艺术上了解的音乐问题,居然与专门音乐家的了解并无分别。

技巧与音乐的宾主关系,你我都是早已肯定了的;本无须逢人请教,再在你我之间讨论不完,只因为你的技巧落后,存了一个自卑感,我连带也为你操心;再加近两年来国内为什么 school [学派],什么派别,闹得惶惶然无所适从,所以不知不觉对这个问题特别重视起来。现在我深信这是一个魔障,凡是一天到晚闹技巧的,就是艺术工匠而不是艺术家。一个人跳不出这一关,一辈子也休想梦见艺术!艺术是目的,技巧是手段:老是只注意手段的人,必然会忘了他的目的。甚至一些有名的 virtuoso [演奏家,演奏能手] 也犯这个毛病,不过程度高一些而已。

致傅聪,一九五四年十一月二十三日夜

月初听了匈牙利小提琴家演奏,一共三个 Sonatas [奏鸣曲]:贝多芬的 *Spring Sonata* [《春天奏鸣曲》]、舒曼的 *Sonata in d min.*

[《d 小调奏鸣曲》]、弗兰克的 Sonata in A maj．[《A 大调奏鸣曲》]。我都觉得不甚精彩。贝多芬的《春天奏鸣曲》我本不喜欢，演奏也未能呵成一气；舒曼的《d 小调奏鸣曲》是初次听到，似乎"做作"得厉害，音乐本身并不好。弗兰克的《A 大调奏鸣曲》，味儿全不对。钢琴家尤其不行，tone [音质] 柔而木，forte [强音] 像是硬敲硬碰，全无表情。小提琴家是布达佩斯音乐院院长（匈牙利的制度，音乐院只是中等音乐学校；他们的"高等音乐学校"方等于别国的音乐院），年纪五十一岁，得过两次国内的什么奖。

<div style="text-align:center">致傅聪，一九五四年十二月十七日</div>

好些人看过 Glinka [格林卡]① 的电影，内中 Richter [李赫特] 扮演李斯特在钢琴上表演，大家异口同声对于他火爆的表情觉得刺眼。我不知这是由于导演的关系，还是他本人也倾向于琴上动作偏多？记得你十月中来信，说他认为整个的人要跟表情一致。这句话似乎有些毛病，很容易鼓励弹琴的人身体多摇摆。以前你原是动得很剧烈的，好容易在一九五三年上改了许多。从波兰寄回的照片上，有几张可看出你又动得加剧了。这一点希望你注意。传说李斯特在琴上的戏剧式动作，实在是不可靠的；我读过一段当时人描写他的弹琴，说像 rock [磐石] 一样。鲁宾斯坦（安东）也是身如岩石。唯有肉体静止，精神的活动才最圆满；这是千古不变的定律。在这方面，我很想

① 格林卡（Glinka，1804—1857），俄国作曲家。

听听你的意见。

<div style="text-align:center">致傅聪,一九五五年三月十五日夜</div>

为你参考起见,我特意从一本专论莫扎特的书里译出一段给你。另外还有罗曼·罗兰论莫扎特的文字,来不及译。不知你什么时候学莫扎特?萧邦在写作的 taste［品味,鉴赏力］方面,极注意而且极感染莫扎特的风格。刚弹完萧邦,接着研究莫扎特,我觉得精神血缘上比较相近。不妨和杰老师商量一下。你是否可在贝多芬第四弹好以后,接着上手莫扎特?等你快要动手时,先期来信,我再寄罗曼·罗兰的文字给你。

从我这次给你的译文中,我特别体会到,莫扎特的那种温柔妩媚。所以与浪漫派的温柔妩媚不同,就是在于他像天使一样的纯洁,毫无世俗的感伤或是靡靡的 sweetness［甜腻］。神明的温柔,当然与凡人的不同,就是达·芬奇与拉斐尔的圣母,那种妩媚的笑容决非尘世间所有的。能够把握到什么叫做脱尽人间烟火的温馨甘美,什么叫做天真无邪的爱娇,没有一点儿拽心,没有一点儿情欲的骚乱,那么我想表达莫扎特可以"虽不中,不远矣"。你觉得如何?往往十四五岁到十六七岁的少年,特别适应莫扎特,也是因为他们童心没有受过玷染。

<div style="text-align:center">致傅聪,一九五五年三月二十七日夜</div>

说起 *Berceuse*［《摇篮曲》］,大家都觉得你变了很多,认不得了;但你的 *Mazurka*［《玛祖卡》］,大家又认出你的面目了!是不是现在的 style［风格］都如此?所谓自然、简单、朴实,是否可以此

曲（照你比赛时弹的）为例？我特别觉得开头的 theme［主题］非常单调，太少起伏，是不是我的 taste［品味，鉴赏力］已经过时了呢？

你去年盛称 Richter［李赫特］，阿敏二月中在国际书店买了他弹的 Schumann［舒曼］：*The Evening*［《晚上》］，平淡得很；又买了他弹的 Schubert［舒伯特］：*Moment Musicaux*［《瞬间音乐》］，那我可以肯定完全不行，笨重得难以形容，一点儿 Vienna［维也纳］风的轻灵、清秀、柔媚都没有。舒曼的我还不敢确定，他弹的舒伯特，则我断定不是舒伯特。可见一个大家要样样合格真不容易。

<p style="text-align:right">致傅聪，一九五五年四月二十一日夜</p>

你二十九信上说 Michelangeli［米开兰琪利］①的演奏，至少在"身如 rock［磐石］"一点上使我很向往。这是我对你的期望——最殷切的期望之一！唯其你有着狂热的感情，无穷的变化，我更希望你做到身如 rock，像统率三军的主帅一样。这用不着老师讲，只消自己注意，特别在心理上，精神上，多多修养，做到能入能出的程度。你早已是"能入"了，现在需要努力的是"能出"！那我保证你对古典及近代作品的风格及精神，都能掌握得很好。

你来信批评别人弹的萧邦，常说他们 cold［冷漠］。我因此又想起了以前的念头：欧洲自从十九世纪，浪漫主义在文学艺术各方面到了高潮以后，先来一个写实主义与自然主义的反动（光指文学与造型艺术言），接着在二十世纪前后更来了一个普遍的反浪漫底克

① 米开兰琪利（Michelangeli，1920—1995），意大利钢琴演奏家。

思潮。这个思潮有两个表现：一是非常重感官（sensual），在音乐上的代表是 R. Strauss［理查·施特劳斯］，在绘画上是马蒂斯；一是非常的 intellectual［理智］，近代的许多作曲家都如此，绘画上的 Picasso［毕加索］亦可归入此类。近代与现代的人一反十九世纪的思潮，另走极端，从过多的感情走到过多的 mind［理智］的路上去了。演奏家自亦不能例外。萧邦是个半古典半浪漫底克的人，所以现代青年都弹不好。反之，我们中国人既没有上一世纪像欧洲那样的浪漫底克狂潮，民族性又是颇有 Olympic［奥林匹克］（希腊艺术的最高理想）精神，同时又有不太过分的浪漫底克精神，如汉魏的诗人，如李白，如杜甫（李后主算是最 romantic［浪漫底克］的一个，但比起西洋人，还是极含蓄而讲究 taste［品味，鉴赏力］的），所以我们先天的具备表达萧邦相当优越的条件。

……

反过来讲，我们和欧洲真正的古典，有时倒反隔离得远一些。真正的古典是讲雍容华贵，讲 graceful［雍容］, elegant［典雅］, moderate［中庸］。但我们也极懂得 discreet［含蓄］，也极讲中庸之道，一般青年人和传统不亲切，或许不能把握这些，照理你是不难体会得深刻的。有一点也许你没有十分注意，就是欧洲的古典还多少带些宫廷气味，路易十四式的那种宫廷气味。

对近代作品，我们很难和欧洲人一样的浸入机械文明，也许不容易欣赏那种钢铁般的纯粹机械的美，那种"寒光闪闪"的 brightness［光芒］，那是纯理智、纯 mind［智性］的东西。

<div style="text-align:right">致傅聪，一九五五年五月十一日</div>

《协奏曲》钢琴部分录音并不如你所说,连轻响都听不清;乐队部分很不好,好似蒙了一层,音不真,不清。钢琴 loud passage [强声片段] 也不够分明。据懂技术的周朝桢先生说:这是录音关系,正式片也无法改进的了。

以音乐而论,我觉得你的《协奏曲》非常含蓄,绝无鲁宾斯坦那种感伤情调,你的情感都是内在的。第一乐章的技巧不尽完整,结尾部分似乎很显明的有些毛病。第二乐章细腻之极,touch [触键] 是 delicate [精致] 之极。最后一章非常 brilliant [辉煌,出色]。《摇篮曲》比颁奖音乐会上的好得多,mood [情绪] 也不同,更安静。《幻想曲》全部改变了:开头的引子,好极,沉着,庄严,贝多芬气息很重。中间那段 slow [缓慢] 的 singing part [如歌片段],以前你弹得很 tragic [悲怆] 的,很 sad [伤感] 的,现在是一种惆怅的情调。整个曲子像一座巍峨的建筑,给人以厚重、扎实、条理分明、波涛汹涌而意志很热的感觉。

李先生说你的协奏曲,左手把 rhythm [节奏] 控制得稳极,rubato [音的长短顿挫] 很多,但不是书上的,也不是人家教的,全是你心中流出来的。她说从国外回来的人常说现在弹萧邦都没有 rubato 了,她觉得是不可能的;听了你的演奏,才证实她的怀疑并不错。问题不是没有 rubato,而是怎样的一种 rubato。

《玛祖卡》,我听了四遍以后才开始捉摸到一些,但还不是每支都能体会。我至此为止是能欣赏了 *Op.59, No.1*;*Op.68, No.4*;*Op.41, No.2*;*Op.33, No.1*。*Op.68, No.4* 的开头像是几句极凄怨的哀叹。*Op.41, No.2* 中间一段,几次感情欲上不上,几次悲痛冒上来又压下去,到最后才大恸之下,痛哭出声。第一支最长的

Op.56, No.3,因为前后变化多,还来不及把握。阿敏却极喜欢,恩德也是的。她说这种曲子如何能学?我认为不懂什么叫做"tone colour"[音色]的人,一辈子也休想懂得一丝半毫,无怪几个小朋友听了无动于衷。Colour sense[音色领悟力]也是天生的。孩子,你真怪,不知你哪儿来的这点悟性!斯拉夫民族的灵魂,居然你天生是具备的。斯克里亚宾的 *Prélude*[《前奏曲》]既弹得好,《玛祖卡》当然不会不好。恩德说,这是因为中国民族性的博大,无所不包,所以什么别的民族的东西都能体会得深刻。*Notre-Temps No.2*[《我们的时代》第二号]好似太拖拖拉拉,节奏感不够。我们又找出鲁宾斯坦的片子来听了,觉得他大部分都是节奏强,你大部分是诗意浓;他的音色变化不及你的多。

<p style="text-align:center">致傅聪,一九五五年十二月二十七日午</p>

我九日航挂寄出的关于萧邦的文章二十页,大概收到了吧?其中再三提到他的诗意,与你信中的话不谋而合。那文章中引用的波兰作家的话(见第一篇《少年时代》3—4页),还特别说明那"诗意"的特点。又文中提及的两支 *Valse*[《圆舞曲》],你不妨练熟了,当作 encore piece[加奏乐曲]用。我还想到,等你南斯拉夫回来,应当练些 Chopin[萧邦]的 *Prélude*[《前奏曲》]。这在你还是一页空白呢!等我有空,再弄些材料给你,关于 *Prélude* 的,关于萧邦的 piano method[钢琴手法]的。

《协奏曲》第二乐章的情调,应该一点不带感伤情调,如你来信所说,也如那篇文章所说的。你手下表现的 Chopin,的确毫无一般的感伤成分。我相信你所了解的 Chopin 是正确的,与 Chopin 的

精神很接近——当然谁也不敢说完全一致。你谈到他的 rubato [速率伸缩处理] 与音色，比喻甚精彩。这都是很好的材料，有空随时写下来。一个人的思想，不动笔就不大会有系统；日子久了，也就放过去了，甚至于忘了，岂不可惜！就为这个缘故，我常常逼你多写信，这也是很重要的"理性认识"的训练。而且我觉得你是很能写文章的，应该随时练习。

<div style="text-align: right;">致傅聪，一九五六年一月二十日</div>

前天早上听了电台放的 Rubinstein [鲁宾斯坦]① 弹的 *e min. Concerto* [《e 小调协奏曲》]（当然是些灌音），觉得你的批评一点不错。他的 rubato [音的长短顿挫] 很不自然；第三乐章的两段（比较慢的，出现过两次，每次都有三四句，后又转到 minor [小调] 的），更糟不可言。转 minor 的二小句也牵强生硬。第二乐章全无 singing [抒情流畅之感]。第一乐章纯是炫耀技巧。听了他的，才知道你弹的尽管 simple [简单]，music [音乐感] 却是非常丰富的。孩子，你真行！怪不得斯曼齐安卡前年冬天在克拉可夫就说："想不到这支 *Concerto* [《协奏曲》] 会有这许多 music！"

今天寄你的文字中，提到萧邦的音乐有"非人世的"气息，想必你早体会到；所以太沉着，不行；太轻灵而客观也不行。我觉得这一点近于李白，李白尽管飘飘欲仙，却不是德彪西那一派纯粹造型与讲气氛的。

<div style="text-align: right;">致傅聪，一九五六年一月二十二日晚</div>

① 鲁宾斯坦（Rubinstein，1886—1982），美籍俄裔钢琴演奏家。

关于莫扎特的话，例如说他天真、可爱、清新等等，似乎很多人懂得；但弹起来还是没有那天真、可爱、清新的味儿。这道理，我觉得是"理性认识"与"感情深入"的分别。感性认识固然是初步印象，是大概的认识；理性认识是深入一步，了解到本质。但是艺术的领会，还不能以此为限。必须再深入进去，把理性所认识的，用心灵去体会，才能使原作者的悲欢喜怒化为你自己的悲欢喜怒，使原作者每一根神经的震颤都在你的神经上引起反响。否则即使道理说了一大堆，仍然是隔了一层。一般艺术家的偏于 intellectual [理智]，偏于 cold [冷静]，就因为他们停留在理性认识的阶段上。

比如你自己，过去你未尝不知道莫扎特的特色，但你对他并没发生真正的共鸣；感之不深，自然爱之不切了；爱之不切，弹出来当然也不够味儿；而越是不够味儿，越是引不起你兴趣。如此循环下去，你对一个作家当然无从深入。

这一回可不然，你的确和莫扎特起了共鸣，你的脉搏跟他的脉搏一致了，你的心跳和他的同一节奏了；你活在他的身上，他也活在你身上；你自己与他的共同点被你找出来了，抓住了，所以你才会这样欣赏他，理解他。

由此得到一个结论：艺术不但不能限于感性认识，还不能限于理性认识，必须要进行第三步的感情深入。换言之，艺术家最需要的，除了理智以外，还有一个"爱"字！所谓赤子之心，不但指纯洁无邪，指清新，而且还指爱！法文里有句话叫做"伟大的心"，意思就是"爱"。这"伟大的心"几个字，真有意义。而且这个爱绝不是庸俗的，婆婆妈妈的感情，而是热烈的、真诚的、洁白的、高尚

的、如火如荼的、忘我的爱。

　　从这个理论出发,许多人弹不好东西的原因都可以明白了。光有理性而没有感情,固然不能表达音乐;有了一般的感情而不是那种火热的同时又是高尚、精练的感情,还是要流于庸俗;所谓 sentimental [滥情,伤感],我觉得就是指的这种庸俗的感情。

<div style="text-align:right">致傅聪,一九五六年二月二十九日夜</div>

　　看到国外对你的评论很高兴。你的好几个特点已获得一致的承认和赞许,例如你的 tone [音质],你的 touch [触键],你对细节的认真与对完美的追求,你的理解与风格,都已受到注意。有人说莫扎特《第二十七钢琴协奏曲》(K.595) 第一乐章是 healthy [健康], extrovert allegro [外向快板], 似乎与你的看法不同,说那一乐章健康,当然没问题,说"外向"(extrovert) 恐怕未必。另一批评认为你对 K.595 第三乐章的表达 "His (指你) sensibility is more passive than creative [敏感性是被动的,而非创造的]",与我对你的看法也不一样。还有人说你弹萧邦的 *Ballades* [《叙事曲》] 和 *Scherzo* [《谐谑曲》] 中某些快的段落太快了,以致妨碍了作品的明确性。这位批评家对你三月和十月的两次萧邦都有这个说法,不知实际情形如何?从节目单的乐曲说明和一般的评论看,好像英国人对莫扎特并无特别精到的见解,也许有这种学者或艺术家而并没写文章。

　　以三十年前的法国情况作比,英国的音乐空气要普遍得多。固然,普遍不一定就是水平高,但质究竟是从量开始的。法国一离开巴黎就显得闭塞,空无所有;不像英国许多二等城市还有许多文化

艺术活动。不过这是从表面看；实际上群众的水平，反应如何，要问你实地接触的人了。望来信告知大概。你在西欧住了一年，也跑了一年，对各国音乐界多少有些观感，我也想知道。便是演奏场子吧，也不妨略叙一叙。例如以音响效果出名的 Festival Hall［节日厅］①，究竟有什么特点等等。

结合听众的要求和你自己的学习，以后你的节目打算向哪些方面发展？是不是觉得舒伯特和莫扎特目前都未受到应有的重视，加上你特别有心得，所以着重表演他们两个？你的普罗科菲耶夫和萧斯塔科维奇的奏鸣曲，都还没出过台，是否一般英国听众不大爱听现代作品？你早先练好的巴托克协奏曲是第几支？听说他的协奏曲以第三最时行。你练了贝多芬第一，是否还想练第三？弹过勃拉姆斯的大作品后，你对浪漫派是否感觉有所改变？对舒曼和弗兰克是否又恢复了一些好感？当然，终身从事音乐的人对那些大师可能一辈子翻来覆去要改变好多次态度；我这些问题只是想知道你现阶段的看法。

近来又随便看了些音乐书。有些文章写得很扎实，很客观。一个英国作家说到李斯特，有这么一段："我们不大肯相信，一个涂脂抹粉、带点俗气的姑娘会跟一个朴实无华的不漂亮的姊妹人品一样好；同样，我们也不容易承认李斯特的光华灿烂的钢琴奏鸣曲会跟舒曼或勃拉姆斯的棕色的和灰不溜秋的奏鸣曲一样精彩。"（见 *Heritage of Music-2nd Series*［《音乐的遗产》第二集］p.196）接下去他断言那是英国人的清教徒气息作怪。他又说大家常弹的李斯

① Festival Hall 指英国伦敦的节日音乐厅。

特都是他早年的炫耀技巧的作品,给人一种条件反射,听见李斯特的名字就觉得俗不可耐;其实他的奏鸣曲是 pure gold[纯金],而后期的作品有些更是严峻到极点——这些话我觉得颇有道理。一个作家很容易被流俗歪曲,被几十年以至上百年的偏见埋没。那部 *Heritage of Music* 我有三集,值得一读,论萧邦的一篇也不错,论比才的更精彩,执笔的 Martin Cooper 在二月九日《每日电讯》上写过批评你的文章。"集"中文字深浅不一,需要细看,多翻字典,注意句法。

<p style="text-align:center">致傅聪,一九六〇年一月十日</p>

你近来专攻斯卡拉蒂,发现他的许多妙处,我并不奇怪。这是你喜欢韩德尔以后必然的结果。斯卡拉蒂的时代,文艺复兴在绘画与文学园地中的花朵已经开放完毕,开始转到音乐;人的思想感情正要求在另一种艺术中发泄,要求更直接刺激感官,更缥缈更自由的一种艺术,就是音乐,来满足它们的需要。所以当时的音乐作品特别有朝气,特别清新,正如文艺复兴前期绘画中的波提切利。而且音乐规律还不像十八世纪末叶严格,有才能的作家容易发挥性灵。何况欧洲的音乐传统,在十七世纪时还非常薄弱,不像绘画与雕塑早在古希腊就有登峰造极的造诣(雕塑在公元前六至四世纪,绘画在公元前一世纪至公元后一世纪)。一片广大无边的处女地正有待于斯卡拉蒂及其以后的人去开垦。写到这里,我想你应该常去大英博物馆,那儿的艺术宝藏可说一辈子也享受不尽;为了你总的(全面的)艺术修养,你也该多多到那里去学习。

……

你以前对英国批评家的看法，太苛刻了些。好的批评家和好的演奏家一样难得；大多数只能是平平庸庸的"职业批评家"。但寄回的评论中有几篇的确写得很中肯。例如五月七日 *Manchester Guardian*［《曼彻斯特卫报》］上署名 J. H. Elliot 写的《从东方来的新的启示》（*New Light from the East*）说你并非完全接受西方音乐传统，而另有一种清新的前人所未有的观点。又说你离开西方传统的时候，总是以更好的东西去代替；而且即使是西方文化最严格的卫道者也不觉你的脱离西方传统有什么"乖张"、"荒诞"，炫耀新奇的地方。这是真正理解到了你的特点。你能用东方人的思想感情去表达西方音乐，而仍旧能为西方最严格的卫道者所接受，就表示你的确对西方音乐有了一些新的贡献。我为之很高兴。且不说这也是东风压倒西风的表现之一，并且正是中国艺术家对世界文化应尽的责任；唯有不同种族的艺术家，在不损害一种特殊艺术的完整性的条件之下，能灌输一部分新的血液进去，世界的文化才能愈来愈丰富，愈来愈完满，愈来愈光辉灿烂。希望你继续往这条路上前进！还有一月二日 *Hastings Observer*［《黑斯廷斯观察家报》］上署名 Allan Biggs 写的一篇评论，显出他是衷心受了感动而写的，全文没有空洞的赞美，处处都着着实实指出好在哪里。看来他是一位年纪很大的人了，因为他说在一生听到的上千钢琴家中，只有 Pachmann［派克曼］① 与 Moiseiwitsch［莫依赛维奇］② 两个，有你那样的魅力。Pachmann 已经死了多少年了，而且他听到过"上千"钢琴家，准

① 派克曼（Pachmann, 1848—1933），俄国钢琴演奏家。
② 莫依赛维奇（Moiseiwitsch, 1890—1963），英籍俄裔钢琴演奏家。

是个苍然老叟了。关于你唱片的专评也写得好。

<div align="right">致傅聪,一九六〇年八月五日</div>

你的片子只听了一次,一则唱针已旧,不敢多用,二则寄来唱片只有一套,也得特别爱护。初听之下,只觉得你的风格变了,技巧比以前流畅,稳,干净,不觉得费力。音色的变化也有所不同,如何不同,一时还说不上来。Pedal〔踏板〕用得更经济。pp.〔pianissimo=最弱〕比以前更 pp.。朦胧的段落愈加朦胧了。总的感觉好像光华收敛了些,也许说凝练比较更正确。奏鸣曲一气呵成,紧凑得很。Largo〔广板〕确如多数批评家所说 full of poetic sentiment〔充满诗意〕,而没有一丝一毫感伤情调。至此为止,我只能说这些,以后有别的感想再告诉你。四支 Ballads〔《叙事曲》〕有些音很薄,好像换了一架钢琴,但 Berceuse〔《摇篮曲》〕,尤其是 Nocturne〔《夜曲》〕(那支是否 Paci〔百器〕最喜欢的?)的音仍然柔和淳厚。是否那些我觉得太薄太硬的音是你有意追求的?你前回说你不满意 Ballads〔《叙事曲》〕,理由何在,望告我。对 Ballads,我过去受 Cortot〔柯尔托〕影响太深,遇到正确的 style〔风格〕,一时还体会不到其中的妙处。《玛祖卡》的印象也与以前大不同,melody〔旋律〕的处理也两样;究竟两样在哪里,你能告诉我吗?有一份唱片评论,说你每个 bar〔小节〕的 1st or 2nd beat〔第一或第二拍音〕往往有拖长的倾向,听起来有些 mannered〔做作,不自然〕,你自己认为怎样?是否《玛祖卡》真正的风格就需要拖长第一或第二拍?来信多和我谈谈这些问题吧,这是我最感兴趣的。其实我也极想知道国外音乐界的一般情形,但你忙,我不要求你了。从

你去年开始的信,可以看出你一天天的倾向于 wisdom［智慧］和所谓希腊精神。大概中国的传统哲学和艺术理想越来越对你发生作用了。从贝多芬式的精神转到这条路在我是相当慢的,你比我缩短了许多年。原因是你的童年时代和少年时代所接触的祖国文化(诗歌、绘画、哲学)比我同时期多的多。我从小到大,样样靠自己摸,只有从年长的朋友那儿偶然得到一些启发,从来没人有意的有计划的指导过我,所以事倍功半。来信提到朱晖的情形使我感触很多。高度的才能不和高度的热爱结合,比只有热情而缺乏能力的人更可惋惜。

<p style="text-align:center">致傅聪,一九六〇年十月二十一日夜</p>

《音乐与音乐家》月刊八月号,有美作曲家 Copland［考普伦］的一篇论到美洲音乐的创作问题,我觉得他根本未接触到关键。他绝未提到美洲人是英、法、德、荷、意、西几种民族的混合;混合的民族要产生新文化,尤其是新音乐,必须一个很长的时期,决非如 Copland 所说单从 jazz［爵士音乐］的节奏或印第安人的音乐中就能打出路来。民族乐派的建立,本地风光的表达,有赖于整个民族精神的形成。欧洲的意、西、法、英、德、荷……许多民族,也是从七世纪起由更多的更早的民族杂凑混合起来的。他们不都是经过极长的时期(融合与合流的时期),才各自形成独特的精神面貌,而后再经过相当长的时期在各种艺术上开花结果吗?

同一杂志三月号登一篇 John Pritchard［约翰·普里查德］的介绍(你也曾与 Pritchard 合作过),有下面一小段值得你注意:

...Famous conductor Fritz Busch once asked John Pritchard:

"How long is it since you looked at Renaissance painting?" To Pritchard's astonished "Why?", Busch replied: "Because it will improve your conducting by looking upon great things—do not become narrow."[著名指挥家弗里茨·布施有次问约翰·普里查德,"你上次看文艺复兴时代的绘画有多久了?"普里查德很惊异的反问"为什么这么问?"布施答道:"因为看了伟大作品,可以使你指挥时得到进步——而不至于眼光浅窄。"]

你在伦敦别错过 looking upon great things[观赏伟大艺术品]的机会,博物馆和公园对你同样重要。

<p style="text-align:right">致傅聪,一九六〇年十一月十三日</p>

最近我收到杰维茨基教授的来信,他去夏得了肺炎之后,仍未完全康复,如今在疗养院中,他特别指出聪在英国灌录的唱片弹奏萧邦时,有个过分强调的 retardo [缓慢处理] ——比如说,*Ballad* [《叙事曲》] 弹奏得比原曲长两分钟,杰教授说在波兰时,他对你这种倾向,曾加抑制,不过你现在好像又故态复萌,我很明白演奏是极受当时情绪影响的,不过聪的 retardo mood [缓慢处理手法] 出现得有点过分频密,倒是不容否认的,因为多年来,我跟杰教授都有同感。亲爱的孩子,请你多留意,不要太耽溺于个人的概念或感情之中,我相信你会时常听自己的录音(我知道,你在家中一定保有一整套唱片),在节拍方面对自己要求越严格越好!弥拉在这方面也一定会帮你审核的。一个人拘泥不化的毛病,毫无例外是由于有特殊癖好及不切实的感受而不自知,或固执得不愿承认而引起的。趁你还在事业的起点,最好控制你这种倾向,杰教授还提议需

要有一个好的钢琴家兼有修养的艺术家给你不时指点,既然你说起过有一名协助过 Annie Fischer [安妮・费希尔]① 的匈牙利女士,杰教授就大力鼓励你去见见她,你去过了吗?要是还没去,你在二月三日至十八日之间,就有足够的时间前去求教,无论如何,能得到一位年长而有修养的艺术家指点,一定对你大有裨益。

<div style="text-align: right">致傅聪,一九六一年一月二十三日</div>

在一切艺术中,音乐的流动性最为凸出,一则是时间的艺术,二则是刺激感官与情绪最剧烈的艺术,故与个人的 mood [情绪] 关系特别密切。对乐曲的了解与感受,演奏者不但因时因地因当时情绪而异,即一曲开始之后,情绪仍在不断波动,临时对细节、层次、强弱、快慢、抑扬顿挫,仍可有无穷变化。听众对某一作品平日皆有一根据素所习惯与听熟的印象构成的"成见",而听众情绪之波动,亦复与演奏者无异:听音乐当天之心情固对其音乐感受大有影响,即乐曲开始之后,亦仍随最初乐句所引起之反应而连续发生种种情绪。此种变化与演奏者之心情变化皆非事先所能预料,亦非临时能由意识控制。可见演奏者每次表现之有所出入,听众之印象每次不同,皆系自然之理。演奏家所以需要高度的客观控制,以尽量减少一时情绪的影响;听众之需要高度的冷静的领会;对批评家之言之不可不信亦不能尽信,都是从上面几点分析中引申出来的结论。音乐既是时间的艺术,一句弹完,印象即难以复按;事后批评,其正确性大有问题;又因为是时间的艺术,故批评家固有之

① 安妮・费希尔(Annie Fischer),匈牙利钢琴家,生于一九一四年。

（对某一作品）成见，其正确性又大有问题。况执著旧事物、旧观念、旧形象，排斥新事物、新观念、新印象，原系一般心理，故演奏家与批评家之距离特别大。不若造型艺术，如绘画、雕塑、建筑，形体完全固定，作者自己可在不同时间不同心情之下再三复按，观众与批评家亦可同样复按，重加审查，修正原有印象与过去见解。

按诸上述种种，似乎演奏与批评都无标准可言。但又并不如此。演奏家对某一作品演奏至数十百次以后，无形中形成一比较固定的轮廓，大大的减少了流动性。听众对某一作品听了数十遍以后，也有一个比较稳定的印象——尤其以唱片论，听了数十百次必然会得出一个接近事实的结论。各种不同的心情经过数十次的中和，修正，各个极端相互抵消以后，对某一固定乐曲（既是唱片，则演奏是固定的了，不是每次不同的了，而且可以尽量复按复查）的感受与批评可以说有了平均的、比较客观的价值。个别的听众与批评家，当然仍有个别的心理上精神上气质上的因素，使其平均印象尚不能称为如何客观；但无数"个别的"听众与批评家的感受与印象，再经过相当时期的大交流（由于报章杂志的评论，平日交际场中的谈话，半学术性的讨论争辩而形成的大交流）之后，就可得出一个 average［平均］的总和。这个总印象总意见，对某一演奏家的某一作品的成绩来说，大概是公平或近于公平的了——这是我对群众与批评家的意见肯定其客观价值的看法，也是无意中与你妈妈谈话时谈出来的，不知你觉得怎样？

<p align="right">致傅聪，一九六一年二月五日上午</p>

昨晚听了维瓦尔第的两支协奏曲，显然是斯卡拉蒂一类的风格，敏说"非常接近大自然"，倒也说得中肯。情调的愉快、开朗、活泼、轻松，风格之典雅、妩媚，意境之纯净、健康，气息之乐观、天真，和声的柔和、堂皇，甜而不俗；处处显出南国风光与意大利民族的特性，令我回想到罗马的天色之蓝，空气之清冽，阳光的灿烂，更进一步追怀两千年前希腊的风土人情，美丽的地中海与柔媚的山脉以及当时又文明又自然、又典雅又朴素的风流文采，正如丹纳书中所描写的那些境界。听了这种音乐不禁联想到韩德尔，他倒是北欧人而追求文艺复兴的理想的人，也是北欧人而憧憬南国的快乐气氛的作曲家。你说他 humain［有人情味］是不错的，因为他更本色，更多保留人的原有的性格，所以更健康。他有的是异教气息，不像巴赫被基督教精神束缚，常常匍匐在神的脚下呼号、忏悔，诚惶诚恐的祈求。基督教本是历史上某一特殊时代，地理上某一特殊民族，经济政治某一特殊类型所综合产生的东西；时代变了，特殊的政治经济状况也早已变了，民族也大不相同了，不幸旧文化——旧宗教遗留下来，始终统治着两千年来几乎所有的西方民族，造成了西方人至今为止的那种矛盾、畸形，与十九、二十世纪极不调和的精神状态，处处同文艺复兴以来的主要思潮抵触。在我们中国人眼中，基督教思想尤其显得病态。一方面，文艺复兴以后的人是站起来了，到处肯定自己的独立，发展到十八世纪的百科全书派，十九世纪的自然科学进步以及政治经济方面的革命，显然人类的前途、进步、能力都是无限的；同时却仍然奉一个无所不能无所不在的神为主宰，好像人永远逃不出他的掌心，再加上原始罪恶与天堂地狱的恐怖与

期望，使近代人的精神永远处于支离破碎、纠结复杂、矛盾百出的状态中，这个情形反映在文化的各个方面、学术的各个部门，使他们（西方人）格外心情复杂，难以理解。我总觉得从异教变到基督教，就是人从健康变到病态的主要表现与主要关键。比起近代的西方人来，我们中华民族更接近古代的希腊人，因此更自然、更健康。我们的哲学、文学即使是悲观的部分也不是基督教式的一味投降，或者用现代语说，一味的"失败主义"；而是人类一般对生老病死、春花秋月的慨叹，如古乐府及我们全部诗词中提到人生如朝露一类的作品；或者是愤激与反抗的表现，如老子的《道德经》——就因为此，我们对西方艺术中最喜爱的还是希腊的雕塑、文艺复兴的绘画、十九世纪的风景画——总而言之是非宗教性非说教类的作品——猜想你近年来愈来愈喜欢莫扎特、斯卡拉蒂、韩德尔，大概也是由于中华民族的特殊气质。在精神发展的方向上，我认为你这条路线是正常的，健全的——你酷好舒伯特，恐怕也反映你爱好中国文艺中的某一类型。亲切、熨帖、温厚、惆怅、凄凉，而又对人生常带哲学意味极浓的深思默想；爱人生，恋念人生而又随时准备飘然远行，高蹈，洒脱，遗世独立，解脱一切等等的表现，岂不是我们汉晋六朝唐宋以来的文学中屡见不鲜的吗？而这些因素是不是在舒伯特的作品中也具备的呢？关于上述各点，我很想听听你的意见。而你我之间思想交流、精神默契未尝有丝毫间隔，也就象征你这个远方游子永远和产生你的民族、抚养你的祖国、灌溉你的文化血肉相连、息息相通。

<div style="text-align:right">致傅聪，一九六一年二月六日上午</div>

从文艺复兴以来,各种古代文化、各种不同民族、各种不同的思想感情大接触之下,造成了近代人的极度复杂的头脑与心情;加上政治经济和社会的急剧变化(如法国大革命,十九世纪的工业革命,封建社会与资本主义社会的交替等等),人的精神状态愈加充满了矛盾。这个矛盾中最尖锐的部分仍然是基督教思想与个人主义的自由独立与自我扩张的对立。凡是非基督徒的矛盾,仅仅反映经济方面的苦闷,其程度决没有那么强烈——在艺术上表现这种矛盾特别显著的,恐怕要算贝多芬了。以贝多芬与歌德作比较研究,大概更可证实我的假定。贝多芬乐曲中两个主题的对立,决不仅仅从技术要求出发,而主要是反映他内心的双重性。否则,一切 sonata form [奏鸣曲式] 都以两个对立的 motifs [主题] 为基础,为何独独在贝多芬的作品中,两个不同的主题会从头至尾斗争得那么厉害,那么凶猛呢?他的两个主题,一个往往代表意志,代表力,或者说代表一种自我扩张的个人主义(绝对不是自私自利的庸俗的个人主义或侵犯别人的自我扩张,想你不致误会);另外一个往往代表犷野的暴力,或者说是命运,或者说是神,都无不可。虽则贝多芬本人决不同意把命运与神混为一谈,但客观分析起来,两者实在是一个东西。斗争的结果总是意志得胜,人得胜。但胜利并不持久,所以每写一个曲子就得重新挣扎一次,斗争一次。到晚年的四重奏中,斗争仍然不断发生,可是结论不是谁胜谁败,而是个人的隐忍与舍弃;这个境界在作者说来,可以美其名曰皈依,曰觉悟,曰解脱,其实是放弃斗争,放弃挣扎,以换取精神上的和平宁静,即所谓幸福,所谓极乐。挣扎了一辈子以后再放弃挣扎,当然比一开场就奴颜婢膝的屈服高明得多,也就是说"自我"的确已经大大

的扩张了；同时却又证明"自我"不能无限制的扩张下去，而且最后承认"自我"仍然是渺小的，斗争的结果还是一场空，真正得到的只是一个觉悟，觉悟斗争之无益，不如与命运、与神，言归于好，求妥协。当然我把贝多芬的斗争说得简单化了一些，但大致并不错。此处不能做专题研究，有的地方只能笼统说说——你以前信中屡次说到贝多芬最后的解脱仍是不彻底的，是否就是我以上说的那个意思呢？我相信，要不是基督教思想统治了一千三四百年（从高卢人信奉基督教算起）的西方民族，现代欧洲人的精神状态决不会复杂到这步田地，即使复杂，也将是另外一种性质。比如我们中华民族，尽管近半个世纪以来也因为与西方文化接触之后而心情变得一天天复杂，尽管对人生的无常从古至今感慨伤叹，但我们的内心矛盾，决不能与宗教信仰与现代精神（自我扩张）的矛盾相比。我们心目中的生死感慨，从无仰慕天堂的极其烦躁的期待与追求，也从无对永堕地狱的恐怖忧虑；所以我们的哀伤只是出于生物的本能，而不是由发热的头脑造出许多极乐与极可怖的幻象来一方面诱惑自己一方面威吓自己。同一苦闷，程度强弱之大有差别，健康与病态的分别，大概就取决于这个因素。

<div style="text-align:right">致傅聪，一九六一年二月七日</div>

记得你在波兰时期，来信说过艺术家需要有 single-mindedness [一心一意]，分出一部分时间关心别的东西，追求艺术就短少了这部分时间。当时你的话是特别针对某个问题而说的。我很了解（根据切身经验），严格钻研一门学术必须整个儿投身进去。艺术——尤其音乐，反映现实是非常间接的，思想感情必须转化为 emotion

[感情] 才能在声音中表达，而这一段酝酿过程，时间就很长；一受外界打扰，酝酿过程即会延长，或竟中断。音乐家特别需要集中（即所谓 single-mindedness），原因即在于此。因为音乐是时间的艺术，表达的又是流动性最大的 emotion，往往稍纵即逝——不幸，生在二十世纪的人，头脑装满了多多少少的东西，世界上又有多多少少东西时时刻刻逼你注意；人究竟是社会的动物，不能完全与世隔绝；与世隔绝的任何一种艺术家都不会有生命，不能引起群众的共鸣。经常与社会接触而仍然能保持头脑冷静，心情和平，同时能保持对艺术的新鲜感与专一的注意，的确是极不容易的事。你大概久已感觉到这一点。可是过去你似乎纯用排斥外界的办法（事实上你也做不到，因为你对人生对世界的感触与苦闷还是很多很强烈），而没头没脑的沉浸在艺术里，这不是很健康的做法。我屡屡提醒你，单靠音乐来培养音乐是有很大弊害的。以你的气质而论，我觉得你需要多多跑到大自然中去，也需要不时欣赏造型艺术来调剂。假定你每个月郊游一次，上美术馆一次，恐怕你不仅精神更愉快、更平衡，便是你的音乐表达也会更丰富、更有生命力、更有新面目出现。亲爱的孩子，你无论如何应该试试看！

致傅聪，一九六一年二月八日晨

你岳丈灌的唱片，十之八九已听过，觉得以贝多芬的协奏曲与巴赫的 *Solo Sonata* [《独奏奏鸣曲》] 为最好。Bartok [巴托克] 不容易领会，Bach [巴赫] 的协奏曲不及 piano [钢琴] 的协奏曲动人。不知怎，polyphonic [复调] 音乐对我终觉太抽象。便是巴赫的 *Cantata* [《清唱剧》] 听来也不觉感动。一则我领会音乐的限

度已到了尽头，二则一般中国人的气质和那种宗教音乐距离太远——语言的隔阂在歌唱中也是一个大阻碍。（勃拉姆斯的《小提琴协奏曲》似乎不及钢琴协奏曲美，是不是我程度太低呢？）

 Louis Kentner［路易斯·坎特讷］① 似乎并不高明，不知是与你岳丈合作得不大好，还是本来演奏不过尔尔？他的 Franck［弗兰克］奏鸣曲远不及 Menuhin［梅纽因］的 violin part［小提琴部分］。Kreutzer［克勒策］② 更差，2nd movement［第二乐章］的变奏曲部分 weak［弱］之至（老是躲躲缩缩，退在后面，便是 piano［钢琴］为主的段落亦然如此）。你大概听过他独奏，不知你的看法如何？是不是我了解他不够或竟了解差了？

<div align="right">致傅聪，一九六一年三月二十二日</div>

 柏辽兹我一向认为最能代表法兰西民族，最不受德、意两国音乐传统的影响。《基督童年》一曲朴素而又精雅，热烈而又含蓄，虔诚而又健康，完全写出一个健全的人的宗教情绪，广义的宗教情绪，对一切神圣、纯洁、美好、无邪的事物的崇敬。来信说得很对，那个曲子又有热情又有恬静，又兴奋又淡泊，第二段的古风尤其可爱。怪不得当初巴黎的批评家都受了骗，以为真是新发现的十七世纪法国教士作的。但那 narrator［叙述者］唱得太过火了些，我觉得家中原有老哥伦比亚的一个片段比这个新片更素雅自然。可惜你不懂法文，全篇唱词之美在英文译文中完全消失了。我对照看

① Louis Kentner 为英籍匈牙利钢琴家。
② Kreutzer，指贝多芬的《克勒策奏鸣曲》，即《第九小提琴奏鸣曲》。

了几段，简直不能传达原作的美于万一！（原文写得像《圣经》一般单纯！可是多美！）想你也知道全部脚本是出于柏辽兹的手笔。

你既对柏辽兹感到很大兴趣，应当赶快买一本罗曼·罗兰的《今代音乐家》(Romain Rolland：*Musiciens d'Aujourd'hui*)，读一读论柏辽兹的一篇。（那篇文章写得好极了！）倘英译本还有同一作者的《古代音乐家》(*Musiciens d'Autrefois*)当然也该买。正因为柏辽兹完全表达他自己，不理会也不知道（据说他早期根本不知道巴赫）过去的成规俗套，所以你听来格外清新、亲切、真诚，而且独具一格。也正因为你是中国人，受西洋音乐传统的熏陶较浅，所以你更能欣赏独往独来，在音乐上追求自由甚于一切的柏辽兹。而也由于同样的理由，我热切期望未来的中国音乐应该是这样一个境界。为什么不呢？俄罗斯五大家不也由于同样的理由爱好柏辽兹吗？同时，不也是由于同样的理由，穆索尔斯基对近代各国的乐派发生极大的影响吗？

<p align="right">致傅聪，一九六一年五月二十三日</p>

韩德尔的神剧固然追求异教精神，但他毕竟不是公元前四五世纪的希腊人，他的作品只是十八世纪一个意大利化的日耳曼人向往古希腊文化的表现。便是《赛米里》吧，口吻仍不免带点儿浮夸(pompous)。这不是韩德尔个人之过，而是民族与时代之不同，绝对勉强不来的。将来你有空闲的时候（我想再过三五年，你音乐会一定可大大减少，多一些从各方面进修的时间），读几部英译的柏拉图、色诺芬一类的作品，你对希腊文化可有更多更深的体会。再不然你一朝去雅典，尽管山陵剥落（如丹纳书中所说）面目全非，

但是那种天光水色（我只能从亲自见过的罗马和那不勒斯的天光水色去想象），以及巴台农神庙的废墟，一定会给你强烈的激动，狂喜，非言语所能形容，好比四五十年以前邓肯在巴台农废墟上光着脚不由自主的跳起舞来（《邓肯（Duncun）自传》，倘在旧书店中看到，可买来一读）。真正体会古文化，除了从小"泡"过来之外，只有接触那古文化的遗物。我所以不断寄吾国的艺术复制品给你，一方面是满足你思念故国，缅怀我们古老文化的饥渴，一方面也想用具体事物来影响弥拉。从文化上、艺术上认识而爱好异国，才是真正认识和爱好一个异国；而且我认为也是加强你们俩精神契合的最可靠的链锁。

<div style="text-align:right">致傅聪，一九六一年六月二十六日晚</div>

维也纳派的 repose［和谐恬静］，推想当是一种闲适恬淡而又富于旷达胸怀的境界，有点儿像陶靖节、杜甫（某一部分田园写景）、苏东坡、辛稼轩（也是田园曲与牧歌式的词）。但我还捉摸不到真正维也纳派的所谓 repose，不知你的体会是怎么回事？

近代有名的悲剧演员可分两派：一派是浑身投入，忘其所以，观众好像看到真正的剧中人在面前歌哭；情绪的激动，呼吸的起伏，竟会把人在火热的浪潮中卷走，Sarah Bernhardt［莎拉·伯恩哈特］[①]即是此派代表（巴黎有她的纪念剧院）。一派刻画人物惟妙惟肖，也有大起大落的激情，同时又处处有一个恰如其分的节度，从来不流于"狂易"之境。心理学家说这等演员似乎有双重人格：

[①] 莎拉·伯恩哈特（Sarah Bernhardt, 1844—1923），著名法国女演员。

既是演员，同时又是观众。演员使他与剧中人物合一，观众使他一切演技不会过火（即是能入能出的那句老话）。因为他随时随地站在圈子以外冷眼观察自己，故即使到了猛烈的高潮峰顶仍然能控制自己。以艺术而论，我想第二种演员应当是更高级。观众除了与剧中人发生共鸣，亲身经受强烈的情感以外，还感到理性节制的伟大，人不被自己情欲完全支配的伟大。这伟大也就是一种美。感情的美近于火焰的美、浪涛的美、疾风暴雨之美，或是风和日暖、鸟语花香的美；理性的美却近于钻石的闪光、星星的闪光、近于雕刻精工的美、完满无疵的美，也就是智慧之美！情感与理性平衡所以最美，因为是最上乘的人生哲学、生活艺术。

记得好多年前我已与你谈起这一类话。现在经过千百次实际登台的阅历，大概更能体会到上述的分析可应用于音乐了吧？去冬你岳父来信说，你弹两支莫扎特协奏曲，能把强烈的感情纳入古典的形式之内，他意思即是指感情与理性的平衡。但你还年轻，出台太多，往往体力不济，或技巧不够放松，难免临场紧张，或是情不由己，be carried away [难以自抑]。并且你整个品性的涵养也还没到此地步。不过早晚你会在这方面成功的，尤其技巧有了大改进以后。

<p style="text-align:center">致傅聪，一九六一年八月一日</p>

你最近的学习心得引起我许多感想。杰老师的话真是至理名言，我深有同感。会学的人举一反三，稍经点拨，即能跃进。不会学的不用说闻一以知十，连闻一以知一都不容易办到，甚至还要缠夹，误入歧途，临了反抱怨老师指引错了。所谓会学，条件很

多,除了悟性高以外,还要足够的人生经验……现代青年头脑太单纯,说他纯洁固然不错,无奈遇到现实,纯洁没法作为斗争的武器,倒反因天真幼稚而多走不必要的弯路。玩世不恭、cynical[愤世嫉俗]的态度当然为我们所排斥,但不懂得什么叫做 cynical 也反映入世太浅,眼睛只会朝一个方向看。周总理最近批评我们的教育,使青年只看见现实世界中没有的理想人物,将来到社会上去一定感到失望与苦闷。胸襟眼界狭小的人,即使老辈告诉他许多旧社会的风俗人情,也几乎会骇而却走。他们既不懂得人是从历史上发展出来的,经过几千年上万年的演变过程才有今日的所谓文明人,所谓社会主义制度下的人,一切也就免不了管中窥豹之弊。这种人倘使学文学艺术,要求体会比较复杂的感情,光暗交错、善恶并列的现实人生,就难之又难了。要他们从理论到实践,从抽象到具体,样样结合起来,也极不容易。但若不能在理论→实践、实践→理论、具体→抽象、抽象→具体中不断来回,任何学问都难以入门。

以上是综合的感想。现在谈谈你最近学习所引起的特殊问题。

据来信,似乎你说的 relax[放松]不是五六年以前谈的纯粹技巧上的 relax,而主要是精神、感情、情绪、思想上的一种安详、闲适、淡泊、超逸的意境,即使牵涉到技术,也是表现上述意境的一种相应的手法、音色与 tempo rubato[弹性速度]等等。假如我这样体会你的意思并不错,那我就觉得你过去并非完全不能表达 relax 的境界,只是你没有认识到某些作品、某些作家确有那种 relax 的精神。一年多以来,英国批评家有些说你的贝多芬(当然指后期的奏鸣曲)缺少那种 Viennese repose[维也纳式闲适],恐

怕即是指某种特殊的安闲、恬淡、宁静之境,贝多芬在早年、中年剧烈挣扎与苦斗之后,到晚年达到的一个 peaceful mind［精神上清明恬静之境］,也就是一种特殊的 serenity［安详］(是一种 resignation［隐忍恬淡,心平气和］产生的 serenity)。但精神上的清明恬静之境也因人而异,贝多芬的清明恬静既不同于莫扎特的,也不同于舒伯特的。稍一混淆,在水平较高的批评家、音乐家以及听众耳中就会感到气息不对,风格不合,口吻不真。我是用这种看法来说明你为何在弹斯卡拉蒂和莫扎特时能完全 relax,而遇到贝多芬与舒伯特就成问题。另外两点,你自己已分析得很清楚:一是看到太多的 drama［跌宕起伏,戏剧成分］,把主观的情感加诸原作;二是你的个性与气质使你不容易 relax,除非遇到斯卡拉蒂与莫扎特,只有轻灵、松动、活泼、幽默、妩媚、温婉而没法找出一点儿借口可以装进你自己的 drama［激越情感］。因为莫扎特的 drama［感情气质］不是十九世纪的 drama,不是英雄式的斗争、波涛汹涌的感情激动、如醉若狂的 fanaticism［狂热激情］;你身上所有的近代人的 drama［激越,激烈］气息绝对应用不到莫扎特作品中去;反之,那种十八世纪式的 flirting［风情］和诙谐、俏皮、讥讽等等,你倒也很能体会,所以能把莫扎特表达得恰如其分。还有一个原因,凡作品整体都是 relax 的,在你不难掌握;其中有激烈的波动又有苍茫惆怅的那种 relax 的作品,如萧邦,因为与你气味相投,故成绩也较有把握。但若既有激情又有隐忍恬淡,如贝多芬晚年之作,你即不免抓握不准。你目前的发展阶段,已经到了理性的控制力相当强,手指神经很驯服的能听从头脑的指挥,故一朝悟出了关键所在的作品精神,领会到某个作家的 relax 该是何种境

界何种情调时,即不难在短时期内改变面目,而技巧也跟着适应要求,像你所说"有些东西一下子显得容易了"。旧习未除,亦非短期所能根绝,你也分析得很彻底:悟是一回事,养成新习惯来体现你的"悟"是另一回事。

以色列—伊斯坦布尔—雅典的演出能延迟到明年六月,倒是大好事,你在访美以前正可把新收获加以"巩固"。

最后你提到你与我气质相同的问题,确是非常中肯。你我秉性都过敏,容易紧张。而且凡是热情的人多半流于执著,有 fanatic [狂热] 倾向。你的观察与分析一点不错。我也常说应该学学周伯伯那种潇洒、超脱、随意游戏的艺术风格,冲淡一下太多的主观与肯定,所谓 positivism [自信独断]。无奈向往是一事,能否做到是另一事。有时个性竟是顽强到底,什么都扭它不过。幸而你还年轻,不像我业已定型;也许随着阅历与修养,加上你在音乐中的熏陶,早晚能获致一个既有热情又能冷静、能入能出的境界。总之,今年你请教 Kabos 太太① 后,所有的进步是我与杰老师久已期待的;我早料到你并不需要到四十左右才悟到某些淡泊、朴素、闲适之美——像去年四月《泰晤士报》评论你两次萧邦音乐会所说的。附带又想起批评界常说你追求细节太过,我相信事实确是如此,你专追一门的劲也是 fanatic [狂热] 得厉害,比我还要执著。或许近两个月以来,在这方面你也有所改变了吧?注意局部而忽视整体,雕琢细节而动摇大的轮廓固谈不上艺术;即使不妨碍完整,雕琢也要无斧凿痕,明明是人工,听来却宛如天成,才算得艺术之上乘。这些常

① 卡波斯太太(Kabos, 1893—1973),匈牙利出生的英国钢琴家和教育家。

识你早已知道，问题在于某一时期目光太集中在某一方面，以致耳不聪、目不明，或如孟子所说"明察秋毫而不见舆薪"。一旦醒悟，回头一看，自己就会大吃一惊，正如一九五五年时你何等欣赏米开兰琪利，最近却弄不明白当年为何如此着迷。

<div style="text-align:right">致傅聪，一九六一年八月三十一日夜</div>

早在一九五七年李赫特在沪演出时，我即觉得他的舒伯特没有 grace［优雅］。以他的身世而论，很可能于不知不觉中走上神秘主义的路。生活在另外一个世界中，那世界只有他一个人能进去，其中的感觉、刺激、形象、色彩、音响都另有一套，非我们所能梦见。神秘主义者往往只有纯洁、朴素、真诚，但缺少一般的温馨妩媚。便是文艺复兴初期的意大利与佛兰德斯宗教画上的 grace 也带一种圣洁的他世界的情调，与十九世纪初期维也纳派的风流蕴藉，熨帖细腻，同时也带一些淡淡的感伤的柔情毫无共通之处。而斯拉夫族，尤其俄罗斯民族的神秘主义又与西欧的罗马正教一派的神秘主义不同。听众对李赫特演奏的反应如此悬殊也是理所当然的。二十世纪六十年代的人还有几个能容忍音乐上的神秘主义呢？至于捧他上天的批评只好目之为梦呓，不值一哂。

<div style="text-align:right">致傅聪，一九六一年九月一日</div>

《音乐与音乐家》月刊十二月号上有篇文章叫做 *Liszt's Daughter Who Ran Wagner's Bayreuth* ［《瓦格纳拜罗伊特音乐节主持人李斯特之女》］，作者是现代巴赫专家 Dr. Albert Schweitzer［阿尔贝·施

韦策尔医生]① 提到 Cosima Wagner [科西马·瓦格纳] 指导的 Bayreuth Festival [拜罗伊特音乐节] 有两句话：At the most moving moments there were lacking that spontaneity and that naturalness which come from the fact that the actor has let himself be carried away by his playing and so surpass himself. Frequently, it seemed to me, perfection was obtained only at the expense of life. [在最感人的时刻，缺乏了自然而然的真情流露，这种真情的流露，是艺术家演出时兴往神来、不由自主而达到的高峰。我认为一般艺术家好像往往得牺牲了生机，才能达到完满。] 其中两点值得注意：(一) 艺术家演出时的"不由自主"原是犯忌的，然而兴往神来之际也会达到前所未有的高峰，所谓 surpass himself [超越自己]。(二) 完满原是最理想的，可不能牺牲了活泼泼的生命力去换取。大概这两句话，你听了一定大有感触。怎么能在"不由自主"(carried by himself) 的时候超过自己而不是越出规矩，变成"野"、"海"、"狂"，是个大问题。怎么能保持生机而达到完满，又是个大问题。作者在此都着重在 spontaneity and naturalness [真情流露与自然而然] 方面，我觉得与个人一般的修养有关，与能否保持童心和清新的感受力有关。

<div align="right">致傅聪，一九六二年三月九日</div>

前信你提到灌唱片问题，认为太机械。那是因为你习惯于流

① 阿尔贝·施韦策尔医生 (Dr. Albert Schweitzer, 1875—1965)，德国神学家、哲学家、管风琴家、巴赫专家、内科医生。

动性特大的艺术（音乐）之故，也是因为你的气质特别容易变化，情绪容易波动的缘故。文艺作品一朝完成，总是固定的东西：一幅画，一首诗，一部小说，哪有像音乐演奏那样能够每次予人以不同的感受？观众对绘画，读者对作品，固然每次可有不同的印象，那是在于作品的暗示与含蓄非一时一次所能体会，也在于观众与读者自身情绪的变化波动。唱片即使开十次二十次，听的人感觉也不会千篇一律，除非演奏太差太呆板；因为音乐的流动性那么强，所以听的人也不容易感到多听了会变成机械。何况唱片不仅有普及的效用，对演奏家自身的学习改进也有很大帮助。我认为主要是克服你在microphone［麦克风］前面的紧张，使你在灌片室中跟在台上的心情没有太大差别。再经过几次实习，相信你是做得到的。至于完美与生动的冲突，有时几乎不可避免；记得有些批评家就说过，perfection［完美］往往要牺牲一部分life［生动］。但这个弊病恐怕也在于演奏家属cold［冷静］型。热烈的演奏往往难以perfect，万一perfect的时候，那就是incomparable［无与伦比］了！

<div style="text-align:right">致傅聪，一九六二年八月十二日</div>

演奏家是要人听的，不是要人看的；但太多的摇摆容易分散听众的注意力；而且艺术是整体，弹琴的人的姿势也得讲究，给人一个和谐的印象。国外的批评曾屡次提到你的摇摆，希望能多多克制。如果自己不注意，只会越摇越厉害，浪费体力也无必要。最好在台上给人的印象限于思想情绪的活动，而不是靠肉体帮助你的音乐。手之舞之，足之蹈之，只适用于通俗音乐。古典音乐全靠内在

的心灵的表现,竭力避免外在的过火的动作,应当属于艺术修养范围之内,望深长思之。

<p style="text-align:right">致傅聪,一九六二年八月十二日</p>

听过你的唱片,更觉得贝多芬是部读不完的大书,他心灵的深度、广度的确代表了日耳曼民族在智力、感情、感觉方面的特点,也显出人格与意志的顽强,飘渺不可名状的幽思,上天下地的幻想,对人生的追求,不知其中有多少深奥的谜。贝多芬实在不仅仅是一个音乐家,无怪罗曼·罗兰要把歌德与贝多芬作为不仅是日耳曼民族并且是全人类的两个近代的高峰。

<p style="text-align:right">致傅聪,一九六二年九月二日</p>

莫扎特的 Fantasy in b min. [《b 小调幻想曲》] 记得一九五三年前就跟你提过。罗曼·罗兰极推崇此作,认为他的痛苦的经历都在这作品中流露了,流露的深度便是韦伯与贝多芬也未必超过。罗曼·罗兰的两本名著:(1) *Muscians of the Past* [《古代音乐家》],(2) *Muscians of Today* [《今代音乐家》] 英文中均有译本,不妨买来细读。其中论莫扎特、柏辽兹、德彪西各篇非常精彩。名家的音乐论著,可以帮助我们更准确的了解以往的大师,也可以纠正我们太主观的看法。我觉得艺术家不但需要在本门艺术中勤修苦练,也得博览群书,也得常常做 meditation [冥思默想],防止自己的偏向和钻牛角尖。感情强烈的人不怕别的,就怕不够客观;防止之道在于多多借鉴,从别人的镜子里检验自己的看法和感受。其次磁带录音机为你学习的必需品——也是另一面自己的镜子。我过去常常提

醒你理财之道，就是要你能有购买此种必需品的财力，Kabos［卡波斯］太太那儿是否还去？十二月轮空，有没有利用机会去请教她？学问上艺术上的师友必须经常接触，交流。只顾关着门练琴也有流弊。

……今天看了十二月份《音乐与音乐家》上登的 Dorat: *An Anatomy of Conducting*［多拉：《指挥的剖析》］有两句话妙极——"Increasing economy of means, employed to better effect, is a sign of increasing maturity in every form of art."［"不论哪一种形式的艺术，艺术家为了得到更佳效果，采取的手法越精简，越表示他炉火纯青，渐趋成熟。"］——这个道理应用到弹琴，从身体的平稳不摇摆，一直到 interpretation［演绎］的朴素、含蓄，都说得通。他提到艺术时又说：…calls for great pride and extreme humility at the same time［……既需越高的自尊，又需极大的屈辱］。全篇文字都值得一读。

<div style="text-align:right">致博聪，一九六四年一月十二日</div>

有人四月十四日听到你在 BBC［英国广播公司］远东华语节目中讲话，因是辗转传达，内容语焉不详，但知你提到家庭教育、祖国，以及中国音乐问题。我们的音乐不发达的原因，我想过数十年，不得结论。从表面看，似乎很简单：科学不发达是主要因素，没有记谱的方法也是一个大障碍。可是进一步问问为什么我们科学不发达呢？就不容易解答了。早在战国时期，我们就有墨子、公输般等的科学家和工程师，汉代的张衡不仅是个大文豪，也是了不起的天文历算的学者。为何后继无人，一千六百年间，就停滞不前了

呢？为何西方从文艺复兴以后反而突飞猛进呢？希腊的早期科学，七世纪前后的阿拉伯科学，不是也经过长期中断的么？怎么他们的中世纪不曾把科学的根苗完全斩断呢？西方的记谱也只是十世纪以后才开始，而近代的记谱方法更不过是几百年中发展的，为什么我们始终不曾在这方面发展？要说中国人头脑不够抽象，明代的朱载堉（《乐律全书》的作者）偏偏把音乐当作算术一般讨论，不是抽象得很吗？为何没有人以这些抽象的理论付诸实践呢？西洋的复调音乐也近乎数学，为何佛兰德斯乐派，意大利乐派，以至巴赫—韩德尔，都会用创作来做实验呢？是不是一个民族的艺术天赋并不在各个艺术部门中平均发展的？希腊人的建筑、雕塑、诗歌、戏剧，在公元前四世纪时登峰造极，可是以后两千多年间就默默无闻，毫无建树了。文艺复兴时期的意大利艺术也只是昙花一现。有些民族尽管在文学上到过最高峰，在造型艺术和音乐艺术中便相形见绌，例如英国。有的民族在文学、音乐上有杰出的成就，但是绘画便赶不上，例如德国。可见无论在同一民族内，一种艺术的盛衰，还是各种不同的艺术在各个不同的民族中的发展，都不容易解释。我们的书法只有两晋、六朝、隋、唐是如日中天，以后从来没有第二个高潮。我们的绘画艺术也始终没有超过宋、元。便是音乐，也只有开元、天宝，唐玄宗的时代盛极一时，可是也只限于"一时"。现在有人企图用社会制度、阶级成分来说明文艺的兴亡。可是奴隶制度在世界上许多民族都曾经历，为什么独独在埃及和古希腊会有那么灿烂的艺术成就？而同样的奴隶制度，为何埃及和希腊的艺术精神、风格，如此之不同？如果说统治阶级的提倡大有关系，那么英国十八、十九世纪王室的提倡音乐，并不比十五世纪

意大利的教皇和诸侯（如梅迪契家族）差劲，为何英国自己就产生不了第一流的音乐家呢？再从另一些更具体更小的角度来说，我们的音乐不发达，是否同音乐被戏剧侵占有关呢？我们所有的音乐材料，几乎全部在各种不同的戏剧中。所谓纯粹的音乐，只有一些没有谱的琴曲（琴曲谱只记手法，不记音符，故不能称为真正的乐谱）。其他如笛、箫、二胡、琵琶等等，不是简单之至，便是外来的东西。被戏剧侵占而不得独立的艺术，还有舞蹈。因为我们不像西方人迷信，也不像他们有那么强的宗教情绪，便是敬神的节目也变了职业性的居多，群众自动参加的较少。如果说中国民族根本不大喜欢音乐，那又不合乎事实。我小时在乡，听见舟子，赶水车的，常常哼小调，所谓"山歌"〔古诗中（汉魏）有许多"歌行"、"歌谣"；从白乐天到苏、辛都是高吟低唱的，不仅仅是写在纸上的作品〕。

总而言之，不发达的原因归纳起来只是一大堆问题，谁也不曾彻底研究过，当然没有人能解答了。近来我们竭力提倡民族音乐，当然是大好事。不过纯粹用土法恐怕不会有多大发展的前途。科学是国际性的、世界性的，进步硬是进步，落后硬是落后。一定要把土乐器提高，和钢琴、提琴竞争，岂不劳而无功？抗战前（一九三七年前）丁西林就在研究改良中国笛子，那时我就认为浪费。工具与内容，乐器与民族特性，固然关系极大；但是进步的工具，科学性极高的现代乐器，决不怕表达不出我们的民族特性和我们特殊的审美感。倒是原始工具和简陋的乐器，赛过牙齿七零八落、声带构造大有缺陷的人，尽管有多丰富的思想感情，也无从表达。乐曲的形式亦然如此。光是把民间曲调记录

下来,略加整理,用一些变奏曲的办法扩充一下,绝对创造不出新的民族音乐。我们连"音乐文法"还没有,想要在音乐上雄辩滔滔,怎么可能呢?西方最新乐派(当然不是指电子音乐一类的 ultra modern [极度现代] 的东西)的理论,其实是尺寸最宽、最便于创造民族音乐的人利用的;无奈大家害了形式主义的恐怖病,提也不敢提,更不用说研究了。俄罗斯五大家——从德彪西到巴托克,事实俱在,只有从新的理论和技巧中才能摸出一条民族乐派的新路来。问题是不能闭关自守,闭门造车,而是要掌握西方最高最新的技巧,化为我有,为我所用。然后才谈得上把我们新社会的思想感情用我们的音乐来表现。这一类的问题,想谈的太多了,一时也谈不完。

<p style="text-align:right">致傅聪,一九六四年四月二十三日</p>

任何艺术品都有一部分含蓄的东西,在文学上叫做言有尽而意无穷,西方人所谓 between lines [弦外之音]。作者不可能把心中的感受写尽,他给人的启示往往有些还出乎他自己的意想之外。绘画、雕塑、戏剧等等,都有此潜在的境界。不过音乐所表现的最是飘忽,最是空灵,最难捉摸,最难肯定,弦外之音似乎比别的艺术更丰富,更神秘,因此一般人也就懒于探索,甚至根本感觉不到有什么弦外之音。其实真正的演奏家应当努力去体会这个潜在的境界(即淮南子所谓"听无音之音者聪",无音之音不是指这个潜藏的意境又是指什么呢?)而把它表现出来,虽然他的体会不一定都正确。能否体会与民族性无关。从哪一角度去体会,能体会作品中哪一些隐藏的东西,则多半取决于各个民族的性格及其文化传统。甲

民族所体会的和乙民族所体会的,既有正确不正确的分别,也有种类的不同,程度深浅的不同。我猜想你和岳父的默契在于彼此都是东方人,感受事物的方式不无共同之处,看待事物的角度也往往相似。你和董氏兄弟初次合作就觉得心心相印,也是这个缘故。大家都是中国人,感情方面的共同点自然更多了。

<div style="text-align: right">致傅聪,一九六五年二月二十日</div>

至于唱片的成绩,从 Bach [巴赫], Handel [韩德尔], Scarlatti [斯卡拉蒂] 听来,你弹古典作品的技巧比一九五六年又大大的提高了,李先生很欣赏你的 touch [触键],说是像 bubble [水泡,水珠](我们说是像珍珠,白居易《琵琶行》中所谓"大珠小珠落玉盘")。*Chromatic Fantasy*《半音阶幻想曲》和以前的印象大不相同,根本认不得了。你说 Scarlatti [斯卡拉蒂] 的创新有意想不到的地方,的确如此。Schubert [舒伯特] 过去只熟悉他的 Lieder [歌曲],不知道他后期的 *Sonata*《奏鸣曲》有这种境界。我翻出你一九六一年九月二十一日挪威来信上说的一大段话,才对作品有一个初步的领会。关于他的 *Sonata*,恐怕至今西方的学者还意见不一,有的始终认为不能列为正宗的作品,有的(包括 Tovey [托维]①)则认为了不起。前几年杰老师来信,说他在布鲁塞尔与你相见,曾竭力劝你不要把这些 *Sonata* 放入节目,想来他也以为群众不大能接受。你说 timeless and boundless [超越时空,不受时空限制],确实有此境界。总的说来,你的唱片总是带给我们极大的喜

① 托维(Tovey,1875—1940),英国音乐学者、钢琴家和作曲家。

悦,你的 phrasing [句法] 正如你的 breathing [呼吸],无论在 *Mazurka* [《玛祖卡》] 中还是其他的作品中,特别是慢的乐章,我们太熟悉了,等于听到你说话一样。可惜唱片经过检查,试唱的唱针不行,及试唱的人不够细心,来的新片子上常常划满条纹,听起来碎声不一而足,像唱旧的一样,尤其是 forte [强音] 和 ff [很强音] 的段落。

<p style="text-align:center">致傅聪,一九六五年五月二十一日深夜</p>

 一个艺术家只有永远保持心胸的开朗和感觉的新鲜,才永远有新鲜的内容表白,才永远不会对自己的艺术厌倦,甚至像有些人那样觉得是做苦工。你能做到这一步——老是有无穷无尽的话从心坎里涌出来,我真是说不出的高兴,也替你欣幸不置!

<p style="text-align:center">致傅聪,一九六五年五月二十七日</p>

 你新西兰信中提到 horizontal [横(水平式)的] 与 vertical [纵(垂直式)的] 两个字,不知是不是近来西方知识界流行的用语?还是你自己创造的?据我的理解,你说的水平的(或平面的,水平式的),是指从平等地位出发,不像垂直的是自上而下的;换言之,"水平的"是取的渗透的方式,不知不觉流入人的心坎里;垂直的是带强制性质的灌输方式,硬要人家接受。以客观的效果来说,前者是潜移默化,后者是被动的(或是被迫的)接受。不知我这个解释对不对?一个民族的文化假如取的渗透方式,它的力量就大而持久。个人对待新事物或外来的文化艺术采取"化"的态度,才可以达到融会贯通、彼为我用的境界,而不至于生搬硬套,削足适

履。受也罢,与也罢,从"化"字出发(我消化人家的,让人家消化我的),方始有真正的新文化。"化"不是没有斗争,不过并非表面化的短时期的猛烈的斗争,而是潜在的长期的比较缓和的斗争。谁能说"化"不包括"批判的接受"呢?

……一九六三年十二月二十一日来信说在"重练莫扎特的 *Rondo in a min.*[《a小调回旋曲》],K.511[作品五一一号]和 *Adagio in b min.*[《b小调柔板》]",认为是莫扎特钢琴独奏曲中最好的作品。记得一九五三年以前你在家时,我曾告诉你,罗曼·罗兰最推崇这两个曲子。现在你一定练出来了吧?有没有拿去上过台?还有舒伯特的 *Ländler*[《兰德莱尔》]①,这个类型的小品是否只宜于做 encore piece[加奏乐曲]?我简直毫无观念。莫扎特以上两支曲子,几时要能灌成唱片才好!否则我恐怕一辈子听不到的了。

<p style="text-align:right">致傅聪,一九六五年六月十四日</p>

八月中能抽空再游意大利,真替你高兴。Perugia[佩鲁贾]是拉斐尔的老师 Perugino② 的出生地,他留下的作品一定不少,特别在教堂里。Assisi[阿西西]是十三世纪的圣者 St. Francis[圣弗朗西斯]的故乡,他是"圣芳济会"(旧教中的一派)的创办人,以慈悲出名,据说真是一个鱼鸟可亲的修士,也是朴素近于托钵僧的修士。没想到意大利那些小城市也会约你去开音乐会。记得 Turin[都灵],Milan[米兰],Perugia 你都去

① 《兰德莱尔》(*Ländler*),奥地利舞曲,亦称德国舞曲。流行于十八、十九世纪之交。
② 佩鲁吉诺(Perugino,约 1450—1523),意大利画家。

过不止一次，倒是罗马和那不勒斯、佛罗伦萨从未演出。有些事情的确不容易理解，例如巴黎只邀过你一次；Etiemble［埃蒂昂勃勒］信中也说："巴黎还不能欣赏 votre fils［你的儿子］"，难道法国音乐界真的对你有什么成见吗？且待明年春天揭晓！

……说弗兰克不入时了，nobody asks for［乏人问津］，那么他的《小提琴奏鸣曲》怎么又例外呢？群众的好恶真是莫名其妙。我倒觉得 Variations Symphoniques［《变奏交响曲》］并没一点"宿古董气"，我还对它比圣桑的 Concertos［《协奏曲》］更感兴趣呢！你曾否和岳父试过 Chausson［萧颂］？记得二十年前听过他的《小提琴奏鸣曲》，凄凉得不得了，可是我很喜欢。这几年可有机会听过 Duparc［杜巴克］的歌？印象如何？我认为比 Faure［佛瑞］更有特色。你预备灌 Ländlers［《兰德莱尔》］，我听了真兴奋，但愿能早日出版。从未听见过的东西，经过你一再颂扬，当然特别好奇了。你觉得比他的 Impromptus［《即兴曲》］更好是不是？老实说，舒伯特 Moments Musicaux［《瞬间音乐》］对我没有多大吸引力。

弄 chamber music［室内乐］的确不容易。Personality［个性］要能匹配，谁也不受谁的 outshine［掩盖而黯然无光］，是可遇而不可求的。事先大家意见一致，并不等于感受一致，光是 intellectual understanding［理性的了解］是不够的；就算感受一致了，感受的深度也未必一致。在这种情形之下，当然不会有什么 last degree conviction［坚强的信念］了。就算有了这种坚强的信念，各人口吻的强弱还可能有差别：到了台上难免一个迁就另一个，或者一个压倒另一个，或者一个满头大汗的勉强跟着另一个。当然，谈到这些已是上乘，有些 duet sonata［二重奏奏鸣曲］的演奏者，

这些trouble［困难］根本就没感觉到。记得Kentner［坎特讷］和你岳父灌的Franck［弗兰克］,Beethoven［贝多芬］,简直受不了。听说Kentner的音乐记忆力好得不可思议,可是记忆究竟跟艺术不相干:否则电子计算机可以成为第一流的音乐演奏家了。

<div style="text-align: right">致傅聪,一九六五年九月十二日夜</div>

提到莫扎特,不禁想起你在李阿姨(蕙芳)处学到最后阶段时弹的 *Romance*［《浪漫曲》］和 *Fantasy*［《幻想曲》］,谱子是我抄的,用中国式装裱;后来弹给百器听(第一次去见他),他说这是artist［音乐家］弹的,不是小学生弹的。这些事,这些话,在我还恍如昨日,大概你也记得很清楚,是不是?

关于柏辽兹和李斯特,很有感想,只是今天眼睛脑子都已不大行,不写了。我每次听柏辽兹,总感到他比德彪西更男性、更雄强、更健康,应当是创作我们中国音乐的好范本。据罗曼·罗兰的看法,法国史上真正的天才(罗曼·罗兰在此对天才另有一个定义,大约是指天生的像潮水般涌出来的才能,而非后天刻苦用功来的)作曲家只有比才和他两个人。

<div style="text-align: right">致傅聪,一九六六年一月四日</div>